증보판

전승미술 사랑의 토막 현대사

우리
미학의
거리를
걷다

나남
nanam

증보판
우리 미학의 거리를 걷다
전승미술 사랑의 토막 현대사

2015년 2월 5일 초판 발행
2015년 3월 5일 초판 2쇄
2022년 11월 15일 증보판 발행
2022년 11월 15일 증보판 1쇄

지은이 김형국
발행자 趙相浩
발행처 (주)나남
주소 413-120 경기도 파주시 회동길 193
전화 031-955-4601(代)
FAX 031-955-4555
등록 제 1-71호(1979.5.12.)
홈페이지 http://www.nanam.net
전자우편 post@nanam.net

ISBN 978-89-300-4118-8
ISBN 978-89-300-8655-4(세트)

책값은 뒤표지에 있습니다.

증보판

전승미술 사랑의 토막 현대사

우리
미학의
거리를
걷다

김형국 지음

나남
nanam

일러두기

1. 사람들의 행적을 중심으로 전승미술 사랑의 시대사를 적었다. 사람 이야기
가 중심이 되는 만큼 이들의 생몰 연도에도 주목해야 했기에, 책에서 등장
하는 인물의 생몰과 한자 이름을 처음 등장하는 본문에만 적었다. 두 번 이
상 등장하는 인물이 다시 등장할 때는 적지 않았다. 인물 가운데 사람 입에
오래 오르내렸던 공자 등의 인류사적 인물의 인적 사항 또한 적지 않았다.
주요 등장인물의 생몰 연도와 행적의 근간은 책 뒷부분에 〈주요 등장인물〉
로 따로 정리했다.

2. 저작권을 미리 확인·양해받지 못했던 그림의 경우, 해량을 바라며 이후 요
구에 따라 적의 수용하려 한다.

증보판을 펴내며

이 증보판엔 초간본 출간(2015) 이후 적었던 〈통인미술〉(계간), 그리고 가나문화재단 기획행사용 발문도 보탰습니다. 나 혼자 기릴 일이긴 해도 마침 올해가 거리 산책 반세기의 시점인 것. 그래서 이 핑계 저 핑계 대면서 출판사에 증보판 출간을 강청했습니다.

나의 '미학의 거리 산책' 50년은 우리나라 경제 고도성장의 음덕(蔭德)으로 문화재에 대한 세상 인식에 일대 비약이 있었던 세월과 겹쳐집니다. 이를테면 달항아리가 한국미감을 대표할 만한 것으로, 분청이 청자·백자에 버금가는, 아니 오히려 더 윗길의 예술 성취로, 뒷방 늙은이 취급받던 민화가 정통 수묵화에 견줄 만한 채색화로 '꽃단장'할 만큼 높게 평가받는 등 국내외적으로 괄목상대할 만한 성취가 적지 않았습니다.

우리 문화재가 재발견·재인식되는 도정은 문화전문 인사의 높은 안목과 결기의 비상한 실행이 있었습니다. 혜곡 최순우 국립중앙박물관장은 국내외 전시 하나하나를 기념비적 성취로 일구었다고 평가받았음은 아는 분은 아는 일입니다. 강호의 애호가들에게는 물론 나 같

은 산책가에게도 높은 안목을 글로 풀어낸 혜곡의 문장이 더없는 길잡이였음을 다시 한 번 감탄, 또 감탄합니다.

코로나19 사태는 세상이 숨죽이는 시절이었음에도 센세이셔널한 문화충격파는 단연 2021년 이건희 컬렉션의 공개였습니다. 우리 고도성장은 재벌자본주의 주도였음을 두고 그 공과(功過) 논의가 사계의 숙제로 남았습니다. 하지만 반도체 기업을 나라를 지켜 줄 안보전략자산으로까지 키운 경제력을 바탕으로 집중 수집한 한국미술현대사의 대표작들을 공공자산으로 환원시켜 준 문화재 열혈 사랑은 우리 문화재 사랑 현대사에서 금자탑으로 우뚝 솟았습니다.

결국 이 책에 나열한 문화현상에 대한 개인 목격담은 기실 공사(公私) 문화재 사랑의 열혈 인사들이 깔아 준 인프라에 대한 감상문 정도입니다. 해도 인적·물적 인프라에 대한 저자의 직접 체험이 후배들에게 간접적으로나마 아직 생기가 조금 남은 견문기로 읽혔으면 참 좋겠습니다.

프랑스 아를에 살았던 칼맹(Jeanne Calmant, 1875~1997) 여인이 세상을 떠났습니다. 그때 122세 세계 최장수 기록이란 사실에 더해 반 고흐를 본 마지막 이 세상 사람의 떠남이라고 미술 애호가들이 아쉬워했습니다. 추사를 흠모하는 사람이 살아생전 추사를 본 적이 있다는 사람의 이야기만 들어도 작은 감동이 될 수 있었던 그런 기대감 같은 것입니다. 내 책도 그런 기대감에 조금 부응할 수 있을는지요.

2022년 10월

김형국

글에 앞서

이 책은 우리 미학, 시쳇말로는 '한류(韓流) 미술'에 대한 견문기입니다. 전통미술을 사랑하게 된 내 개안(開眼)의 전말을 적었습니다.

사사로운 배움의 이야기일망정 세상에 내놓는 글로 옮길 만하다고 마음먹은 것은 무엇보다 내가 살아낸 반생(半生)의 시점이 한국사회가 압축적으로 비약하던 시절과 나란히 했던 인연이 부추긴 바였습니다. 산업화와 민주화에 못지않게 현대 한국이 문화적 근대화에도 성공한 역사임을 내가 목격했다는 말입니다.

문화적 근대화는 우리 것에 대한 분명한 자의식(自意識)의 축적이자 그 의식의 대중화입니다. 이전 식민지 시절, 일본 안목가들이 말해주었던 정체성을 넘어 우리 선각(先覺) 문화인들이 주체적으로 파악했던 바를 내 반생에 걸친 견문을 통해 되새겨볼 수 있었습니다. 여기서 반생이라 함은 외국으로 유학을 가서 문화충격을 받고는 내 것을 제대로 알아야 하겠다고 마음먹었던 지난 40여 년의 시간대를 말함입니다.

예로부터 사람 삶에서 40년의 무게는 만만치 않다고 여러모로 말해 왔습니다. 마흔의 대명사가 불혹(不惑)임은 모르는 사람이 없습니다.

우리 전래 생활문화 쪽에선 40년이면 할아버지, 할머니가 되는 연륜이라 했습니다. 비슷하게 영문학 쪽은 그 나이에 이른 여인에 대해선 더 이상 나이를 묻지 않는, 그래서 '어떤 나이'라고만 한다 했습니다.

"거문고와 책을 끼고 산 지 사십 년(琴書四十年)"이란 글귀로 시작하는 선현(先賢)의 시도 있습니다. 내가 사회의식을 갖고 세상을 바라본 지 어언 40여 년 세월의 감성수업이었고, 견문의 행동반경이 대학생활을 시작한 이래로 서울 일원이었음을 감안한다면 반세기가 넘는 내 행적이기도 합니다.

이 글은 무엇보다 내가 직접 만나고 느꼈던 '생(生)' 감동을 기조로 삼았습니다. 세상의 주인이 사람이듯 전승미술판 주인도 사람인데, 세상에 사람처럼 재미있는 주제도 없습니다. 하여 내가 대부분 직접 만났던 전승미술판 주인공들의 행각을 통해 '그 시절 그 미학'을 적어보려 했습니다.

직접 대면하지 못했던 한둘 선인(先人·善人)은 그들의 작품과 남아 있는 삶의 흔적을 읽고 느끼려 했습니다. 조선시대의 걸출 여류 안동 장씨(安東 張氏, 1598~1680)가 배움을 갈구하며 지은 시가 바로 내 마음가짐이었습니다.

성인이 계시던 때 나지 못하고(不生聖人時)/ 성인의 얼굴 뵙지 못하지만(不見聖人面)/ 성인의 말씀 들을 수 있으니(聖人言可聞)/ 성인의 마음 볼 수 있네(聖人心可見)

책에 실린 낱낱의 조각 글은 각기 하나하나로 이야기가 되도록 했습니다. 하지만 글 사이를 잇는 계보 같은 것도 염두에 두었습니다. 이전에 한국 미학의 계보를 살폈던 바(이구열, 《한국문화재비화》, 1973; 《한국문화재수난사》, 1996)가 참고되었습니다. 거기에선 추사(秋史 金正喜)를 시발로 역매(亦梅 吳慶錫), 위창(葦滄 吳世昌), 우현(又玄 高裕燮), 석남(石南 宋錫夏), 간송(澗松 全鎣弼)으로 우리 토종 미학의 족보가 이어졌다고 적었습니다.

이 책에선 계보의 출발을 근원(近園 金瑢俊)으로 잡았습니다. 전문 한국미술사학자로서 누구보다 앞서 목기 같은 민예품의 아름다움을 착안했음이 특출했기 때문이었습니다. 근원의 미학 저작은 해방 전후에 집중으로 읽혔습니다.

그로부터 지금까지 약 60여 년 동안 우리 미학이 더욱 탐구되고 축적되고 실행되었습니다. 시간 축을 그렇게 한정하고 보면 자연히 그 외연은 다각적일 수밖에 없었던바, 책은 줄기와 함께 줄기 같은 가지에 대해서도 적잖이 적었습니다. 그리하여 전승미학의 주권회복 전말에 대한 개인적 배움이 바라건대 토막 현대사 하나로 구실했으면 좋겠다는 바람입니다. 덕분에 공적 소통의 성과물로 읽힌다면 전승미술에 대한 나의 사랑이 개인적 호사놀음이 아닐지 하고 스스로 오래 경계해왔던 마음이 한숨 놓게 될 것입니다.

탐미 순례기를 한 권의 책으로 묶는 마당에서 배움이 가능하도록 감화를 안겨준 구안(具眼)인사에 대한 고마운 마음 가득합니다. 누구보다 탐미의 시점(視點)을 가다듬는 데 기축(基軸)의 잣대가 되어준, 지

금은 고인들인 서양화가 장욱진, 그리고 잡지발행인 한창기 두 분에게 경의를 표하고 싶습니다.

보다 직접·구체적인 치사는 그간의 내 견문을 기록해서 남겨둘 만한 가치가 있다고 믿음을 키워준 인사동 고미술 거리 터줏대감 김완규 통인가게 사장에게 돌려 마땅합니다. 글을 적는 동안 이런저런 확인성 훈수를 맛있는 주효(酒肴)와 함께 베풀어주었습니다. 그렇게 고무된 심신이 토막글 모음일지언정 혈맥이, 아니 문맥이 서로 통하도록 만들어주었습니다. 정말 좋은 시간이었습니다.

글 끝에 빠질 수 없는 감사는 역시 직접 책을 제작해준 분들입니다. 교분의 내력이 무척이나 오래된 조상호 형은 말할 것 없고, 당신 손으로 책을 내고 싶다던 방순영 편집이사가 고마울 뿐입니다.

<div align="right">2015년 정초 저자</div>

우리 미학의
거리를 걷다

차례

민예품 사랑의 샘물

우리 민예품 사랑의 근원

4·19가 나던 해, 대학에 들면서 서울을 처음 구경한 '촌닭'에게도 방명이 전해질 정도였으니 그 존재가 천애(天涯) 벼랑 바위에 뿌리를 박은 채 바람 속으로 멀리도 그윽한 향기를 풍기던 풍란(風蘭)이었던가. 동양화가 겸 미술사학자 근원 김용준(近園 金瑢俊, 1904~1967)이 바로 그이. 남북 대결이 극심했던 시절이었으니, 금서(禁書)목록에 그이의 저술도 당연히 '찍혔다'. 6·25 때 월북했기 때문이었다.

금단의 과일이 더 달콤하다 했다. 고맙게도 서울대 중앙도서관은 금서도 관내에서는 읽게 해주었다. 먼저 《근원수필》(1948, 〈그림 1〉 참조)을 만났다. 첫머리부터 예사롭지 않았다. 소견에 비범한 예지가 있었다. 이를테면 화가란 "사물의 형용을 방불하게 하는 것만으로 장기로 치는 데 그치지 않고, 자연을 빌려 작가의 청고한 심경을 호소하는 한 방편으로 삼는" 존재라 했다. 대상을 바라보는 화가의 심사에 착안했음은 바로 이 시대 미술 모더니즘을 앞서 말함이었다.

더해서 문맥에는, 수필 문학정신의 본보기인 양, 해학이 철철 넘쳤다. 그림이 혼신의 전력투구인 줄 모르고 손쉽게 그림을 얻으려는 '속

없는' 사람에겐 마지못해 게를 그려준다 했다. 내장이 없는 듯하다 해서 별칭이 "무장공자(無臟公子)"인 게가 그렇듯, '창자가 끊어지는' 단장(斷腸)의 슬픔을 아예 모른다는 뜻이니, 온전한 사람이 아니라는 '도끼' 말이었다.

이어 읽었던《조선미술대요》(1949)는 우리 미술 입문에 더없는 길잡이였다. 일제를 통해 길길이 왜곡되고 말았던 우리 정체성을 제대로 잡겠다는 열정이 담긴 행간에는 정통 문화재의 표본이던 도자기와 서화에 더해, 이전에 눈여겨보지 않던 목공예, 석공예 등도 다뤘다. 우리가 지금 소중하게 평가하는 민예품의 아름다움을 선제적으로 거론했음이었다.

비슷한 시기에 역시 우리 문화사학에 깊이 파고든 우현 고유섭(又玄 高裕燮, 1905~1944)은 고려경판 각자(刻字), 사찰 석탑, 한옥지붕 와당(瓦當) 등도 고찰했다. 그런 공예들은 체제세력 용품 위주였다(《우리의 미술과 공예》, 1977). 서민소용 민예는 다루지 않았음이 근원과 조금 달랐다.

서민 생활상에 대한 따뜻한 눈길은 그가 사회주의자였기 때문이었던가. 1946년, 서울대 미술학부 창립에 앞장섰던 그가 교육적 관용을 베풀려던 좌익 학생의 천거로 나중에 적치(赤治) 세상에서 서울대 미술대학장이 되었다.

이도 잠깐, 9·28 수복 즈음, 근원이 서울대 동료였던 동양화가 장우성(張遇聖, 1912~2005)을 찾아 "한때의 부역이 되고 말았지만, 본의가 아니었으니 감싸줄 울타리를 찾을 수 없겠는가?" 했다 한다. 남북 열전

(熱戰)의 피바람 속인지라 장우성도 어쩔 줄 몰라 하자 하릴없이 월북했다.

당시 지식인 가운데 사회주의자가 많았음은 이를테면 나치 치하 프랑스에서 가장 용감했던 레지스탕스가 공산주의자임을 알고는 피카소(Pablo Picasso, 1876~1973)도 한때 거기에 들었던 전철과 닮았지 싶었다. 개인적 자유가 절대요구인 예술이 결코 이념의 노예가 될 수 없음을 체질적으로 알았을 근원이 그렇게 이념갈등의 소용돌이에 휘말려 결국 북한에서 자살로 생을 마감했다(〈그림 2〉 참조).

그나마 그의 민예품 사랑이 나이를 잊은 채 허물없이 교유하던 수화 김환기(樹話 金煥基, 1913~1974)로 이어졌음은 고마운 일이었다. 얼마나 막역했던지 갓 서른을 넘긴 후배의 초상을 그리면서 '수화소노인'이라 적었다. '소노인(少老人)'이란 수필에서 보여주었던 평소의 유머대로라면 '애늙은이'란 우스개이지 싶기도 하고, 정반대로 옹골진 거동이 젊은이답지 않은 한참 연하의 후배를 못 당하겠다는 극존칭으로도 읽힌다(〈그림 5〉 참조).

그의 말마따나 '신랄한 유머'를 화제(畵題)로 적었을 정도로 사귐이 깊었던 두 사람 인연은 수화가 타계 직전 꿈속에서 보았다던 최순우(崔淳雨, 1916~1984)로 이어진다. 다시 이이가 미술과장이던 국립중앙박물관에서 1963년 처음 목기전을 열었음은 근원의 앞선 안목을 정설로 '도장 찍었음'이었다. 다만 지금, 다 같이 무명 장인의 제작이라도 국보, 보물로 많이도 뽑힌 도자기와는 달리, 목기는 여전히 공적으론 푸대접인 채로임이 마음에 걸린다.

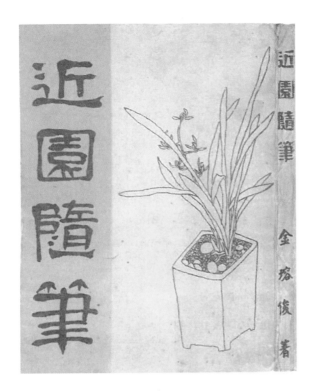

〈그림 1〉《근원수필》 초간본 표지

1948년 을유문화사에서 출간한 근원 수필집 표지다. 제자(題字)와 수
선화를 그린 제화(題畵)도 저자의 솜씨다. 근원수필은 수필문장의 진
정한 맛이 무엇인지를 보여주었다는 게 사계 중평이었다. 김용준은 바
로 이웃에 살던 문학가 상허 이태준(尙虛 李泰俊, 1904~?)의 수필집
(《무서록》, 박문서관, 1942)도 같은 꽃으로 장정해주었다.

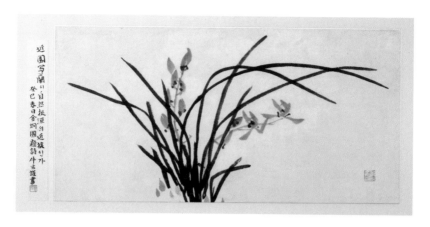

〈그림 2〉 김용준, 〈운미(芸楣)풍 난초〉
1940년대 초반, 한지에 수묵, 29.5×56.5cm, 김형국 소장

피카소가 자화상을 원숭이와 닮게 그렸듯, 김용준 역시 화가란 자연을 닮으려는 존재인 만큼 스스로를 원숭이에 비유하며 '근원(近猿)'이라 자호(自號)했다. 그러자 주변에서 "원숭이가 웬 말이냐!"해서 근원(近園)으로 고쳤다. 또 다시 주변에서 "단원(檀園), 혜원, 오원 등 '원(園)' 자 돌림 명가들에 가까이 갔다고 자부함이냐?"고 흉보았다 한다.

'운미풍 난초'는 그림의 뜻과 조형으로 송나라가 망한 것에 한을 품었던 원대(元代)의 유민(流民) 화가 소남 정사초(少南 鄭思肖, 1241~1318)의 뿌리를 드러낸 노근란(露根蘭)이 원전이다. 개화파 운미 민영익(閔泳翊, 1860~1914)도 나라가 망하자 중국으로 망명하여 사군자 치기로 슬픔을 달랬다. 난초가 뿌리를 드러낸 것은 뿌리내릴 땅이 당치 않다는 뜻인데, 마찬가지로 근원도 그런 뜻으로 그렸을 것이다. 그렇다면 그림을 그린 시점은 일제치하이던 1940년대 초반으로 추정된다.

서울 성북동
고미술 사랑의 요람

　서울 성북동은 나에겐 제2고향에 다름 아니다. 혈육의 갑작스런 죽음을 만나 뭉개진 심기를 추스른다고 1960년대 초, 대학 4년을 절반 넘게 그곳 깊은 골짜기 절간 집에서 하숙했다.

　하지만 그곳이 해방 전후에 명멸(明滅)했던 특출한 우리 안목가의 적지(跡地)인 줄은 전혀 몰랐다. 저 유명한 간송미술관의 보화각이 황량하게만 보이던 잿빛 벽면 외관이었던 데다 6·25 때 바로 아래 계곡에서 인명 살상이 자행되었다는 흉흉한 소문만 먼저 들렸다.

　그 몇 발자국 위로 산문(散文)의 대가 이태준의 수연산방(壽硯山房), 그리고 미문(美文)의 화가 근원 김용준이 지었고 수화 김환기 화백이 이어 살았던 노시산방(老柿山房)이 깊은 개울 위로 가파르게 매달려 있을 뿐이었다. 그곳에서 해방 전후 우리 민예품 사랑의 골수 화신 3인방이 서로 가까이 내왕했던 내력(김용준, 《근원수필》, 1948)도 캄캄하게 가려져 있었다. 무엇보다 상허가 해방 직후 월북했고, 근원도 6·25 때 북으로 넘어갔음으로 말미암아 그들의 이념 바깥 행적마저 금기사항이 되었기 때문이었다.

게다가 그곳 땅의 향기를 몰랐음은 내 젊은 날의 무감각 탓이기도 했다. 대학로에 있던 대학과 '산골' 사이를 꾸역꾸역 오가자면 옛 보성학교 옆 고갯길 넘기가 예사 고역이 아니었다. 만해 한용운(卍海 韓龍雲, 1879~1944)을 존경해서 수연산방 건너 산기슭의 심우장(尋牛莊)을 찾았고, 나중에 인근에 살기도 했던 청록파 시인 조지훈(趙芝薰, 1920~1968)이 〈운예(雲翳)〉에서 "성북동 넘어가는 성벽 고갯길 우이동 연봉은 말없는 석산(石山) 오랜 풍설에 깎이었어도 보랏빛 하늘 있어 장엄하고나"라 읊었던 그 경관을 즐길 마음도 눈도 없었던 것.

그곳이 어느덧 나에게 다가온 것은 1971년 간송미술관이 소장품을 보여주기 시작하고부터였다. 간송(澗松 全鎣弼, 1906~1962)이 문화재급을 다량 수장(收藏)했음은 거부(巨富) 못지않게 사람 후덕(厚德)도 한몫했다는 미담도 전해 들었다. 이를테면 옛것을 귀하게 모은다는 소문이 자자하자 옛 포졸들의 박달나무 육모 방망이를 들고 와도 내치는 법 없이 돈을 풀었다던가.

남북 대결에서 우리의 우위가 분명해졌던 덕분에 1988년, 월북 예술인을 해금(解禁)했다. 이 조치로 가장 많이 위상을 되찾은 이가 상허였다. 《근원수필》과 더불어 그의 수필집 《무서록(無序錄)》(1941)이 현대 한국의 빼어난 수필 문학으로 노상 뽑히는 데다(〈그림 3〉 참조), 우리말 글쓰기의 고전적 가르침으로 여태껏 《문장강화(文章講話)》(1948)만 한 책이 없음이 공론으로 굳어졌기 때문이었다. 게다가 땅과 집이 온통 뒤집어져 시인 이산 김광섭(怡山 金珖燮, 1906~1977)의 〈성북동 비둘기〉도 놀라 날아가 버린 개발연대의 그 세월 속에서도 수연산방이 예대로

남아서 문화에 목마른 도시민들을 불러 모으고 있기 때문일 것이다.

좋은 글들이 나이 마흔 이전에 적혔음을 기억한다면 상허는 대단한 천재였다. '호고(好古)', '고완(古翫)'의 사람이기도 했다. "벼르고 벼르던 추사의 글씨 한 폭을 내 빈한한 서재에 걸기"까지는 좋았는데(〈그림 4〉참조), 아내에게서 "또 당신 예산에 없는 일을 하는구려!" 쓴말을 들었다고 수필에다 털어놓았다. 그런 수모(?)에도 불구하고 문장가답게 할 말은 계속했다.

무엇보다 못 쓰게 된 물품이 '골동(骨董)'이고 이를 농담 삼아 사람에게 갖다 붙이면 '쓸모없는 이'가 된다면서 화장장 냄새가 나는 '골(骨)' 대신 옛 사람의 손때를 좋아함인 '고(古)'란 글자를 붙여 고동(古董)이라 했으면 좋겠다는 제안도 했다.

이념을 좇아 월북한 것은 물론 그의 자유였다. 하지만 그쪽이 "예술가들이 나랏일을 해야지, 정물은 왜 그려?!"라고 화가들을 질책하던 체제일 줄 그가 몰랐고, 조선백자를 앞에 놓고 "빈 접시요, 빈 병이다. 담긴 것은 떡이나 물이 아니라 정적(靜寂)과 허무다. 그것은 이미 그릇이라기보다 한 천지요, 우주다. … 그 주인에게는 무궁한 산하요 장엄한 가람(伽藍)일 수 있다" 했던 높은 감식안을 우린 잃고 말았다.

〈그림 3〉 청화백자진사 도형(桃形)연적
조선시대, 3.7(높이)×4.2(지름)cm, 박병래 기증, 국립중앙박물관 소장

이태준이 아꼈던 고완품(古翫品)에는 당신 아버지의 유품이던 연적도
있었다. "분원 사기. 살이 담청(淡靑)인데 선홍반점(鮮紅斑點)이 찍힌
천도형(天桃形)의 연적이다"(이태준, "고완",《무서록》, 1942). 우리 전통
문화 코드에 따르면 천도, 곧 복숭아의 모양은 먹물을 머금은 붓끝의
상징이었으니, 복숭아 모양 연적을 애용했던 덕분에 이태준은 그렇게
명문장으로 우뚝 솟았던가.

〈그림 4〉〈壽硯山房(수연산방)〉, 서울 성북동 소재, 사진: 김형국

추사 김정희(秋史 金正喜, 1786~1856) 글씨의 옛 현판이 상허가 살았던 한옥 사랑채 머리맡에 걸려 찻집으로 개비된 그곳을 찾는 내방객을 맞고 있다. "벼루 열 개를 맞창내고, 붓 일천 자루를 모지라지게 닳아 없앴다"던 초대형 서가는 벼루를 주제어로 삼아 '벼루 둘 또는 셋이 있는 방 또는 집'이란 뜻의 '二硏室(이연실)', '三硏齋(삼연재)' 같은 아호도 지었던 적 있었다. 이 연장으로 누구의 당호인지는 몰라도 추사가 '수연'이라고 휘호했을 적도 아주 흥겨운 마음이었을 것이다. 수연이란 제어 (題語)는 선비가 평생을 같이할 벼루라는 뜻일 수도 있고, 그 모양이 축수(祝壽)의 뜻으로 십장생 같은 수·복(壽·福) 길상문을 새겼다든지, 구체적으로 이를테면 연지(硯池)를 소나무 가지 형상으로 만든 '송수만년연(松壽萬年硯)'을 닮았던 것(권도홍, 《문방청완(文房淸玩)》, 2006, 215쪽)일 수도 있었겠다.

그리움을 그림에 담아

'미국물'을 조금 먹은 뒤 우리 미학도 면무식하려고 탐미(眈美) 행각에 나섰던 1970년대 초, 충격의 소식은 두 죽음이었다. 권진규(權鎭圭, 1922~1973)의 자살과 수화 김환기의 타계였다.

세계 미술시장은 미술가의 때 이른 죽음이 전해지면 그에 대한 수요가 치솟곤 했다. 모딜리아니(Amedeo Modigliani, 1884~1920)가 죽었다 하자 화상들이 그의 화실로 달려갔던 식이었다. 그때 갓 생겨나던 우리 미술시장에서 수화의 경우도 같은 파장을 낳았다.

1960년대 초, 도미하기 전 수화는 예단의 대부 한 분이었다. 문자 사랑도 남달라 조요한(趙要翰, 1926~2002)에게 우리 미학의 정립을 당부했고(《한국미의 조명》, 1999), 문단과 교분도 돈독했다. 김광섭 시인의 〈저녁에〉를 필사하곤 판소리 가락에 따라 "이산 저산 시"라 말장난할 정도로 유머감각도 타고났다.

하지만 세계 속에서 자신의 위상을 점검하려던 뉴욕 체류가 길어지면서 그의 존재감이 희미해지던 1970년, 제1회 한국미술대상전을 통해 우리 문화계에 이름을 다시 우뚝 세웠다. 대상을 받았던 그림의, "어

디서 무엇이 되어 다시 만나랴"란 이산 시 한 구절을 따온 제목도 사람 심금에 닿았고, 그 5년 전 일기에서 "미술은 하나의 질서"라며 "성공을 예감했다"던 점화(點畵)란 새 그림 스타일도 화젯거리였다. 안타깝게도 그는 그로부터 4년 뒤 그만 타계했다.

좋은 그림이 당대에 인정받기가 어렵다는 경험법칙에 수화도 다르지 않았다. "내가 죽고 나서라도 눈 있는 사람이 와서 내 그림을 볼 때 인정할 것"이라고 아내에게 건네던 말은 바로 자신을 달래던 최면술이었다.

나는 뒤늦게, 그의 미국생활을 힘닿는 대로 뒷바라지했던 조각가 한용진(韓鏞進, 1934~2019)을 따라, 뉴욕의 수화 묘소와 집을 찾았다. 화실 겸 거처는 제작을 마친 대작을 들어내지 못해 결국 화폭 상단부를 잘라야 했던 13평짜리, 우리 시민아파트 크기였다.

모두가 어렵던 시절이었다. 그의 타계 직후에야 비로소 윤형근(尹亨根, 1928~2007) 화백도 장인 집을 처음 찾았다. "이 지경이었으면 왜 나에게 서울에 남겨둔 애장품을 처분해달라 하지 않았던가!"며 회한을 감추지 못했다(〈그림 5〉 참조).

수화는 애장품을 돈 값어치로 전혀 보지 않았다는 말이었다. 그렇게 곡진했던 순수 사랑이었다. "어느 날 밤엔 자기 키보다 높은 소나무 4층 탁자를 짊어지고 삼청동 산을 넘어서 성북동 집에 왔었다"고 아내가 회고했다.

사랑은 그리움을 낳기 마련. 우리 민예품을 만들던 장인들도 그리움의 대상이었다. 한용진과 어울렸던 자리에서 떨어진 낙엽을 보자 화

제를 우리 오동장(梧桐欌)에 대한 이야기, 그의 아호 뜻대로 '나무 이야기'로 끌고 갔다. 옛 소목장은 나무를 자른 뒤 잎을 푹 곤 물을 판재(板材)에 계속 발라 나중에 오동장의 겉과 속 색깔을 같게 만들었다는 감탄이었다.

2013년이 수화 탄생 백주년임을 기억해서 목포 안좌도 생가도 찾아보았다(〈그림 6〉 참조). 거기서 그리움이 그의 체질이 될 수밖에 없었음을 직감했다. 섬 소년 눈에 동쪽으로 50리 뱃길 넘어 빤히 바라보이던 유달산과 그 도회의 땅 목포가 그리움의 촉매였을 것이라고. 도시 문명의 극치 뉴욕에 살았던 사이에는 거꾸로 절해고도 또한 그리움의 대상으로 되돌아왔다. 고향 친구에게 보낸 1971년 8월 편지에서 "서울보다는 고향이 보고 싶어"라 털어놓았다.

수화 점화의 유래에 대해선 해석이 분분하다. 뉴욕 맨해튼 마천루의 야간 불빛, 우리 분청사기 인화문(印花紋) 또는 고향 바다의 잔잔한 물결 위로 반짝이는 햇빛 또는 달빛을 닮았다는 식이었다.

하지만 그림에 일관하는 정조(情調)는 한마디로 그리움이 아니었을까. "아무 생각 없이 그린다. 생각한다면 친구들, 그것도 죽어버린 친구들, 또 죽었는지 살았는지 알 수 없는 친구들뿐이다"라고 작가 노트에 적었다. 수화의 그리움에는, 이산이 노래했듯 "이렇게 정다운/ 너 하나 나 하나"의 사람들에다, 아내 이름으로 물려준 옛 아호 향안(鄕岸)의 뜻인 '고향 언덕', 거기에 우리 전통미술도 빠질 리 없었다.

〈그림 5〉
김용준, 〈수화 소노인 가부좌상〉
1947년, 종이에 수묵, 155.5×45cm
김환기미술관 소장

근원의 노시산방에 김환기가
살기 시작하면서 '수향(樹鄕)
산방'으로 바뀐 집을 불탄일에
찾아온 근원에게 "뭐 하나
장난해주시라"고 청해서 얻은
그림이라 한다.

〈그림 6〉 수화의 생가로 '장소판촉(place-marketing)'하는 전남 신안군 안좌도
사진: 김형국

"땅은 사람으로 말미암아 명소(名所)도 되고 승지(勝地)도 된다" 했다. 장소를 드러내는 방도로 고장 출신의 명인을 내세우는 노릇에 전남 신안군도 열심이다. 생가로 가는 길목에 세워진 이정표는 타일로 수화 그림의 모티프를 모자이크해 놓았다. 더해서 목포와 안좌도를 오가는 페리 배에도 이미 '떠도는 미술관'이라 크게 적어놓고는 선체 곳곳에 수화 그림의 대표적 이미지를 릴리프(돋을새김)로 꾸며 붙여놓았다.

문화춘궁기의 치어리더

6·25동란의 파국에서 살아남으려고 모두들 끼니해결이 발등에 떨어진 불이던 시절, 도무지 '밥 먹여줄 것 같지 않은' 골동인지 문화재인지를 붙들고 있어야만 했던 그때, 학예관 혜곡 최순우(兮谷 崔淳雨, 1916~1984) 국립중앙박물관장에게 '한국 공예미의 참맛을 꿰뚫어보는 안목'과 마주친 것은 '가뭄에 단비' 같은 만남이었다. 임시수도 부산에서 처음 만난 김환기와 최순우는 그렇게 단박에 지기가 되었다. 뉴욕에서 날아온 그의 부음을 듣고 혜곡은 "멋이 죽었구나!"고 슬퍼했다.

혜곡은 그런 사람이었다. 난리 중에는 박물관 소장품을 무사 피란시켰던 본분을 다했음은 물론, 나라가 전쟁 후유증에서 일어나 근대화를 꿈꾸던 대변환기에 즈음, 문화를 말함이 '벌 받을 짓'으로 여겨지던 사회적 협량에도 불구하고 장차의 가능성을 예감해서 그 기초, 그 길 닦기에 헌신했던 치어리더였다.

또한 혜곡은 먼저 사회가 안정을 되찾고 경제도 탄력을 얻을 무렵, 재력가에게 문화재의 중요성을 계도하던 길잡이였다. '쇠귀(牛耳)'를 아호로 자처했듯, 문화재학 정립에 고심하던 간송미술관 등에 '정직한

귀'가 되어 주었고, 개성 고향사람으로 하여금 호림박물관을 키우게 했던 권장의 연장으로 수집품의 진가(眞假)를 일일이 가려주었다.

고미술 탐구가 현대미술로 이어져야 함을 절감했던 선견지명이기도 했다. 김환기가 주축이고 이중섭(李仲燮, 1916~1956), 장욱진(張旭鎭, 1917~1990) 등이 참여한, 나중에 우리 현대미술 전개에서 이정표라 높이 평가받았던 신사실파의 제3회 동인전이 1953년 부산에서 열릴 때, 주변의 뒷소리에도 괘념치 않고 임시국립중앙박물관 전시장을 주선한 이도 혜곡이었다.

해방 직후 박물관에서 함께 일했던 장욱진이 서울대 교수를 그만두고 그 시절 '깡촌'과 다름없었던 경강(京江) 물가 덕소에서 화실을 차렸다는 소식을 듣자, 작업 편의를 도울 방도를 궁리해보기도 했다. 신진화가들이 의욕을 내보일 수 있도록 그때만 해도 정체가 긴가민가했던 판화전(1963)도 열었다.

후배들의 정진도 당부했다. 이를테면 건축가 김수근(金壽根, 1931~1986)에겐 급월루(汲月樓), 도예가 윤광조(尹光照, 1946~)에겐 급월당(汲月堂)이란 당호를 지어주며 격려했다. 이는 혜곡의 멘토 고유섭의 또 다른 아호인 급월당을 원용했음인데, 우물에 비친 보름달은 무슨 짓으로도 떠낼 수 없듯, 성심으로 제가끔 지고지선(至高至善)의 경지를 향해 끊임없이 정진하라는 뜻이었다. 또한 화원 김홍도의 대표 아호 '단원'이 명(明)나라 문인화가의 호에서 따왔듯, 선인(先人)공경의 이 방식에 따라 혜곡도 단원의 당호 오수당(午睡堂)을 차용하고 글씨마저 따서는 나무에 새겨 집 뒤 쪽마루 위에 붙여놓았다(〈그림 7〉 참조).

혜곡은 고미술 사랑이 동시대인의 교양이 되게 함에도 대공을 세웠다. "그 사람에 그 글(其人其文)"이란 옛말대로 향기로운 글을 많이도 적었던 문사였다. 누군가 외국어가 짧다고 그를 흠잡았다던가. 주변으로부터 "몸에 밴 한국미의 발현"이란 찬사를 들었던 혜곡은 타고나야만 이룰 만한 경지로 우리글을 잘 적었다. 양서(良書, best book)가 양서(量書, best seller)가 되기 어렵다는 경험법칙이 무색하게 "사무치는 고마움으로 이 아름다움의 뜻을 몇 번이고 자문자답했다"던 《무량수전 배흘림기둥에 기대서서》(1994)가 많이도 읽혀서 우리 문화재 사랑의 대중적 확산에 촉매가 되었다.

변혁기를 맞아 한 사회가 도약에 성공하자면 그럴 만한 노릇을 감당해주는 사람이 있기 마련. 천하를 제패했던 사람을 일컬어 일본 역사에서는 '천지인(天地人)'이라 했다던데, 마찬가지로 한 시대에 꼭 등장해주어야 할 그런 인물을 일컬어 '시대인'이라 한다면 우리 전통문화의 멋과 맛을 깨우쳐준 혜곡이 바로 그런 그릇이었다.

오늘도 시민문화유산 1호로 보존된 서울 성북동의 '최순우 옛집'으로 사람들 발길이 이어진다. 집 머리에 붙은 "문을 닫아걸면 곧장 깊은 산중(杜門卽是深山)"이라고 그가 쓴 나무현판(〈그림 8〉 참조)이 손짓하는 대로 대문 안으로 들어서면 집 마당은 이내 우리를 순후(淳厚)한 아름다움의 경지로 푸근히 감싸 안는다.

〈그림 7〉 김홍도, 〈午睡堂(오수당)〉
18세기, 종이에 먹, 24.4×41.4cm(원본 글씨), 국립중앙박물관 소장

'낮잠 자는 집'이란 뜻의 단원 당호(堂號)를 인용한 현판이 최순우 고가에 걸려 있다. 그 유래와 내용은 분명치 않다고 후학(오주석,《단원 김홍도》, 1998, 61쪽)이 적었으나, 최순우는 이 글씨를 좋아해서 '오수노인(午睡老人)'이라고 당신의 아호로 삼기도 했다. 그가 후배들에게 써준 휘호에는 '牛耳(우이)'라고도 낙관하곤 했는데, "쇠귀를 삶아 먹으면 정직해진다"는 우리 속담을 인용했는지, 아니면 큼직한 것이 무척 어질게 보이던 당신의 눈이 쇠눈을 닮았다고 여겨서인지 알 길이 없다. 우리의 전통적 정서대로 그도 소를 무척이나 사랑했음은 수필(〈한국 소〉, 1973)로도 적었을 정도다.

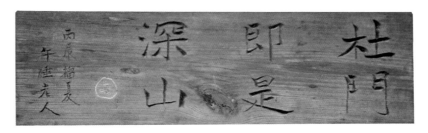

〈그림 8〉 최순우, 〈杜門卽是深山(두문즉시심산)〉, 서울시 성북구 성북동 최순우 고가 소재

'최순우 고가'에 들어서면 대문 위에 '문을 닫아걸면 곧장 깊은 산중'이란 뜻으로 그가 생전에 직접 쓴 글씨의 나무 현판이 걸려있다.

최순우, 우리 문화재 사랑을 드높인 전령사

최 관장 귀하

신년에 복 많이 받으시고 소원성취를 빌겠습니다. 몇 점 탁송하오니 품평 앙망하나이다.

1. 백자상감모란문병 200만 원 호가

2. 분청사기철화엽문병 250만 원

3. 청화백자인문편병

4. 자라병

고가를 호가하는데 진품인지 의심이 납니다. 혹 모조품은 아닌지요?

1974년 1월 7일 자 호림 윤장섭(湖林 尹章燮, 1922~2016)의 문의를 받고 국립중앙박물관장 혜곡 최순우(兮谷 崔淳雨, 1916~1984)가 곧장 답했다.

"2번. 이 물건은 사두십시오. 좋은 물건이고 비교적 주의를 끌 만한 장래가 있을 것입니다. 값을 좀 조절하시어 놓치지 마십시오. 그 밖

의 것은 별거 아닙니다."

… 최순우, 황수영, 진홍섭, 3명의 개성 선배들은 이제 막 유물에 관심을 갖기 시작한 후배를 적극 도왔다. 특히 최 관장은 진위를 감정하고 가격까지 조정해 주었다.

글은 이어진다.

이렇게 열정적으로 나선 이유는 정부의 재정이 넉넉지 않았기 때문이다. 국보급 유물이 나왔을 때 가장 좋은 방법은 국가가 직접 사들이는 것이다. 하지만 그때나 지금이나 국립박물관의 유물구입 예산은 턱없이 부족했다. 재력이 되는 수집가가 나서지 않으면 명품이 시장을 떠돌다가 해외, 특히 일본으로 유출될 가능성이 높았다.

간송·호암과 더불어 우리나라 사설(私設) 3대 박물관 중 하나인 호림의 수장 내력(호림박물관,《호림, 문화재의 숲을 거닐다》, 눌와, 2012) 가운데서 한 대목이 혜곡을 기리는 추모집(김홍남 외,《그가 있었기에: 최순우를 그리면서》, 진인진, 2017)에 전재되었다(〈그림 9〉 참조).

덧없음이 세상인심인 것. 타계한 지 30년을 훌쩍 넘겼음에도 그를 기려 혜곡의 회심의 기획이었던 〈한국민예미술대전〉(1975)을 가나문화재단이 《조선공예의 아름다움》이란 이름으로 도록과 함께 좋은 전시(2016. 12. 15~2017. 2. 5)로 재현했고, 곧이어 위에 말한 추모집도 출간했다.

1950년 9월 말 북괴군이 퇴각하면서 간송(전형필) 소장품도 실어 가려 할 적에 혜곡 등이 조심스럽게 포장한다며 작업일정을 지연시킨 덕분에 그 보물들이 이 남녘에 남을 수 있었음은 지금 읽어도 등골이 오싹해지는 일화이다. 간송이 소장한 그 빛나는 국보와 보물들이 다수 북쪽의 고약한 유물론자 손에 들어갔더라면 대한민국의 체면이 어찌되었겠는가.

1970년대 중반은 새마을운동의 여파로 시골 농가 세간이 모조리 쓰레기 신세로 전락하던 시절이었다. 그때 이모저모로 재활용 가치가 있다며 서울로 치면 인사동, 황학동, 장한평 등지로 뽑혀 와선 해묵은 '고물'(古物)로 일단 정리되었다가 그 가운데 볼만한 것은 '골동'으로, 아름다움이 돋보인 것은 고미술로 격상되었다. 그 기준선이 바로 〈한국민예미술대전〉 출품작이었다. 그 전후로 인사동 등지의 골동가게를 기웃거릴라치면 "최 관장이 보고 간 것!"이란 가게주인 말은 그게 고미술품이란 뜻이었다.

기실, 혜곡의 인사동 동선(動線)은 박물관 후배들을 대동한 현장교육이었다. 안목과 몸가짐의 가르침이었던 것. 누군가가 혜곡 사무실 뒤뜰에 깔린 연화대 돌이 아름답다 했더니, 박물관 종사자의 직업윤리론 문화재류는 개인적으로 수집할 수도 없고, 해서도 안 되기 때문에 깨진 것을 겨우 수습해서 흙으로 조금 가려 즐길 뿐이라 했다(〈그림 10〉,〈그림 11〉 참조).

추모집의 꼭지 하나(권영필, "혜곡 최순우 선생의 미적 삶과 한국미론", 158~172쪽)는 우리 미술에 대한 혜곡 글의 호소력을 풀이했다. 일찍이

독일의 한 미학자가 "작품의 중요성을 간파한 직관이 밖으로 드러나는 외화(外化)는 결국 '형용사'에 의존할 수밖에 없다" 했단다. 개념정의에서 형용사를 잘 활용하면 함축성은 물론 그 풍성함도 더해진다 했는데 그게 혜곡의 경우라는 것.

"어리무던하고, 익살스럽게 생긴 백자항아리의 둥근 모습", "청자의 길고 가늘고 가냘픈, 때로는 도도스럽기도 하고, 슬프기도 한, 따스하기도 하고 부드럽기도 한 곡선의 조화" 등이 바로 그런 표현이었다.

새 책은 나중에 각지 국립박물관장 요직에도 올랐던 문하들이 혜곡의 인덕과 학덕을 회고하는 글로 채워졌다. 미와 선이 한길이듯, 그의 문화재 탐미(耽美)는 사람을 키운 선업(善業)과 한 가닥이었다.

〈그림 9〉 추모 문집 《그가 있었기에: 최순우를 기리며》(김홍남 외, 진인진, 2017) 표지

혜곡의 인덕에 대한 글로 가득했다. 이를테면 "선생은 친구와 제자가 많았다. 박물관 내 제자로는 먼저 한국도자사 연구의 대부 정양모 6대 국립중앙박물관장, 불교미술 및 서화, 특히 진경산수 연구에 혁혁한 최완수, 불교조각사에 돌올한 업적을 남기신 강우방, 중앙아시아 미술사연구의 개척자 권영필, 문양사를 한 분야로 창립한 임영주, 전시디자이너로 목공예 연구에 획을 그은 박영규 등 한둘이 아니니 세칭 박물관학파를 형성하였다"(이원복, "박물관인, 혜곡 최순우 선생: 많은 후학 배출, 학문과 예술의 조화를 이룬 삶", 《그가 있었기에: 최순우를 그리며》, 93~97쪽).

〈그림 10〉 최순우 내외가 살던 시절의 일경

최 관장의 아내 박금섬(朴金蟾, 1917~?)은 개성음식 솜씨가 뛰어났다. 박물관 행사용 음식을 직접 장만하기도 했고, 명절 때 찾아오는 세배 객들도 정성스럽게 대접했다. 1970년대 중반까지 살았던 청와대 앞 궁 정동 한옥의 여분 방은 공무원 박봉을 이기기 위한 가용(家用)으로 인 근 학교를 다닌 시골 출신 학생들을 하숙생으로 들였다(한선학, "최순우 옛집과 산골 소년",《그가 있었기에》, 2017, 268~272쪽). 주인장이 집에서 손님을 접대하는 날은 하숙생들도 맛난 음식을 더불어 포식했던 잔칫 날이었다.

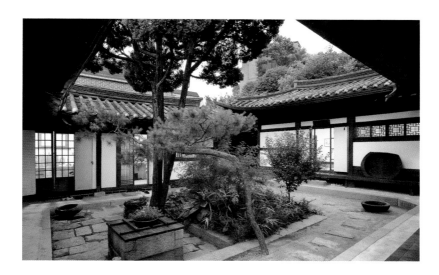

〈그림 11〉최순우 옛집, 서울 성북구 성북로 15길 9 소재, 사진제공: 김재경

혜곡이 1976년부터 1984년 작고할 때까지 살았던 집은 시민 성금으로
매입, '내셔널트러스트 시민문화유산' 제1호로 2004년에 개관했다. 기
념관이 되기 전에 그사이 변형·증축되었던 부분은 한옥의 본디 맛을
살려 복원·보수가 이뤄졌다. 그래도 혜곡의 손길이 닿았던 초목의 아
름다움은 그대로였으니, 이를테면 마당 한편에 심은 맥문동은, 한 자
남짓 여느 것과는 달리, 섬에서 자란 훨씬 키가 작은 것이어서 한결 정
갈스럽게 보였다. 이웃 송영방 화백의 말로 초봄이면 직접 정원수를
물어물어 구해 심던 혜곡의 행보를 눈여겨보곤 거기서 많은 깨우침을
얻었다 했다.

우리 문화감각도 '근대화' 되고

인사동 출입이 어언 40년이다. 그 사이 유명 관광명소로 변모해온 탓에 가로 풍경이 많이도 바뀌었다. 고미술 눈동냥이 예전 같지 않다. 그나마 그곳 터줏대감 〈통인가게〉가 예대로 남아 있음은 고마운 일이다. 나는 고미술품을 모을 형편이 전혀 아니었음에도 슬금슬금 눈요기한다고 통인가게에 심심찮게 출입했다.

가게 건물 앞과 안마당에 놓였던 고석(古石)들이 내 눈길을 끌곤 했다. 최근에도 입구 유리창에다 '가포다원(稼圃茶園)'이라 써넣은 안마당에 놓인 거북 돌이 보기 좋았다. 혹시 민예품 수집 마니아 한창기(韓彰琪, 1936~1997)가 동갑이던 동양화가 우현 송영방(牛玄 宋榮邦, 1936~2021)에게 교환을 제안하였던 '못생긴' 거북 돌이 저 모양새였던가. 보자 하니 대갓집 주춧돌(〈그림 12〉 참조)도 아니다. 그렇다면 아이 탯줄을 태워 묻은 뒤 그 위에 올려놓던 무병장수 기원석이었던 것일까(〈그림 13〉 참조).

고석을 전문으로 모았던 우현에게 한창기가 어느 날 "너는 왜 그리 '썩돌'을 모으느냐?"고 물어왔단다. 민예품 수집 단계설에서 맨 마지막

이 옛돌 모으기란 경험법칙이 틀림없는 참말이었음인지 그때까지 묘미를 몰랐던 한창기에겐 고석은 썩은 돌에 불과했다. 대답인즉 "나는 동양화가이고, 산수화 구성요소는 돌과 나무와 물이다. 이 까닭에 돌이 좋아져 모으기 시작했다".

이를 계기로 배움이 빨랐던 한창기도 열심히 돌을 모았다. 드디어 우현이 집 마당에 두고 즐기던 백제시대 연화대 돌에도 눈독을 들였다. 자신이 '백제 출신'이기 때문에 꼭 갖고 싶다며 소장품을 서로 맞바꾸자 했다. 마음대로 골라라 해서 우현은 그이 소장품 가운데서 거북돌을 골랐다.

"헌 돌 위에 한 덩어리 동그란 대가리 같은 게 붙어있는 원시적 모양"이었던 거북 돌을 마침내 보내왔다. 편지도 따라왔다. "수천 년 묵은 거북아, 너는 오늘 비로소 송가 놈의 집으로 시집가는구나. 그 욕심 많은 송가한테 가더라도 내가 가끔 들르면 나를 보고 미소 지어야지 외면하면 안 된다. 부디 잘 있거라"는 내용이었다.

이를 두고 '사랑의 편지'라 할 것이다. 사랑이 어디 사람에게만 향한다는 법이 있던가. 그즈음 초기 애호가들끼리 불붙었다는 민예품 사랑싸움은 연쇄반응을 일으키며 서로를 탐미(耽美)의 전선으로 더욱 내몰았다.

사랑싸움은 무엇보다 허접쓰레기 고물(古物)에서 일품(逸品)을 가려내던 심미안(審美眼)의 경쟁이었다. '손닿는 데 그냥 놓였던' 해묵은 생활잡품이 구안인사를 만나 어엿한 '눈높이' 민예품으로 격상하던 과정은 돌덩이에서 금은 귀금속을 추출하는 노릇만큼이나 값진 혁신(革

新)이었다.

　세상의 온갖 혁신을 싸잡아 말해주는 이론에 따르면, 혁신가에도 여러 유형이 있단다. 다른 사람보다 한발 앞선 개안(開眼)이 '원(原) 혁신가'인데, 민화의 조자용(趙子庸, 1926〜2000)과 김철순(金哲淳, 1931〜2004), 목기의 김종학(金宗學, 1937〜)과 권옥연(權玉淵, 1923〜2011), 보자기의 허동화(許東華, 1926〜2018) 등이 바로 그들이었다. 이어 원 혁신가의 미감을 눈여겨보고 따라 수장하는 '채택자'가 나타난다. 고석으로 말하자면 우현이 원 혁신가, 한창기가 그 초기(初期) 채택자, 나 같은 사람은 한참 뒤진 후기 채택자였다.

　'묻혔던' 민예품의 아름다움이 한정된 안목가의 애착에 그치지 않고 사회적 사랑으로 높아지자면 그것의 가치와 중요성에 대해 "나팔을 불어주는" '창도자(唱導者)'가 있어야 한다. 이 점에서 한창기의 공덕은 빼어났다. 판소리 보급에도 앞장섰던 그는 무엇보다, 5공의 언론 학살극으로 단명에 그쳐 그때 식자들에게 큰 아쉬움을 남겼던, 월간지 〈뿌리깊은나무〉(1976〜1980) 지면을 통해 민예품의 아름다움을 세상으로 널리 알리는 데 선봉 노릇을 감당해주었다(〈그림 25〉 참조).

　지내놓고 보니 '전사'들이 1970년 전후로 활발하게 수집행각에 나섰던 덕분에 우리 민예품의 전모와 실체가 가닥이 잡혔다. 시기로 따지자면 삼성, 현대 등이 앞다투어 산업 근대화를 일으켰던 시점과 엇비슷했다. '조국 근대화'는 산업의 비약만이 아니라 국민 문화감각의 고양이기도 했음이 우리 현대사였다.

〈그림 12〉 거북 주춧돌, 조선시대, 화강석, 90×63×45cm, 순천시립뿌리깊은나무박물관 소장

집에 복이 깃들기 빈다며 거북, 연꽃 등 길상의 상징으로 주춧돌을 만들던 것이 우리 전통문화였다. 한창기가 수집했던 옛돌 가운데 하나다. 그가 필생의 노력으로 모았던 민예품은 거의 일괄로 2011년 말에 전남 순천시 낙안읍성 바로 옆에 개관한 순천시립뿌리깊은나무박물관에서 수장·전시하고 있다.

〈그림 13〉 장욱진, 〈마정(馬亭) 상량 그림 글씨〉
병인년(1986년) 5월 13일, 나무에 먹
경기도 용인시 구성면 마북동 244 소재

한옥 상량문에 '용(龍)'과 함께 거북 '구(龜)'를 마주 보게 그리거나 씀
은 둘이 무엇보다 물을 상징하기 때문에 화재도 막고, 나아가 이들 길
상 동물을 앞세워 복도 빌려는 마음이었다. 1986년, 경기도 용인시 구
성면 마북리의 옛 한옥을 화실로 고친 장욱진은 안채 뒤에다 이엉으로
지붕을 올린 반 평 크기 정자를 덧붙였다. 집터가 조선시대에 한양에
서 동래까지 잇던 옛길 주변임을 참고해서 '마정'이란 이름을 붙였고,
상량 대들보에다 용과 함께 거북을 '그렸다'.

한국 전승미술의 추임새

전승미술, 알고 좋아하고 즐기고
민화를 찾아 나섰던 '서부'사나이
민예품 사랑의 산파역
전승문화 '한류'를 꿈꾸던 샘돌
'양반 인간문화재'
한창기, 반편의 사연

전승미술, 알고 좋아하고 즐기고

그때는 모두가 순진했던가. 옛 서울대 문리과대학 교정에서 마주쳤던 교수는 하나같이 '공경하면서 두려워하던' 경외(敬畏)의 대상이었다. 높은 학문의 상징 같아서 공경의 마음이 앞섰고, 한 수 배우려고 가까이 다가가기엔 너무 근엄해서 '원경(遠景)'으로만 마주칠 뿐이었다.

그때 동부 연구실은 일제가 빨간 벽돌로 지었다며 '아카렌가'(赤煉瓦)라 불렸다. 거기로 훌쩍 큰 키로 뚜벅뚜벅 걸어 오가던, 그래서 백로를 닮았다던 교수가 고고인류학과 삼불 김원용(三佛 金元龍, 1922~1993)이었다.

내가 읽었던 삼불의 편모도 바로 연구실발(發)이었다. 1961년이었으니 삼불이 교수로 갓 일할 즈음 어느 봉급날이었겠다. 동인전을 보러 갔다가 국립중앙박물관 시절의 동료 장욱진 화백의 출품작에 '필이 꽂혀' 그 자리서 박봉 월급과 통째로 맞바꾸었다.

이 '무모한' 구매에 더해 그림 사랑이 전설이 된 것은 후속사건 때문이었다. 그 시절, 집집마다 살림에 보태려던 아낙네들의 계모임이 유행했다. 사금융은 자칫 탈이 나기 마련. 삼불 댁도 거기에 휘말려 집이

몽땅 차압을 당했다. 그 봉변 속에서도 그림이 살아남았음은 집에 가져갔다간 아내에게 혼날까 봐 연구실에 두었던 덕분이었다.

삼불의 대표저술《한국 미술사》도 미술 사랑의 지극한 개인 취향 속에서 완성되었을 것이다. 유명 소설가 말로 자신의 대하소설을 제대로 읽지 않은 문학평론도 있었다던데, 제 분야를 깊이 좋아하지도 않으면서 머리만 굴려온 책상물림 학자들과 무척 비교되고도 남았다. "앎[知]이 좋아함[好]만 못하다"는 성인의 말처럼, 삼불이야말로 좋아함이 그의 앎을 더욱 투철하게 만들었다.

그의 연구실 출입문은 일종의 무인(無人) 포스트였다. 선필(善筆)로 소문나 원고 의뢰를 많이 받았고, 절대로 마감기일, 아니 마감시간을 어기는 법이 없었던 것으로도 유명했다. 약속시간에 방을 비울 때면, 원고를 방문 앞에 붙여놓고 나갔다. 출타했다가 되돌아왔는데도 봉투가 그대로 붙어 있으면 글 대접이 그럴 수 없다며 원고를 감춰버렸다.

그의 또 다른 전공이 고고학. 현장발굴 체험이 한국 미술사를 살피는 데도 영향을 미쳤을 것이다. 우리 미술의 원류를 삼국시대로 거슬러 올라갔고, 삼국의 특질을 대비했다. 거기서 한국의 미는 "미추를 초월한, 미 이전의 세계" 곧 "자연의 미"라 논파했다.

미술사를 제대로 적자면 필수 전제가 좋은 문장력이란 정설은 바로 삼불을 두고 하는 말이었다. 그의 수필은 해학으로 감칠맛 났다. 이를테면 길에서 파는 강아지 귀가 쫑긋한 것이 신기해서 "그게 풀칠한 것 아니요?"라고 농말을 했다거나, 피란 시절 부산 사람들이 개를 '독꾸'라 부름이 기억에 남아 그때 키운 놈에게 주인 성을 따라 '김덕구(金德

九)'라고 문패까지 붙여주었다고 거침없이 적었다.

좋아함에서 앎의 깊이를 더했던 삼불은 좋아함보다 더 높은 경지인 '즐김[樂]'을 통해 고미술 애호층을 넓혀주었다. 해학과 문기가 넘치던 문인화를 통해서였다(〈그림 14〉 참조). 전시작(〈삼불문인화전〉, 조선일보 미술관, 1991) 하나는 말을 거꾸로 타고 황야를 가는 사람이었다. "인생은 어차피 음주운전 아니겠소"라 적은 화제(畵題)는 바로 그의 인생관이었다.

앎이 즐김에 이른 그의 글은 자유자재였다. 백자대호를 찬미한 글은 자못 설교조였다.

조선백자에는 허식이 없고/ 산수와 같은 자연이 있기에/ 보고 있으면 백운(白雲)이 날고/ 듣고 있으면 종달새 우오.

하여 그 아름다움을 필설로 다할 수 없다고 잘랐다.

조선백자의 미는/ 이론을 초월한 백의(白衣)의 미(美)/ 이것은 그저/ 느껴야 하며/ 느껴서 모르면/ 아예 말을 마시오.

교단 말석에 있음을 기화로 장욱진 관련 책에 싣고 싶으니 서로의 일화를 적어달라고 서울대 대학원장실로 찾아갔다. 대뜸 그러겠다며, 글의 구상까지 즉석에서 밝혔다. 지난날 경외했던 인물과 마주 앉도록 다리를 놓아준 것은 역시 미술 사랑이었다(〈그림 15〉 참조).

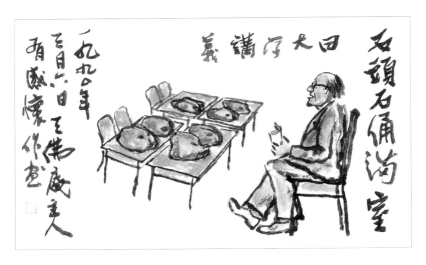

〈그림 14〉 김원용, 〈석두만실도(石頭滿室圖)〉, 1990년, 한지에 수묵, 31.5×53cm, 개인 소장

인생무상(人生無常)의 생활관을 가졌던 삼불의 문인화에는 자조(自嘲)
도 곁들인 해학이 넘쳐났다. 서울대에서 퇴직한 뒤 지방대학에서 석좌
교수로 일할 적의 소회를 옮긴 그림이지 싶은 이 작품에다 "돌 머리와
돌 인형이 가득 찬 곳을 일컬어 대학 강의(石頭石俑滿室曰大學講義)"라
는 화제를 적어놓았다. 그의 고담준론을 학생들이 알아듣지 못함이 안
타까운 대가의 심경을 그렸다. 오른쪽에 앉은 인물은 독두(禿頭)였던
삼불의 당신 모습을 그대로 닮았다.

〈그림 15〉 필자에게 보내온 삼불의 연하장, 1988년, 엽서에 수묵, 10×14.8cm

무진(戊辰 1988) 용띠 해를 맞아 '謹賀新正(근하신정)'이라 적었다. 삼불
의 이름에도 들어있는 용이 무척 날렵하게 보인다. 장욱진의 수필집
《강가의 아틀리에》, 1975년 초간) 개정판 출간을 내가 주관할 때 삼불은
화가와 어울렸던 지난 이야기를 적어주었고 그렇게 나온 새 책을 받고
서 보내온 연하장이다. 그 뒤 1993년, 내가 지은《그 사람 장욱진》을 봉
증(封贈)하자 그해 5월에 잘 받았다는 엽서를 보내왔다. "책에서 감명
을 받은 독자가 나 한 사람만이 아닐 것이며, 장 화백도 눈을 감을 수
있게 되었다"는 말에 이어 "병중으로 이만 실례합니다"라고 끝맺었다.
그로부터 반년이 못 되어 그도 눈을 감았다.

장욱진, 〈밤에 나는 새〉
1961년, 캔버스에 유채, 41.3×32cm, 김원용 구장, 호암미술관 소장

국립중앙박물관이 열린 초창기에 동료이던 장욱진도 출품한 〈2·9 동인전〉(1961)에서 구득한, 세간에서 〈밤에 나는 새〉로 이름 붙인 작품이다. 〈2·9 동인전〉은 일제 때 지금 경복고등학교인 경성제2고보의 일본인 미술선생 사토 구니오(佐藤九二男, 1897~1945)에게서 감화를 많이 받았던 화가들이 제2고보에서 '2'를, 스승의 이름에서 '9'를 따와 '2·9'라고 동인 모임의 이름을 짓고서 가졌던 사은(師恩) 전시회였다. 우리 현대화단의 큰 별이 되었던 유영국(劉永國, 1916~2002), 이대원(李大源, 1921~2005), 권옥연 등도 참여했다.

김원용은 장욱진의 출품작을 보자마자 매료되어 그 자리에서 월급을 털어 구득했다. 그렇게 사간 사람이 그 달은 어떻게 생활할 수 있었을까 장욱진이 걱정했을 정도였다. 개인사에 얽혔던 우여곡절이 마음에 걸렸던지 김원용은 만년에 이 작품을 호암미술관에 기증했다.

민화를 찾아 나섰던 '서부'사나이

일이 사람이고, 생업이 사람 얼굴이라 했다. 그럼 생업보다 과외 탐닉으로 더 이름난 이는 어떤 사람이라고 말해야 할까. 조자용은 1950년대까지만 해도 명당(明堂) 집 자손이 아니면 가기 어렵다던 유학길에 올라 하버드대학 등지에서 건축 구조를 공부했다. 서울 정동의 미국대사관저 건축에도 참여했으니 이게 바로 그의 주업이었다.

세상에 이름이 알려진 쪽은 그가 특별히 '한화(韓畵)'라 불렀던 우리 민화의 지독한 사랑이었다. 민초들의 삶의 방식이 녹아든, 그래서 지배계층의 외면과 하대 속에서 천시되던 민화를 1920년대에 일본 민예운동가 야나기(柳宗悅, 1889~1961)를 필두로 그를 따르던 일본사람들이 대거 실어냈다. 1965년에 한일수교가 이뤄지자 이들은 다시 우리 민화에 파고들었다.

그 수집 열기를 엿보고는 미술대학 강단 관계자도 민화의 울긋불긋함이 일본 전통 목판화 우키요에(浮世繪) 일종인 줄 알았다. 서민들의 수요가 늘어나자 20세기 초 전후로 우리도 목판으로 민화를 적잖이 찍어냈음을 우키요에로 혼동한 탓이었을까.

바로 그때 이 사각지대를 파고든 이가 조자용이었다. 필시 일찍이 체험했던 미국문화가 우리 정체성을 깨닫는 데 도움을 준 거울이었지 싶다. 그가 특히 사랑했던 것은 산신도(山神圖)였다. 그걸 찾아 깊은 산골로 발품도 많이 팔았다.

1983년 늦여름 지인과 함께 그때 속리산 법주사 입구 정이품송 옆 폐교를 고쳐 살던 그에게서 무속화를 얻고자 신작(新作)을 대신 걸도록 산신각 무당들을 설득하던 당시의 무용담(?)을 들었다. 그이 언변은 박수무당처럼 사람을 홀릴 지경으로 걸쭉했는데, 초면의 나도 홀딱 반해버렸다. 당신의 근황을 들려줄 때도 해학이 넘쳤다.

심장에 열이 올라 갈증이 무척 심했다. 누군가가 깊은 산 칡뿌리가 좋다 해서 장복(長服)했더니만 과연 쾌차했다. 생각해보니 갈증이 극심했음도 '대갈(大渴)'이요, 고쳐준 칡뿌리의 영험도 대단해서 '대갈(大葛)'이라 부를 만했다. 그래서 아호를 '대갈'이라 정했다. 내 성(姓)에 이어붙여 부르면 듣기 좋은 말(?)이 될 것 같아 그렇게 했다.

믿거나 말거나 신변담은 기실 우리 민속예술의 해학성 하나를 음양 관계에서 찾았던 그의 시각을 에둘러 말함이었다.

옛사람들은 모든 창조의 근원을 음양의 결합에 두었고, 따라서 남녀의 성기를 신성시하는 신앙까지 가지고 있었던 것이다. 가장 거룩한 것이 가장 즐겁고 우스운 것이었다는 사실은 선사시대 암각미술로

도 입증되고 있는데, 이것은 세계 인류문화사에 있어서 공통된 점이기도 하다. 우리나라 미술사에서 가장 웃기는 작품이 무엇이냐 물으면 아무래도 토우(土偶) 같다. 신라시대 주형(舟形) 토기에 벌거벗은 뱃사공이 있는데 그 남근이 큰 베개만 하여 보는 사람으로 하여금 폭소를 터뜨리게 한다. 전통공예에 있어 물건을 만들 때 음양의 이치에 따라 '암놈', '수놈'으로 부르는 것이 상식이었던 것 같다. 지붕의 기왓장도 위를 보고 눕는 형은 암키와라 하고 위에서 타고 누르는 형은 수키와라고 불렀다. 이렇듯 음양의 결합을 우주의 신성한 일로 믿으면서 한편 예술적으로는 매우 유머러스하게 표현한 전통을 보여준다(〈그림 16〉 참조).

그이 저서(《우리 문화의 모태를 찾아서》, 2001) 속 이 꼭지 글 제목도 무척 시사적이다. 〈쌍미술의 멋〉인데, 여기 '쌍'은 '두 쌍(雙)'이 아니라 '육두문자(肉頭文字) 쌍'이다. '쌍'은 비분강개를 내뱉는 지방 사투리이기도 하다. 그 열정으로 우리 민화의 정체를 가려냈으니 전통미학의 체계적 정립이 본분인 국립중앙박물관장 최순우에게서 "정부의 힘으로는 미처 손이 못 돌아가는 후미진 분야에서 참 보람 있는 민족애의 봉사를 이룩한 것"이란 찬사를 듣고도 남았다.

우리 설화나 민화의 호랑이는 사람과 무척 친근하다. 친근감을 담아 조자용은 호랑이를 의인화해 '범 호(虎)'에 '사내 낭(郞)' 자를 붙여 '호랑(虎郞)'이라 불렀다. 바로 그이가 호상(虎相)이었다. 일군 행적도 그이 풍채처럼 호상(豪爽), 곧 '시원시원하고 호탕'했다(〈그림 17〉 참조).

〈그림 16〉백자음각파도어문 개구리장식 무릎형 연적
19세기 전반, 11×10cm, 개인 소장

희멀건 무릎 연적을 두고 "마치 한 무릎을 세우고 앉은 젊은 여인의 무릎 마루처럼" 부드럽고 희고 잘생겼다 했음은 은근히 다가간 관능이겠고(최순우 관장), "모시야 적삼 아래/ 연적 같은 저 젖 보소/ 많이 보면 병납니더/ 담배씨만큼 보고 가소"란 민요는 노골적인 노래였다. 조자용의 착안처럼, 음양의 이치가 이처럼 도자에도 파고들었다.

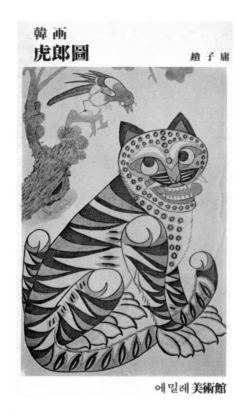

韓画
虎郎圖
趙子庸

에밀레美術館

〈그림 17〉《한화 호랑도》(조자용, 에밀레 미술관, 1973) 책표지

비록 소책자(12×21cm, 47쪽)일망정 "호랑이 담배 먹던 시절"에 제작
된 민화를 소개하는 열정이 혜안과 탁견도 함께 했다.

민예품 사랑의 산파역

국립중앙박물관에는 개인 기증품 전시 코너가 있다. 일본인 가네코 가즈시게(金子量重, 1925~2017) 기증의 아시아 각지 민예품도 그 하나(〈아시아 민족 조형품〉, 국립중앙박물관, 2003). 독지가의 성이 우리의 대표 성씨 김(金)의 일제 강점기 때 창씨(創氏)처럼 언뜻 읽힌다. 귀화인이 아닐까, 그런 인상을 받을 만도 하다. 과연, 한일수교 이후 우리 민예품 사랑에 푹 빠졌고, 그 사랑이 점입가경 하여 스스로를 김해 김씨 후손으로 자처하게 되었다 한다.

그렇긴 해도 개인이 필생의 집념으로 모은 것을 공공기관에, 그것도 다른 나라에 준 데는 특별한 인연이 있었을 터. 역시 그랬다. 지금은 저작권의 국내외 거래를 다루는 한국저작권센터 곽소진(郭少晋, 1927~2021) 회장이 그 산파역이었다. 청소년 시절, 일본에서 제국대학 진학 대신 징용을 피하려고 상선(商船)대학에 입학했고, 이후 오랫동안 주한미국대사관 문정관실 자문역으로서 문화인맥과 깊은 교유를 쌓았던 곽 회장을 만난 것은 5에겐 더없는 행운이었다(〈그림 18〉 참조).

6·25동란 뒤 이 나라는 온통 전후복구에 매달렸다. 문화를 말하면

'벌 받을 짓'으로 여기던 시국에서도 문정관실은 황폐해진 우리 정신 세계 복원을 위해 이를테면 그 시절의 시사 월간지 〈사상계〉에 인쇄 종이도 지원했다. 각종 문화지원 사업을 자문하던 그는 역대 국립중앙박물관장을 비롯해서 문화계 인사들과 돈독한 교분을 이어나갔다.

신식 말로 '관계자산(關係資産)'이 넉넉했던 곽소진의 문화인맥은 세상사란 사람들의 인연인 인드라 그물(Indra's net)로 얽혀 있음이라 여기는 불교 가르침을 연상시킨다. 인드라란 그물은 이음새마다 구슬이 달려있고, 그 구슬들이 서로를 비추고 있다.

곽소진의 구슬에 먼저 비친 이는 사라질 염려가 있는 전통공예를 지켜야 한다고 역설한 끝에 이 나라에 '인간문화재'라는 제도를 태동시켰던 문화재전문 언론인 예용해(芮庸海, 1929~1995)였다. 곽소진과 예용해가 서로 비추던 구슬 빛은 그물의 또 다른 이음새로 가네코, 그리고 그때 문화시장에서 일약 기린아로 떠오른 한창기에게 비춰졌다.

서구의 대표 문화상품이던 《브리태니커 백과사전》을 절찬리에 팔던 한창기가 어렵사리 곽소진을 만났다. 거기서 '미국 대사관에 다니는 이가 우리 토기도 모은다!'는 사실이 충격적이었다. 토기 취향으로 말하자면 일본에서 즐겨보았던 토기들의 원류가 이 땅에서 출토된 것과 깊은 인연이 닿음을 알고는 우리 토기를 가까이 보고 즐겨왔다는 것이다. 아무튼 이 인연의 고리로 곽소진을 통해 소개받은 예용해와 한창기는 금방 찰떡궁합이 되었다. "어느 날 보니 나를 빼놓고 둘이 인사동을 돌아다니더라고요. 날마다 아침부터 저녁까지 둘이 하도 짝짜꿍이라…."

그렇게 한창기가 민예품 수집을 일과로 삼았던 것이 1970년대 초였다. 기실, 그때 민예품을 수집하기가 무척 좋았다. 한국 주거문화의 원형으로 초가를 좋아했던 한창기가 무척 비판적이긴 했지만, 정부의 '혁명적' 농촌 발전책을 통해, 이를테면 농가를 새마을 주택으로 바꾸는 바람에 용도를 잃은 옛 생활용품이 쏟아졌던 것(〈그림 19〉 참조).

　　환경도 환경이었지만, 그때 고조되었던 민예품 사랑과 수집은 역시 세상의 주인인 사람이, 그 안목이 주인공이었다. 돌이켜보면 1970년 그즈음은 혁신적 인물들이 각계에서 동시다발로 등장해서 우리 현대사가 동서고금에 유례없는 자랑의 역사로 비상하려던 도약기였다. 거기에 일단의 혁신적 기업가가 있었듯, 민예품에 대한 앞선 안목들도 인드라 그물처럼 얽혀 있었다.

　　정작 그 사랑들을 엮던 곽소진의 속셈은 수집 문화재의 사회환원이었다. 누구보다 한창기에게 걸었던 이 기대("그를 생각하며 간절히 간절히 바라는 일", 강운구 외,《특집! 한창기》, 2008)가 그의 때 이른 죽음으로 흐지부지되어 아쉽던 차, 공익 환원의 대리 성공이 바로 일본 수집가의 경우가 아니었던가 싶다.

〈그림 18〉 주한 일본 대사가 베푼 연회석, 2003년 7월 10일, 도쿄 아카사카

일본인 수집의 한반도발(發) 민예품을 한국(국립중앙박물관)에 기증한 것을 치하하는 연회였다. 오른쪽으로부터 곽소진, 가네코 가즈시게, 서양화가 이대원. 곽소진은 우리나라 제1호 영어·일어 동시통역사이기도 했다.

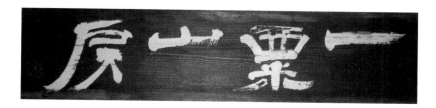

〈그림 19〉 김정희, 〈一粟山房(일속산방)〉
1855년 전후, 소나무에 음양각, 25×133.5cm, 곽소진 소장

일속산방은 정약용(丁若鏞, 1762~1836)의 애제자 황상(黃裳, 1788~
1870)의 전남 강진군 대구면 백적동 소재 만년 거처였다. 산방이라 하
면 지극히 작은 집이란 뜻. 그 당호(堂號) 풀이인즉, "일속산방은 좁쌀
한 톨, 또는 겨자씨 한 알만큼 작아도 그 안에는 광대무변의 세계가 펼
쳐진다. 방 안 양편에는 도서와 문집이 늘어서 있고, 그 벽에는 세계지
도가 붙어있다고 했다. 그러니 겨자씨 안에 수미산이 들어있다고 한
불교의 비유는 그의 집에 걸맞은 이름이 아닐 수 없다"(정민,《삶을 바꾼
만남: 스승 정약용과 제자 황상》, 2011, 527쪽).

　1855년에 완공된 이 산방의 주인은 유배에서 다시 풀려난 추사를
찾아 멀리 경기도 과천까지 발품을 팔아 얻었던 필적으로 이 현판을
새겼다. 산방은 지금 남아있지 않다.

전승문화 '한류'를 꿈꾸던 샘돌

화가 장욱진은 당신 그림을 가까이 거는 법이 없었다. 그림은 붓을 잡았을 동안의 열정과 감흥이 전부라는 말도 곁들였다. 그런 그도 절집 같은 거처에다 병풍 한 틀을 펼쳐놓고 주위 사람에게 자랑했다. 도인이 먹다 만 복숭아를 쥐고 있는 첫 폭 그림이 특히 좋다고 혼자 웃음 짓곤 했다. 복숭아를 서둘러 먹었음을 말해주듯, 과육(果肉) 한 조각을 도인 볼에 붙인 묘사를 무척 재미있어 했다.

민화 병풍은 근친의 고미술 수집을 돕는다고 열심히 발품을 팔았던, 그리고 1960년대 초 독일에서 미술사학을 공부했던 소호(小好) 김철순의 선물이라 했다. 뮌헨대학 도서관에서도 주역(周易)과 율곡(栗谷)을 읽었음(최정호, "뮌헨에서 새 보금자리를 꾸민 김철순·박노경 부부",《사람을 그리다》, 2009)은 우리 전통문화의 세계화 가능성에 진작 착안했음이었겠다. 이 뜻을 실행하려고 소호는 인사동에다 서울화랑을 열고는 세계화가 가능한 한류는 민화풍의 전승이고, 그런 작가로 동양화에선 김기창(金基昶, 1913~2001), 서양화 쪽에선 장욱진의 참여를 끌어내어 우리 전통예술과 사상의 정수를 국내외에 알리려 했다.

이를 위해 동양의 지혜, 그 가운데서도 특히 한국의 선(禪) 사상을 정리해서 그 화두를 우리말에다 영어도 곁들여 목판화로 옮기는 작업에 착수했다. 이의 현창이 팔만대장경 이래 이 땅의 탁월한 문화유산이던 목판이 알맞다고 보았기 때문이었다. 목판화 작업을 위해 1970년대 초, 장욱진은 21개 화두(話頭)에 연관된 50여 점의 밑그림을 제작해 주었다(〈그림 20〉 참조). 그 화두 가운데 하나가 '부처와 돼지'.

이야기는 이랬다.

무학대사는 태조의 조선왕조 창건을 도왔다. 하루는 대사와 왕이 절 안에서 독대를 하였다.

"내가 이제 왕이 되고 보니 마음을 터놓고 웃을 시간조차 없소. 이제 우리 단둘뿐이니 재미있는 이야기나 합시다. 내게 아무 이야기나 해도 좋소. 내가 먼저 시작하겠소. 대사, 당신은 헐벗고 굶주린 돼지와 같습니다."

"전하는 부처와 같습니다."

"나는 당신을 돼지에 비유하였는데 왜 당신은 나를 부처와 같다고 하시오?"

대사는 답했다.

"돼지 눈에는 돼지만 보이고, 부처 눈에는 부처만 보입니다."

"제 눈에 안경"이라고 내 나름으로 풀이한다면, 귀천에 얽매이지 않는 전인격적 만남이야말로 사람들로 하여금 입가에 옅은 동감의 웃음

을 자아낼 자연스러움이란 가르침이 아닐까. 사람 발길로 뭉개진 산길 가장자리에도 여린 풀 하나가 작은 꽃을 달고 있는 자연의 섭리가 저러하다고 고개가 끄덕여지는 그런 웃음인 것이다.

한데, 언론인 출신 소호의 의욕수가 시대를 너무 앞서 갔음인지 화랑도, 목판화 사업도 파국을 맞았다. 그런 좌절 속에서도 민화에 대한 이론을 정립해준 것은 고마운 일이었다. 이론화의 전모는 1970년대 말부터 1980년대 초까지 〈공간〉에 총 24회 연재했고, 나중에 단행본(《한국민화논고》, 1991)으로 묶었다.

그는 민화의 매력을 "쉽고 간단하다, 솔직하다, 익살스럽다, 꿈이 있다, 믿음이 있다, 따뜻하다, 조용하다, 자랑하지 않았다, 멋이 있다, 깨달음이 있다, 신바람이 있다"로 압축했다. 이런 속성은 모두 "살을 깎고 피로 그린다"는 민화장의 내공이 쌓이고 쌓여 마침내 밖으로 드러난 것이었다. 도인 볼의 복숭아 과육이든지, 옛적에 정조 임금 등 높은 사람들의 신분상징이던 안경을 산짐승 호랑이에게도 씌운 자유로움 또한 선이 아니던가(〈그림 21〉 참조).

우리 민예품 사랑은 이제 큰 강을 이루듯 도도한 흐름이 되었다. 흐름의 발원에는 앞선 안목의 샘돌(泉石)이 있었다. 소호의 목판화 꿈은 한참 나중인 1995년에 이루어졌다.

목판화 작업은 화가와 서울대 미대에서 '한교실에 있었던', 판화 제작의 고수 윤명로(尹明老, 1936~) 서양화가가 주도했고, 글귀 교정은 법정(法頂, 1932~2010) 학승이 수고했다. 그 완성품은 가나화랑에서 〈장욱진 선 시리즈 목판화전〉의 이름으로 1995년에 전시되었다.

〈그림 20〉 장욱진, 〈무엇이 선인가〉
1995년, 목판화, 36.5×28cm, 장욱진미술문화재단 소장

목판화의 밑그림은 갱지에다 채색 펜 '매직 마커(magic marker)'로 그렸다. 이걸 계기로 이후 화가가 즉석에서 그림을 그릴 때 매직 마커를 자주 이용했다. 총 21점 시리즈는 목판화로 점마다 한글판 38매, 영문판 38매씩 제작되었다. 그림은 21번째 그림이다.

〈그림 21〉 작자 미상
〈안경 쓴 호랑이와 까치〉
19세기 말, 종이에 채색
91×38.3cm, 개인 소장

호랑이도 '안경쟁이'로 그릴 정도로 민화 그림에는 자유로움과 해학이
넘쳐나는 수작들이 많고 많다. 그림은 8폭 화조영모(花鳥翎毛) 병풍 가
운데 하나로 동양화가 김기창이 가졌던 것이라 했다. 독일에서 로마
미술사를 연구했던 소호는 "부동산 투자보다도 수익이 좋습니다"란
광고 말을 앞세우며 1972년, 서울화랑의 개관기념전으로 '한국민화 걸
작전'도 열었다. 그간 수집했던 민화 319점은 2001년, 고향인 전북 전
주시에 기증했다.

'양반 인간문화재'

두루 다뤄야 하는 직업적 요구를 따르다 보면 모르는 것이 없게도 된다지만, 그만큼 언론인에겐 "(깊이) 아는 것도 없다"는 뒷소리도 숙명처럼 따른다. 예용해는 현대 우리 언론사에서 이 통설의 예외적 인물의 한 분이었다.

내가 성함으로 처음 만났던 것은 대학에 들었던 해, 1960년부터 1년 반 동안 그가 적었던 〈한국일보〉 연재물 "인간문화재를 찾아서"를 애독하면서였다. 유기그릇이 양은그릇에 밀려나듯, 소비취향 변화와 대량생산방식 도입에 따라 전통공예 등 전래 기예(技藝)가 설 자리를 잃어가던 상황에서 가냘픈 명맥을 겨우 잇던 장인·예인들의 문화적 가치를 눈여겨보고는 기사화했다.

그때 '인간문화재'가 알쏭달쏭, 참 묘한 말이라 싶었다. 어떻게 사람이 재물이 된단 말인가. 알고 보니 판소리, 소목장 등 전래의 고유 기예를 일컬어, 남대문 같은 유형문화재에 대비되게 '무형문화재'라 이름 붙였다면, 결국 그것들이 사람 노릇의 소산인 만큼 의인화해서 인간문화재라 별칭할 만도 했다.

별칭은 이후 우리 전통문화 보존에 엄청난 영향력을 끼쳤다. 무엇보다 1962년에 문화재보호법이 제정되었고, 법에 따라 1964년부터 인간문화재들을 발굴·지정하기 시작했다. 이쯤해서 '구수한 문장과 생생한 내용'의 연재물이 책(《인간문화재》, 1963)으로 묶이고, 이어 일본에서 출간(《한국의 인간국보》, 1976)되었음은 그럴 만한 대접이었다.

문화전통에 대한 예용해의 비상한 관심이 어떻게 발원했는지는 미처 듣지 못했다. 하지만 문화통 언론인으로서 갈고 닦았던 사회의식도 일조했음은 직접 적었다. "도대체 자기 둘레에 어떤 문화적인 유산이 있는지조차 모르면서 어찌 이웃을 아끼고 자기와 향토와 나라를 사랑할 수 있을 것인가."

평생직장이던 〈한국일보〉의 서울 중학동 옛 사옥과 인사동·관훈동은 지척이다. 직업적인 전통문화 탐구가 개인 도락과 함께하기에 맞춤한 지근(至近)이었다. "주머니에 돈푼이나 지녀 눈에 띄는 고물 한 점 아니면 헌책 한 권과 바꾸어 돌아오는 날이면 울울하던 마음의 구름은 개고 휘파람이나 불며 붓방아를 찧을 양으로 거들거들 돌아올 마음이 된다"고 적었을 정도로, 그곳 나들이가 좋은 글 착상의 발전소였다는 말이었다.

거기서 만났던 '고물 한 점', 이를테면 곱돌 등 석제(石製) 생활용품(〈그림 22〉 참조)이 그렇듯, 우리 고미술 사랑의 지평을 넓혀준 기준점이 되었다. 망국의 상황에서 독립운동 삼아 지켜낸 수집품을 미술관으로 사회환원했던 간송 전형필, 또는 국립중앙박물관에 백자 문방구류를 기증한 박병래(朴秉來, 1903~1974) 등이 "근본적으로 일본 선배들

의 취향과 심미안과 가치기준을 이어받은 사람들"이었음에 견주어, 예용해나 출판인 한창기 등은 "인습에 얽매여 거들떠보지도 않던 것들, 이를테면 '귀신 타는' 무당그림 등도 마음에 들면 서슴지 않고" 수집하던 안목이었다.

예용해는 한창기를 도와 월간지 〈뿌리깊은나무〉와 〈샘이깊은물〉에 전통문화를 소개하는 좋은 글을 적잖이 집필했다. 나도 그의 글 한 꼭지를 읽고서야 북한산 도선사에서 용암문으로 올라가는 어귀 큰 바위에 그림처럼 새겨진 조선시대 말(1873년) 한 상궁의 사리탑도 눈여겨보게 되었다. 주말 산행 중이던 그와 종종 마주치기도 했다.

그즈음, 예용해에게 존경의 마음으로 화가 장욱진 평전을 봉증했다. 얼마 뒤 답례로 점심을 함께 하자는 전갈이 왔다. 감동의 자리였다. 음식도 음식이었지만, 글쓰기 훈수도 고수다웠다. 책을 펴낸 뒤 남들에게 많이도 보내봤지만, 이처럼 간곡한 반응은 난생 처음이었다. 내 글 스타일이 심장이 팔딱팔딱 뛰는 것 같다며, 대신 혜경궁 홍씨의 《한중록》이 그렇듯 숨쉬기의 들숨날숨 박자도 한번 생각해보라는 권유였다.

후배 대접의 마음 씀씀이가 양반다웠다. 월급쟁이 박봉을 아껴 모았던 애장품 290점의 국립민속박물관 기증(〈예용해선생 기증 민속자료전〉, 1997)은 그보다 훨씬 더 양반다운 사회환원이었다(〈그림 23〉 참조). 점잖은 풍모에 어울리게 거동이 바로 인간문화재였다.

〈그림 22〉〈은입사담배함(銀入絲卷煙函)〉
조선시대, 돌·무쇠·은, 5.5×9.5×6.3cm, 순천시립뿌리깊은나무박물관 소장

돌·쇠·나무 등을 재료로 삼아 담배함을 만들곤 했다. 담배 사랑이, 그림이 보여주는 귀물(貴物)처럼, 한때 금보다 더 값비쌌던 은으로 담배함을 아름답게 꾸미게 했을 정도였다.

　그림의 담배함은 예용해와 짝짜꿍이던 한창기의 수집품이다. 전자가 수집했던 석재 민예품은 대부분 국립민속박물관에 기증됐다.

〈그림 23〉 표주박
조선시대, 나무에 옻칠, 10(지름)×3.9(높이)cm, 순천시립뿌리깊은나무박물관 소장

길손들이 품속에 지녔던 애완품 하나가 표주박이었다. 위에서 바라본 입면과 손잡이 장식이 복숭아를 본뜬 것은 물을 마시면서도 길상을 기원하려 함이었다. 표주박으로 물만 마신 것은 아니었다. '춘희자(春戲磁)'라 이름 붙은 옛 백자 표주박은 밑바닥에다 여성의 아랫도리를 조형하고선 진사와 청화도 곁들여 채색했음에서 '주색잡기(酒色雜技)'란 말대로 술과 함께 여색을 궁리하던 도공의 판타지가 느껴진다. 모자란 주머니에도 불구하고 민예품을 살피던 따뜻한 눈길이 있어 수집할 수 있었던 표주박들을 예용해는 대부분 고려대박물관에 기증했다.

한창기, 반편의 사연

'반편(半偏)이'는 모자라는 사람을 일컫는 말이다. 이 연장으로 평생을 독신으로 산 사람, 곧잘 남자 독신자가 반편이란 놀림을 받는다. 이때의 '편'을 평안이란 뜻의 '편(便)'으로 새기고는, '반편'이란 하루 24시간 가운데 절반인 밤 자리 12시간이 불편한 사람이란 뜻의 비아냥거림이기도 하다. 독신으로 살았던 뿌리깊은나무 출판사 한창기 사장도 그런 소리를 들을 뻔했던 위인이었다.

살아생전, 그가 집념으로 매달렸던 중요 행적 하나는 우리 민예품 수집이었다. 만만치 않았던 그 흔적의 대강은 2011년 11월, 전남 순천시가 개관한 뿌리깊은나무박물관에 그 간판으로 그리고 기증품으로 남았다.

한창기는 1960년대 말, '조국 근대화' 시기의 대표 문화상품《브리태니커 백과사전》세일즈의 기린아로 먼저 우뚝 솟았다. 이 탄력을 근거로 〈뿌리깊은나무〉, 이어서 특히 여성의 의식화를 겨냥한 〈샘이깊은물〉 월간지를 펴냈다. 잡지는 무엇보다 글자는 한글전용(〈그림 24〉 참조), 어법은 왜색(倭色)을 탈피한 좋은 우리말 적기였다. 그렇게 우리

문화판에 일대 파문을 던지면서 그는 일약 문자판의 기린아가 되었다(〈그림 25〉 참조).

점입가경(漸入佳境) 하여 잡지가 발간된 지 3년 정도가 흘렀던 1970년대 말 무렵, 3공이 끝나던 그 정치격동기에 사회의식성 글들이 독자들로부터 큰 호응을 얻었다. 당사자 말대로, 최고 발매부수를 자랑하던 시사잡지로 우뚝 솟았다. 9만 부 정도라면 매달 베스트셀러를 펴낸다는 말이었으니 그때야말로 그에게 득의(得意)의 시간이었다. 주변 사람들에게 은근히 "잡지장사는 돈도 좀 버는 데다, 덩달아 명예도 누릴 수 있다"고 자랑을 하곤 했다.

한창기의 잡지는 민예품 사랑의 정당성을 고취·확산하는 데 절대적 공덕을 세웠다. 이전만 해도 일본 민예운동가들이 우리 공예품의 아름다움에 경도되었다거나, 해방 직후 미군정(美軍政)을 따라왔던 서구 안목이 반닫이 같은 목기의 현대적 감각에 매료되었다는 소식은 어렴풋이 들렸다.

하지만 국내 사정은 앞선 안목가들 중심으로 알음알음으로 전파되었을 뿐이었다. 이를 수면 위로 끌어올림에는 한창기의 공덕이 컸다. 공기(公器)이자 대량전달매체인 잡지를 통해 지속적으로 민예품의 아름다움과 전통미감의 현대적 의미 등을 설파했다. 지면들은 무척이나 설득력이 있었다. "좋아함이 아는 것보다 윗길(知之者 不如好之者)"이라 했던 성인 말씀처럼 잡지 발행자가 지극히 좋아하는 마음을 앞세운 글이자 화보(畵報)였기 때문이었다.

글에는 한창기의 일관된 미학이 흘렀다. 그림과 글씨에만 집중되었

던 전래의 고완(古翫) 방식을 뛰어넘어 일제 때 일본사람들이 세간살이일망정 청자나 백자에 심취했음을 엿보고는 우리도 따라 배웠음을, 뒤이어 마침내 민화를 필두로 제작자를 알 수 없는 돌그릇, 토기, 바느질 도구, 무쇠 자물통, 보자기 등의 사랑에 빠진 우리의 앞선 안목들을 평가했다. 이 수집가들이 나중에 박물관에 기증하거나 스스로 전시관을 지을 것이란 확신을 미리 말해줌으로써 골동 수집을 '치부의 수단'으로 몰아붙이던 세간의 오해도 풀릴 것이라 예감했다.

수집이 전방위적인 데다 수장가의 미학이 느껴지는 한창기의 민예품은 장차 국립중앙박물관이 놓일 자리라고 당사자와 함께 주변 지인들도 이구동성이었다. 하지만 우여곡절 끝에 수장품의 '대충'은 그가 중학을 다녔던, 고향 땅의 생활중심지에 놓이게 되었다. 기증품은 총 6천 5백 점 가량.

빼어난 판매실적 덕분에 빠르게 출세해서 한국 브리태니커 사장에 오른 것이 1970년이었다. 그런데 사전 판매에 매달렸던 열정 못지않게 많은 시간은 골동가 횡보(横步)였다. 취미가 생업을 압도할 지경이었다. 수장품은 하나같이 돈질과 세월을 통해 날로 치열해진 안목의 결실이었다.

살 만한 가치의 것인가를 따진다고 수장품마다 적어도 하루 정도 좌고우면의 공력 품을 들였지 싶었다. 이 전제가 옳다면 6천 5백 점에는 20년 가까운 시간이 투입되었다는 계산이 나온다. 이 지경에서 어찌 장가들 마음과 시간의 틈새가 있었겠는가.

〈그림 24〉 한창기, 〈솔솔〉, 1982년, 종이에 만년필, 7.7×7.7cm, 김형국 소장

한창기는 세종(世宗, 1397~1450)대왕의 한글 창제 취지에 충실한 한글
주의자였다. 1948년 10월 9일에 만들어진 〈한글 전용에 관한 법률〉에
서 "대한민국 공문은 한글로 쓴다"는 구절을 기억해서 잡지도 일종의
공문(公文)인 까닭에 그렇게 했다 한다. 그가 한글을 사랑한 바로는 어
릴 때 많이 울었기 때문에 '앵보'라 불렸던 별명을 훗날에 스스로 즐겨
사용했고, 소나무 사랑의 흔적으로 '솔솔'이라 자호(自號)했던 바에서
도 드러나지 싶다. 하지만 비행기를 '날틀'이라 부를 정도의 한글전용
근본주의자는 아니었다.

〈그림 25〉 한창기 발행 잡지들

한창기는 1970년에 〈배움나무〉, 1976년에 〈뿌리깊은나무〉 그리고 1984년에 〈샘이깊은물〉 등 생전에 세 종류 잡지를 발행했다. 맨 앞의 것은 브리태니커(코리아) 사장이 홍보도 겸해 발행한 것이라 영어 페이지도 포함되었지만, 뒤의 둘에서는 "타고난 언어의 통찰력으로 한국어의 가장 중요한 유산이라 할 그 짜임새를 올바로 응용하고 발견하고 복원하여, 논리와 이치에 알맞은 글을 한반도 주민들에게 제시하고자" 힘썼다. 그리하여 "이 나라 새 세대가 사용할 언어의 흐름을 새 방향으로 바꾸었다고 다들 인정"하게 되었다. 그가 잡지들에다 직접 적었던 글은 3권의 책(윤구병·김형윤·설호정 엮음,《배움나무의 생각》,《뿌리깊은나무의 생각》,《샘이깊은물의 생각》, 2007)으로 묶였다.

우
리

미
학

각
론

전승미술과 현대미술 사이

2010년 말, 미국으로 태경 김병기(台徑 金秉騏, 1916~2022) 화백과 모처럼 안부 전화를 나누었다. 2000년 전후 서울에서 작업했을 적에 화실이 내 집과 지척이어서 자주 만났다. 한때 미술평론가로 알려질 정도로 어문(語文)이 탁월한 데다 미술경력이 현대사의 회오리와 맞물렸던 까닭에 당신 체험담은 영양가 만점의 드라마였다.

일본 문화학원 유학생으로 해방 직후 고향 평양에서 북한미술동맹 서기장, 그 뒤 공산주의에 환멸을 느껴 월남해서는 남한 종군화가단 부단장도 지냈다. 서울대 미대 교수로 일하면서 서울예고 미술과장도 맡았다. 한국미술협회 이사장이 된 것을 발판으로 상파울루 비엔날레 커미셔너로 출국한 길에 1965년 미국에 정착했다(〈그림 26〉 참조).

안부 끝에 불편한 심기가 있다며 혹시 당사자들에게 귀띔해줄 수 있는가 물어왔다. 사연인즉 간송미술관 주인의 전기(이충렬,《간송 전형필》, 2010)에서 마주친 당신 아버지 일화가 마뜩잖아서였다. 아버지는 도쿄미술학교 1917년 졸업생 유방 김찬영(維邦 金瓚永, 1893~1958). 아들 회고(《김병기 3권》, 삼성문화재단 구술사, 2009)에 따르면 문학과 미

술에 정통했던 다재다능 탓에 "한 우물을 파지 못했지만", 거만(巨萬)의 유산을 갖고 유미주의자의 미감을 십분 발휘했던 고미술의 대수장가이기도 했다.

태경이 무엇을 탓함인지, 이미 읽었던 책을 다시 꺼냈다. 내용이 우리 문화유산을 지켜낸 간송의 애국심에 견주어, 측실의 베개 송사에 홀려 무단히 소장품을 넘겼던 경우까진 아니라도, 적잖이 일본인에게 넘겼다는 말을 유방에 대한 비하로 읽었던가. 기와집 1백 채 호가의 고구려 금동불상(국보 제72호, 〈그림 27〉 참조)을 잘 지켜달라며 간송에게 70채 값만 받고 넘겼다는 서술은 있지만, 태경의 지적은 그때 지식인들이 겪었을 심리갈등에 대한 이해가 책에 비치지 않음이었다.

어린 시절 불쏘시개로 태운 병풍이 훗날 생각하니 단원이 분명했다는 전 고려대 총장 유진오(兪鎭午, 1906~1987)의 뒤늦은 후회와는 달리, 일제 때 고미술품을 모았던 안목들은 진정 선견지명이었다. 수장품들이 전화(戰禍) 등으로 많이들 흩어졌지만 운 좋게 살아남아 간송처럼 박물관 공공재로 환원한 경우는 우리 사회의 축복이었다.

간송 수집은 1930년대 초에 인수했던 고서 취급 한남서림(翰南書林)도 창구역할을 했다. 이 가게를 시발로 서울 관훈동(인사동) 일대가 장차 고미술 거리로 이름을 얻게 되었지 싶다.

사람의 땅 인연은 관성이 있다. 이 말대로 1970년대 초 미술시장이 생겨나자 화랑들이 속속 인사동에 들어섰다. 요절한 이중섭 회고전도 여기서 처음 열렸다. 마침내 이중섭 신화를 이끌어낸 시인 고은(高銀, 1933~)의 《이중섭 평전》(1992)은 태경의 회고가 바탕이었다. 태경과

이중섭은 평양에서는 초등학교 한반이었고, 일본서도 같은 대학을 다녔던 1916년생 동갑내기였다.

태경의 뉴욕 화실, 그리고 2011년 가을엔 백 살을 바라보는 높은 나이임에도 여전히 왕성하게 제작 중인 LA 화실을 찾은 적 있었지만, 거기서 유방이 남긴 고미술은 한 점도 구경 못했다. 유방이 좋아했던 추사 명품 〈茶半香初(다반향초)〉(유홍준,《완당평전 2》, 564쪽) 가로글씨[橫額]는 미국의 한 교포 소장이라 했으니, 태경이 물려받은 명품은 없다는 말이었다.

하지만 태경이 유방 슬하에서 익혔음직한 정신성은 분명했다. 이 시대 미술가들이 꼭 지향해야 할 바 미의식으로 분청사기의 미학을 드높임이었다. 분청은 고려청자의 양식성은 무너졌는데 백자는 아직 자리를 못 잡았던 틈새 시기를 감당했다. 때문에 '덜 양식화된' 채로였고, 자유의 예술정신은 넘쳐났다.

태경 역시 줄곧 덜 양식화된 그림에 매달렸다. 그의 화풍은 몬드리안(Piet Mondrian, 1872~1944)과 칸딘스키(Wassily Kandinsky, 1866~1944) 사이의 묘합(妙合)이다. 혁신이 이종(異種)교합에서 생겨나듯, 두 추상미술의 틈새를 찾는 태경의 탐색은 조선 분청의 미학과 닮았다. 유방의 수장품은 못 지켰지만, 거기서 찾고 느꼈을 미의식은 태경 그림의 밑바탕 가학(家學)이 되었으니 이 또한 유방(流芳) 곧 '향기로움의 전해짐' 아닌가 싶다.

〈그림 26〉 김병기, 〈북한산 세한도〉, 2000년, 캔버스에 유채, 130×97cm, 개인 소장

1965년 이래 미국 뉴욕에서 칩거하다가 1998년 이래 수구초심으로 서울로 돌아와 한동안 작업했던 평창동 화실에서 북한산 보현봉을 바라보며 그렸다. 화면 한 모퉁이를 차지한 조선시대 혼례용 나무기러기는 화가의 분신이다. 모국에서 펼쳤던 미술활동으로 말하자면 '기러기 떼의 선봉' 노릇이라 할 만했는데, 노경에 이르러 외기러기가, 그것도 날 수 없는 나무기러기가 되고 말았다는 씁쓸한 상념을 그림으로 옮겼다 했다.

노익장의 화신 김 화백은 백수(白壽) 곧 99세인 2014년 연말, 국립현대미술관(과천)에서 열린 회고전 개막식 참석을 위해, 한동안 작업했던 서울을 떠나 2006년부터 살고 있는, 미국 로스앤젤레스에서 직접 참석했다. 1954년 제작의 구작부터 2014년 제작의 신작까지 포함해서 유화 104점을 선보인 전시였다. 이 전후로 중요 언론들이 그의 비상한 기억력을 토대로 오래고 오래인 그의 화업 일대를 특집기사와 TV 영상물로도 다루었다.

〈그림 27〉 금동계미명삼존불(金銅癸未銘三尊佛)
고구려 563년(추정), 17.5(높이)cm, 국보 제72호, 김찬영 구장, 간송미술관 소장

삼존불상의 광배는 역시 국보인 〈연가칠년명(延嘉七年銘)금동여래입
상〉(고구려 539년)과 마찬가지로 ‘S’자 모양의 불꽃무늬 문양이 감싸고
있다. 불꽃무늬는 생명력의 분출인바, 이를 미술사학자 강우방(姜友邦,
1941~)은 ‘영기문(靈氣紋)’이라 재해석했다(《한국미술의 탄생》, 2007).

나무 체질이던 서양화가

'화가가 애호하는 조선시대 목가구' 전시회가 열렸다(갤러리현대, 2011. 8. 26~2011. 9. 25). 거기에 장욱진 화가가 파이프 담배를 즐기며 아꼈던 재떨이를 출품한 장녀는 사연도 덧붙였다.

재질은 느티나무로 자연스레 깎은 가운데가 볼록한 원형 재떨이인데, 조선시대 후기 사랑방에서 사용했을 법한 넉넉한 모습이다. … 아버지께서 건강하실 때에는 이 재떨이를 마루 위로, 마당 멍석 위로 왔다 갔다 늘 끼고 다니셔서 재떨이를 보고 아버지의 행동반경을 알 정도였다. 언젠가는 어머니께서 과일을 깎으시고 껍질을 그곳에 놓으시니 아버지께서 얼른 치우셨다. 재떨이 나무가 건조해져서 서걱서걱해지면 기름을 칠해 손질하셨다. 그만큼 아끼셨던 재떨이다.

장녀가 밝혔듯, 재떨이는 내가 선물한 것이다. 파이프, 담배쌈지, 성냥 등을 올려놓을 수 있도록 넓적한 데다, 한가운데가 처자 풋가슴처럼 도톰하게 부푼 모양새가 잔잔한 관능미마저 풍기는 맛이 괜찮고,

파이프를 톡톡 치며 재 떨기도 안성맞춤으로 보였기 때문이었다(〈그림 28〉 참조).

1970년대 중반, 고물상이 즐비했던 서울 청계천 8가의 황학동에서 지름이 한 자가 느긋한 옛 재떨이를 만나자 장욱진이 선호할 것임을 나는 직감했다. 몇 푼 안 주고 사서는 그 길로 화가를 찾았더니만 좋아하는 기색이 역연했다.

이후 재떨이를 기억할 때마다 나는 그게 장욱진의 전모를 대변할 만한 상징이라 싶었다. 무엇보다 "그림은 직업이 못 되고", 그래서 "평생 그림 그린 죄밖에 없다"던 그의 독백처럼 그림이 돈이 안 되는 세월을 오래 살았다. 그를 따르던 후배들이 한잔 술로 함께 거나해지면 남들은 어찌어찌해서 살 만하다면서 '비교의 고민'을 털어놓기라도 할라치면 대번에 "비교하지 말라!"고 대갈 일성했다.

이런 생활관은 내가 1950년대에 중등 국어교과서에서 맛깔나게 읽었던 수필가의 나무에 대한 명상(〈나무〉, 1963)과 한길이었다.

나무는 덕을 가졌다. 나무는 주어진 분수에 만족할 줄 안다. 나무로 태어난 것을 탓하지 아니하고, 왜 여기 놓이고 저기 놓이지 않았을까를 말하지 않는다. 등성이에 서면 햇살이 따사로울까, 골짝에 내려서면 물이 좋을까 하여 새로운 자리를 엿보는 일도 없다. … 소나무는 진달래를 내려다보되 깔보는 일이 없고, 진달래는 소나무를 우러러보되 부러워하는 일이 없다.

수필가는 동료 권중휘(權重輝, 1905~2003) 제7대 서울대 총장과 이 나라 최초의 영한사전을 펴낸 영문학자 이양하(李敭河, 1904~1962)다.

또 하나, 장욱진은 화폭마다 나무를 빠뜨리지 않았다. 동양화 가운데 산수화가 물과 돌과 나무를 그리는 화목(畵目)이라 했는데, 나무 사랑은 모더니스트 시대를 열었던 우리 서양화가들도 마찬가지였다. 예컨대 박수근(朴壽根, 1914~1965)은 잎을 떨군 나목(裸木)을, 이대원은 잎이 무성한 사과나무를 줄기차게 그렸다. 한편, 장욱진은 수양버드나무·느티나무·소나무·감나무 등 토종나무가 단골 모티프였다.

장욱진의 목성(木性)체질은 한옥 사랑에서 더욱 구체적이었다. 서울대 미대를 그만두고 덕소에서 작업할 때는 서울에서 가정경제를 감당하던 아내를 위해 한 칸짜리 한옥을 덧붙였고, 명륜동 시절엔 양옥 옆에 붙었던 한옥을 마저 샀는가 하면, 수안보 시절의 흙집에 이어 만년의 신갈 시절도 백 살도 넘은 경기지방 한옥을 고쳐 살았다. 철·유리·콘크리트로 만드는 서양 현대건축과는 달리, 우리 한옥은 흙·종이·나무로 꾸며진 것임을 자랑했다.

자랑을 넘어 한민족의 체질 자체가 목성이라고 잘라 말할 때는 목소리조차 높았다. 세상일에 대해 참견하는 법이 없었던 그였지만 칼을 잘 휘두르는 일본이 철성(鐵性)인 것과 대조된다 했다. 일본 유학시절에 한층 더해진 반일(反日)정서가 드러나는 순간이기도 했다.

이양하의 〈나무〉는 "불교의 소위 윤회설이 참말이라면 나는 죽어서 나무가 되고 싶다"며 "무슨 나무가 될까"로 글이 끝난다. 독실한 재가(在家)불자 장욱진은 무슨 나무로 다시 태어났을까?(〈그림 29〉 참조)

〈그림 28〉 수안보 화실의 장욱진, 1980년, 사진: 강운구

담배를 말리던 곳간에 붙은 화전민의 토방을 화실로 사용하던 화가가
사진가의 내방을 받자 막 파이프에 불을 붙이고 있다. 항상 그랬듯이
맨발인데, 발치가 '끼고 살았던' 느티나무로 다듬은 재떨이다.

〈그림 29〉 장욱진, 〈밤과 노인〉, 1990년, 캔버스에 유채, 41×32cm, 유족 소장

하늘로 떠나가는 그림 속의 노인 모습이 예감했듯, 갑자기 타계하기 직전에 그렸던 화가의 절명화(絶命畵)다. 죽음이 가까워지면 화면이 검어진다는 고금(古今) 화단의 일부 관찰이 바로 장욱진의 경우가 되었다. 그림의 나무는 느티나무다. 화가가 한때 작업했던 충북 괴산군 수안보 화실로 가는 시골길 입구는 느티나무 한 그루가 옛적 화전민 마을의 지표인 양 서 있었다.

"꿈은 화폭에, 시름은 담배에"

처음 대면한 자리에서 천경자(千鏡子, 1924~2015) 여류에게 "연세 들수록 미인!"이라고, 내 인상을 곁들여 인사했다. "좀 젊었더라면 당신하고 연애를 했겠는데…"라며 대뜸 반응해왔다. 역시 자유의 여신, 사랑의 화신다웠다.

1995년 12월, 신촌 어느 한식집에서 열렸던 소설가 박경리(朴景利, 1926~2008)의 칠순잔치 때 해프닝이었다. 1994년 8월에 《토지》가 완간된 뒤로 신변이 좀 홀가분해진 작가의 고희를 축하하는 자리였다. 문단 인사, 친구로는 화가 한 분, 그리고 나는 완간기념행사 준비위원장이었던 인연으로 합석했던 자리에서 분위기를 띄운답시고 작가에게 던진 몇 마디 재담을 여류가 '귀엽게' 엿듣고 있었던 것.

먼발치에서 여류를 바라본 것은 1969년, 서울 신문회관 개인전 때였다. 미술시장이 제대로 서지 않았던 시절인데도 소문이 자자했음은 무엇보다 신변담을 솔직하게 털어놓던 직필(直筆) 덕분이지 싶었다. 그림과 함께 인물됨도 보겠다는 호기심이 발동해서 전시장으로 발걸음했다.

두 가지가 놀라웠다. 하나는 이전에 본 사진 인상보다 훨씬 '실물'이 아름다웠고, 또 하나 어쩜 저렇게 한복을 잘 입었을까, 감탄했다. 살아온 세월에 얼굴의 모난 부분이 깎여나가면서 흔히들 '말상'이라 일컫는 좀 긴 얼굴이 다시 아름답게 피어난 모습이었고, 옷매무새도 "배추색 치마에다 같은 빛 끝동과 옷고름을 단 흰 저고리를 입고 있었다"던 자술 그대로였다(《그림이 있는 나의 자서전》, 1978).

"문자 이전에 그림이 있었다"는 말대로 화가에게 웬 글이냐 싶지만, 여류는 드물게 글 책도 여럿 냈다. 마음속 일렁임을 진솔하게 드러냈음이 정감으로 읽혔던 까닭에 독자가 많았다. 정감은 당신의 포한과 관련 있었다.

먼저 부부관계였다. "결국 한 번은 내가 차버리고, 두 번째는 내가 차이면서…"의 그 '두 번째' 유부남의 "아이 못 낳는다는 후처가 라일락이 필 때 득남했다는 소문"이 났다. 그 전 해 9월에 계집애를 낳았던, 결국 정부(情婦)에 불과한 화가 처지는 신파극에 자주 등장하는 그 사랑 타령, 그 비극이었다(〈그림 30〉 참조).

또 하나 포한은 천생 화가에 대한 화단의 대접이었다. 유학을 했다고 말로는 "고귀하고 향기로운 칭호"였던 '여류'라 높이면서 거기서 일본화 기법을 익혔다며 '친일(親日)'이라 딱지 붙인, 전통 한국화단의 비하는 정론(正論)인 양 화단 바깥으로도 소문날 지경이었다. 여류의 미학은 전혀 달랐다.

국전 동양화부 전시장에 들어가면 마치 인조로 만든 심산유곡을 헤

매는 듯했다. 어쩌다 인물화나 동물화가 나와도 묵일색(墨一色)으로 처리되어 나왔고 동양화란 까만 것이라는 인식마저 풍겼다.

"죽어라고 사생부터 시작한 사람은 낙선하기 일쑤였다"던 우리 동양화단과 달리, 천경자는 "고인들의 유명한 화집이나 화보만을 따라 그린다면 평범한 화가로 밥이야 먹고 살 수 있겠으나, 조금이라도 창작을 하려 한다면 마치 가려운 곳을 옷 위로 긁는 것처럼 제대로 된 것이 하나도 없을 것"이란 치바이스(齊白石, 1860~1957)의 경고와 한통속이었다(치바이스, 《치바이스는 누구냐》, 2012). 1972년 6월 베트남전 종군화가로 함께 간 작가들이 전장의 다급한 현장을 카메라로만 담았을 때도 그녀만 직접 스케치했다.

기득권 동양화단과는 멀어졌지만, "만리를 여행하고(行萬里路), 만권의 책을 읽어야(讀萬卷書)" 꿈꿀 수 있다던 동양화의 지고(至高)경지 '기운생동(氣韻生動)'에 근접했다(〈그림 31〉 참조). 타이티에서 아프리카까지 여러 번 세계를 주유한 스케치 여행에다, 유정한 글 다작에서 보듯 그 십 배 이상의 독서가 가져다준 기운생동이었다. 우리 토속의 생태(生態)·인물에 더해 모티프는 세계풍물에도 미쳤으니 바야흐로 세계화 시대 도래의 예감이었다. 이리하여 동양화 어느 대가보다 십 배가량의 높은 작품 호가가 말하듯, 20세기 한국화단사에서 길이 기억될 초일류(超一流)로 우뚝 솟았다.

친구도 쉽게 받아들이지 못했던 유아독존의 박경리도 천경자완 잘도 어울렸다. 〈천경자〉 시 한 편도 남겼다.

…마음만큼 행동하는 그는/ 둘쑥날쑥/ 매끄러운 사람들 속에서/ 세월의 찬바람은 더욱 매웠을 것이다// 꿈은 화폭에 있고/ 시름은 담배에 있고/ 용기 있는 자유주의자…

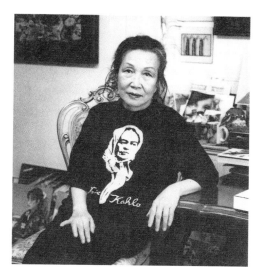

〈그림 30〉 칼로 얼굴이 있는 셔츠의 천경자
사진:《千鏡子 ― 꿈과 情恨의 세계》(호암갤러리, 1995, 111쪽)

바람둥이 남편 리베라(Diego Rivera, 1886~1957)가 자기 동생, 곧 처제와도 간통함을 목격한 멕시코 여류화가 칼로(Frida Kahlo, 1907~1954)의 통한을 자신의 비련(悲戀)에도 대입하려는 옷 입음새인가?

천 여류의 그림은 그녀가 기증한 서울시립미술관에 다수 수장·전시 중이다. 2014년 하반기 현재도 "영원한 나르시스트, 천경자"를 주제로 전시하고 있지만, 그 사이, 복합적인 까닭이 있었던 데다 미술관

의 그림 관리도 부실하다며 화가를 뉴욕에서 보필하던 장녀가 그림을 되돌려달라고 탄원하기도 했다. 작품들을 미술관에 기증할 당시이던 2002년인가에 도록이 한 번 출간된 뒤로 책이 품절되고 말아, 작가가 어렵사리 기증한 수준급 그림을 엿볼 수 있는 도록 한 권도 미술관 매점에서 구할 수 없는 지경인 것이 애호가들을 안타깝게 만들고 있다. 수도 서울의 시립미술관이 그 지경이라면 어느 누가 공공미술관에다 평생에 쌓은 노작을 기증하려 들 것인가.

〈그림 31〉 천경자, 〈여인〉, 1970년대, 종이에 채색, 26.5×23cm, 개인 소장

여류의 그림은 아교를 바른 뒤 북화(北畵)를 그리던 석채(石彩)와 비슷한 광물성 안료 분채(粉彩)로 그리는, 제작시간이 오래 소요되는 공력(功力)의 작품이라 작품 수가 많지 않았다. 야수파 등 물감을 짙게 바르는 당시의 서양화보다는 '곱고 섬세한 일본화가 생리에 맞아서' 그리게 되었다는 여류의 색채화를 우리 동양화단은 나중엔 서양화라고 불렀다.

전업화가의 홀로서기

화가들은 물감으로 세상을 그려 사람들과 소통한다. 당연히 말이나 글이 그들의 매체일 리 없다. 그럼에도 '설악산 화가'가 아들딸에게 적었던 옛 편지를 공개했으니(《김종학의 多情(다정)》, 갤러리현대, 2012. 5), 화단의 이색행사가 분명했다. 편지내용을 간추린 책자도 나왔다.

유명인사 편지는 수집대상이다. 추사 편지 등은 사람들이 많이 탐낸다. 김종학 편지도 종이 귀퉁이에 곁들인 수채화가 애호가의 눈길을 끌었다. 이 이상으로 행간에서 현란한 색채로 설악의 들꽃을 그리게 된 화가의 조형심리 역사를 읽을 좋은 기회였다.

편지는 무엇보다 상대에게 다가가려는 메시지다. 그러자면 우선 내가 있어야 한다. 파경으로 불가피 설악산으로 물러났을 즈음의 화가는 죽음도 한 선택이라 여길 정도로 자신감 상실이었다. 그런 그를 설악의 자연이 푸근히 감싸주었다. 모더니즘 미술을 구현하겠다던 각오도 결국 이념의 포로에 지나지 않았다는 깨달음에 이르러, 대신 아름다운 산천을 그리지 않고선 못 배기겠다는 다짐으로 나아갔다. 딸이 미국으로 조기 유학길에 오른 1980년대 중반부터 편지를 적었다니, 바로 그

즈음이 비구상화 대신 설악의 들꽃과 산을 그린 구상화로 화가가 세상에 알려지던 시점과 일치했다.

사람 행동은 밀고 당김, 곧 궁지에서 빠져나옴과 동시에 보람을 갈구함이 복합된 역학이다. 화가의 편지에는 그림에 더욱 매진하겠다는 다짐 사이로 어린 자녀들을 직접 거두지 못했던 원죄에 대한 회한이 절절했다.

김종학은 과묵하다. 개인적 이야기는 여간 입에 담지 않는다. 그럼에도 이 일화는 한 번 이상 말했으니 그 가슴앓이가 고질로 남았다는 말이었다(〈그림 32〉참조). 1979년 가을, 실어주는 대로 신변품 등을 싣고 설악산을 향해 이제 막 서울 집을 떠날 참이었다. 챙겨준 세면용품에 모자람이 있었던지, 차창으로 뒤돌아보니, 어린 딸이 움직이는 차를 쫓아 달려 나오며 화물칸에다 화장지 뭉치를 울며 던지더라 했다.

이 과거사를 들을 때마다 나는 일제에 항거했고, 독립된 나라에서는 독재에 저항했던 강골(强骨)의 소설가 김정한(金廷漢, 1908~1996)이 언젠가 또 끌려간 감옥에서 자녀들에게 보내준 비감의 시가 생각나곤 했다.

비에 젖은 압송차/ 창 밖에 붙어 서서// 다시는 날 못 볼 듯/ 그렇게 흐느끼던 애들// 이 밤은 너희들에게/ 얼마나 추울고?

악법(惡法)의 감옥에 갇혔던 소설가의 슬픔은, 마치 절에서 꼼짝 않고 지내야 하는 일본 막부시대에 '근신(謹愼)' 처분을 받은 듯, 더 이상

자식들과 정을 쌓지 못해 절망하던 바로 그때의 화가 심정이 아니었겠는가.

활동연대가 같았다면 화가는 소설가와 무척 마음이 통했을 것이다. '낙동강 파수꾼'이라 불릴 정도로 소설가는 환경보전에도 관심이 깊었다. 새도, 풀도 많이 등장하기 마련인 글짓기를 위해 길가다 모르는 자연을 만나면 그걸 그려두었다가 기어코 이름을 알아냈다.

후배들 소설에서 이름 모를 새, 이름 모를 풀이라는 말귀가 자주 나오는데, 도대체 이름 없는 새 또는 풀이 어디 있는가. 지들이 모를 뿐이지!

그렇게 질타했던 대목에서 누구보다 '설악산인'이 소설가에게 크게 박수쳤을 것이다.

편지 전시와 서간집 출간은 화가 주변이 두루 화해 모드에 이르렀음을 말해주는 증표이기도 했다. "남자가 처자(妻子)와 집에 매인 것이 감옥보다 심하구나. 감옥은 풀려날 기미가 있지만 처자는 잠시도 마음을 멀리할 수 없구나" 했음이 불경의 한 구절이라던데, 김종학의 경우 설악 대자연을 외곬으로 그리는 사이, 새 가정은 고맙게도 그림 제작만을 떠받치는 안온(安穩)한 보금자리가 되어주었다. 생전에 불우하기 그지없었던 유명 동서(東西) 화가 몇몇의 전철을 기억한다면, 인생반전(反轉)의 드라마치고 이만하기가 쉽지 않다(〈그림 33〉 참조).

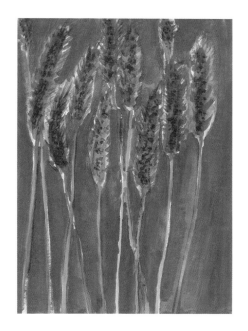

〈그림 32〉 김종학, 〈푸른 보리〉, 1979년, 종이에 수채, 35×25cm, 작가 소장

설악산 시절이 갓 시작될 무렵의 그림에서 그의 인생굴절을 아는 사람들은 비감(悲感)을 느낀다(김형국, 《김종학 그림읽기》, 2011). 이를테면 이삭을 달고 있는 보릿대가 다발이긴 하나 서로 엉키지 않고 거의 하나씩 따로따로 꼿꼿이 서 있는 모습에서, 그리고 배경 색깔이 반 고흐(Vincent van Gogh, 1853~1890)의 최후기 작품에서 감도는 그 우수와 고뇌에 가득 찬 파란 빛을 연상시키는 탓에 죽음도 한 선택이겠다고 여기는 화가의 무한고독이 느껴지기 때문이다. 한편으로 맥청(麥靑)빛 파란색에 대조되게 보릿대와 이삭이 푸른빛을 띠고 있음에서 겨울을 이기며 자라는 보리의 생명력도 느낄 수 있다.

〈그림 33〉 스케치 삼매경의 김종학, 2006년 8월 5일, 사진: 김형국

미국 몬태나 주 글레이셔(Glacier) 국립공원의 고지(高地) 명소인 로간 패스(Logan Pass, 1994m)에 흐드러지게 핀 들꽃을 바라보며 수채화 붓을 잡고 있다.

도필(刀筆)로 믿음을 새긴 전각가

도장(圖章)은 최근까지도 사회생활 참여의 상징이었다. 은행거래의 필수품이었던 데다 경제행위 주체의 확인에 인감도장이 빠질 수 없었다. 신(信), 인장(印章), 도서(圖書) 등으로도 불리던 도장은 인간 연계망 속에서 믿음을 증명해주던 신표(信標)였다.

중국 전래의 도장문화는 고려조에 이르러 왕실과 고관대작은 물론, 보부상에까지 널리 퍼졌다. 이처럼 실용품이었음에 더해 서화가의 작품제작을 아름답게 확인해줄 때는 전각(篆刻)이라 불렸다.

IT시대 도래는 도장의 전래 구실도 많이 빼앗아갔다. 무엇보다 은행거래도 수결(手決), 곧 사인으로 가능해졌기 때문이다. 아니, 도장의 실용성이 줄기도 전에 전각예술은 진작 희귀존재가 되어버렸다. 사람이 살 만해지면 아름다움을 갖고 싶어 함이 정상인데도 도장을 전각 수준으로 구비하려는 사회적 깨달음은 거의 생겨나지 않았다. 어쩌다 값진 서화의 끝머리 장식을 엿보고는 아름다운 도장에 대해 생심을 가질 만해도 복인(福印), 길인(吉印)을 우기는 신문광고가 '믿거나 말거나'의 길흉 풀이처럼 보여 오히려 '손님을 쫓고 말았다'. 모름지기 좋은 도장

은 그 인면(印面)이 '굳세고, 모나며, 예스럽고, 졸박해야' 함에도 광고의 복인, 길인이란 게 글줄이 지렁이처럼 뒤엉킨 밉상이기도 했다.

전각이 이렇게 나락으로 치닫던 시절에도 도필(刀筆)에만 매달렸던 전각가는 있었다. 모필(毛筆) 위주의 서예가도 으레 도필을 잡기 마련이지만, 석불 정기호(石佛 鄭基浩, 1899~1989), 철농 이기우(鐵農 李基雨, 1921~1993, 〈그림 132〉 참조), 청사 안광석(晴斯 安光碩, 1917~2004) 같은 이는 거의 도필에만 매달렸다.

특히 청사는 전각에 대한 세상의 낮은 인식은 괘념치 않겠다는 각오로 '갠 날(晴)에도 걸친 비옷 도롱이(斯)'란 뜻을 아호에 담았다. 마침내 평생에 일군 집념의 결실 천여 점을 연세대 박물관에 기탁했다. 석양에 햇살이 더욱 눈부시듯, 관심 사각지대에 놓인 전각예술을 보란 듯 일당(一堂)에 집대성해 주었다(연세대학교 박물관,《전각·판각·서법 청사 안광석》, 1997).

그의 전각 공부는 일제 징용을 피하자고 사문(寺門)에 든 것이 인연이었다. 동래 범어사에서 불도를 닦던 그가 나무토막에 글을 새기고 있음을 바라본 하동산(河東山, 1890~1965) 큰스님이 당신의 고모부인 당대의 대가 위창 오세창(葦滄 吳世昌, 1864~1953)에게 전각을 배우도록 주선해주었다. 위창은 추사(秋史)에게서 금석학을 배웠던 19세기 개화사상가 역매 오경석(亦梅 吳慶錫, 1831~1879)의 아들이니 청사의 배움에는 추사의 예맥(藝脈)이 흐르고 있었다.

나중에 사문을 떠난 뒤로도 청사가 일심으로 매달린 전각 일은 절에서 세웠던 서원(誓願)의 연장선이었다. 재가불자로서 고승들의 자취가

오늘에도 살아있음을 알리려고 의상(義湘, 625~702)의 가르침을 210자(字) 73방(方) 도장에 담은《법계인유(法界印留)》(1977), 그리고 원효(元曉, 617~686)의 사상을 담은 단구(單句)를 120방 도장에 새긴《원효대사법어인수(元曉大師法語印藪)》(1993)를 펴냈다.

아름다운 도장을 갖고 싶어 1970년대 초, 서울 홍릉의 누옥을 처음 찾았던 나는 청사가 타계할 때까지 왕래했다. 다인이었던 그가 다려주는 향기로운 차 한 잔으로 명선(茗禪)의 경지엔 들지 못했을지언정 맑은 인품은 실감하고도 남았다.

불자가 어찌 기독교계 대학에다 작품을 몽땅 넘겼을까? 궁금증엔 "도리가 없는 것이 최상의 도리(無理之至理)"인지라 "그렇지 않지만 역시 그러함(不然之大然)"이라던 원효의 가르침을 따랐을 뿐이라 했다. 인간사 이치가 뜻의 깊음에 있다는 말이었다.

이는 바로 의상의 덕풍이기도 했다. 삼국통일의 위업을 이룬 문무대왕(文武大王, 626~681)이 경주에다 성곽을 쌓으려 하자 노역의 폐해를 염려한 스님이 대왕에게 간언했다.

왕의 정교(政敎)가 밝다면 비록 풀밭 땅에 금을 긋고 성이라 해도 백성이 감히 넘지 못하고 재앙을 씻어 복이 될 것이오나, 정교가 밝지 못하면 비록 장성(長城)이 있다 해도 재해를 면치 못할 것입니다.

방촌(方寸)의 작은 돌을 '째면서도' 생각은 마냥 높은 곳을 향했던 명인이었다(〈그림 34〉 참조).

〈그림 34〉 안광석, 〈克己(극기)〉, 2002년, 상아, 1.7(지름)cm, 김형국 소장

갑년(甲年)을 기억하려고 내가 도장을 청하자 '극기'라고 새겨주었다. 사람들이 무릇 경계해야 할 '자기의 욕망·사념(邪念)·충동·감정 따위를 의지의 힘으로 눌러 이김'이라는 이 만고의 충언을 도무지 지키지 못한다는 자괴심으로 나는 늘 살고 있다. 도장 손잡이에 "石八六作(석86작)", 곧 '안광석 86세 작품'이라 측관(側款)했다.

'은총의 소나기' 그림의 사연

급변 현대사에서 민주화의 물꼬를 터주어 우리 사회의 존경을 한몸에 받았던 천주학 어른이라서 거처 벽 그림조차도 시정의 화제였던가. 예수상은 당연했지만, 그림이 화승(畵僧)의 손길이어서 이야깃거리였다. 어찌 스님이 '서양 부처'를 그렸을까? 속인들은 궁금했는데, "아! 그 '예수보살' 그림말인가!" 응답은 아주 천연했다.

'서양 중'이 스님의 그림을 사랑하는 자유도 보통이 아니지만, 스님의 자유는 더욱 예사롭지 않았다. 의관이 곧 행색을 말함인데, 가사 대신 누더기 겉옷에다 울긋불긋 배지와 고장 난 시계까지 덧붙인 양이 영락없는 파계승이었다. 그래서 사람들이 뒷소리한다는 소문도 자자했던 판국에서 추기경이 '땡중'의 그림을 걸어놓았던 것. 중광(重光, 1935~2002)은 그런 호오(好惡)교차 속의 주인공이었다.

스님의 무애(無碍)는 무엇보다 휘둘러대는 화선지에서 완연했다. 무애, 곧 자유분방은 곧잘 무작위(無作爲)의 예측불허로 비치기 일쑤지만 드물게 지감(知鑑) 인사들은 높은 경지를 직감했다. 버클리의 캘리포니아대학 랭캐스터(Lewis Lancaster, 1932~) 불교학자가 먼저 스

님의 그림에 매료되어 미국 현지에서 화집(*The Mad Monk: Paintings of Unlimited Action*, 1979)까지 펴냈다. 거기에 실렸던 선화(禪畵)가 '수입품'으로 월간지 〈공간〉으로 옮겨와 우리 사회도 비로소 '권위 있게' 알게 되었다(〈그림 35〉 참조).

중광 인격을 직접 만난 것은 그즈음 내가 오래 따르던 장욱진을 통해서였다. 통도사 출신 스님은 화가가 그곳 대덕과 왕래했음을 기억했다가 인사동에서 마주치자 반갑게 다가갔던 것. "중놈치고 옷 한번 제대로 입었네!"라 일성(一聲)하고는 자아가 무척 강했던 장욱진도 합작(合作)했을 정도로 마음을 열고 있었다(〈그림 36〉 참조).

스님은 타고난 화가였다. 잠깐 노수현(盧壽鉉, 1899~1978)에게 사사했다지만 고작 중졸 학력에서 일군 경지가 도저(到底)했다. 서화일체라 했는데, 서예로 말하자면 왼손과 오른손이 자유자재였다. 오른손잡이가 왼손으로 붓을 잡고는, 위에서 아래로 왼쪽에서 오른쪽으로 글을 쓰는 필순(筆順)을 무시한 채, 역순으로도 힘찬 글씨가 나왔다. 그것도 특출한 서가들이 오랜 정진 끝에 겨우 도달한다던 동자체(童子體)를 닮아 졸박(拙朴)하기 그지없었다.

그의 그림세계는 동양화 족보에서 도교와 불교 관계인물을 그리는 도석화(道釋畵)에 든다. 기법은 대상의 본바탕을 간결한 필치로 그려내는 감필법(減筆法)이다. 조선조에선 연담 김명국(蓮潭 金明國, 1600~?)이 고수였다. 중광의 경우, 연원을 따라가면 화풍은 중국 송(宋)대 양해(梁楷, 1140?~1210?)의 달마 그림, 그리고 '촉승(蜀僧)'이라 서명했던 목계(牧溪, ?~?)의 학 그림과도 인연이 닿았다.

112

중광은 행동파 도인이었다. 자칭 '걸레스님'인 것은 세상에 가득한 속기나 때를 훔쳐내는 걸레이기를 간절히 바랐기 때문이었단다. 걸레 같은 사람은 보통사람들에게 위안이 되어준다. 자신보다 한결 못난이와 견주면 위안을 받음도 사람 심리가 아니던가.

김수환(金壽煥, 1922~2009) 추기경에게 그림을 전했던 이는 역시 스님을 진작 알아봤던 구상(具常, 1919~2004) 시인이었다. 당연히 중광의 한평생 행적이 그의 시로 남았다.

겉도 안도 너덜너덜// 이 걸레로 이 세상 오예(汚穢)를/ 모조리 훔치 겠다니 기가 차다// 먹으로 휘갈겨놓은 것은/ 달마(達磨)의 뒤통수// 어렵쇼, 저 유치찬란!/ 너를 화응(和應)하기엔 실로 되다.// 허지만 내 삶의/ 허덕허덕 마루턱에서// 느닷없이 만난 은총의 소나기.

그림은 인간이 선함과 진실함을 그리려 한다. 그런데 CNN·PBS·NHK 방송 등을 통해 세계가 알아주었던 속명 고창율(高昌律)은 여전히 아웃사이더다. 시문에도 뛰어났던 그는 "지금쯤 황소 타고 고향에 가면/ 마늘장아찌 까맣게 익어/ 먹음직할 게다./ 보리밥에 파리 날리며/ 밥 먹던 어린 시절/ 삼삼히 눈 속에 눈물이 열리고 있다…"던 제주 출신인데, 그의 회고전은 서울 예술의전당(〈걸레 스님 중광 만행(卍行)〉, 2011)이 먼저 열었을 뿐이었다.

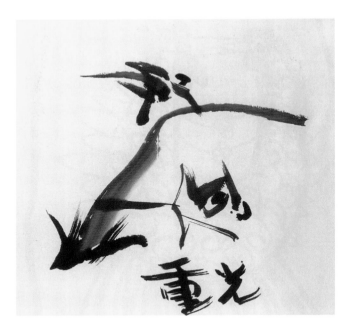

〈그림 35〉 중광, 〈난초〉, 1979년, 종이에 먹, 68.3×64cm, 김형국 소장

발레리나가 한 경지의 춤을 추고 난 뒤 무대로 다시 돌아와서 인사하는 모습이 직전에 춤춘 춤사위와 닮았듯, 난초 선과 서명의 필치가 꼭 닮았다.

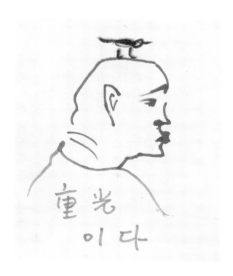

〈그림 36〉 장욱진, 〈중광이다〉, 1979년, 종이에 매직 컬러, 16.2×12.1cm, 개인 소장

남의 얼굴 소묘를 하지 않던 장욱진인데도 어느 날 "잠깐, 움직이지 말라! 까치가 날아간다"면서 머리 위에 그의 전매특허 같은 까치를 얌전하게 올려놓은 중광의 초상화를 그렸다. 중광은 초상시(肖像詩)로 화답했다.

천애에 흰 구름 걸어놓고/ 까치 데불고 앉아/ 소주 한 잔 주거니 받거니/ 달도 멍멍 개도 멍멍.

평전을 쓴 인연으로 누구보다 장욱진을 아는 사람이라 자부했던 내가 보기로 이만큼 장욱진의 진면목을 몇 마디 구절로 간명직절하게 말해준 언사(言辭)가 없었다.

멀리 돌아와 우리 돌을 다듬는 조각가

일제 군국주의의 광분(狂奔)과 해방 직후의 사회혼란에 이어 6·25 동족상잔에도 살아남았던 연배들은 두 차례 세계대전이 낳았던 서구 쪽의 '잃어버린 세대', 아니면 '패배(beat)의 세대'의 좌절과 한통속이었을 것이다. 인격형성기에 겪었던 지독한 상실감은 그 반작용으로 어떤 방식으로든 보상심리를 부추겼을 것이니, 1934년생 조각가 한용진(韓鏞進)의 일대도 시대의 굴곡이 그대로 굽이친다.

그의 보상방식은 6·25동란 때까지만 해도 서구가 "이 땅의 이름을 들은 적도, 이 땅의 사람을 만난 적도 없었다"던 한반도의 질료(質料)에 대한 무한 애정이었다. 돌은 땅의 뼈라 했다. 로마사람이 좋아했던 대리석이나 신라인이 좋아했던 화강석은 제쳐두고 그가 특히 매료된 돌은 조경공사 때 경사지의 마감 공사에 쓰일 뿐인, 그래서 그가 '막돌'이라 이름붙인 변성암, 그리고 구멍투성이 제주 화산석 현무암이었다.

한용진이 이런 돌과 '놀기'까지는 긴 길을 돌아왔다. 6·25동란 때 입대했다가 또래보다 늦게 서울대 미대 조각과를 다녔다. 조각을 마음먹은 것은 경기중학 때 도쿄미술학교 출신 박승구(朴勝龜, 1915~1990?)

로부터 감화를 받고서였다. 대학에선 "결혼하기 전엔 천의 여인이 모두 자신의 여인일 수 있지만, 결혼하고 나면 한 여인에게서 천의 여인을 발견해야 한다"던 현대조각 비조인 인격자 김종영(金鍾瑛, 1915~1982). 그리고 천생(天生) 예술가이던 서양화가 장욱진을 만난 것이 초년의 상실감을 뛰어넘어 미술 한길에 대한 꿈을 북돋워 주었다.

이화여대 교수로 잠시 있었던 한용진은 1963년, 국제교육재단 초청으로 미국 예술을 견문하게 되었다. 서양화가인 아내 문미애(文美愛, 1937~2004)도 합류했을 즈음, 덴마크의 미술애호가가 주관하는 현대작가 작업에 초대되었다. 큰 봉제공장의 주인이던 그는 세계각지의 촉망받는 작가들을 초치해서 제작여건을 제공하고 있었다. 그 길로 내외는 덴마크 중부지방 소도시 헤어닝(Herning)으로 갔다. 대학에서 브론즈 제작법 등을 가르치면서 50여 점을 제작했다.

1966년 여름, 덴마크를 떠나 프랑스를 주유천하했다. 다시 1년이 흘러 서울로 귀환하려는데, 뉴욕에서 발버둥 치던 같은 '상실의 세대' 김창열(金昌烈, 1929~2021)로부터 반응이 왔다. "부드러운 베개를 베고 자다간 좋은 작품이 나오기 힘들다. 서울로 돌아가서 편하게 살 생각 말고 이곳에 와서 함께 고생하자"고.

그렇게 뉴욕생활이 시작되었다. 그때 이미 뉴욕은 한국미술의 세계 진출 교두보였다. 한용진은 그 선두주자 김환기와 진작 인연이 많았다. 홍대 주최 국제학생미술대회에서 최고상을 받았던 고3 때는 그 시상자였고, 출품했던 제7회 브라질 상파울루 비엔날레(1963) 때는 한국 측 커미셔너였다. 모두들 어려웠던 시절을 어쩌다 함께 위스키로 달래

곤 했다(김정준,《마태 김의 메모아: 내가 사랑한 한국의 근현대예술가들》, 2012).

　현대미술의 전위도시 뉴욕에서 한용진이 구축한 작품세계는 치열하게 뿌리로 회귀하는 방식이었다. 자연을 원통·원추·구체로 보았던 세잔(Paul C´ezanne, 1839~1906)의 미학에 대조되게, 비록 추상조각일지라도 그의 조형 모티프의 대종은 굳이 가린다면 "하늘은 둥글고 땅은 모나다(天圓地方)" 했던 동양 쪽 발상법의 구현이었다. 캘리포니아 레딩의 시민공원이나 수원의 이영미술관(〈그림 37〉 참조)에서 볼 수 있듯, 네모 돌을 탑 모양으로 쌓는가 하면, 둥근 강돌로 후배 화가의 설악산 화실을 꾸몄다.

　한용진의 작업방식은 옛 '돌쪼시'처럼 남의 손을 빌리지 않는다. "마전작경(磨磚作鏡)", 곧 '벽돌을 갈아 기어코 거울을 만드는' 선(禪)불교 수행을 닮은 치열한 집념이다(〈그림 38〉 참조).

　　처음엔 제주 돌을 갖고 조각 표면을 만들 수 있을지 걱정이 앞섰다. 다듬다 보니 그게 아니었다. 짙은 검은색 바탕은 밤하늘이고, 숭숭 구멍은 그대로 밤에 빛나는 별이 되었다.

　애호가 최명(崔明, 1940~) 정치학 교수도 감탄했다. "그의 돌은 석(石)이 아니라 석(碩)"이라고. 발음은 같아도 후자의 석은 '클' 석이요, '충실할' 석이다.

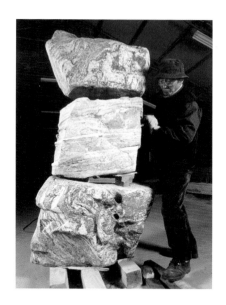

<그림 37> 한용진의 막돌쌓기, 2000년, 사진: 강운구

수원의 이영미술관을 위해 주로 화강석으로 작업하던 중에 개천 호안 또는 도로변 조경에 쓰이는, 그래서 '이름 없는' 잡석(雜石) 또는 '막돌'이라 불리던 돌덩어리에 눈길이 갔다. 전문적으로는 변성암이라 부르는 흰색, 검은색, 회색이 줄지어져 있음이 재미있게 보이는 데다 국내 조각가 가운데 아무도 그걸 재료로 사용한 적이 없다는 말을 듣고 손을 댔다.

잡용(雜用)이고 보니 작은 규모로 채취할 뿐인 막돌을 충남 아산의 돌 공장에 특별히 부탁하여 큰 덩어리 돌을 구해 깎아 쌓았다. 석질(石質)이 바깥 모양처럼 무작위(無作爲)인지라 작업에 애로가 많았다. 하지만 만들고 보니 흡족해서 스스로를 '막돌'이라 부르게 되었다.

〈그림 38〉 한용진, 〈토산 IV〉, 2011년, 제주도 현무암, 82×26×20.5cm, 개인 소장

2011년 가을에 제주 돌로 작업한 성과를 갖고 2012년 초 '벽돌 갈아 거울 만들기'를 부제로 제주 돌 조각전을 열었다. 이 말은 '마전작경' (磨磚作鏡)의 직역(直譯)인 것. 선(禪)불교 역사에서 가장 유명한 화두 가운데 하나다.

일화는 고승(高僧)들이 문답을 주고받았던 중국 당나라 시절로 올라간다. 벽돌은 아무리 갈아도 벽돌일 뿐, 거울이 될 수 없다는 뜻이라는 게 선문답의 일차 해석이다. 그래서 성불(成佛)하려면 벽돌 등 엉뚱한 것을 붙잡을 게 아니라 제대로 갈피를 잡아 수행해야 한다는 것이 화두 해석의 정설이라 한다.

선문답은 정반(正反)의 뜻을 동시에 담고 있음도 묘미다. 앞의 해석과는 전혀 다르게, 정신을 고도로 집중하면 벽돌을 갈아서도 거울을 만들 수 있다는 것. 쇠몽둥이를 갈아서 바늘을 만들 듯, 지성이면 감천이다. 제주 돌이 어엿한 현대조각으로 환생했다.

분장회청사기 중흥조

1979년 가을, 윤광조(尹光照, 1946~) 개인전이 도예전문화랑도 겸한 통인가게에서 열렸다. 그동안 땀 흘린 보람에 누구보다 개막을 기뻐할 사람인데도 뜻밖에 작가는 앙앙불락이었다.

사연이 궁금했다. 집안 어른이 행사장에 와서는 대뜸 "그릇, 좀 팔았나?"고만 물을 뿐, 작품의 아름다움은 모른다 해도, 작가가 심혈을 기울여온 공덕에 대해서는 일언반구 없었다는 것. 누굴 옹기장수로 아는가 싶어 약이 올랐다 했다. 흙을 구운 것이라면 사람들 눈에 가장 익숙한 옹기이기 쉽고, 속담에 '옹기장수 옹기셈[甕算]'이라고 "돈도 벌기 전에 허황된 계산부터 한다"고 웃음거리가 되곤 했던 그 옹기에 비유했으니 화날 만도 했다.

기실, 피붙이의 염려가 전혀 생뚱하지 않았다. 예술도자든 생활도자든 세상 관심이 지극히 미약한 것이 우리 주변이고 보면 전업작가의 독립 생계가 지난(至難)할 것이라는 염려를 앞세웠음일 수도 있었다.

그럼에도 윤광조는 구안인사로부터 지감(知鑑)을 얻어 그 판에선 진작 이름을 세웠다. 육사박물관에서 군복무 할 때 최순우 관장의 지

우를 입어 홍대 도예과를 다닐 적에 들은 바 없었던 분청에 대해 계도 받고는 전심하기로 마음 먹었고, 정진의 보람이 있어 권위의 동아공예대전(1973)에서 대상을 받았다.

인복(人福)은 계속되었다. 당대의 서양화가 장욱진의 호응을 얻어 1979년 봄, 도화(陶畵) 합작전도 가졌다(〈그림 39〉 참조). 바야흐로 우리 도예사에서 미아가 되고 말았던 분청의 재조명이었다.

분청은 고려조가 망한 뒤로 청자의 애호·수요층이 사라지자 상감(象嵌) 같은 공력을 들이는 대신, 청자기법이긴 하나 백토로 거칠게 화장해서 만든 것이다. 그 시절, 분청은 다완(茶碗)에 심취했던 왜인들이 높이 선호했다. 이어 임진왜란을 통해 우리 도공들을 대거 잡아간 그들이 '미시마테(三島手)'라고 멋대로 이름을 붙인 분청은 그쪽에서 크게 융성해서 20세기 초엔 하마다 쇼지(濱田庄司, 1894~1978) 같은 명장도 낳았다.

한편, 조선 중기 이후 백자시대로 접어들었던 우리에겐 분청은 잃어버린 공예가 되었다. 드디어 선각자 고유섭이 '분장회청사기(粉粧灰靑沙器)' 곧 분청이라 이름 지어 그 위상을 되찾아주었다. 거친 솜씨가 오히려 고려청자 도안의 반복적 양식성(樣式性)을 뛰어 넘는 예술적 창의의 자유로움이었다는 평가였다.

처음 경기도 광주 경안천변에 가마 '급월당'을 지었던 윤광조는 호구의 어려움 때문에 생활자기를 만드는 게 좋겠다는 권유도 받았다. 그럼에도 예술자기를 고집한 것은 그의 말대로 '알몸으로 가시덤불을 기어 나오기'였다. 그 사이 가정적 기복도 보태져 가마를 옛적에 산 도

적들이 출몰했다던 경주시 안강읍의 깊은 골짜기로 옮길 때는 까다로운 건축허가를 얻는다고 변기도 없는 컨테이너 안에서 1년을 버텼다.

큰 인정은 외국에서 날아왔다. 미국 필라델피아박물관(2003)이 최초로 동양도예가의 초대전을 열었다. 여기에 자극받았음인지 국내에서도 국립현대미술관이 〈올해의 작가〉(2004)로 초대했고, 조형예술가로선 아주 드물게 부산발(發) 전국 시상(施賞)인 예술부문 경암학술상(2008)도 받았다(〈그림 40〉 참조).

이어진 외국 전시는 미국 시애틀박물관의 개인전(2005)이었고, 드디어 우리 분청의 역사를 세계적으로 인정한 거사로 이 시대 '문화제국주의'의 총본산 뉴욕메트로폴리탄박물관이 〈한국 분청사기전〉을 갖고 60여 점 옛 명품과 더불어 이 시대 대표걸작으로 함께 전시했다(〈그림 41〉 참조).

영광의 소식을 들을 때마다 나도 남몰래 안도의 한숨을 쉰다. 젊은 날 함께 장래를 고민하던 시절, 격려한다며 "나이 쉰까지만 참으라!"고 무책임한 말을 던지곤 했기 때문이었다. "화가는 예순부터!"란 말을 입에 달고 살았던 장욱진의 다짐을 참고해서, 예술에 대한 사회적 인식이 점차 나아질 것이라 여겨 예순 대신 쉰으로 낮추어 말했는데, 오늘의 그로 발전하지 않았다면 나는 무슨 원망을 들었을 것인가.

〈그림 39〉 장욱진·윤광조, 〈필통〉, 1977년, 귀얄에 철사(鐵砂) 15.5×12cm, 김유준 소장

두 작가를 좋아했던 최순우 전 국립중앙박물관장의 권유로 합작전이 1978년 2월, 현대화랑에서 열렸다. 작품은 도공의 귀얄 위에다 화공이 새 그리고 반대편에 아이를 그렸다. 까치 등 새를 하도 많이 그려 화가의 전생은 새였다고 그 아내는 믿었기에 화가가 갑자기 타계한 날 밤, 급히 상가를 찾아 어떤 영문이었느냐고 내가 묻자 "그냥 새처럼 후다닥 날아가 버렸다"고 아주 담담하게 반응했다.

내가 화가를 처음 만난 자리에서 연세를 물었다. "나이는 왜 물어, 나이는 먹는 게 아니라 뱉어야 한다. 지금 나는 일곱 살"이라고 아주 정색으로 말해주었다. 당신이 쉰일곱이던 1973년 여름의 해프닝이었다. 예술가는 특히 아이들의 맑은 마음을 평생 간직하는 것이 참으로 막중함을 에둘러 말함이었다.

〈그림 40〉 김종학·윤광조, 〈오징어〉
2010년, 적점토판에 귀얄·투명유, 27×23.5cm, 김유준 소장

'설악산 화가'가 옛 동양화의 작업방식 하나대로 지두(指頭), 곧 손가락 끝으로 화실을 갖고 있는 '오징어의 고장' 강원도 속초의 정취를 그렸다. 갤러리현대의 두가헌 전시장에서 열렸던 〈김종학·윤광조 도화전〉(2010. 9. 15~2010. 10. 17)의 출품작 하나다. 합작의 계기는 두 작가와 인연이 깊었던 조각가 한용진이 다리를 놓았다. 장욱진을 무척 따르던 화가와 함께한 합작이라 도공에게는 "기쁨이 두배"였다.

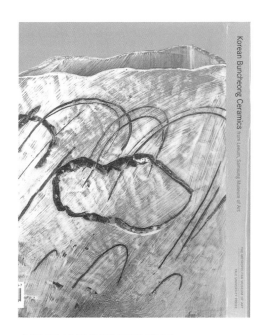

〈그림 41〉 '한국분청전' 도록의 뒤표지

뉴욕메트로폴리탄박물관이 펴낸 도록(*Korean Buncheong Ceramics from Leeum, Samsung Museum of Art*, 2011)은 조선시대 분청을 내세운 책 앞 표지에 이어 윤광조의 작품을 그의 독창적 시문(施文) 방법을 잘 보란 듯 뒤표지에 실었다. 작품은 〈정(定, Meditation)〉(1994, 음각·귀얄, 38× 40cm, 리움삼성미술관 소장)이다.

한류 미학 사랑의 방식

한 미술사학자의 인문주의 진경

박물관 시절, 강우방은 신라 사람으로 살았다. 통일신라의 영화에 매료된 나머지, 성덕대왕 신종의 명문 한 구절 "합하여 한 고을이 되었다"에서 따와 '일향(一鄕)'이라 아호를 지을 정도였다. 신라의 불교 믿음과 예술에 깊이 천착했다가 거기서 숨은 비밀을 찾아냈을 때면 "흥분되어 잠을 이룰 수 없었다" 했다.

석굴암의 실측을 잘 기억하고는 전거(典據)를 탐문해서 그 연원을 찾았을 때도 그랬다. 석가가 깨달음을 얻었던 곳에 세워진 대각사(大覺寺)에 대해 현장(玄奘, 602~664)법사가《대당서역기(大唐西域記)》에 적었던 그곳 불상의 이모저모, 곧 전체 높이·두 무릎거리·양어깨 치수는 물론이고 오른손이 땅에 닿는 항마촉지인(降魔觸地印), 그리고 정동(正東)을 향해 앉은 자세를 석굴암이 본받았음을 알아냈다.

그는 역사기록이 한두 줄뿐인 석굴암의 설계도를 고맙게도 일본인 건축기사가 복원해주었음을 높이 평가했다. 그 기사가 건축구성이 어떻게 불상 크기를 정했던가를 기하학적으로 파악했다면, 강우방은 거꾸로 불상이 어떻게 석굴을 구성하게 했는가를 궁구했다. 곧, '1 대 $\sqrt{2}$ 조화의

문(La porte d'harmonie)' 비례를 가진 직사각형(矩形)의 다양한 결합으로 이루어져 전체 조성이 조화로운 데다, 조성의 연속성이 '(인연이) 끝없이 이어짐(重重無盡)'의 불교 교리와 일치한다고 밝혔다.

세계불교미술사의 기념비적 걸작을 마치 불국사 부속암자처럼 부를 게 아니라 석불사(石佛寺)라 높여 불러 마땅하다고도 역설해왔다. 그런 그가 2000년대 초, 석굴암 모작을 만들고는 일대를 놀이공원으로 조성하려던 불국사 쪽 구상에 대해 분노했음은 당연했다. 강우방에 대한 신뢰가 컸던 나도 그때 반대운동에 '부화뇌동'했다.

박물관에 이어 이화여대 석좌교수에서도 정년을 맞자 그는 자유로운 공부의 시작이라고 다짐했던 타고난 학인(學人)이었다. 신라 예술의 정화(精華)에서 만났던 문양의 유래가 고구려 고분벽화가 보여준 것과 맞닿음을 알고 그걸 파고들었다.《삼국사기》,《삼국유사》등의 역사기록이 결국 승자 몫이었음을 성찰하고는, 불교에서 강조하는 자력(自力)신앙대로 옛적에 한반도가 대륙을 만나던 통로였던 고구려의 아름다움을 고분벽화의 사진자료를 통해서나마 '스스로 느꼈다'.

그는 거기서 만난 무늬가 단지 길상 장식이 아니라 그 시대 우주관을 그려 보여주었음을 깨달았다. 무늬의 원형이 고사리가 싹트고 자람에 비친 생명력의 표출이라 간파하고는 당초문 등의 이름은 당치 않고, 대신 '영기문(靈氣紋)'이라 총칭하기에 이르렀다(〈그림 42〉 참조). 이어 불화는 물론, 신라 봉덕사 에밀레종 등(〈그림 43〉 참조)에도 구현되었음을 입증했다(《한국미술의 탄생》, 2007).

그의 창안은 도형(圖形)이론의 일종이다. '투입이 있으면 처리를 거

쳐 산출이 나온다'는 식의, 말로 하는 개념이론이 성행하는 사회과학 쪽에서도 어쩌다 만나는 이론이다. 이를테면 신생국 철도망이 중소도시는 건너뛴 채 수도로만 몰려드는 깔때기 모양이었다가 나라가 성숙하면 대·중·소도시 사이를 사통(四通)하는 창살 꼴, 곧 격자(格子)모양이 된다는 식이다.

도형이론은 힘이 있다. 머리를 굴릴 필요도 없이 바로 눈으로 직감할 수 있기 때문이다. 도형이론은 영기문이 우리 옛 미술은 물론, 심지어 서양의 성화에도 나타났음을 도형으로 보여주었다(《수월관음의 탄생》, 2013). 그의 아호대로 동서양 문양이 하나로 모아짐이었다.

강우방이야말로 이 시대 지행합일의 선비다. 경주박물관장 행정직에 있으면서도 정부쪽 비(非)문화는 참지 못했던 반골이었다. "아는 만큼 보인다"며 답사기로 지가를 올린 동업자가 또 낸 책에 대해서 "거기에 실린 작품의 절반 이상이 위작일 때, 그때 '아는 만큼 보인다'는 경지를 스스로 증명해 보여주고 있지 않습니까?"라고 꼬집었다.

나는 대학동기 강우방을 존경한다. 사람됨이 후학들이 바친 헌사의 구구절절 그대로기 때문이다.

… 사사로운 잇속을 누리지 않았도다/ 연구하는 것마다 나의 환생이어서/ 구구한 논쟁에 시비하지 않노라/ 원하노니 이 공부 끝이 없길 바랄 뿐.

<그림 42> 영기문 도형이론의 전개

영기는 생명의 기운을 말함인데, 그 문양의 전개는 영기의 발산과정을 보여준다.

고사리무늬 같은 작은 선(線)으로 영기의 싹이 돋아나서는 그것이 점점 자라 길게 뻗어 면(面)으로 자라면서 구름처럼 흐르는 모양이 된다. 커다란 영기무늬로 정착하면 다시 거기서 영기의 싹이 돋아나오면서 생명의 탄생과정이 반복된다.

그림에서 1~3(① 영기싹이 돋아남, ② 영기싹의 뻗침 ③ 영기의 뻗침 사이에서 새로운 영기가 돋아남)은 그 선(線)의 전개이고, 4~7은 그 면(面)의 전개다. 이전에 팔메트(palmette), 인동(忍冬) 또는 당초(唐草)라 했던 문양의 기본원리로 설명할 수 있다 한다(강우방,《한국미술의 탄생》, 2007).

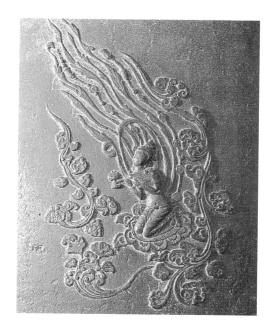

〈그림 43〉 성덕대왕 신종(神鍾) 비천상

비천상(飛天像)의 아름다움 읽기에도 영기문 도형이론(〈그림 42〉 참조)
의 적실·유효성을 직감(直感)할 수 있다. 돌을새김 조형의 아름다움에
더해서 신종에 새긴 통일신라의 영화를 칭송하는 명문(銘文) 또한 천
하 명문(名文)이다. 그 한 구절이다.

　　신의 도움으로 신종이 이루어진 것입니다. 그 생김새는 뫼와 같고 그
　　소리는 용이 우는 소리와 같아서 위로는 산마루 하늘까지 울려 퍼지
　　고 밑으로는 지옥을 지나 끝 간 데를 알지 못합니다. 보는 이는 기이
　　함을 칭송하고 듣는 이는 복을 받게 되었습니다.

'최후의 신라인' 행동미학

《삼국유사》가 적었다. 신라 때 경주 남산에 '머물던' 미륵세존(彌勒世尊)에게 차를 공양하던 스님이 있었다고.

차를 잘 다리자면 먼저 스스로 맛보아야 할 터. 1990년대 초, 교수 일행을 남산으로 안내하려고 아침 일찍 나타난, 팔십 산수(傘壽) 턱밑의 고청 윤경렬(孤靑 尹京烈, 1916~1999)은 이미 '곡차(穀茶)'로 넉넉하게 해장한 뒤서 백발의 홍안이 더욱 불콰했다. 해도 석탑, 석불이 늘어선 산비탈을 타고 오르는 걸음걸이는 날렵했다.

고청은 함경도 주을 태생. "겨레의 혼을 알고 싶으면 서라벌의 흙냄새를 맡으라. 한국불교의 원류를 찾으려면 경주 남산에 가보아라" 했던 개성박물관장 고유섭의 충언을 듣고 6·25 직전 경주에 정착했다. 이후 "남산에 문화재가 있는 것이 아니고 남산 자체가 그대로 문화재"란 확신을 세운 뒤《경주남산고적순례》(경주시, 1979)와 《겨레의 땅 부처님 땅》(윤경렬, 1993)을 펴냈다. 조선총독부 보고서(1940)를 뒤잇는 토종연구서였다. 거기에 일본인의 추정을 고청이 확증해놓기도 했다.

2000년, 남산이 마침내 유네스코 세계문화유산에 올랐다. 덕분에

불적(佛跡) 탐방로가 잘 갖추어져 이제는 초행길에도 쉽게 찾을 수 있게 되었다. 이전만 해도 남산 어느 계곡으로 가자 해도 택시기사가 어딘지 몰라 우왕좌왕했다. 물어 찾아간 곳을 일본 탐승객들이 일어 안내도를 갖고 이미 들어섰음을 엿보자 내 나라 문화재를 남들이 더 잘 아는구나 싶었던 낭패감은 비단 나만이 아니었을 것이다.

이참에 가장 확실한 길잡이를 만나야겠다 싶어 고청을 청했다. 그의 안내는 믿음 덩어리였다. 바위 덩어리 위에 달랑 놓인 석불을 보고는 그 바위가, 아니 남산 전체가 바야흐로 부처님을 떠받치는 연화대이고, 따라서 일대가 법신(法身)이요 불국정토(佛國淨土)라고 열변했다. 마치 삼국유사 속 그 스님이 지어 바쳤다던 "아아 임금답게 신하답게 백성답게 할지면 나라가 태평하오리다"라는 '안민가(安民歌)'의 끝 구절을 웅변하는 듯했다.

통일신라 태평시대에 대한 흠모가 대단했다. '최후의 신라인'으로 불릴 만도 했다. 이 연장으로 우리 문화의 본질에 대한 일제의 왜곡도 바로잡으려 애썼다. 무엇보다 강점기에 백의민족의 열등함을 주장하는 논거로 삼았던 흰옷 위주 복식에 대한 시시비비를 따짐이었다.

일본학자들은 조선인들이 물감 만들 능력이 없었음은 말할 것도 없고, 당파싸움으로 문란해진 정치에 시달린 나머지 노상 흰색 상복으로 생활할 수밖에 없었다 했다. 고청이 준엄하게 반론을 폈다(《신라의 아름다움》, 1985).

우리가 만일 색깔의 즐거움을 모르는 슬픈 민족이라면 무지개 색으

로 엮은 아기들의 색동저고리는 어떻게 만들어졌을 것이며 … 처녀들이 입는 초록 저고리에 다홍치마나 노랑 저고리에 남색 끝동을 달고 진분홍 치마를 입는 찬란한 색깔의 배색은 어떻게 생겼을까? 이러한 색깔의 짜임은 상대의 색깔을 가장 돋보이게 빛내주는 보색(補色) 대비인 것이니, 세계 어느 나라 민족보다도 우리는 색깔의 아름다움에 예민한 민족이다(〈그림 44〉 참조).

이러한 생각이 그의 행동 미학의 추력이 되었을 것이다. 신라문화의 미덕을 제대로 각인시키자면 어린이들을 상대함이 효과적이라 여겨 1965년부터 타계할 때까지 '경주어린이박물관 학교'를 꾸려갔다. 거기엔 그때 또 다른 고유섭 직계이자 주붕(酒朋)이던 진홍섭(秦弘燮, 1918~2010) 경주박물관장과 배짱을 맞춘 일이었다.

최후의 신라인답게 그의 생업은 토우(土偶)제작이었다. 경주의 관광기념품이 될 만해서였다. 일찍이 좋아했던 까닭에 일본의 한 공방에서 진작 익혀놓았던 기술이었다.

신라 토우가 '원시미술로 보이지만 표현할 것은 모두 다 이루어놓은 듯싶을 만큼 실감나는 매력'임은 아는 사람은 아는 일. 그런 신라의 흙장난 가운데 한 경지는 사람 얼굴을 새긴 〈얼굴무늬수막새〉다. 넉넉한 상호(相好)라 일명 '신라인의 미소'(〈그림 45〉 참조)라 불리는데, '흙장난'하던 고청도 어느새 그 얼굴을 닮고 있었다.

〈그림 44〉 키스, 〈때때옷 입은 아이〉, 1919년 불탄일, 목판화 16.6×26.2cm, 가나문화재단 소장

한국인의 화사한 옷 색감에 대해서는 1911년에 한국을 처음 방문했던 베버(Norbert Weber, 1870~1956) 독일 신부가 "여기저기 화사한 색깔의 어린이옷들이 춤을 춘다"고 일기에다 적기까지 했다(유준영, '〈겸재정선 화첩〉의 발견과 노르베르트 베버의 미의식', 국외소재문화재재단, 2013). 신부가 주목을 받게 된 것은 방한 때 겸재(謙齋 鄭敾, 1676~1759) 그림을 수집했고 그게 나중에 한반도 땅으로 영구 임대되었기 때문이었다. 유감스럽게도, 그림을 살펴본 일부 전문가들은 돌아온 그림이 십중팔구 위작일 가능성이 높다고 보았다. 겸재가 활동하던 그 시절에도 화가의 성가가 드높아 위작이 나돌았다 했으니, 20세기 초에

이 땅을 밟았던 신부도 위작을 만났을 개연성이 다분히 있었다고 추정
했다.

영국 여류 키스(Elisabeth Keith, 1887~1956)는 20세기 초에 "고요한
아침의 나라" 조선을 찾아 그때의 우리 풍경, 풍물을 그렸던 서양 작가
가운데 한 사람이다.

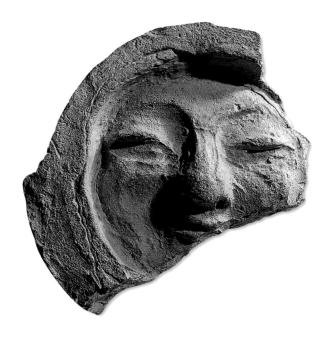

〈그림 45〉 얼굴무늬 수막새, 삼국시대, 11.5×14cm, 국립경주박물관 소장

'신라인의 미소'라는 별칭으로 유명한 인면(人面) 무늬 와당(瓦當) 파편
은 신라 최초의 절이었다는 흥륜사지(興輪寺趾) 출토로 일제강점기에
일본인이 소장했다가 1972년에 되돌려준 것이다.

'무소유' 스님의 물건

법정(法頂, 1932~2010)은 현대 한국 사람이라면 어디선가 그의 수필 한 꼭지쯤 만남 직했던 우리 시대 학승(學僧)이었다. 글만이 당신 믿음 의 소통방식이 아니었다. "땅에는 경계가 있지만, 하늘에는 경계가 없 다"면서 '천주학쟁이' 조각가로 하여금 당신이 주관하던 절집에다 성 모상을 닮았지 싶은 관음보살상을 만들게 했다. 당연히 조각가[최종태 (崔鍾泰, 1932~), "법정 그리고 무소유",《산다는 것 그린다는 것》, 2011]의 사후 기림도 곡진했다.

> 스님은 글로 선교하셨습니다. 일상의 언어로 보통 사람들의 가슴에 진리의 말씀을 심었습니다.

스님 글에서 내가 읽었던 인상은 당신의 수행방식이 물처럼 자연스 럽게 흘러서 그대로 글에 향기로 맺힘이었다. 말은 쉽지만 실현은 아 득할 뿐인 언행일치(言行一致)의 한 경지가 그 아니었던가.
언행의 키워드라 하면 단연 '무소유'를 손꼽을 것이다.

빈방에 홀로 앉아 있으면 모든 것이 넉넉하고 충만하다. 텅 비어있기 때문에 가득 찼을 때보다도 오히려 더 충만하다.

무소유 생활상이 궁금해서 현장을 찾았는데, 불일암(佛日庵)은 송광사에서 15분 거리로 대나무 숲을 지날 즈음 나타났다(〈그림 46〉 참조). 주인이 출타 중인 집 앞엔 당신이 직접 만들었다는 나무의자가 정물처럼 소담했다. 소문 듣던 대로 해우소(解憂所)는 과연 밥을 해먹어도 좋을 정도로 해맑았다.

스님의 단골말 무소유는 "있다면 다만 욕심을 없애겠다는 욕심뿐(欲不欲)"이라던 반어법(反語法)의 도가(道家) 말을 닮았다. 우리네 삶이 본디 소유하며 살기 마련일지라도 그 얽매임에서 조금 벗어날 수 있다면 몸과 마음이 한결 맑아진다는 가르침이었을 것이다.

그런 어느 날, 나는 스님이 주문했다던 책상반(冊床盤)을 만났다. 인사동에서 '청호'라는 고미술상을 한동안 꾸리던 인텔리 여성이 우리 옛 목기 재현 쪽으로 업종 전환한 가게에서였다. 인사동 골동거리에서 대졸자가 전무했던지 그 동네 출입 유식자들이 즐겨 찾던 가게였다. 주인이 불자라서 스님도 그곳을 찾았던가.

모양은 나주반인데 길이가 한참 길었다. "책상반 위에서 글을 쓰면 팔이 아프지 않다" 했던 안목에 감화되어 나도 충동구매를 했다. 듣자하니 스님은 '가구는 집주인의 얼굴'이라면서 "중 아니라면 싹 사간다!"며 그 가게의 '되살림' 가구들을 보살들에게 '강추'하곤 했다.

무소유를 지향하면서도 타고난 안목 덕분에 개결했던 옛 선비들의

사랑방 풍경이 수행처에서도 되살아나고 있었음은 그의 글이 진작 전해주던 바다.

> 그림보다는 글씨 쪽이 방 안의 분위기를 훨씬 그윽하게 가라앉혀 준다. 새로 걸어놓은 글씨를 바라보며 차를 마시다. 한적(閑寂)을 되찾는다. 가을볕에는 과일 익는 향기가 배어 있다.

수상집 하나(법정,《텅 빈 충만》)의 맨 끝에 나오는 구절이다.

믿음과 인연이 없던 나도 한번 만나 뵙고 싶던 어른이었다. 책상반을 고른 날도 바로 직전에 스님이 다녀갔다는 말을 들었는데, 2000년 즈음이던가 수유리의 오수환(吳受桓, 1946~) 화실로 놀러갔더니만 거기도 조금 전에 다녀갔다 했다. 공양주에게 선물할 일이 있다며 선미(禪味)가 완연한 오 화백의 추상화를 얻고자 했던 것. 얽힌 인연으로 선뜻 내놓자 스님은 답례로 〈백운산방(白雲山房)〉이란 글씨 두 폭을 그 자리에서 일필했다.

"상놈, 발 덕"이란 속담이 참이었던지 스님이 다녀간 직후 발걸음했던 나에게 화백은 하나 골라라 한다. 화실이 창 넘어 북한산 백운봉이 바라보인다 해서 지은 작명이지 싶었지만, 그 산의 또 다른 봉우리 보현봉 아래에 살고 있는 나에겐 산정기가 느껴지는 글씨였다(〈그림 47〉 참조).

김 추사도 '흰 구름은 기쁜 뜻'이란 〈백운이의(白雲怡意)〉라는 휘호를 남겼다. 벼슬에 드는 입신출세를 뜻하는 청운(靑雲)과 대비되게, 백

운은 탈속의 경지를 상징한다 했다. 예술도 종교도 탈속에 그 미덕이 있다는 함축이었던가.

그런데 탈속도 세속(世俗) 위에서 가능할 터로, 목기 등 우리 세속의 전통미학에 스님이 정통했음 또한 탈속을 위한 공부였지 싶다. 마침내 관(棺) 대신 거적 홑이불 하나만 달랑 덮고 이승을 하직한 스님의 종생은 불교 안팎에다 진한 감동을 남겼다.

〈그림 46〉 불일암, 2004년, 사진: 강운구

송광사 경내에 있는 불일암은 "법정 스님이 짓고 머물던 암자다. 그리고 팻말의 글씨는 법정 스님의 친필이다.… 스님은 팻말의 글[入禪(입선)시간]로써 자신이 관리하고 있는 영역임을 표시하여 은연중에 소박한 '소유' 기쁨을 누렸던 듯하다"("강운구의 쉬운 풍경: 법정 스님의 자취", 〈중앙일보〉, 2012. 4. 7).

<그림 47> 법정, 〈白雲山房(백운산방)〉 2000년경, 한지에 먹, 47.8×71cm, 김형국 소장

서양화가 오수환의 수유리 화실에서 북한산 백운봉이 바로 마주 보임을 보고는 화실을 '백운산방'이라 이름 짓고는 휘호했다.

화실을 산방이라 했음은 꾸밈새가 안빈낙도(安貧樂道)를 즐기는 선비 화가의 일터답다는 뜻이었을 것이다. 산방의 이름이 된 '백운' 곧 흰 구름은 동서고금(東西古今) 시문에 그리고 산문에 다반사로 등장하는 낱말이다.

해방 이후 한국 현대문학의 금자탑이라고 칭송받는 박경리의 대하소설《토지》는 "1897년의 한가위"라는 단(單)문장을 시작으로 2백 자 원고지로 장장 2만 5천 장을 수기(手記)하는 대장정 끝에 "외치고 외치며, 춤을 추고, 두 팔을 번쩍번쩍 쳐들며, 눈물을 흘리다가는 소리 내어 웃고, 푸른 하늘에는 실구름이 흐르고 있었다"로 끝맺는다. 그 실구름이 바로 흰 구름이었을 것으로, 한말 이래 해방될 때까지 한반도 땅에서 생겼다 졌다 하는 구름처럼 살아낸 한민족을 말함이라 싶었다.

도자기로 시조를 빚다

시는 사람 마음에 감동의 울림을 안겨준다. 그런 좋은 시의 시어(詩語)는 세상사를 말함에서 명징(明澄)하기 짝이 없는, '더도 덜도 아닌' 이 세상의 단 하나 말들이란다(〈그림 48〉 참조).

시어로 우리 전통문화의 자랑, 고려청자·조선백자에 대한 찬탄이 여태껏 이만한 경지가 없었다. 물빛과 초록빛인가 그 사이를 오간 청자의 비색(翡色)을 일러 "천년 전 봄은 그대로 가시지도 않았네"라 읊었고, 백자의 그 순백(純白)을 일러 "불 속에 구워내도 얼음같이 하얀 살결"이라 노래했다.

초정 김상옥(艸丁 金相沃, 1920~2004) 시조시인이 주인공. 통영 사람으로 경남 일대에서 고교 국어교사로 전전타가 서울살이를 전세로 시작한 처지에서 어쩌다 투각(透刻)모양 연적(硯滴)과 마주치자 거기에 그만 홀렸다. 그 상사병에 빠져 마냥 허둥대던 가장을 구한다고 온 식구들이 나서서 달러 변을 빚내 전세 두 배값을 감당했다던가(초정 기념사업회,《그 뜨겁고 아픈 경지》, 2005).

"사랑한다는 것은 귀한 돈을 주고 사보지 않고서는 알 수 없다"던

지론대로 1960년대 말, 시인이 인사동에다 골동가게 '아자방(亞字房)'을 연 까닭도 전통도자에 대한 사랑을 몸소 쌓으려는 몸짓이었다. 9년 가까이 꾸려갔다던 그 가게를 내가 찾은 것은 무엇보다 시인의 책을 사기 위해서였다.《삼행시육십오편》(1973)과《시와 도자》(1975)를 자가 출판했다는 소식을 들었기 때문이었다. 방명(芳名)은 내 고향에서도 교사로 일했을 적에 일찍이 그가 보여준 골수 예술인의 언행을 전설처럼 전해 들었던 바라 그 당사자를 만나고픈 발걸음이기도 했다.

인사동에 자리한 가게라지만 가정집 거실에 고완품(古翫品) 한두 점을 장식해둔 그런 모양새였다. 어쩌다 자신의 시서화(詩書畵) 작품을 보여주는 전시장이 되기도 했다던데, 가게는 오히려 동호인을 만나는 사랑방이었던 셈.

가게다운 본디 구실이라면 '나카마(仲間)'가 들고 다니는 골동을 먼저 마주칠 초소 수준이었지 싶었다. '시가 문자예술의 가장 꽃다운 것이라면, 도자는 또한 조형예술의 가장 아리따운 모습'이라 적었듯(〈그림 49〉 참조), 가게를 통해 만난 도자가 바야흐로 초정이 아름다운 시조를 '구워(燒) 내던' 가마의 불씨였다.

고향 땅 또한 그의 시심(詩心)을 꽃피워준 질료(質料)였다. 통영 출신에 이름난 문인이 많다지만, 초정만큼 충무공에 대한 경외심을 보여준 이도 일찍이 없었다. "산수가 아름다운 풍광이 그 어느 하나가 충무공의 노래 아닌 것이 없"다던 통영의 한 공원에다 충무공의 시비(詩碑)를 세우는 일에 앞장선 그가 적은 헌사 또한 절창이었다.

한 민족의 윤리를 일컬어 진실로 한 종교의 교리와 다를 바가 없다면 충무공은 곧 그 진리를 창조하신 교주일 것이다. 그러기에 충무공을 부르되…그 하찮은 직함을 내세우지 않고 오직 민족의 태양으로 받드는 것이다.

충무공 행적에 밝았던 〈가고파〉의 이은상(李殷相, 1903~1982)도 "류성룡의 《징비록(懲毖錄)》에도 없던 말"이라 감탄했다. 고작 초등학교 학력만 갖고도 고도(古陶)와 고향에서 그렇게 배움을 높게 쌓아갔음은 바로 초정이 '타고난' 시인이 아니고는 이룰 수 없던 경지였던 것.

나라경제가 커지고 국민소득이 높아지자 문화의 중요성을 강조하는 소리와 몸짓도 커졌다. '한류(韓流)'라는 말도 나오고 'K-Style'이란 말도 생겼다. 유·무형 전통을 현대화해야 한다는 주장은 오래 전부터 나온 말.

이 말대로, 옛 민예품을 현대 공예품으로 발전시키려는 시도도 옳다. 마찬가지로 장르를 가로질러, 이를테면 도자에서 문학이나 순수미술 등으로 예술문화의 경지가 한 차원 높게 퍼져나감은 마찬가지로, 아니 더욱 정당하다. 초정이 도자의 아름다움을 시조와 그림으로 옮겨 우리들 심금에 다가온 시서화 삼절(三絶)이 되었고, 뒤따라 재미작가 린다 박이 고려청자를 소재로 《사금파리 한 조각》(2002)이란 세계적 아동문학을 펴낸 선례는 우리의 기립박수를 받고도 남는다.

〈그림 48〉 옥적(玉笛), 조선시대, 옥, 57cm, 의성김씨 종가 소장

《삼국유사》에 적기를 문무대왕 아들 신문왕의 우국충정이 마침내 하늘에 닿아 피리를 얻어냈다. 나라에 근심이 생길 때 피리를 불면 평온해진다 해서 '만파식적(萬波息笛)'이라 했다. 그 피리 〈옥적〉은 가곡으로도 불리던 김상옥의 대표작이다. 첫 연은 이렇다.

지그시 눈을 감고 입술을 축이시며/ 뚫린 구멍마다 임의 손이 움직일 때/ 그 소리 은하 흐르듯 서라벌에 퍼지다.

〈그림 49〉 백자철회유문(白磁鐵繪柳文) 항아리, 조선시대, 17.9(높이)×15.8(지름)cm

일제 말에 출간된, 당시로는 무척 희귀했던 컬러 페이지도 포함된 3백 부 한정 초호화 도록[다나카 도요타로(田中豊太郎),《이조도자보(李朝陶瓷譜): 자기편》, 도쿄 취락사, 1942]에 수록된 작품이다. 이처럼 아름다운 도자이고 보면 초정으로 하여금 시흥(詩興)에 흠뻑 젖게 만들고도 남았겠다.

비를 머금은 달무리/ 시정(市井)은 까마득하다/ 맵시든 어떤 품위(品位)든/ 아예 가까이 오지 말라/ 이 적막(寂寞) 범할 수 없어/ 꽃도 차마 못 꽂는다.

옛 그림 읽기의 고수

조선조 후기 르네상스의 한 축(軸) 정조(正祖, 1752~1800) 문예(文藝) 군주를 무척이나 좋아했던 한 미술사가가 있었다. 임금 문집《홍재전서(弘齋全書)》에다 "그림에 솜씨가 있는 자로서 그 이름을 안 지가 오래다. 30년쯤 전에 나의 초상을 그렸는데, 이로부터 무릇 그림에 관한 일은 모두 홍도를 시켜 주관케 하였다"고 적었을 정도로 단원 김홍도(檀園 金弘道, 1745~1806?)를 감쌌기 때문이었다. 우리 시대에 옛 그림 읽기의 즐거움을 안겨준 오주석(吳柱錫, 1956~2005)이 바로 그이.

그는 국립중앙박물관이 1995년에 호암미술관과 간송미술관과 함께 열었던 단원 탄생 250주년 기념전시회를 기획·실현해낸 주역이었다. 이 연장으로《단원 김홍도》(1998)를 출간했다.

그가 밝힌 단원은 시서화악(詩書畵樂) 사절(四絶)이었다. 화공이 시서에 능했음은 좋은 선비였다는 말이었고, 거문고와 퉁소에도 능했음은 풍류객이었다는 말이었다. 이쯤이면 단원 그림에 악기가 자주 등장함을 알 만한데, 이를 주목한 오주석도 그럴 만했다. 일찍이 국악과 고전음악에 푹 젖었고 거문고 뜯기도 즐겼던 개인 취향이 거든 "제 눈에

149

안경"의 착안이었다. 더해서 문학·건축·풍속·의상·글씨 등 삶의 다면(多面)이 그림에 들어있음을 간파해서 다양한 인문성을 폭넓게 원용했다.

미술사 연구의 길은 목록학적 정리로부터 시작한다 했다. 목록 정리는 진위 식별능력 쌓기로 가는 길인데, 그는 호구지책의 후박(厚薄)은 안중에도 없이 호암에서 훌쩍 국립중앙박물관 학예관으로 자리를 옮겼는가 하면, 간송과도 인연을 쌓는 사이 감식능력을 늘려나갔다. 아름다움을 익히자면 초일류 예술을 접해야 한다던 문호 괴테(Wolfgang von Goethe, 1749~1832)의 말대로 진품을 거듭 꿰뚫어보면서 쌓아갔던 안목이었다.

나는 생전에 한 번 그를 대면했다. 2000년 말, 장승업(張承業, 1843~1897) 특별전을 보려고 서울대박물관을 찾았던 강우방 전 경주박물관장을 따라 내 연구실에도 들렀을 때였다. 애독자로서 그를 반기고는 관람 소감을 물었다. 특이한 화력(畵歷)으로 진품 판정에 항상 뒷말이 오갔던 화원이긴 했어도 명색이 서울대가 개최한 전시회마저 안작(贋作), 곧 가짜가 적잖았다며 미술사가로서 숙제를 걸머지고 간다는 대답만 해주었다.

이 말대로 진위 시비가 끊이질 않는 옛 그림 가운데서 오주석은 명작을 가려내어 조선시대 그림 10여 점을 심층 해설한《옛 그림 읽기의 즐거움》두 권(1999; 2006)을 펴냈다. 이전에 한글세대 애호가들이 옛 그림을 알자면 이동주(東洲 李用熙, 1917~1997)의《한국회화소사》(1972)에 기댐이 고작이었다. 하지만 한문세대가 읽던 오세창(吳世昌)

의 《근역서화징(槿域書畵徵)》(1928)과 마찬가지로 인명사전 같은 총설이었다. 최근에야 심층 감상용 각론(各論)들이 나왔다. 유서(類書) 가운데는 오주석이 발군이었다.

예리한 감상안은 독자들의 감탄을 자아냈다. 단원의 풍속화첩 〈씨름꾼〉에 그려진 한 구경꾼의 오른손이 왼손 모양으로, 〈무동(舞童)〉에서 해금을 켜는 악공의 왼손이 오른손 모양으로 잘못 그려졌다 했다. 화가의 착각 탓일 수도 있지만 사실보다 진실을 전달하려는 그림의 데포르마시옹(deformation) 수법일 수 있다는 변론도 빠뜨리지 않았다.

날카로운 눈썰미가 거둔 그림 읽기의 백미는 국립중앙박물관 소장의 〈전(傳) 이재(李縡) 초상〉, 그리고 그의 손자 〈이채(李采) 초상〉이라 각기 알려졌던 두 그림이 10년 터울로 그려진 한 사람 이채(李采, 1745~1820)의 초상임을 밝혀냈던 것. 그림에 나타난 검버섯 등 얼굴 특징 열하나를 해부학자에게 물어서 같은 사람이 아닐 확률이 11만분의 1이란 소견을 들었다. 이어 피부과 명의에게서도 같은 대답을 얻어냈다(〈그림 50〉, 본문 195~198쪽 참조).

이런 연구성과에 힘입어 백 점 정도를 심층 연구해서 열 권 책을 내겠다는 포부는 말기질환으로 중도 좌절되고 말았다. 사람을 좋아하면 그를 닮는다던데, 뜻밖에도 정조의 수명을 만 나이로 닮고 말았다.

신궁(神弓)이던 임금은 쉰 대 화살을 갖고 마흔아홉 대까지 명중하기를 열두 차례, 그때마다 "군자는 모두를 다 가질 수 없다"며 나머지 한 대를 숲으로 날렸던 심성의 씨앗(〈그림 51〉 참조)이 재세(在世) 인연을 만들고 말았는데, 오주석이 하필이면 그걸 닮았단 말인가.

〈그림 50〉 작자 미상, 〈이채(李采) 초상〉(부분)
1802년, 비단에 채색, 99.2×58cm, 국립중앙박물관 소장

이채의 문집 《화천집(華泉集)》 말미에 인품에 대해 "용모가 깨끗하고
성품은 인자하시며 기개가 강직하고 뜻이 높으셨다. … 비록 한여름 중
에라도 반드시 의관을 정제하셨다…"고 적었다.

〈그림 51〉정조대왕 어사기(御射記)
1792년 음력 10월 30일, 종이에 먹, 42.5×62cm, 서울대 규장각 소장

창덕궁 안 춘당대에서 임금이 화살 쉰 대로 마흔아홉 대까지 맞힌 시수(矢數)가 적혀 있다. 시지(矢紙) 좌상단에 임금의 수결(手決), 곧 사인이 보인다.

소설가 박경리의 손맛·고향 예찬

박경리라 하면 흙냄새부터 난다. 격동의 우리 현대사 초엽, 한반도 땅을 살아내야 했던 민초들의 파란만장 삶을 그린 대하소설《토지》제목이, 또는 대작 집필의 막바지에서 창작의 고통도 이겨낼 방편으로 원주 땅에서 매달렸던 텃밭 농사가 풍기는 흙냄새다(〈그림 52〉 참조).

흙냄새는 여느 사람에겐 고향 땅 그리움이다. 작가의 고향 사랑도 유별났다. 고향 생각이 대표작 하나를 낳게 만든 모티프였음은 당연했다.《김약국의 딸들》무대가 바로 통영. 도입부는 소설문장이라기보다 인문지리서 르포처럼 담담한 서술로 시작한다.

> 통영은 다도해 부근에 있는 조촐한 어항이다. 부산과 여수 사이를 내왕하는 항로의 중간지점으로서 그 고장의 젊은이들은 조선의 나폴리라 한다.

이어지는 고향 묘사도 무색무취 긴 문장임은 소설이 고향 자랑의 자리가 아님을 암시하려는 듯하다. 그러나《김약국의 딸들》의 주인공 김

약국의 고종사촌 중구를 작중인물로 등장시키는 장면에선 고향 자랑을 숨기지 못한다.

> 의복에 있어서 그랬고, 생활에 있어 그러하였다. 부채 하나, 재떨이 하나를 만들어 놓아도 쓸모 있고 운치 있게, 생활을 장식하게 하였다. 심지어 장작을 패는 데도 두 동강이를 낼 때는 톱질을 한다. 그래야만 쌓아올렸을 때 볼품이 좋다는 것이다.

작가의 친척뻘 실존인물이라 했다. 이 모델은《토지》에서 망나니 아비 조준구의 악행을 참지 못해 자살하려 했다가 통영에서 소목(小木)으로 다시 태어났던 꼽추 아들 조병수로도 그려졌다고 작가가 내게 말했다.

통영은 예로부터 수공예로 명성이 드높았다. 왕실과 양반의 소용이던 통영 갓, 여염집 필수 구색이던 통영반, 전복 껍데기로 한껏 멋을 낸 나전(螺鈿) 목물 등의 명산지였다. 그럴 역사적 배경이 있었으니, 통영이란 고장이 임진왜란을 통해 생겼기 때문이었다. 수군 통제영의 줄임말인 대로 통영은 수군(水軍) 주둔지로 출발했다. 이탈리아 베니스가 유리공예 등으로 이름난 연유가 로마제국시대로 거슬러 올라가듯, 군사주둔지는 으레 군수품 제작 공방(工房)이 발달했다.

통영 공예품의 수급은 세월의 무상으로 예전 같지 않다. 겨우 흔적만 남은 지경에서 유독 누비가 계속 애호를 늘리고 있음은 반가운 일이다. 두 겹 베 사이에 솜을 넣고 촘촘하게 바느질로 꿰맨 누빔의 산물

이 누비인 것. 임진왜란 때 방탄복으로 소용되었다가 지금에 와선 멋쟁이 디자인으로 되살아났다.

당초, 누비의 또 다른 실용 쓸모는 아기 포대기였다. 여인들이 포대기로 갓난아기를 둘러맨 채로 살림을 살았다. 이런 쓰임새마저 사라진 포대기는 고장출신 작가의 거처 벽장식으로 내걸렸다. 통영 친지가 선물했다던 포대기는 검은색 베 귀퉁이를 붉고 푸른색 포목 조각으로 잇댄 것이었다(〈그림 53〉 참조).

비상한 이런 미감(美感)은 손놀림 특유의 창의성에서 나온다는 것이 박경리의 믿음이었다. 소설을 쓰는 창작 손놀림의 긴장을 텃밭 농사의 반복 호미질로 푼다 했다. 그리하여 거칠어진 손을 훈장으로 알았다. "손끝에 물 한 방울 묻히지 않았다"는 여인네들의 틀에 박힌 복타령을 무척이나 경멸했다.

박경리는 바느질도 고수였다. 수술로 한쪽 가슴을 잃고서 더욱 그랬던지 스스로 옷을 짓는다 했다. 그 솜씨에 반해 이화여대 김옥길(金玉吉, 1921~1990) 총장이 옷을 한 벌 지어 달랬던가. 두 분 교분은 1974년 유신체제 반대운동이던 민청학련 사건 때 '여걸'이 소설가의 사위 김지하(金芝河, 1941~2022) 시인과 그 가족도 감싸면서 맺어졌던 것.

통영의 공예는 박경리에게 문학적 상상력도 자극했다. 한민족의 미학을 말할 적에는 옛적에 갓 쓴 양반의 차림새를 인용했다. 햇살이 갓 쓴 이 얼굴에 비칠 때면 밝은 햇살과 갓 테두리가 만드는 옅은 그림자의 음양공존에서 미묘한 멋이 생긴다 했다.

예술적 상상력이 어디 박경리만이었겠는가. 좋은 예인들을 여럿

배출한 덕분에 통영은 진작 예향(藝鄕)으로 이름났다. 이순신(李舜臣, 1545~1598)을 따라 나섰던 외지 수부(水夫)들이 임진왜란이 끝나고 그곳에 정착하려 해도 농사지을 땅이 없었다. 바다 진출만이 살 길이 있는데, 변화무쌍 바닷길을 이겨내자면 자연히 창의적일 수밖에 없었다. 이게 예술적 감성도 자극했다는 것이 작가의 고향예찬이었다.

〈그림 52〉 박경리의 편지, 1984년 5월 1일 자, 김형국 소장

원고지로 생활하는 작가답게 필자에게 보낸 편지도 거기에 적었다. 원주 단구동으로 옮겨간 그즈음 3부까지 출간되었던 대하소설《토지》를 감동으로 읽고는 그 줄거리를 사회과학이론을 빌려 쓴 글(김형국, "소설

《토지》의 인물들과 오늘의 도시생활", 〈뿌리깊은나무〉, 1980, 6~7 합병호)을 인상 깊게 읽었다 했고, 그걸 계기로 대작가와 오래 교유할 수 있는 은택을 누렸다. 편지 속의 '김형욱'은 글 게재 월간지 편집장 김형윤(金熒允, 1946~)의 오기다. 편집장은 그 이전에 월간지 〈문학사상〉 시절부터 선생과 왕래했다 한다.

〈그림 53〉 통영 누비포대기: 처네, 현대
85(길이)×133(윗폭)×168(아래폭)cm, 배성옥 소장

통영산 누비포대기는 '처네'라 불리며 전국적으로 쓰였다. 이른바 '통영처네'는 "아기용품에는 거의 쓰지 않았던 검은색을 이용한 것"이 특징이라 했다. 작가의 거처에 걸렸던 누비포대기는 그림의 것 그대로이고, 지금도 통영의 유명 누비집에서 제작·판매되고 있다. 갓 결혼한 젊은 가정에 줄 만한 마땅한 선물이 누비포대기였지만, 지금은 아기를

업고 키우는 법이 없으니 포대기의 쓸모는 소설가가 그랬듯 벽장식이 고작일 수밖에 없다. 이를 두고도 세월의 무상함이라 할 것인가. 뒤집어 사용할 수도 있는바, 반대편은 검은색이 아니라 붉은색이다.

박경리, 〈자작시〉, 1983년 7월 24일, 합죽선, 16.5×72.5cm, 김형국 소장

여름이 시작되던 더운 날씨에 작가와 마주 앉았던 나는 더위를 이기려
고 합죽선을 쥐고 있었다. 문득 선생의 필적이 탐이 나서 거기에 붓을
대달라고 불쑥 청했다. 잠시 생각타가 파란 수성 펜으로 일필(一筆) 하
기 시작했다. 내 이름에 이어 일본 문학의 단시(短詩) 하이쿠(俳句)처
럼 짧은 시 한 편을 적어주었다. 17음으로 지어짐이 하이쿠의 정형이
라던데, 우연하게도 선생의 시가 꼭 17음이었다.

　빈 들판에/ 비들기/ 한 마리/ 가을비에/ 젖는다.

　시구가 내 이름으로 시작되었지만, 그건 나더러 들으라고 적은 당신
의 신변 독백이었다. 거기에 '비들기'는 표준말이 아니라고 말했더니

160

만, "내 고향에선 비들기라 한다"고 선생은 반응했다.

　비둘기는 바로 작가 자신을 말함이고, 그래서 선생의 자전시가 분명했다. 돌이켜보면 그즈음은 《토지》 4부의 집필을 앞두고 선생의 고심(苦心)이 깊어지던 시절이었다. 창작적 고독이 뼈에 사무치던 나날이었기에 자신이 바로 가을비에 젖고 있는 한 마리 외롭고 불쌍한 비둘기 신세라 여기는 자탄이었다. 창작적 고통이 자신을 자유롭게 하려고 나선 길임을 누구보다 잘 알았지만, 한편으로 엄습해오는 고독이 한없이 마음을 짓누르고 있음을 숨기지 못하는 심회(心懷)라고 나는 생각했다.

　이전에도 선생은 자신의 처지를 비둘기에 직유(直喩)하여 시를 적은 적 있다. 〈비둘기〉라는 시에서 자신을 "발 하나 망가진 비둘기"라고 말하며 시구는 이렇게 이어진다.

　"비둘기야 너는 어디서 왔니／ 그리고 나는 어디서 왔을까／ 너도 그렇고 나도 그렇고／ 참 많은 업을 짊어지고 왔나 보다."

　그즈음 박경리의 비둘기는 소설을 엮어갈 자신의 말문을 기약하지 못하던 처지였다. 그냥 가을비에 초라하고 궁색하게 젖어있을 뿐이었다. 창작의 고통은 박경리에겐 천형(天刑)이 분명했다.

우리 현대문학의 미술 사랑

후기 인상파 화가 고갱(Paul Gauguin, 1848~1903)의 만년작 〈우리는 어디에서 왔으며, 우리는 누구이며, 우리는 어디로 가는가?〉는 예사롭지 않은 제목이다. 비장감이 감도는 철학적 물음이다. 해도 삶이란 "슬픔의 긴 통로"라 했으니 그 고비이면 내남없이 던질 만한 화두다.

그림은 '우리가 누구인가?'를 알려는 이들에게 인문학적 성찰의 텍스트도 된다는 함축이었다. 미술 사랑을 통해 자아 성찰에 매달린 사람으로, 스테디셀러 《마당깊은 집》의 김원일(金源一, 1942~) 작가만한 이도 없을 것이다. 이 성장소설과 함께, 이미 초등학교 6학년인데도 어머니 손에 끌려 여탕(女湯)에 가야 했던 낭패감을 그린 단편 〈깨끗한 몸〉의 줄거리는 상상만 해도 끔찍했음은 나만이 아니었을 것이다.

소설가는 당초 화가 지망생이었다. 중3 때 '공부는 별 취미가 없고 틈만 나면 공책에 낙서 삼아' 연필화에 열심이었다. 고교 때까지도 화가로 입신할 수 없을까 궁리했단다(〈그림 54〉 참조).

깨지는 것이 꿈이라 했다. 우선 사회적으로 아직도 '그림이 직업이 못 되던' 시절이었다. 게다가 집안 형편이 턱없었다. 아버지가 해방 전

후로 사회주의 운동에 뛰어들었다가 6·25동란 때 월북하고선 전선의 유격활동에도 가담했던 골수분자였으니(김원일,《아들의 아버지》, 2013) 남한에 뒤처진 네 형제는 절대 생존에 허덕였다. 오죽했으면 복어 알이라도 구해다 식구 모두가 함께 죽자고 어머니가 마음먹었을까.

"니가 이 집안의 장자다. 내 눈 침침해지고 손 떨려 바느질도 못할 때 니가 옳은 직장 구해 우리 식구 먹여 살려야 한다"고 허구한 날 엄모(嚴母)의 닦달질 속에서 허겁지겁 붙잡은 지푸라기가 출판사 편집 '막노동'이었다. 그 고행 속에서 자아실현 거리로 소설을 붙잡았다. 무릇 "모든 예술작업에 자전적 요소가 빠지지 않는다"는 말대로 그의 작품성은 이른바 분단문학이 되었다.

그럼에도 그림이 타고난 천품이었음은 글쓰기에서 잘 드러난다. '화가'란 낱말을 정면에 내세운 단편(〈화가의 집〉)도 있다. 벽촌 움집에 사는 주인공 농아(聾啞) 사내가 연필로 그려낸 산죽(山竹) 그림이 "진실한 노력과 순수한 정신에서 이뤄진 예술"(김종영,《초월과 창조를 향하여》, 2005)이 분명해서 그걸 본 시골 미술선생이 "댓잎에 우는 바람소리가 들리는구먼!" 했다는 이야기다. 동양미학에서 그림의 높은 경지가 기운생동(氣韻生動)에 있음을 에둘러 말함이었다.

나아가 명화 쉰 점을 고른 뒤 그 내력에다 당신의 인생유전을 덧붙인 글 묶음(《그림 속 나의 인생》, 2000)으로 그림 사랑의 갈증을 식히고 있다. 미술감상은 '아는 것만큼 보인다' 대 '좋아하는 것만큼 보인다'의 두 입장으로 일단 나뉜다. '아는 것이 좋아함만 못하다'던 성현의 말을 방패삼아, 아 불사(不事)! 좋아함만 좋았던 내 안목은 편식이 되고 말

았다. 반대로 소설가는 앎과 좋아함이 함께한 중용(中庸)의 감상안이
었다.

그림 사랑의 여정은 점입가경한다. '20세기 현대미술의 대명사' 피
카소에 대해 무려 2천 6백 매 분량(《피카소》, 2004)으로 파고들었다. 많
고 많은 피카소 연구에 한국인 저술이 없었다면 우리 미술판이 체통이
아닐 뻔했다. 그의 극적인 삶을 충실히 따르면서도 중량급 작가의 문
학적 상상력을 보탠 도저한 저술로 태어났다.

피카소가 〈조선에서의 학살〉을 그린 경위를 살핀 것도 분단문학가
다웠다. 황해도 신천에 들이닥친 미군이 그곳 양민을 대량 학살했다는
소문을 듣고 제작했다던 그림을 빌미로 북한은 '미제'의 만행을 고발
하는 신천박물관도 세웠다. 현장을 직접 가보았던 작가는 거기서 아무
런 증거물도 보지 못했단다.

그럼에도 해방 60주년 기념으로 2005년, 국립현대미술관이 문제의
그림을 빌려오려 했다. 당초 전쟁의 잔혹상을 고발했다던 그림의 본디
진실을 알리기보다, 오히려 후대들로 하여금 6·25 발발을 북침(北侵)
이라 믿게 하려던 저의로 의심받았음이 그때의 미술행정이었다. 빌려
오지 못해 논란은 더 번지지 않았다. 왔더라면 '우리 한반도는 어디로
가야 하는가?'를 두고 김원일도 할 말이 있었겠다.

〈그림 54〉 김원일, 〈물새〉, 2013년, 종이에 먹, 45.5×35.5cm, 작가 소장

유화도 시도해보려 했지만 시간 소모가 많은 노릇이라 싫어 대신, 어떤 날은 하루 한 시간씩 수묵으로 사군자를 쳐보았다 한다. 그림에서 언뜻 청나라 바다산런(八大山人, 1626~1705)이 그린 나뭇가지 하나에 달랑 올라앉은 작은 새 또는 꽃잎 하나가 연상됨은 문기(文氣)에서는 누구에게도 뒤지지 않을 중진 작가의 희필(戱筆)이기 때문일 것이다.

조국 문화재 사랑이
세계적 아동문학으로 날다

큰일을 해낸 이의 공덕을 기리는 데 이런 방식도 있구나, 감탄했다. 청자 도공의 입문 역정을 그린 아동문학 《사금파리 한 조각》(원저: *A Single Shard*, 2001)이 보여준 방식이다.

2002년, 권위의 미국 뉴베리(Newbery) 아동문학상에 빛나는 재미 동포 린다 박(Lynda Park, 1960~)의 소설은 12세기 때 청자 생산으로 유명했던 전북 부안군 줄포가 무대. 출신을 알 수 없는 '목이'란 이름의 아이가 한쪽 다리를 못 쓰는 노인에게 의탁된다. 동냥 길에서 엿본 청자 가마에 흥미를 느낀 그는 어쩌다 도공을 돕게 되면서 밥 동냥은 않아도 된다.

도자기 만들 흙과 땔감 나무를 나르는 일이 힘에 부쳤지만, 도제로 입문할 날을 기다리면서 힘든 줄 모른다. 도공 민(閔) 씨는 상감기법 개발에 애썼고, 마침내 성공한 새 청자를 목이가 어렵사리 개성으로 가져가 고려 왕실의 고임을 받는다. 도공 일은 아들에게 물려줄 수밖에 없던 지경에서 슬하의 하나 아들 형규를 일찍 잃어 무자식이던 민 씨는 감복한 나머지, 목이를 '형필'로 새로 이름 짓고는 가업을 잇게 입

양하는 것으로 소설은 끝난다.

작가가 상정한 민 씨의 작품은 간송미술관 소장 '청자상감운학문매병'(〈그림 55〉 참조). 이쯤 되면 작가가 아이 이름을 형필로 지은 까닭이 드러난다. 매병의 아름다움에 압도되어 한옥 스무 채 값을 쾌척하는 등 특급 문화재를 지켜낸 간송 전형필을 기리는 것이 작가의 숨은 뜻이다.

전형필이 누구인가. 망국(亡國) 탓에 외면되고 흩어지던 우리 문화재 수집에 엄청난 가산을 쏟았다. 그의 수집행각은 애국운동의 일환이었고, 수집 열정 그 자체로 "인간 국보"였다(이흥우,《사람의 향기》, 1987).

작가가 청자 가마 경영이 세습제였다고 설정한 것은 조선중엽 1543년에 제정된 법제를 소급 적용한 구성이었다. 고려 때도 세습제였을까. 청자 재현에 열심이던 경기도 이천 해강요(海剛窯) 당주(堂主)에 따르면, 도자 일이 막일이었기에 자식은 제발 잇지 말기를 옛 도공들이 바랐던 까닭에 그걸 막고자 함이었다고 추정했다.

틀림없을 것이다. 고려조와 조선조에 걸쳐 장인들이 하는 '짓'은 천기(賤技)로 여겼다. 그 사이에 수천만, 아니 훨씬 더 많은 도자기가 만들어졌어도 만든 사람이 밝혀진 경우는 10명도 채 되지 않았다. 도공 이름이 알려진 경우도 사람 내력은 전혀 알려진 바 없었다(진홍섭, "장인열전",《묵재한화(黙齋閑話)》, 1999). 기껏 조선백자 접시 시문(詩文)으로 남은 도공의 푸념뿐이었다.

어느 곳이 좋은 봄 부잣집인가, 눈앞의 고생은 날마다 늙는 것뿐이라네(何處春深好 春深富貴家 眼前何所苦 唯若日西斜).

우리 조형미술사에서 불가사의한 대목은 사회적으로 천대받으면서도 청자나 백자 같은 놀라운 미술작품이 제작되었다는 것이다. 기물(器物)은 아래서 올려다보며 숭상했지만, 그걸 만든 사람에겐 무심했다.

뒤늦게 문화산업으로 육성해야 한다며 옛 가마터가 있던 경기도 용인, 이천, 여주 일대 대학에서 도예과가 여럿 생겼고, 도예고교까지 설립되었다. 하지만 전망이 흐린 3D업종이라 졸업생의 현업 취업은 아주 조금이다.

도자산업의 융성도 무엇보다 수급(需給) 관련 사람이 문제다. 국보로, 보물로 뽑힌 문화재의 상당수가 도자 쪽인데도 이 방면으로 지정된 인간문화재는 겨우 한 건이라던가. 일반의 일상 수요도 말이 아니다. 도자 축제를 개최하는 시군(市郡) 안에 자리한 고속도로 휴게소 식당조차 도자그릇 사용을 꺼린다.

10대 때 한국을 잠시 다녀갔을 뿐인데도 조국 문화재 내력에 대한 작가의 깊은 탐구는 성인이 읽어도 감동인 아동문학을 만들었다. 사람은 타고나기가 그리움의 존재인 것. 그리움은 가족애를 시작으로 향토애, 조국애, 그 너머 인류애로 확산된다 했다. 미국태생 작가가 핏줄의 조국애를 불씨로 아름다운 문화전통에 드리웠던 이름 모를 청자 명장(名匠) 그리고 천하명품을 알고 지켜준 이 등 사람들의 천금 무게를 일깨워주었음이 고마울 뿐이다.

〈그림 55〉 청자상감운학문매병
고려시대(13세기 중기), 41.7(높이)cm, 국보 제 68호, 간송미술관 소장

1935년, 서울에 있던 일본인 골동상에게서 간송이 그 시절 기와집 스무 채 값을 치르고 구득했다.

열화당 이백 년

열화당(悅話堂)은 선교장(船橋莊)의 얼굴이다. 전주 이씨 효령대군파 벌족이 3백 년 전쯤 강릉 땅에다 선교장을 세운 뒤, 살림을 더욱 키운 중흥조가 1815년에 사랑채로 세웠다(〈그림 56〉 참조). 이름 하여 열화당. 도연명(陶淵明, 365~427)의 저 유명한 〈귀거래사〉에서 따온 당호다. 다시 벼슬길에 나갈 생각일랑 말고 "친척들과 정다운 이야기를 즐긴다(悅親戚之情話)"는 구절에서 따왔다. 예로부터 따뜻한 이야기를 서로 나눌 수 있음도 사람의 지복(至福)이라 했다.

열화당은 우리 시대 단행본 출판사다. 선교장 후손 이기웅(李起雄, 1939~) 사장은 미술시장이 겨우 기지개를 펴던 1970년대 초, 아직도 미술에 대한 사회인식이 거의 불모였던 시절에 주변 만류에도 불구하고 그 전문출판에 뛰어들었다. '벼랑에 계란치기'식으로 매달려 마침내 우리 미학 정립의 이정표인 근원(近園, 6권) 그리고 우현(又玄, 10권)의 전집도 꾸며냈다.

2013년 봄, 우현 고유섭은 요절한 지 무려 예순 해가 지난 뒤의 완간(完刊)이었다. 그의 높은 식견을 생각한다면 만시지탄이었다. 이마저

열화당의 집념이 없었다면 더 지체되었을 것이다. '김세중 조각상'이 한국미술저작·출판상을 전집이 완성되기 한 해 전인데도 서둘러 시상했다. 그만큼 우리 미술문화에 기여한 공덕이 빼어났음의 확인이었다.

양서가 많이 팔림과는 인연이 없다 함은 열화당을 두고 나온 말이 아닐는지. 이기웅은 언제부터인가 책은 팔려고가 아니라 좋아하는 사람끼리 나눠 갖기 위해 만든다고, 체념인가 도통인가, 배짱 좋은 말도 곧잘 입에 담았다.

이 지경에 이른 출판계 '확신범'은 도대체 어떤 환경에서 자랐을까. 일본 수학자 후지와라 마사히코(藤原正彦,《국가의 품격》, 2006)의 설명이 유효하지 않을까 싶었다. 수학이 아름다움을 좇는 학문이다 했던 그는, 유명 수학자들이 나라 인구수만큼 배출되지 않았음을 전제로, 세계적인 수학자가 태어났던 환경을 살폈다. 특히 인도 변방에서 자랐던 한 수학자의 경우처럼, 결론은 '자연물이건 인공물이건 아름다움이 근처에 풍부하게 있어야 함'이 창조적 심신을 만들 개연성이라 했다.

과연 그랬다. 일제 말 태평양 전쟁이 터지자 태어난 서울을 떠나 씨족 고향으로 낙향했던 어린 시절에 대한 이기웅의 회고가 바로 그랬다 (〈책과 선택〉, 24호, 2013). 모처럼의 시골생활은 태풍 속에서 누린 고요였던 것.

아버지 고향집을 둘러싸고 있는 산과 들, 물과 바다, 그리고 사람들은 아주 푸근하고 따뜻했지요. 전통을 아끼는 명절은 잘 전승되었으며, 세시풍습은 누가 뭐래도 때가 되면 일상의 법도와 관행에 무르녹

아 잔잔히 흐르고 있었습니다. 나는 그 한가운데에서 행복했고, 무럭무럭 자랐습니다.

이기웅은 지금은 어엿한 문화도시로 자란 파주출판도시의 산파역 대표였다. 대형단지 개발이 크고 작은 제도적 장벽에 막혀, 그것도 동업 시도의 경우 불협화음으로 끝나기 일쑤였음에도 영세 출판업자들이 1980년 말 이래 우직하게 밀어붙여 세계적으로도 유례가 없는 우공이산(愚公移山)의 '출판도시'를 일구어냈다.

이기웅은 '책장사'를 제대로 한 셈이었다. 책과 도시는 닮은꼴이라 했으니 말이다(황기원,《책 같은 도시 도시 같은 책》, 1995). 자형(字形)이 말해주듯, 책(冊)이란 낱낱 생각을 담은 글이 "흩어지고 흐려지거나 서로 부딪치고 꼬이지 않게끔 뚜렷하게 박고 튼튼하게 묶은 것"이고, 도시는 "사람이 한데 모여 사는 것이 더 이롭다 해서 낱낱의 집과 길과 뜰과 마당을 모아 동네를 이루고, 그 동네를 모아 고을을 이룬 것"이라 했다.

그렇게 책에 대한 꿈을 도시공간으로 넓히는 데 성공한 이기웅은 이제 가문의 역사시간 축에서 그 의미를 확산시키려고 부심하고 있다. 서책도 찍어냈던 옛 열화당 문화요람(搖籃)이 2백 년이 흐른 지금쯤엔 미술전문 열화당 출판의 어떤 노릇에서 중간결실을 맺을지를 놓고 고심 중이다(열화당,〈책과 선택〉 25호, 2013). "고심하는 자는 복이 있다" 했다. 아름다움의 꾀함이란 미술의 말뜻대로, 아름다울 것이 분명한데 어떻든 두고볼 일이다.

〈그림 56〉〈열화당(悅話堂)〉, 사진: 차장섭

대장원 선교장은 전통시대 때 강원도 지방의 대표 장서가였다. 장서는 지역사회에 개방된 공공자산이기도 했다. 큰 손님을 모시기도 했던 선교장의 큰 사랑채 열화당에서 시회(詩會)도 열렸다.

인사동 풍물의 최후 보루

한때 인사동 거리는 베이징의 유리창(琉璃廠)에 비견되었다. 중국의 그 찬란했던 서화문화가 거래되던 곳이라 특히 조선시대는 동경하지 않았던 선비가 없었다. 우리도 6·25 동란 뒤에 전후복구 기운이 감돌 무렵부터 '붓의 문화' 유물이 인사동 언저리로 모이고 흩어졌다.

오늘의 유리창이 추사 김정희가 오매불망 찾던 모습이 아니듯, 인사동도 지필묵 전통문화의 쇼윈도 골동상, 필방(筆房) 등이 즐비했던 거리 분위기에서 크게 멀어졌다. 관광객이 넘쳐나는 거기에 옛 풍물을 기억나게 해주는 곳은 어쩌다 고성(孤城)처럼 남았을 뿐이다. 이를테면 인사동의 상징 같던 대표업종 표구점도 '뒷방 노인' 신세가 되었다. 그런대로 '낙원표구'가 큰길가에 예대로 남아 있음은 서부영화가 다루어 유명해졌던 미국 대륙의 마지막 인디언 '최후의 아파치 제로니모'처럼 보인다.

사회변화는 개인에게 오롯이 담긴다는 말은 틀린 말이 아니다. 아니, 사실이자 진실인 것은 가게 주인 이효우(李孝雨, 1941~2020)를 두고 말함이겠다. 장인의 길에 들어섬이 흔히 그렇듯, 좌우대립·남북대

결의 그 북새통에서 선비 내림의 집안이 풍비박산되자 절대생존책으로 불가피 뛰어든 막다른 길이었다. 일제 때 특히 일본인 수요를 감당했던 표구사의 전통을 이어받은 가게에서 도제 교육을 받다가 독립한 것이 1960년대 초반, 세금을 내기 시작한 것이 1973년이었다.

이해는 우연찮게도 내가 인사동 거리를 본격으로 어슬렁거리기 시작한 해였다. 유학에서 돌아온 직후 내 것에 대한 관심의 일환이었는데, 골동상 진열장에 걸렸던 해강 김규진(海岡 金圭鎭, 1868~1933)이 마음에 든다 했더니 주인이 고맙게도 돈은 형편대로 갖다달라는 말에 혹했다.

한참 나중에 알고 보니 '안작'(贋作)이었다. '가짜'라는 말 대신에 내가 굳이 어려운 단어를 쓰는 것은 제대로 작품을 알아보지 못했던 내 자신이 부끄러웠기 때문이었다. 기실, 가짜의 역사는 인류의 역사만큼 오래였고, 내게 당치 않지만 "위대한 수장가치고 가짜를 사 보지 않았던 이는 없다"는 말을 굳이 인용함은 그 판에서 좀 더 오가다 보니 내 스스로 진품이 아님을 깨쳤다는 뜻이다(〈그림 57〉 참조).

그 시절 골동상도 그랬지만, 표구사는 서화도 함께 보여 주는 초기 형태의 화상(畫商)이기도 했다. 서화를 족자, 액자, 병풍 등으로 대소간에 보고 즐기도록 옷을 입히거나 보존처리하는 곳이고 보니 작업 전후의 작품이 외부에 곧잘 노출된다. 그 과정에서 견물생심 과객(過客)의 손에 넘어가는 순간은 표구점이 화상이었다.

표구점은 주로 서화가들에다 어쩌다 옛 선비 행색의 글쟁이들이 오가다 마주치는 사랑방이기도 하다. 표구주문이 한두 마디 말로 그칠

일이 아니기 때문이다. 이효우 가게로 오가다 마주친 이로, 가까이 지내는 사이임에도 우현 송영방(牛玄 宋榮邦, 1936~2021)을 우연히 만난 것이 새삼 반가웠고, 소설가 박경리도 그의 서예를 좋아했던 연민 이가원(淵民 李家源, 1917~2000) 한문학자와 인사를 나눈 것이 계기가 되어 나도 글씨 몇 점을 얻은 인연의 중개소가 바로 그 가게였다. 아주 최근엔 당대의 한문학자로 애독자가 많은 한양대 정민(鄭珉, 1961~) 교수가 신간을 표구점 주인에게 직접 전하던 모습도 엿보았다. 기물(器物)은 높게 받들면서 만든 이는 깔보는 것이 장인 신세라 했는데, 그사이 가게 주인이 쌓은 '장덕'(匠德)이 만만치 않음의 상징이었다.

표구는 지필묵 사용·사랑의 동양 삼국의 문화다. 종이 문화재를 다루는 일을 두고 중국은 장황(粧潢), 일본은 표구(表具), 우리는 본디 배첩(褙帖)이라 했다. '표구' 말의 일상화는 일본말의 따름인데, 이게 저어되긴 해도 쇼군(將軍)이 그들을 아낀 덕분에 선생이란 뜻으로 표구사(表具師)라 불렀다. 이 지경까지는 본받지 않더라도 국가사회적 중요 전적 등의 보존처리에, 기량의 고저가 있음은 염두에 두지 않은 채, 최저가 원칙의 경쟁입찰은 지양해야 한다고 그의 자술(곽지윤·김형국 편,《풀 바르며 산 세월》, 가나문화재단, 2016)이 경계하고 있다(〈그림 58〉 참조).

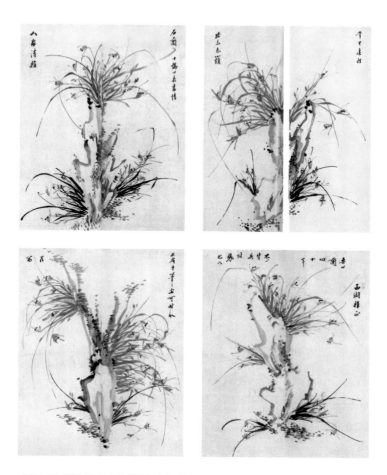

〈그림 57〉 잘못 짝지어진 대원군 난초 병풍

아파트 주거가 확대되자 병풍은 놓일 자리 찾기가 힘들어졌다. 그래서 팔러 나가려고 다시 표구하는 과정에서 좌우 대칭 또는 사계절 순서가 무시된 채로 잘못 꾸며지곤 한다. 표구 일에 서화에 대한 표구사의 수준급 안목이 필요하다는 말이다.

〈그림 58〉 인사동 한 터줏대감 표구사의 일대 《풀 바르며 산 세월》(가나문화재단, 2016) 표지

그림 그리는 장지(壯紙)라는 종이는 지통에서 닥풀을 여러 차례 떠내서 두꺼운 종이로 떠낸다. 표구하는 과정에서 그 종이는 분리가 가능하다. 명가의 그림이 표구될 때 흑심의 표구사는 하나에서 여러 그림으로 분리해 내곤 했다. 그런 방식으로 '옳지 않은' 안작이 만들어지곤 했던 일화(고유섭, "고서화에 대하여", 〈동아일보〉, 1936. 4. 25~27)도 책이 말한다.

우리 미학의 현창방식

인문주의자가 자랑한 우리 문화유산

우리 사회의 미래상 그리기로는, 잃어버린 나라를 언제 되찾을지 모를 막막·참담한 지경에서도, 독립할 나라의 모습을 경제부국도 군사강국도 아닌 문화대국(大國)으로 그렸던 《백범일지(白凡逸志)》의 김구(金九, 1876~1949)의 염원만 한 것도 없다. 현대에 들어 문화입국(立國)에 관해서는 출생지 고향의 동리 이름에서 따와 '노송정(老松亭)'이라 자호한 최정호(崔禎鎬, 1933~) 교수의 예단(豫斷)만 한 것도 없다.

먼저 세계에 자랑할 만한 민족문화의 중흥기로 15세기 세종 시대 그리고 18세기 영·정조 시대임을 가려냈다. 그리곤 그 3백 년 주기의 도래가 21세기 문턱임을 상기해서 우리 당대가 바로 '제 3의 르네상스'가 펼쳐질 개연성임을 노송정은 그럴 말한 자리 여기저기서 힘주어 설파했다.

신구 미래상을 비교하면 백범은 망국의 포한(抱恨)을 이기려고 지푸라기라도 붙잡던 비원(悲願)이었다면, 노송정은 1968년 창립의 한국미래학회 공동 창업자답게 그럴 만한 근거를 갖고 미래상을 그렸다. "과거가 미래를 점지(點指)한다"는 부분 진실을 토대로 3백 년 주기설

을 말했고, 더해서 해당 분야를 깊이 천착한 이들의 예감이 신탁(神託)처럼 미래를 그릴 수 있음의 방법론에 근거했던 예측이었다.

노송정은 '문사철(文史哲)'은 물론 예술에 대한 넓은 사랑과 깊은 식견도 갖춘 '문사철예(藝)' 넷에 빼어난 '사절(四絶)'이라 진작 소문났다. 대학 전공이 철학이었고, 생업이던 언론은 현대사 적기였으며, 그렇게 적어낸 글이 시대를 아파했던가 하면 예술 감동의 전달에도 열심이었음에서 문예(文藝)의 높은 경지를 넘나들었다. 일찍이 서구 대학이 배출하려 했던 인격이자 우리의 선비문화가 기대했던 학예일치(學藝一致)의 현신(現身)이었다.

노송정의 문자향(文字香)이 세간에 알려지기 시작한 것은 1960년대 초반 7년 동안 유럽 특파원일 때 빠져들었던 공연예술의 현장 르포가 1960년대 말에 '지예(至藝, non plus ultra)'란 이름의 〈주간한국〉 연재물이 되면서였다. 지고지선(至高至善)의 공연예술이 생중계처럼 생생하게 전달하는 필력에 감동해서 주간지 발간 날짜를 손꼽아 기다린 애독자는 나만이 아니었다(〈그림 59〉, 〈그림 60〉 참조). 지휘자 카라얀(H. Karajan, 1908~1989)에 대한 흠모가 드높았던 나머지 '카라얀 병(病)'의 만연을 말할 때는 "무대 바로 코앞에 앉았음에도 오페라글라스로 지휘자를 바라보는 증세"라 적었다. 그런 묘사에 매료되었던 나는 기어코 독자편지를 보낼 지경의 '최정호 병'을 앓았는데, 노송정은 "글로써 벗을 만나다(以文會友)"란 공자 말씀까지 인용하며 내 배움 의욕을 너그럽게 감싸주었다.

그의 우리 문화 천착은 두 가지 배경이 작용했다고 실토했다. 하나

는 10대 초까지 우리 문화 말살형 식민지 교육을 받았던 세대가 반동 (反動)하기 마련이었던 자기 성찰의 일환으로, 또 하나는 언론인 초년 생일 때 유럽을 만났던 '입구(入毆)'의 시간이 한편으로 한국문화의 객 지살이가 되는 아쉬움이었고, 그만큼의 간절한 향수가 우리 것을 공부 하게 그리고 사랑하게 만들었다 했다.

우리 문화에 대한 그의 배움과 사랑은 해외에도 소문났다. 1990년 대 말, 이탈리아 RAI 공영방송이 노벨상 수상자가 다수 포함된 세계 석 학 또는 명인 40인으로부터 10건씩 추천을 받아 〈인류의 창조적 재능 의 소산〉을 집대성했다. 거기에 한국인으로는 유일하게 노송정이 참 여했다. 그가 가려낸 10건은 한글과 목민심서의 문(文), 조선왕조실록 의 사(史), 원효의 대승신기론소와 팔만대장경의 철(哲)을 포함해서 학 (學)이 다섯 건, 불국사·석굴암과 일본 법륭사 소장 백제관음, 그리고 혜원 신윤복(蕙園 申潤福, 1758~?)의 풍속화는 조형예술, 정악 영산회 상과 판소리 심청전은 소리예술, 그래서 다섯 건 예(藝)로 집대성했다 (《한국의 문화유산》, 2004). 건수도 같았던 학예일치의 균형이었다.

"워드(word, 글)에서 월드(world, 세계)을 볼 수 있다"가 글쟁이 노송 정의 지론이었다. 전승문화 사랑의 그의 '글'을 통해 우리가 꿈꾸는 문 화의 '세계'도 한번 그려봄 직하지 않은가.

〈그림 59〉 변종하, 〈최정호 인상〉
1986년, 종이에 볼펜, 규격미상

내가 엿본 바로, 종종 학술세미나에 참석했던 변종하(卞鍾夏, 1926~
2000) 화백은 마음에 닿는 발표를 들으면 그 발표자의 프로필을 조각
종이에 볼펜으로 그리곤 했다. 이 드로잉도 그렇게 그려졌지 싶은데,
아무튼 나에게 각인된 노송정의 이미지를 잘 드러낸 희필이다.

〈그림 60〉 강석희, 〈파사칼리아(Passacaglia)〉 악보 도입부, 1993년

화갑을 맞은 최정호에게 서울대 음대 명예교수인 작곡가 강석희(姜碩
熙, 1934~2020)가 헌정한, 바이올린과 피아노를 위한 곡이다. 헌정사
가 악보 오른쪽 위 귀퉁이에 적혀 있다. 내가 직접 들어보지는 못한 이
곡의 연주시간은 10여 분이라 한다.

공간 사랑이 꿈꾸던 것

공간(空間)은 '빈 사이'가 그 말뜻이다. 이 땅의 고도 성장기는 건축 호황기이기도 했는데, 건축가 가운데 앞서 명망을 누렸던 김수근의 설계사무소 이름이 바로 '공간'이었다. 건축이 땅 위의 빈 사이를 채우는 노릇 하나라는 데 착안한 작명이었을 것이다.

영국 문단의 계관시인(桂冠詩人)은 명예로운 직함이다. 국가행사용 시작(詩作)을 위해 왕실이 인정한 시인이다. 여기서 유추(類推)한다면 김수근은 약관 스물아홉에 국회의사당 설계 당선을 계기로 혜성처럼 등장했고, 그 탄력으로 국가적 건축공사에서 경쟁력을 누렸던, 그래서 '계관 건축가'라 부를 만했다.

건축가는 홑집도 짓지만 도시건설도 맡는다. 한번은 나도 도시계획을 공부했다고 3공 시절 신행정수도 건설계획 민관 연석회의의 말석에 앉았다. 그때 턱 하니 분위기를 잡던 이가 바로 김수근이었다. 일감을 얻을 것이란 기대로 요식(要式)으로 임석했음이었던지 회의진행은 귀담아 듣지 않았다. 혼자서 종이에다 집인지, 풍경인지를 열심히 그릴 뿐이었다.

그럴 만도 했다. 그는 건축 말고도 우리 문화 전반에 대해 전방위적 관심을 갖고 있었다. 1966년에 창간한 월간지 〈공간〉 지면이 말해주듯, 건축 지면에 버금가는 분량으로 미술, 음악, 무용 등 문학을 제외한 모든 문화예술을 다루었다.

그가 공간만큼이나 좋아한 낱말이 '인간'이었다. 사람을 일컫는 한자가 '사람 인(人)'이란 표현 대신에 '사람 사이'란 뜻인 '인간(人間)'을 선호했음은 무릇 삶이란 사람 사이를 사랑으로 채워나감이고, 그 사랑의 감성 표출에서 문화예술만 한 것이 없다고 김수근은 믿었다. 한동안 잡지는 문화예술 전반에 대해 관심을 가진 이라면 참고해야 할 중요 정보 소스였다. 그에게 '급월루(汲月樓)'란 아호를 주며 격려했던 박물관 사람 최순우는 고미술 문양의 집대성도 직접 주관해주었다.

〈공간〉은 잡지 이상이었다. 건축사무소(〈그림 61〉 참조) 안에 전시공간도 마련했고, 소극장도 만들었다. 미로 같은 통로 사이에 만들어진 벽면은 소품만을 고집했던 장욱진 화백이 특히 좋아했다. 그의 '덕소 시대'를 보여준 1974년 개인전이 거기서 열렸다. 지하층 한쪽 구석에서 회원제로 팔던 원두커피는 액상(液狀) 크림도 곁들여져 그 맛 소문이 자자했다. 이곳을 주관하던 초로의 멋쟁이 여인은 나중에 공간 안팎에서 익혔던 감각으로 '리빙아츠'라는 생활용품 가게를 인사동에서 꾸렸다.

사옥 지하층에다 소극장 '공간사랑(舍廊)'을 꾸민 것이 1977년. 실험적인 것이 되도록 객석도 나무상자 형태의 자리를 자유롭게 이합(離合)시킬 수 있는 유연 공간이었다. 내가 감동으로 보았던 것은 무엇보

다 공옥진(孔玉振, 1931~2012)의 두 차례 원맨쇼였다.

한 번은 병신춤만을, 또 한 번은 병신춤도 곁들인 소리와 연극의 1인 창무극 〈심청전〉이었다. 독보적이던 그 병신춤은 한마디로 카타르시스였다. 극중 주인공들의 처절한 삶을 그려낸 비극을 보며 보통 사람들이 그래도 세상은 살 만하다고 위로 받듯, 사지가 멀쩡하다는 사실 하나만으로도 더없는 축복임을 통감하던 그런 카타르시스였다. 더불어 공간사랑이 사물놀이를 국악공연의 새 장르로 개창(開創)했음은 진작 역사가 되었다.

그 무엇보다 김수근의 흔적은 그가 설계한 건물들이었다. 걸작은 단연 서울 계동의 공간 사옥이었다. "집은 일생을 살면서 지어가는 것"이란 김수근의 말대로, 이용자로서 자신의 요구사항을 직접 설계해서 스스로 차근차근 구현한 곳이니 돋보일 수밖에.

휴먼 스케일이 이런 것인가를 말해주듯, 층과 층 사이는 겨우 사람 어깨를 감당하는 좁은 통로로 이어졌다(〈그림 62〉 참조). 어느 하루 건축가의 안내를 직접 받아 꼭대기층 개인 사무실 오크의자에도 앉아보았더니 담 너머 창덕궁의 그 아름다운 녹색이 창문 가득히 한눈에 들어왔다. 그가 세상을 향하여 꿈꿀 때 영감을 안겨준 절경이 거기에 있었다.

그런 '공간'이 2013년 경영의 큰 고비를 맞아 한창 성가를 높이고 있던 화랑주인 손에 넘어가고 말았다. 건물 외관은 그대로 지킬 것이다 했으니, 이제 바깥 모습만으로 한 시대 한 야심 건축가의 꿈을 추체험해 볼 뿐이다.

〈그림 61〉 공간사 전경, 서울시 종로구 계동 소재, 사진제공: 이상림

산업 근대화의 열기가 넘쳐나던 1960년대는 도처에 각종 물리적 인프라가 건설되던 이른바 '토건(土建)시대'의 시발이기도 했다. 계관 건축가가 주요 관급(官給)공사 설계를 도맡다시피 했음을 말해주는 일화가 있다. 도시화 시대에 부응하려고 1968년에 서울대 안에 도시 및 지역계획학과가 화급하게 발족했지만 정부회계가 미처 학과의 교육기자재 지원예산을 마련하지 못했던 상황에서, 토건담당 장관의 권고에 따라 건축가가 직접 출연(出捐)해 주었다는 뒷이야기였다. 내가 바로 그 학과 조교로 일하기 시작할 즈음의 해프닝이었다. 공간사의 출발지인 '본관'은 사진에서 왼쪽 아래 담쟁이로 뒤덮인 숯빛깔의 전(塼)벽돌 건물이고, 그 오른쪽에 밝게 빛나는 현대식 건물은 나중에 지어진 것이다. 후자가 지어지기 전에는 사진 오른쪽 위 귀퉁이의 창덕궁 인정전(仁政殿)이 본관 꼭대기 층 유리창으로 눈부시게 바라보였다.

〈그림 62〉 김수근, 〈마산성당 밑그림〉, 1977년, 그림 제공: 이상림

내 고향 마산에 명물 건축이 세워졌다는 소문을 듣고 곧장 현장을 찾
았다. 오밀조밀한 내부구조 탓에 한동안 "쓸모를 채우지 못한 내부공
간도 있다"는 것이 그때 성당 주임신부이자 내 초등학교 동창의 말이
었다. 역시 좋은 건물은 설계와 이용의 지혜가 서로 어우러져야만 비
로소 탄생한다는 느낌을 받았다.

강운구의 '사진 실학(實學)'

구순을 넘긴 노모를 모시던 강씨 댁 초상은 호상(好喪)이 분명했다. 문상 길에서 상청엔 어떤 영정이 올랐을까가 먼저 궁금했음도 비례(非禮)가 아니라 싶었다. 거기서 떠난 이의 모습을 찬찬히 바라보니 단정하게 매무새를 다듬은 모습이 아니라 일상 중에 어느 날 아들이 들이댄 카메라를 그냥 무심히 바라본 얼굴이었다.

안노인의 모습에서 풍상을 잘 견뎌낸, 그래서 아주 강건하다는 인상을 받았다. 장남 얼굴과 사진 속 얼굴을 번갈아 바라보다가 사진가는 모친을 많이 닮았다는 느낌을 받았다. 내 인상을 말했더니만 과히 틀리지 않다는 반응이었다. 만년에 집에서 좀 떨어진 교회에 나가기 시작했음을 알고는 노년의 의탁인데 가까운 교회가 좋지 않겠느냐 했더니만, "믿음 찾는 일에 가깝고 멀고가 무슨 상관인가"란 대답이 돌아왔다 했다.

믿음은 실행이 열쇠. 확고한 믿음의 실행으로 말하자면 강운구(姜運求, 1941~) 형도 사진판에서 알아주는 사람이다. 1966년에 사진으로 살겠다고 〈조선일보〉 기자가 되었다가 1970년에 〈동아일보〉 출판국으

로 옮긴 내력이 예사롭지 않았다. 신문사에서 "온종일 소방서 소방수처럼 대기하다가 다른 부서의 의뢰를 받은 사진부장이 지시하면 취재 나가는" 행태가 그가 생각한 사진기자가 아니었다. 그래서 신문보다는 잡지에서 훨씬 더 '자가(自家) 임무부여' 방식으로 일할 수 있다고 판단했다.

바야흐로 우리 사진판에서 이른바 작가주의의 탄생이었다. 그렇게 일했던 성과가 나중에《강운구 마을 삼부작》(2001)으로 결실을 맺었다. 자연풍토에 순응해서 생겨났던 전통 지붕이 빠른 근대화로 말미암아 사라지기 직전에 그 전근대(前近代)를 기록으로 남길 수 있었던 것. 억새풀 줄기로 덮은 전북 장수군의 건새집, 나무 판재로 덮은 강원도 용대리의 너와집, 볏짚을 얹은 원주의 초가집들이 그렇게 화석처럼 사진으로나마 남을 수 있었다.

강운구의 작가주의는 사진으로 말하는, 아니 보여주는 포토저널리즘의 정립이었다. 저널리즘은 시시비비, 곧 옳은 것은 옳고 아닌 것은 아님을 가리는 노릇이다. 당연히 언론자유가 필수인데, 모진 시절 탓에 1975년 이른바 '동아(東亞)사태'로 신문사를 떠났다. 이후 줄곧 프리랜서로 일하는 사이, 1970년대 말부터 월간지 〈뿌리깊은나무〉와 〈샘이깊은물〉의 사진편집에 관계했다. 그 지면을 통해 나는 우리 전통문화의 아름다움을 담은 정감 어린 사진도 만났고, 사람과도 친분을 나눌 수 있었다.

나는 그에게서 여러 모습을 읽었다. 우선 그는 한 사람의 시인이었다. 세상을 염려하고 시대를 아파하는 존재가 시인인데, 붓 대신에 카

메라를 들고 이를테면 간고한 노동으로 말미암아 피부가 쩍쩍 갈라진 농군 손을 크게 부각시켰다(〈그림 63〉참조). 기록성이 제일의(第一義) 생명인 사진이 '찡'한 느낌도 전하고 있었다. 이야말로 "백 번 듣기가 한 번 봄만 못함(百聞不如一見)"을 직감케 해줌이었고, '사진 실학자'로서 "사실에서 진실을 이끌어내는" 실사구시(實事求是)의 구현이었다.

내가 그의 사진작업에서 크게 계도(啓導)받아 개안(開眼)한 것은 무엇보다 경주 남산의 만남이었다(〈그림 64〉참조). 같은 이름의 사진작품집(1987)을 들고 이를테면 삼릉(三陵) 쪽으로 꽤 자주 그곳을 찾았지만 내 눈에 비친 불적(佛跡)은 계절과 해를 넘기는 세월 공력으로 '가장 정확하게 찍으려 했던' 사진가의 눈썰미에 도무지 미치지 못했다.

어디 사진만인가. 그 많고 많은 아마추어 사진가를 위한 입문 글을 신문이 연재("강운구의 쉬운 풍경", 〈중앙일보〉, 2012)하면서 그를 일러 "글을 무섭게 잘 쓴다"고 소개했다. 글을 골라 읽는 편인 나도 전적으로 동감이다. 자주 주변에다 읽기를 권해온 사진 산문집 《시간의 빛》(2004)과 《자연기행》(2008)을 만났던 독서가들은 아마 내 말에 동감할 것이다.

좋은 자연을 보고 사람들은 '그림처럼 아름답다'고 한다. 화가가 여느 사람보다 훨씬 예민한 눈으로 자연 풍광을 그림으로 보여주기 때문이다. 강운구의 카메라가 우연히 마주친 장면이 곧잘 필연으로 우리에게 다가옴도 그의 밝고 맑은 눈 때문이다.

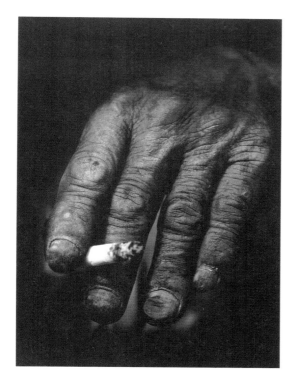

〈그림 63〉 강운구, 〈손〉, 《강운구 마을 삼부작》, 1970년대 초

강운구의 사진집 《강운구 마을 삼부작》(2001)이 다룬 마을 하나가 강원도 인제군 북면 용대리. 사진을 보여주기에 앞서서 "여러 지역에서 떠돌다 온, 여러 지역 태생의 사람들이 마지막으로 남은 자기 몸과 식솔들을 이끌고 들어와서 산을 뜯어먹고 사는 가파른 삶이었다"고 앞소리 한마디를 적었다. 사진이 보여주는 거친 손마디가 삶의 팍팍함을 말도 없이 '웅변'해 준다. 사진시각적인 실사구시(實事求是) 곧 '실사구시(實寫求是)'의 한 경지가 이 아닌가!

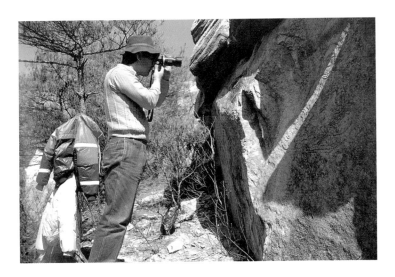

〈그림 64〉 경주 남산을 찍고 있는 강운구, 1986년 5월, 사진: 이기웅

출판인 이기웅이 사진도록 《경주남산, 신라정토의 불상》(1987) 출간
을 준비할 동안 사진작가와 자주 현장을 동행하는 도중에 찍은 사진.
함께 국내외를 여행하는 동안에 이기웅이 '공자 앞에 문자 쓰는' 격으
로 찍었던 것을 모아 작가의 고희를 기념해서 출간한 《내친구 강운구》
(이기웅 사진집, 2010)에서 이 사진을 내가 가려낸 것은 미국국립공원을
집중적으로 찍어 그 아름다움을 만방에 알린 전설의 사진작가 아담스
(Ansel Adams, 1902~1984)의 사진집에 어김없이 등장하는, 멀리 협곡
이 바라보이는 지점에 삼각대를 세우고 사진기를 만지는 작가의 모습
이 무척이나 인상적이어서 그 이미지를 차용하고 싶어서였다.

피부과 전문의의 조선 초상화 진찰

한 선배는 1950년대 말 미국으로, 그것도 유학길에 올랐던 것이 평생의 자랑이었다. 지금은 영어로 '유비쿼터스(ubiquitous)', 중국어로 '수시수지(隨時隨地)'라고 지구적으로 소식이 즉각 전해지고 세계 곳곳을 하루 사이에 오갈 수 있는 세계화 시대가 되었다. 그러나 전쟁 생채기가 도처에 넘쳐나던 그 시절만 해도 외국 왕래나 진출은 특별한 행운이었다.

그런 드문 행운은 현대사의 심층 관찰자가 될 개연성이기도 한데, 이성낙(李成洛, 1938~) 박사도 그랬다. 제2외국어로 독일어에 열심이던 고교 덕분에 일찍이 서독(西獨)유학에 뜻을 세웠다.

그가 우리 현대사와 만난 것은 1963년부터 광부가, 뒤이어 간호사가 건너오던 시점이었다. 그로부터 반세기가 흘러, 그 행적이 '조국 근대화' 역사에서 진작 신화로 자리 잡았음은 우리 모두가 아는 바다. 그들의 외화벌이가 나라가 외국 차관을 얻는 데 보증이 되었다든지, 1964년에 개발 원조를 얻고자 방독한 박정희(朴正熙, 1917~1979) 대통령이 위무하려고 찾았던 탄광 행사장에서 애국가를 부르면서 모두

함께 눈물을 흘렸다든지 등의 전후 사정은 드라마가 따로 없었다.

광부 노동력을 확보하기 시작한 서독은 이어 간호사에게도 노동 이민의 문을 열었다. 우연찮게도 간호사들의 일터가 탄광 지역에 근접·산재했음은 기실, 동족 청춘남녀의 교류 필요성에 착안한 서독 정부의 암묵(暗黙)적 노동정책의 일환이었다.

거기서 '가짜 광부'도 만났다. 좋은 대학도 졸업한 고교 동문들이었다. 여기서 일자리를 구하지 못한 고급인력들이 하릴없이 '라인 강의 기적' 독일로 가서 살길을 찾았던 것. 오늘 우리 주변에서 교사 또는 의사 자격의 필리핀 파출부, 조선족 식당 종업원이 즐비한 실정은 그때 독일로 건너갔던 우리 젊은이의 모습이었다.

그들 다수가 가짜 광부임은 모처럼 동문과 재회하는 자리에서 금방 알아챘다. 바로 유학길에 오른 친구에게 처지를 숨기려던 그들 행색이 피부과 지망 의사의 매눈을 피하지 못했다.

> 손톱 주변으로 까만 실이 박혀 있는 듯했고, 석탄가루가 문신처럼 박혀 있었으며, 손톱 주위를 얼마나 세게 문질렀던지 핏자국의 미세한 상처가 보였다.

피부로 그 시절 젊은이들의 실상을 눈치챘던 그는 나중에 조상들의 건강상태도 읽었다. 조선시대 명인들의 초상화가 텍스트였다. 조선 왕조 6백 년 동안 생산된 초상화는 인물을 핍진(逼眞)하게 '있는 그대로' 그리는 전통의 산물이었다. 덕분에 그림에서 찰색(察色) 곧 얼굴빛을

살필 수 있었고, 건강의 창인 피부를 통해 병색 또는 병력도 가릴 수 있었다.

그때가 1980년대 중반이었던가. 연세대 교수로 돌아온 뒤 당신의 방외(方外) 관심을 어느 잡지에서 읽고 나서 나는 감탄했다. 얼마 뒤 월간 〈미술세계〉에 연재된 초상화에 나타난 피부학적 소견을 고맙게 읽었다.

우리 초상화에 대한 그의 찬미는 동서고금 인물화와 비교해서 얻어낸 확신이었다. 이를테면 뚜쟁이 손에 쥐어짐을 염두에 둔 서양 왕가의 청춘남녀 인물화는 최대한 미화되었음에 견주어, 우리는 겉모습을 정직하게 재현했다. 더해서 정신성도 드러내는 '전신사조(傳神寫照)'를 실현하려 했다. 이 원칙에 충실했던 덕분에 수많은 초상화의 그림 수준이 편차가 별로 없어 가히 '초상화의 왕국'이라 부를 만했다는 것.

초상화를 통해 조상들이 더러 간암 등을 앓았음을 간파했고, 딸기코·몽골반·모낭염·천연두 등의 피부 병변(病變)도 확인했다. 우리 조형 역사의 금자탑 김정희도 마마를 앓았던 탓에 그 당당한 풍모에서 곰보자국이 비친다(〈그림 65〉 참조).

탐구 성과는 일부 독일과 영국의 피부학 학술지에도 실렸다. 그처럼 사회상·시대상도 증언했던 초상화 전통은, 베르메르(Jan Vermeer, 1632~1675)의 명화 〈진주귀걸이를 한 소녀〉가 영화화되었듯(〈그림 77〉 참조), 인접 분야의 의미 있는 콘텐츠로 다가가고도 남는다. 이제 피부과 전문의가 보여주었던 창의적 발상법은 누가 어떤 방식으로 확장시킬 것인가.

<그림 65> 이명기, 〈채제공 초상〉(부분) 1791년, 종이에 채색, 120×79.8cm, 화성박물관 소장

정조 임금의 총신 채제공(蔡濟恭, 1720~1799)이 살았을 적에 어용화
사 이명기(李命基, ?~?)가 '마주 보고 그린' 도사(圖寫) 초상화다. "채제
공 초상화의 사팔뜨기 눈을 바라보면서 우리는 부끄러움을 느껴야 한
다. 거기에는 한 점의 거짓이 없기 때문이다. 한 나라 재상의 지위에 있
는 인물은 모름지기 이와 같아야 한다. 자신부터 꾸밈없이 그대로 드
러냄으로써 진실 위에 사회를 건설해야 한다"는 것이 미술사학자 오주
석(吳柱錫)의 감상문. 명문장이던 채 정승이 '하찮은' 신분의 제주 의녀
(義女·醫女) 김만덕(金萬德, 1739~1812)의 가난 구휼 공덕을 치하해 그
녀의 행적기《만덕전》을 직접 지었던 것에 나는 깊은 인상을 받았다.

전승미술 순례의 기점 통인가게

박물관 전시가 간헐적이던 그 시절, 고미술 감상인지 눈요기인지는 인사동 거리 순례가 대안이었다(〈그림 66〉 참조). 특히 1970년대는 민예품의 수급이 맞아 떨어졌던 시점이었다. 허물어진 초가에서 묵은 생활용구들이 많이도 쏟아졌고, 나라도 부티를 보이자 집 안팎을 고풍스럽게 꾸미거나 체계적 수장에 나선 대소 심미안들의 발걸음이 바빴다.

그 발걸음 중심에 통인가게가 있었다. 책자도 변변치 않았던 탓에 안목 쌓기는 실물의 만남이 통로였는데, 마침 통인은 책자와 함께 수준급 전시회 열기에도 앞장섰다. 《통인미술》이란 이름의 1권 장도(1974), 2권 목칠공예(1975), 3권 먹통(1977) 같은 묵직한 도록이 기획전과 함께 발간됐다. 더불어 나무기러기, 화각, 경대, 갓통, 벼루 등 전문분야별 보여주기 기획전도 애호가들의 호응을 샀다.

통인은 서울 서촌의 통인동에서 옮겨왔다 해서 붙여진 상호. 케케묵었다는 인상의 출입구만 겨우 노출된 1층짜리 여느 골동상과는 달리, 6층짜리 통인은 당시만 해도 반듯한 고층 건물이었다. 우리말로 '가게'라 이름 짓는 등 간판이 한글인 것은 민예품 수집에 열중하던 한글 예

찬론자 한창기의 강권이었다.

거래가 생명인 가게에서 눈요기꾼이 이것저것 묻기란 괜히 뒷목이 켕겼다. 더구나 12대째 서울 토박이인 안동 김씨 창업주는 무척 과묵했다. 겨우 한마디, 누가 제대로 보는가는 물음에 "역시 돈질을 해봐야 안목이 트인다"는 짧은 대답이었다.

부침이 무상한 업종인데도 통인이 여전히 제자리를 굳건히 지키고 있는 것은 대물림 성공 덕분이다. 밤손님을 막자면 숙직이 정공법이던 시절, 은행원이던 두 형을 대신해서 중3이 나섰던 것이 이 길의 입문이었다.

일본의 유명 점포 후겐도(不言堂) 주인[사카모토 고로(阪本五郎, 1923~2016),《미술시장, 치열한 감동의 승부》, 2007]은 "제대로 된 요리사가 되려면 10년, 의사는 20년이 걸린다. 골동품상은 웬만큼 물건을 구별할 줄 알게 되기까지 30년이란 세월이 걸린다" 했다. 이 이수시한을 넘기기까지 김완규(金完奎, 1952~) 통인 2대는 괴테의 말대로 진품, 최상품을 꾸준히 만나며 감식안을 쌓았다. 더해서 영어 숙달을 권했던 예용해 등 제 발로 가게를 찾던 명망 수장가로부터 인간적 감화도 입었다.

그때 스무 살 전후인데도 몸집은 무게 중심이 좀 아래에 있다는 인상을 받았는데, 40여 년이 흘러서도 마찬가지다. 검찰이나 논설위원들에서 느껴지는 예리한 눈빛의 소유자라고 한 명리학자가 받았다던 인상(조용헌, "골동상의 감식안",《조용헌의 동양학강의 1》)은 역시 진위 식별에 생명을 거는 직종에서 그럴 법하다 싶었다.

오늘의 통인은 짜임새 있게 신구 공예품을 함께 전시하는 양이 미국 샌프란시스코의 검프스(Gump's)와 닮았다. 더불어 국내외 이삿짐 사업에서도 명성을 쌓았다. 머무름과 이동이 사람 삶의 두 축인데, 그만큼 묵은 세간은 잘 옮겨야 한다는 필요에 눈을 떴다. 서울에 오면 청와대 면담에 앞서 통인부터 찾아 구매품의 안전운송을 당부하던 JP모건-체이스의 전신 체이스맨해튼 은행 록펠러(David Rockefeller, 1915~2017) 총재의 언행에서 운송사업의 장래·유망성을 깨쳤던 것. 총재는 어릴 적에 세계미술에도 두루 눈길을 주던 양친을 따라 1921년에 일본에서 한반도를 거쳐 중국을 여행했던 인연으로 우리 골동에도 일가견을 갖고 있었다(〈그림 67〉 참조).

돌이켜보면 1970년대는 우리 민예품의 특성과 가치를 속속 재발견하던 대각성기였다. 일제 때 일본인 눈에 들었던 민화, 해방 후는 미국인이 먼저 찾았던 반닫이 등에 이어 우리 자생적 안목에 따라 부엌탁자, 보자기, 목안 등이 수장가들의 애장품으로 가려 뽑혔다.

그들의 심미안은 전래 조형감각을 현장에서 배우던 나 같은 '건달'에게도 좋은 잣대였다. 인사동의 모모한 가게에서 수준급 작품과 그 시세를 엿본 뒤 황학동, 아현동, 장한평 등지에 산재했던 언필칭 잡동사니 고미술상에서 엇비슷한 것을 안가(安價)에 만나곤 했다. 어쩌다 가게 주인이 그 숨은 진가를 아직 눈치채지 못한 대물(大物) 곧 '붕어사탕' 또는 '호리다시(堀出)'를 손에 쥔 날이면 횡재가 따로 없었다(〈그림 68〉 참조).

〈그림 66〉 인사동 거리, 1970년경
사진: 후지모토 다쿠미

인사동 거리는 해방 전후로 이름난 개인병원들이 여럿 자리했다. 통인
가게는 사진(오른쪽 맨위)에 보이는 '통인가구점'의 자리인데, 옛집을
들고날 때 함께 정리하던 묵은 세간을 사고팔았다 해서 가구점이라 이
름 붙였던 것. 그 세간에는 옛 가구를 중심으로 생활용품이던 조선백
자는 물론 패물 등 요즘 말로 민예품들이 많이도 들어있었다.

사진작가(藤本巧, 1949~)는 그 아버지가 한국 민예를 사랑했던 아
사카와 다쿠미를 존경해서 아들 이름을 따라 지었던 원력(願力)이 효
험이 있었던지 1970~1980년대에 급변하던 우리의 도시·농촌 풍경을
열심히 찍었다. 2012년, 그 작품들을 일괄 기증받은 국립민속박물관은
회고전을 열어 답례했다.

〈그림 67〉 통인가게를 찾은 록펠러 총재와 김완규 당주, 1980년

통인가게의 주선으로 조자용 구장이던 민화병풍 〈금강산〉도 구입했던 록펠러 총재의 가계는 미국 미술문화를 한 단계 끌어올려준 '전설'이다(S. Loebl, *America's Medici: The Rockefellers and Their Astonishing Cultural Legacy Rockefellers*, 2010). 이 시대 세계현대미술 전시의 성지가 된 뉴욕현대미술관(MoMA) 부지는 이 가문에서 기증한 것. '애비'(Abby)가 애칭이던 총재의 어머니는 3인 여성이 앞장섰던 미술관 개관의 선봉장이었다. 이 연장으로 2005년, 총재는 미술관에다 1억 달러 기증을 약속했다.

〈그림 68〉 청화백자진사채 잉어연적, 조선시대, 10.6(길이)×7(폭)×6.7(높이)cm, 일본민예관 소장

일제 말에 나온 초호화 도록[다나카 도요타로(田中豊太郎),《이조도자보 (李朝陶瓷譜): 자기편》, 도쿄 취락사, 1942]에 수록된 작품이다. 도록은 잉어모양(鯉形)이라 적었지만, 붕어(鮒魚)라 해도 틀린 말이 아닐 듯. 수집가에겐 이런 극품을 남보다 먼저 만나면 '붕어사탕'이란 낱말의 횡재감으로 보일 것이다.

조선백자 한일(韓日) 수집가 열전

사람 행실은 염치(廉恥)가 그 기본이라 했다. 적어도 분수와 부끄러움
은 알아야 한다는 말이다. 박병래 박사의 조선도자 입문은 대학병원
조수 시절, 일본인 선배가 정색으로 "조선인이 조선의 접시를 몰라서
야 말이 되느냐?!"는 말을 듣고부터였다. 그때가 1929년이었다.

　기실, 우리 전통 백자의 아름다움은 20세기 초 이 땅에 왔던 아사
카와(淺川) 형제[노리타가(伯敎),《이조(李朝)》, 도쿄: 평범사, 1965; 다쿠미
(巧),《조선도자명고(朝鮮陶瓷名考)》, 초풍관, 1931]의 심미안을 먼저 사로
잡았고, 우리 수장가의 관심은 거기에 한참 뒤처졌다. "늦었음을 알 때
가 행동하기에 이른 시간"이란 말도 있듯, 그 부끄러움을 이기려는 박
병래의 분발이 마침내 조선도자의 애완에서 일가를 이루었다.

　"한창 골동광 소리를 들을 정도로 열이 올랐을 때에는 오전에 병원
　일과를 마치고는 가운을 벗은 채 그대로 시내 골동상을 돌고 꼭 한
　가지를 사들고 돌아와야 그날 밤에 편안한 잠을 이룰 수 있었다. 물
　론 좋은 것을 사게 되면 머리맡에 놓고 자다가 한밤중에 일어나 불빛

에 비추어보곤 했는데 보통 한 보름가량은 흥분 때문에 잠을 설치기가 일쑤였"던 집념의 탐미행각이 거둔 성취였다(박병래,《도자여적(陶瓷餘滴)》, 1974).

박병래는 평생 수집했던 것을 종신(終身)을 앞두고 백자 소장품이 태부족이던 국립중앙박물관에 일괄 기증했다. 젊은 날, 당신의 부끄러움을 저 멀리 떨쳐버린, 일신의 사회공헌이 순백자의 하얀 때깔처럼, 흰 구름처럼 드맑았다(〈그림 69〉참조). 월급쟁이 시절 한푼 두푼 아껴가며 시작했던 행각답게 문방구류 소품이 다수였지만, 기증특별전(1974. 5. 27~1974. 6. 30)의 전모는 그 사이 갈고 닦은 안목이 역연했다. 우리 문화재를 알고 싶던 나 같은 '초자(初者)' 눈에도 전통도자의 아름다움이 일목요연하게 정리되는 그런 기분이었으니까.

도자수집 열정이 치열하기로는 일본 아타카 산업의 상속자 아타카에이이치(安宅英一, 1901~1994) 사장도 못지않았다. 그가 점찍은 작품은 사진을 침실에다 걸어놓고 손에 넣을 때까지 밤늦도록 바라보면서 구득 전략을 갖가지로 구상한 뒤라야 잠자리에 들 정도였다.

아타카는 회사 간부들의 주저에도 불구하고 애장가의 품을 떠나 골동품이 대거 시장으로 쏟아지던 패전 일본의 상황에서 1951년부터 수집을 시작했다. 그랬던 것이 오일쇼크 때 석유사업의 실패로 1975년, 회사는 파산했고 수집품은 경매에 넘어갈 신세였다.

그때 고미술 수집에 열심이던 우리 재벌이 관심을 보였다는 소문도 났다. 그 지경에서 수집가의 일관된 안목이 그 자체로 또 다른 예술의

경지임이 드러나자 돈을 빌려주었던 은행들이 인수해서는 동양도자박물관까지 지어 오사카시에다 기증했다.

아타카는 자리를 비운 사이 득의작(得意作)을 손에 넣을 기회를 놓칠까봐 외국여행도 삼갔다(〈그림 70〉 참조). 그래서 한국도 다녀간 적이 없었는지 몰라도, 아타카의 수장품은 단연 한반도 도자기가 압도적으로 많았다. 그것도 분청과 백자가 대종이었다.

마침내 1982년, 박물관 개관소식이 들렸다. 얼마 뒤 마음먹고 그곳을 찾았던 나는 한마디로 감탄 불금(不禁)이었다. 긴장감이 감돌았다. 일관된 질서감도 느껴졌던바, 수집품이 공적 자산이 된다 하자 그 모두가 함께 있어주기를 바랐던 수집가의 소망을 짐작할 만했다. 수집을 도왔던 현지 박물관장의 말처럼, "도자기에서 마치 사람의 덕목을 구하듯, 작품의 미덕으로 위엄·정적·엄격·절제의 특성을 높이 샀기 때문이었다."

일설로, 치열한 수집은 "과잉 성적 충동을 무생물 대상에 투여함"이라 했다. 수백 년에 걸쳐서 수많은 장인이 만들어낸 다양한 조선백자인데도 거기에 공통으로 있음직한 특징적 아름다움이 이들 '편집광(偏執狂)' 덕분에 한 경지로 정립되었다. 마침내 세계미술 전시의 정점 뉴욕 메트로폴리탄에서 아타카 수집 조선도자가 전시되었는데(*Korean Ceramics from the Museum of Oriental Ceramics*, Osaka, 2000), 그 비용은 우리 재벌 문화재단이 감당했다. 좋은 문화예술이 종국엔 세계 인류의 공동자산이란 말이 아닌가.

〈그림 69〉 박병래

신문에 연재되었던 수집 전말기는 타계하던 해에 단행본으로 나왔다. 수련의 월급을 골동에 쏟다보니 나중엔 양복, 책 등을 사겠다고 함께 살던 당신 아버지에게 타낸 돈으로도 골동을 샀다. 30원을 주고 산 골동을 샘가에서 씻고 있던 어느 날 오후, 등 뒤에서 보고는 얼마를 주었느냐고 물어왔다. "3원 주었다"고 아버지를 속이자, "비싼 건 아니구나!" 반응이 돌아왔다. 가족 몰래 이런 도락에 빠지면, 새 옷인 줄을 보고는 예쁘다고 말할 때마다 왕창 세일에서 헐값으로 샀다고 '노래 부르는' 아낙네들의 반응처럼, 골동 사랑의 가장들도 예외 없이 실가(實價)를 엄청 속이는 식으로 '지하통계학(underground statistics)'의 노예가 되기 마련이었다.

〈그림 70〉 아타카 에이이치

귀족가문 출신으로 아버지가 일군 사업이 한때 일본 10대 업체에 들 정도였다. 젊어서부터 골동에 심취했음은 물론 그 패트런이 될 정도로 고전음악에도 푹 빠졌다. 무척이나 수줍어하는 성품이어서 일본 사람과도 처음 만나면 조수를 통해서 말을 나눌 정도였다. 선승처럼 초탈했던 특이성품의 한 모습으로 그의 손을 떠난 뒤로 수집품이 전시된 동양도자박물관에는 두 번밖에 찾지 않았다. "옛 수장품이 보고 싶지 않느냐?"고 남들이 물으면, "누구 손에 있는지는 알 바 아니고, 다만 모은 것들이 모두 함께 모여 있어서 마음이 놓인다"고 반응했다(James Stourton, *Great Collectors of Our Time*, 2007).

"이중섭은 못 만났다"

타계 한 해 전, 이중섭이 서울 도심 미도파 화랑에서 개인전을 가졌다. 유화와 함께 은지화(銀紙畵)도 출품하여 큰 호평을 받았다.

아직도 세상인심은 돈으로 그림을 산다는 인식이 희박했던 시절이었다. 일부는 떼였고, 팔렸다던 그림은 제대로 수금하지 못했다. 게다가 모여든 사람들과 저녁마다 술자리를 갖다 보니 결국 빈털터리가 되었다. 이 후유증도 죽음을 재촉했다.

그때가 종전한 지 겨우 1년 반. 말이 전후 복구기였지 상이군인들이 시민들에게 구호를 강요하던 시절이었다. 보호막이던 아내마저 일본으로 떠나버린 그 역시 상이군인 신세와 진배없었다.

현대 한국에서 근대적 화랑이 생긴 것이 그 한참 뒤 1970년이었다. 여고 졸업 직후 '반도화랑'에 취직해서 그림시장에 서툰 발걸음을 뗀 박명자(朴明子, 1943~) 여사가 업계종사 10년 차에 열었던 '현대화랑'이 효시였다. 거기서 당대 화가들의 전시회가 줄을 이었다. 이중섭만 생전에 못 봤던 작가였다.

1950년대 중반, 아시아재단의 후원으론 미국 사람들에게 우리 미술

문화를 소개하려고 연 '반도화랑'은 나중에 직원 한 사람 월급 주기도 빠듯했다. 그 지경에서 화랑을 오가던 면면들이 상냥한 성품에다 비상한 기억력이 밑천이 될 것이라며 화랑 직영을 권유했다. 여류 박래현(朴崍賢, 1920~1976)이 특히 등을 떠밀었다.

그렇게 시작한 화랑을 '갤러리현대'로 이름을 고쳐 꾸려온 지 근 반세기가 되었다. 여성의 화랑경영이라면 화가와 결혼도 했고 그 부류와 무수한 염문도 퍼뜨린, 물려받은 거금으로 작품도 직접 많이 모았던 구겐하임(Peggy Guggenheim, 1898~1979)이 전설이었다. 현대를 비롯해서 우리 화랑도 선·예·표·국제 등 여인 일색이었다. 막상 화랑가 선두주자는 생업으로 매달리다 보니 결국 천직이 되었을 뿐이라고 말을 낮춘다.

그림시장 개창자답게 1973년 가을, 계간 〈화랑(畵廊)〉을 창간했다. 나도 손바닥 크기의 그 잡지를 보며 우리 그림에 대한 이해의 폭을 넓혔다. 나중에 유사 잡지가 잇따랐다. 중앙일보 〈계간미술〉도 그 하나. 그즈음 이게 월간지로 탈바꿈하자 1988년 여름 제60호로 〈화랑〉을 접었다. 대신, 열성을 작품집 제작에 쏟았다. 김환기 10주기 기념 도록을 비롯해서 유명 화가의 책을 잇달아 냈다(〈그림 71〉 참조).

공공기관이 앞장서야 마땅한 일을 감당한 것은 좋은 화가들에게서 입었던 감화의 보답이었다. 감화로 말하자면 '반도화랑'을 출입하던 박수근이 후덕했다. 결혼하면 축화(祝畵)를 주겠다던 약속은 사후, 그 아내가 대신 〈굴비〉를 들고 왔다. 자신의 취향은 사람이 있는 그림이었다. 선물을 2만 5천 원에 넘긴 돈으로 그 꿈을 이루었다. 나중에 다시

시장에 나왔기에 판값의 만 배인 2억 5천만 원에 〈굴비〉를 되사서 박수근미술관에 기증했다.

이런 역사가 쌓이자 화랑경영 전말기를 적으라는 권면이 한둘이 아니었다. "그런 글은 자기중심이자 자기자랑 일색"이라고 딱 잘랐던 박고석(朴古石, 1917~2002)의 반응으로 대신했다. 그림판 목격담을 쓴다면 전시회를 열었던 작가 위주이겠고, 그러면 함께 하지 못했던 작가의 처지를 내치는 꼴이니 그게 할 일이겠느냐며, 대신 기회가 오면 남편 뒷바라지에 매달렸던 화가 아내들의 인고(忍苦)는 들려줄 만하다고 했다.

이쯤 해서 우리 미술시장에 대한 성찰이 없을 수 없다. 김환기·박수근·백남준(白南準, 1932~2006)의 가치는 외국 감식안이 먼저 알아보았음을 아프게 기억해야 하며, 외국 팝아티스트가 만든 '공장미술'을 고가로 사들이는 일부의 취향은 문제인 듯싶고, 대신 우리 작가의 작품을 비싸게 사주어야 한다는 것. 1970년대만 해도 청전 이상범(靑田 李象範, 1897~1972)과 비슷했던 중국 장대천(張大千, 1899~1983)의 그림 값이 지금은 10배 이상 높고, 2012년만 해도 1,912점이 평균 2억 원에 거래되었음을 직시해야 한다 했다.

장차 우리 화가, 이를테면 김환기를 '한국의 피카소'로 세계에 내놓고 싶다 했다. 우리 산업 근대화 기수의 브랜드이기도 한 '현대'란 이름이 우리 그림시장에도 장차 더욱 제몫을 할 것임은 전력(前歷)을 봐서라도 기대할 만하지 않은가(〈그림 72〉 참조).

〈그림 71〉 〈화랑〉 발간을 축하하는 조형예술가의 사인 모음

미술 사랑의 저변을 넓히기 위해 화랑경영 초기에 1973년 가을호로 계간 〈화랑〉을 창간했다(〈그림 122〉 참조). 그때 내로라하는 미술가들이 축하 서명에 참여했다. 서명 인사들의 면면이 주인이 화랑 경영에서 쌓아갈 인맥의 이른바 '관계자산(關係資産)'의 질량을 예고했다. 관계자산으로 말하자면 2013년에 국립현대미술관 덕수궁 분관에서 열렸던 〈한국 근현대회화 100선〉 같은 중요 공공전시를 위해 소장 작품의 외부 나들이를 꺼리는 수장가들을 설득하는 데도 큰 힘이 되었다.

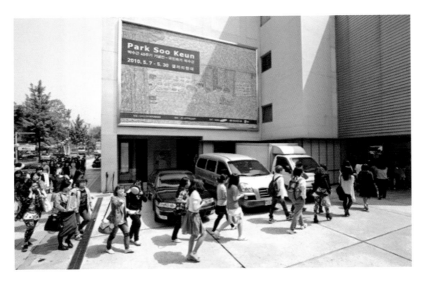

<그림 72> <박수근 45주기 기념전: 국민화가 박수근>에 몰려든 관람객의 줄
2010년 5월, 갤러리현대, 사진: 최영준

뉴욕의 현대미술관(MoMA) 등지에서 피카소, 마티스 등 유명 화가의 전시회가 열릴 때면, 일시와 시간이 지정된 예약 없이는 입장할 수 없다. 이 정도까지는 아닐지언정 우리도 박수근, 이중섭 같은 이름난 화가의 회고전에는 입장료를 내는 관람객이 길게 줄을 설 정도로 미술 사랑의 저변이 넓어진 것은 고마운 일이다.

그림의 전시장은 갤러리현대의 '신관'이다. 인사동에서 1975년에 사간동 입구로 옮겨왔을 적의 전시장이 구관이고, 그 이웃에 새로 지은 것이 신관이다. 2015년부터는 구관을 옛 이름대로 '현대화랑'이라 부르기로 했고, 따라서 갤러리현대라 함은 신관의 지칭이 되었다.

'일이 될 것 같은 구순' 맞이의 최종태

새해 아침은 내남없이 특별 감회다. 그렇긴 해도 2021년 새해 아침은 그 감회가 좀 특별했다. 어느새 80 여든이 아닌가. 또 한 번 '열 살 문턱'을 넘는다는 느낌 때문이었다.

열 살 문턱을 헤아리다 보니 열 살 터울 요셉 최종태(崔鍾泰, 1932~) 조각가는 어떤 심경일까, 문득 궁금증이 났다. 우선 혼자 짐작해 봤다. 그사이 무탈하게 작업을 계속해온 요셉의 구순은 아마도 일본 우키요에 명인 호쿠사이(葛飾北斎, 1760~1849)의 구순 대망론과 비슷하지 않을까 짐작해 봤다. 전화를 걸었다. "그 나이에 이를 참에야 비로소 그림을 알 게 될 것 같다"던 호쿠사이를 실감하는지 어떤지, 새해 소감을 물었다. 반응은 르누아르(Pierre Auguste Renoir, 1841~1919)도 그런 말을 했다면서 기왕 말이 났으니 한번 헤아려 봐야겠다는 대답이었다.

전화로 이럴 게 아니라 직접 만나 육성으로 듣고 싶었다. 만나자마자 내 심중을 알았는지 당신이 먼저 한마디 화두를 던졌다.

"이 나이, 그러니까 90 줄에 이르면 욕심이란 욕심은 전부 다 사라질 줄 알았는데 그렇지 않으니 이게 웬 변고인고?!"

금방 노자(老子)가 생각났다. 욕심이 사라진 사람 삶은 있을 수 없음을 암묵리에 전제한 성인(聖人)의 말이었다. '欲不欲'(욕불욕)이라고 '욕심 없기를 바라는 그런 욕심'일 거라고 내가 풀어 말했다.

요셉이 지금까지 살아온 반생에서 무얼 욕심내 왔는지 나는 안다. 욕심의 마음씨앗으로 말하자면 확신하건대 그건 요절한 영국 시인 키츠(John Keats, 1795~1821)가 압축해 준 한마디 노래 다짐이었을 것. 곧 "아름다운 것이 참된 것이고 참된 것만이 아름답다"(Beauty is truth, truth beauty)를 좌표 삼았음이었다.

요셉의 행보는 줄곧 다져온 이 다짐 마음의 염(念)을 넘어 그 욕심을 몸의 체(體)로 이제 굳히겠다는 의지의 다짐이 분명하지 싶었다(〈그림 73〉 참조).

나는 요셉의 반평생 의지 다짐의 실제 방식을 '오래' 접해 왔다. 오래라 해서 복잡다단할 것 같지만 기실 전혀 그렇지 않았다. 예술의 길에서 성인 반열에 오른 이들의 일화를 끊임없이 상대에게 들려주는 식인데, 알고 보면 자신을 위한 다짐이기 쉬웠다.

일전에 만났더니 피카소를 말해 주었다. 그 천재 화가에게 당신 그림이 어떤 그림인지 잘 모르겠다던 이가 있었다. 그 당장에 불세출의 화가는 자문자답했다.

"당신, 새소리 좋아하지? 새소리를 싫다 할 사람이 어디 있는가!"

이어 일갈했다.

"사람들이 좋아한다지만 어디 새소리를 알아듣고 좋아하는 것은 아니지 않는가?"

요셉의 연남동 화실엔 잘 자란 소나무가 아름다운 자태를 자랑한다. 의연한 맵시의 소나무가 정중동(靜中動)인 것은 어느 순간, 바람이 일듯 때맞추어 참새들이 거기로 날아들기 때문. 이어 집주인이 나타나자 마당으로 내리꽂히듯 참새들이 쏟아진다. 아침저녁 행사라 했다. 내리꽂히는 기세는 식구마다, 낱알 모이를 뿌려 주는 사람마다 다르다. 아내가 나설 때면 그 기세가 조금 약해지는 느낌이란다.

　거처를 짓고 난 뒤 처음 한동안의 참새 군집은 엉성했고 날아드는 기세도 산만했다. 옆집은 볼품이 별로인 나무인데도 참새가 떼 지어 몰려들었는데, 견주어 당신 집 소나무는 참새 떼들이 '소 닭 보듯' 본체만체했다. 누군가 귀띔했다. 이웃집 나무 아래는 개 먹이통이 있다고.

　참새는 이웃집 기와지붕 아래 틈새 사이로 둥지를 틀었다. 처음 그렇게 불러 모았을 때는 60마리 정도였다. 어찌 된 셈판인지 지금은 30마리에 불과해졌다. 탐문해 보니 참새 수명은 5~6년. 그렇다면 지금 참새는 초기 참새의 현손(玄孫)뻘인가. 그렇게 대물림해 오고 있다.

　요셉의 참새 사랑 인연으로 말하자면 그림에서 만난 것이 먼저였다. 서양화가 스승 장욱진을 흠모하는 사이 그의 그림에 거의 빠짐없이 등장하는 4마리씩 날아가는 새떼가 노상 궁금했다. 기어코 물었더니 참새라는 대답이 나왔다.

　"기러기가 그렇지 참새는 그렇게 줄지어 날지 않는다!"

　그 당장에 반문했다. 화가의 응수는 단호했다.

　"내가 그렇게 시켰지!"

　그림에선 화가가 주인이라는 뜻이었다. 그렇게 화가의 자유는 그림

보는 사람에게도 자유가 되어 주었고, 스승에게서 얻는 요셉의 배움도
그 길이었다.

아주 최근에 들려준 조각가 스승 김종영(金鍾瑛, 1915~1982)의 일화
는 적어도 열 번 이상은 들었다. 그래도 들을 때마다 감명이었다. 사연
인즉 6·25 때 피란 갔다 오니 서울 삼선교의 당신 집에 다른 사람이 들
어와 살고 있더란 것. 아차, 친구를 위해 집 보증을 서 주었던 기억이
났다. 아무 말도 않고 대학로 뒷산 낙산 자락의 서울대 교수관사로 어
렵사리 당신 살림을 옮겼다.

하루는 아내가 그 친구를 찾아가서 무언가 담판 짓겠다 했다. 아내
를 말렸다.

"안 가는 게 좋겠소. 가면 오히려 보태 주고 싶은 마음이 생길 거요."

김종영이 60대 후반에 세상을 떠났다. 줄곧 상청을 지키던 친구 둘
이 있었다. 한 분은 서울대 미대 동료 교수 박갑성이었고, 또 한 분은
바로 당신 집을 '날려 주었던' 벗이었다. 옛 선비들이 금도로 삼았던,
재산을 잃는 손재(損財)보다 사람을 잃는 손인(損人)을 어렵게 여겼던
처신의 현대판이었다.

기인기화(其人其畵), 곧 '그 사람에 그 그림'이란 말은 예술가의 일상
생활 법도가 작가정신으로 이어지는 연장선이란 뜻이다. 참새도 줄지
어 날도록 했던 장욱진의 회화적 자유정신, 가난의 불편도 감수할 수
있다는 김종영의 경제적 자유정신을 요셉이 경탄해 왔다는 말이다(〈그
림 74〉 참조).

이제 요셉은 어떤 자유로 스스로 자유스럽게 만들 요량인가. 돌이

켜보면 여든을 맞았던 지난날에 이미 털어놓았던 적이 있었다(최종태, "자유에 이르는 길", 〈성서와 문화〉, 2017 가을, 16~17쪽).

"이제는 내가 미술사를 두려워하지 않고 미술사가 나를 건드리지도 않는다. 주변 모든 것은 그냥 거기 친구로서 있을 뿐이고 나는 여기 혼자서 자유롭다."

구순 경지는 르누아르도 호쿠사이도 마음에 품었을 뿐이었다. 르누아르는 팔순도 못 넘겼고, 호쿠사이는 만 90세 문턱에서 타계했다. 임종 자리에서 호쿠사이는 "10년을 더 살았으면 좋았겠다!" 그러다가 다시 "5년만 더 살았다면 참화가가 될 수 있었겠는데!" 했다(Seiji Nagata, *Katsushika Hokusai*, Tokyo: Godansha, 1996, p.91).

졸수(卒壽)란 글자는 일본 한자에서 卒(졸)을 초서로 쓰면 '九(구) 아래에 十(십)이 들어가는' 모양새라 생겨난 글자인 것. 그런 '졸'은 '졸업' (卒業) 낱말에서 보듯 '다한다'는 뜻이다. 추사(김정희)의 어법대로라면 '법이 있는 듯 없는 듯' 자유자재란 말이기도 할 것이다.

지난 2021년 여름은 무척 더웠다. 지하작업장에서 시간을 보낸 그간의 일상은 더위로 주춤했던 적이 있었다. 외국에서 모처럼 조손동락 (祖孫同樂)하려고 손자가 찾아들었다. 작업하지 않는 할아버지가 이상하다 했다. 이 말에 구순 할아버지는 뜨끔했다.

다시 예의 일상이 시작된 것(〈그림 75〉 참조). 그렇게 이른 구순이라면 그간 손길을 모아 기념전을 열 만하지 않는가. 자타 무언의 교감 끝이 이 구순전(《최종태, 구순을 사는 이야기》, 김종영미술관, 2021. 11. 12~12. 31)인 것.

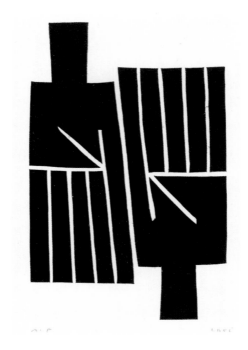

〈그림 73〉 최종태, 〈손〉, 1977년, 목판화, 42.0×31.5cm

조각가는 '손이 제2의 뇌'라는 사실을 누구보다 실감한다 했다. 한 구상(構想)을 안고 흙을 만지기 시작했는데 어느새 루틴한 작업과정을 만나면 손이 대소 작업을 척척 해내더라 했다. 소설가 최일남(崔一男, 1932~)도 머리는 다른 낱말을 생각하고 있는 사이 손이 스스로 글을 교정하더라 했다(최일남, 《어느 날 문득 손을 바라본다》, 현대문학, 2006, 16~17쪽).

〈그림 74〉 최종태, 〈자코메티를 위하여〉, 2021년, 종이에 먹, 18×25.5cm, 개인 소장

자코메티를 아주 사랑한 나머지 최종태는 그의 입체작품을 평면의 묵
선(墨線)으로 재해석한 그림을 모아 화문집(畵文集)을 펴냈다(《먹빛의
자코메티》, 열화당, 2007). 세계적인 현대 조각가들 가운데 당신이 유독
그를 좋아하는 특별한 까닭은 한동안 세계 조각계에서 사라졌던 주제
인 '사람'을 전면에 등장시켰기 때문이었다.

"그의 형상들은 계속 살아 움직이기 위해 부동한 자세를 취할 수밖에 없었을 것이다. 순간순간을 변화하기 위해서는 순간에 고착된 형상을 버릴 수밖에 없었을 것이다. 그의 형상들은 사람들의 눈에 띄는 그 순간 저 극점까지 도망하려 한다. 아니 저 지평선에 가까스로 서 있는, 그리하여 금방이라도 소실되어 버릴 것 같은 어떤 애련함 같은 것을 느끼게 한다. 실제로 자코메티의 여인상들은 슬프다 못해 절망적으로 살아 있다고 느껴지기도 한다."

　자코메티의 작풍(作風)은 오브제의 형태를 줄여서 그 에센스를 드러내려 했음인데 그렇게 단순화와 상징화를 통해 마침내 '현실세계와 추상세계 통합'의 경지를 일구려 했다. 언젠가 주머니에서 꺼내는데 성냥갑만 한 것도, 심지어 면도칼처럼 가늘고 작은 여인상도 있었단다. 그건 '자신과 분리되지 않으려 했기 때문'이란 일설은 그의 작품을 많이 취급했던 한 화상의 말이었다(Ernst Beyeler, *A Passion for Art*, Interview by Christophe Mory, Scheidegger and Spiess, 2011, p.77).

〈그림 75〉 최종태, 〈여인〉, 2009년,
종이에 수묵, 37×25cm

조각가는 입체작업으론 성상(聖像)과 도끼여인상을, 평면작업으론 젊은 여인상을 반복적으로 집요하게 작업해 왔다. 여인상은 세상을 낳는 모성에 대한 존경이라 했다. 밝은 색채의 여인상이 대다수이지만 이렇게 드물게 검은색 여인도 그려졌다. 최종태가 따르던 장욱진은 검은색 쓰기가 가장 어렵다고 했는데 그 말을 기억하면 여간 경건하게 보이지 않는 이 여인상은 득의작(得意作)일 점이다.

김종영과 장욱진을 스승으로 모시고 잘 놀았는데 그들이 떠나니 더불어 놀 사람이 없어 심심하다고 김수환 추기경에게 여쭈었다. "그럼 하나님과 놀아라!"는 답이 돌아왔단다. 믿음이 없는 이 저자가 하나님과는 어떻게 놀 수 있는가 우문(愚問)했더니 "자신의 일에 더욱 매달리라"는 암시라 했다. 이 여인상도 하나님과 놀던 끝에 일군 성취인가.

육잠, 한 유승의 서화 삼매경

불화를 그리는 금어(金魚)가 있다면 수도의 방편으로 그림과 글씨 그 사이를 오가는 스님도 있다. 우리 현대에 그 행적이 분방했던 중광(重光, 1934~2002)이 불교 화제(畫題)를 대중적으로 그려냈다면, 철도도 고속도로도 지나지 않는 경북 깊은 오지에서 오두막을 손수 모으고 농사를 지으며 자력 자조로 살아가는 육잠(六岑, 1958~)은 글씨와 그림의 고수다.

옛 화승들이 초자연의 불교 인물상을 그리던 도석화(道釋畵)완 다르다. 육잠은 글씨 쓰기에 열심인 한편으로 동심이 가득한 우화(寓話)성 그림을 곁들이는 양이 영락없는 문인화다.

원대(元代) 이래 중국 문사들 사이에서 일어났고, 이어 조선시대 선비들도 따라 했던 문인화는 글공부에 진력하는 선비들이 시문(詩文)을 적는 사이로 시화(詩畵)도 곁들이던 장르였다(〈그림 76〉 참조).

자락(自樂)할 뿐 '기술을 팔아서 밥을 먹는' 경우(유홍준,《조선시대 화론 연구》, 1998)와 거리가 아주 먼 예술방식이었다. 그렇게 살피면 육잠은 선비스님, 곧 유승(儒僧)이란 말이 된다.

자고로 문인화의 경지는 붓끝에 생동감이 역연한 기운생동(氣韻生動)으로 그 품격을 따졌다. 타고난 바가 아니라면 만권(萬卷)의 책을 섭렵하고 만리(萬里)를 걷는 정진 끝이라야 겨우 생성한다는 자질이 기운생동이었다. 육잠의 그 수행은 남달랐다. 사문(寺門)에 몸을 의탁한 뒤 불연 홀로 절집을 두 번이나 일으킨 독보(獨步)였다.

　그 내력을 굳이 따지면 불쑥 건너뛰어 세계적 고전의 경지를 그대로 닮았다. 이 시대 학승 법정(法頂, 1932~2010)도 감동으로 읽었다던 소로(Henry David Thoreau, 1817~1862)가 바로 육잠의 선행(先行)이다.

　자연주의자 또는 생명주의자 소로는 문명비판의 생각을 행동으로 옮겨 보여 준 사상가였다. 이를테면 현대인들이 휴대전화와 잠시만 떨어져도 어쩔 줄 몰라 하는 행태가 잘 말해 주듯, 문명을 만들었지만 오히려 그 문명의 도구 내지 포로가 되고 만 인류의 처지를 비판한 끝에 미국 보스턴 근교 월든(Walden) 호숫가에 외딴집을 스스로 짓고 탈문명의 삶을 시험했다. 그 내력을 《월든》(강승영 옮김, 2011)으로 적어 내자 전 세계 식자들 사이에서 널리 오래 회자되었다. 그 75쪽에 이르길,

　　사람이 자기 집을 짓는 데는 새가 자신의 보금자리를 지을 때와 비슷한 합목적성이 있다. 만약 사람이 자기 손으로 집을 짓고 소박하고 정직한 방법으로 자신과 가족을 벌어 먹인다면 누구라 할 것 없이 시적 재능이* 피어나지 않겠는가? 마치 새들이 그런 일을 할 때 항상 노래하듯이 말이다. 그러나 불행히도 우리는 박달새나 뻐꾸기처럼 행동하고 있다. 이 새들은 다른 새들이 지어 놓은 둥지에 자기 알을 낳으며, 이

들의 시끄러운 울음소리는 나그네들을 조금도 기쁘게 하지 않는다.

육잠의 일상은 두곡(杜哭)산방이 근거다(〈그림 77〉 참조). 붓글씨를 쓰면서 농사도 지을 만한 수행처를 찾아 전국을 헤맸던 끝이었다. 1991년 가을, 전기가 들어오지 않는 곳을 골라 자리 잡았다. 거기 경남 거창군 가북면 내촌리 덕동마을 해발 850미터에 자리한 그 1호는 가까이 이웃들이 생겨나자 문을 닫았고, 불가피 2012년 경북 영양군 입암면으로 옮겨 자리 잡은 것이 그 2호다.** "동서로 12자, 남북으로 8자, 3칸 집터가 완성되었다." 직접 지은 절집 둘은 크기가 비슷하다고 육잠의 거동에 감명받아 실사구시형 행적참관기를 적었던 이의 확인이었다(전충진,《단순하게 소박하게》, 2021, 36쪽).

1845년 3월에 완공했다던 월든의 집 규모와 대동소이였다. "집은 길이가 15피트, 폭이 10피트 그리고 기둥의 높이가 8피트였는데 다락방과 벽장이 있고, 양쪽에는 커다란 유리창이 하나씩 있었으며 뚜껑문도 두 개 있었다. 출입문은 한쪽 끝에 있고, 그 맞은편에 벽돌로 된 벽난로가 있었다"(소로, 위의 책, 79쪽).

* 시적 재능은 '시심'(詩心)을 말함인데 이의 가장 압축적 정의는 "서정적 자아의 소우주 속에서 순간적으로 세계가 조명됨"이라 했다(유종호,《문학이란 무엇인가》, 1998). 고딕체는 필자의 것이다.
** 두곡산방 뒤란 아궁이 벽에 상량문 같은 글을 적었다. "1991년 10월 5일 덕동에 들어옴. 같은 해 11월 20일 눈 속에 기둥을 세우고 12월 13일 집을 다 짓고 아궁이 불을 땜"(전충진, 위의 책, 36쪽).

미국정부 장학금은 1970년 말, 미 대륙 동부를 처음 찾았을 적에 월 든도 탐방시켜 주었다. 그때 기억으로 월든은 호숫가의 덩그렇게 그냥 독채로 앉은 집이었던 데 견주어 두곡산방은 앞산 기슭을 바라보는 산 방 뜰은 절후가 마침 5월이어서 그랬는지 스님의 정성스런 손길을 받 아 아름다운 들꽃이 줄지어 정갈스럽게 피어나고 있었다. "밭이 한참 갈이/ 괭이로 파고/ 호미론 풀을 매지요// 구름이 꼬인다 갈 리 있소/ 새 노래는 공으로 들으랴오/ 강냉이가 익걸랑/ 함께 와 자셔도 좋소// 왜 사냐건/ 웃지요"의 김상용(金尙鎔, 1902~1951) 시인의 〈남으로 창을 내겠소〉 그 시심의 발로이거나, "꽃이 웃고, 새가 노래하고, 봄비가 내 리는 그런 곳에 참 부처의 모습을 본다"는 경봉(鏡峰, 1892~1982) 큰스 님 법문의 현장이 그 아닌가 싶었다.

두곡산방 2호 탐방에서 나에게 인상적이었던 정경은 오두막의 한 칸 방 벽감(壁龕, niche)에 한자 남짓 높이의 민예품 돌부처를 올려놓 은 법당이었다. 그 법당에 앉아 법첩도 뒤지다가 문득 삼매경에 드는 것이다. 마침 사위에 눈이라도 퍼붓자 오직 붓을 희롱할 뿐이라 했다. 이 나라에서 글씨 공부에 매진하는 이치고 완당 김정희(阮堂 金正喜, 1786~1856)의 흠모가 아닌 이가 없듯, "붓을 잡을 적은 법에 들지만 마 침내 법을 떠나는"(入於有法 出於無法) 경지의 그 예술론은 육잠도 수 없이 줄곧 되풀이 확인해 왔다(〈그림 78〉 참조). '후세한도'(後歲寒圖) 한 폭 그려 보고 싶다는 흉중의 내심은 그렇게 품었다.

<그림 76> 육잠, 〈水流花開〉, 2000년대, 종이에 먹, 36×57cm
(전충진, 《단순하게 소박하게》, 2021, 203쪽)

갈필로 난초를 그렸다. 화제(畵題) '水流花開'(수류화개)는 당나라 때
부터 시인 묵객들이 즐겨 썼던 시 구절 하나다. 육잠이 좋아하는 북
송(北宋)의 황정견(黃庭堅, 1045~1105), 우리의 기인화가 최북(崔北,
1712~1760?)의 그림도, 천하의 김완당의 글씨도 있다.

　　전체 시구는 "萬里靑天(만리청천: 구만리 멀고 먼 푸른 하늘에) 雲起雨來
(운기우래: 구름이 일고 비가 내리듯) 空山無人(공산무인: 인적 끊긴 산속에
서도) 水流花開(수류화개: 물 흐르고 꽃은 핀다네)".

〈그림 77〉 두곡산방 전경, 경북 영양군 입암면 선바위로 1009번지 소재, 사진: 서정옥

두곡산방은 굳이 말하면 삼간(三間)집이다. 왼쪽이 스님의 거처가 되기도 한다는 뜻의 '인(人)법당', 오른쪽이 요사체, 중간이 대청 및 통행 공간이다. 스님은 인법당에서 예불도 드리고 서화 삼매경에도 든다. 두곡산방의 야생 찔레꽃이 아름답게 핀다고 달려간 2022년 5월 중순에 두곡산방 앞마당은 "선운사 골째기로/ 선운사 동백꽃을 보러 갔더니/ 동백꽃은 아직 일러/ 피지 안 했"다던 서정주의 〈선운사 동구〉(禪雲寺 洞口) 말대로 상기 봉우리 상태였다. 내 눈대중으로 집 크기가 월든보다 두 배인 데다 호수로만 감싸인 전자에 견주어 두곡산방은 전경에 야생화와 가용(家用) 채소가 정갈스럽게 자리 잡고 자란다.

〈그림 78〉 육잠, 〈雀喜〉, 2022년 7월 11일, 한지에 먹, 37.5×45cm

붓 대신 포장상자 종이를 둘둘 말아 먹물을 찍었다. 2021년 10월 말, 최종태 작업실을 찾았고 그때 조각가가 참새 떼와 어울리던 장면을 기억했다. '雀喜'(작희), 곧 '참새의 기쁨'은 모이와 마주친 참새가 좋아했다는 말인지, 참새가 모이를 쪼는 광경이 손자 입에 음식이 들 듯 마른 무논에 물이 들 듯해서 조각가가 기뻤다는 말인지 잠시 생각이 오락가락했다. 둘 다 기뻤다는 뜻 아니었겠나. 작품 사진을 미리 요셉에게 보였더니 언뜻 '자신의 기쁨'이 무슨 뜻인지 물었다. '참새 雀(작)'을 '성 崔(최)'로 잘못 읽었음이었다. 그러고 보니 하나는 새 隹(추) 위에 작을 小(소)이고 또 하나는 뫼 山(산)의 상형이라 자칫 혼동할 만했다. 아니 최종태의 기쁨, 곧 나이 구순에 이르자 온갖 이론적 속박에서 해방되어 작업 자체가 그저 기쁘기만 한 '최희'(崔喜)이기도 하니 잘못 읽은 것이 아니라 옳게 읽은 것이 분명했다. 문중 사람은 스스로들 성 최

(崔)를 '모이 새'라고 파자(破字)하기도 한단다. '뫼' 山 아래 '새' 隹인데 '뫼'를 분절(分節)하면 '모이'로 읽히기 때문이다. 언뜻 새 모이로 파자 되어 읽힌다는 말이던가.

〈그림 79〉 검은 고무신(전충진, 위의 책, 123쪽)

집도 직접 지었고 먹성은 쌀보리만 밖에서 구하고 나머지는 모두 손수 마련이다. 입음새도 당신의 손재주 바느질 공덕이다. 한마디로 '월든보 다 더 월든적', 아니 '소로보다 더 소로적'으로 보이는 일상이다.

세
계
속
에
서
우
리
찾
기

판소리 기사회생 시절

자유극단이 1969년에 서울 명동에 마련한 카페 테아트르 소극장 (1969~1975)은 연극 말고도 판소리 공연 등을 종종 무대에 올렸다. 그 때가 1974년 초가을이었다. 멋쟁이의 상징 같은 옅은 색안경을 낀 박 녹주(朴錄珠, 1905~1979) 명창이 무대에 올랐다. 이윽고 부채로 가볍 게 하늘을 찌르고선 "백발(白髮)이 섧고 섧다"고 파열하듯 소리를 뽑기 시작했다. 단가 〈백발가〉였다.

그 공연을 내가 찾았음은 무엇보다 그 얼마 전, 〈한국일보〉 연재물 '나의 이력서'에서 소리꾼의 내력을 읽었기 때문이었다. 개화기의 강원 도 풍경을 재미있게 그려냈던 소설가 김유정(金裕貞, 1908~1937)이 먼 발치에서 애태우는 짝사랑의 눈길이 아니라, 작정하고 스토커 수준으 로 남의 소실 박녹주에게 매달리던 문단의 이면사가 실려 있었다.

관객 일부가 필시 그 글을 읽었음을 짐작했을 터에 명창은 잠시 회 상에 잠겼다. 요절(夭折)할 운명이어서 그랬던가, 자신에게 격정으로 매달렸던 소설가가 일장춘몽 인생살이의 마음 한구석에서 뒤늦게 그 리움으로 다가온다는 말이었다. 첫머리 영탄조와는 달리, 백발가는 아

름다운 경치 등을 둘러보자는 건강색 기조다. 그럼에도 내 귀에는 "섧고 섧다"가 소설가의 사랑을 받아들이지 못한 채 늙어버렸음이 피를 토할 듯 안타깝다는 노래로 들렸다.

경복궁 낙성 축하 자리에 흥선대원군(李昰應, 1820~1898)이 전북 고창의 여자 명창도 불러올렸다지만, 본디 판소리는 서민들의 노래판이었다. 하지만 나라가 망하면서 애호층도 흩어져 어느새 찬밥신세가 되고 말았다. 이 지경이었으니 어릴 적부터 고전음악을 사랑했던 덕분에 어지간히 '귀가 열렸던' 내가 판소리를 처음 접한 것은 딱하게도 유학시절에 구득한 미제(美製) 음반을 통해서였다.

1972년 출간 음반은 우리 악공들의 연주에다 김소희(金素姬, 1917~1995)가 〈심청가〉 가운데 선인(船人)들에 끌려 심청이 물속으로 뛰어드는 대목의 '범피중류(泛彼中流)'를 애달프게 부른 소리를 카네기홀에서 녹음한 것이었다.

그 범피중류도 마침내 카페 테아트르 소극장에서 김소희 소리로 직접 들었다(〈그림 81〉 참조). 더불어 〈홍부가〉의 한 대목 농부가를 부르면서 농부가 춤추는 장면도 연희했다. 춤 솜씨가 없는 농군들의 엇박자 춤을 흥보는 연기였는데 과연 국창(國唱)만이 보여줄 수 있는 춤사위였다.

그럴 즈음 판소리 음악 중흥의 기운이 일어났다. 망국·분단·동족상잔의 된서리를 뒤로하고 나라 경제가 탄력을 받던 즈음이었다. 민예품을 수집하고 그 미학을 널리 펴려고도 마음먹던 한창기가 '소리의 민예'도 복원하려고 1974년 초, 판소리 감상회를 시작했다. 이어 월간지

발간에 맞추어 이름을 고친 '뿌리깊은나무 판소리 감상회'가 서울역 건너편 동자동의 회사 강당에서 매달 열렸다.

나는 거기로 자주 출입했다. 소리에 심취했다. 하지만 제대로 추임새를 못해 "꾸어다 놓은 보릿자루"처럼 멀뚱했음이 무척이나 어색했다. 그 지경에서 나 같은 '초짜' 관객도 박동진(朴東鎭, 1916~2003)의 걸쭉한 욕설도 곁들인 아니리 앞에서는 한바탕 웃음을 참지 못했다.

한창기의 판소리 사랑은 감상회에 섰던 명창들의 소리로 그 다섯 마당을 LP 음반으로 만들었다. 중국 고사를 한없이 인용하는 한문 투 가사를 일일이 해설했고, 가락을 오선지로 표기했을 뿐만 아니라 그 모두를 영어 대역(對譯)과 함께 담았다. 문화 창달을 위해 나라가 힘써야 했을 일을 집념의 출판인이 해낸 장거였다.

한창기를 따라 1984년 4월 7일 밤, 서울 화동의 김소희 집모임에 갔던 것이 내 판소리 듣기 공부의 중간결산이었다. 대성을 앞둔 두 애제자(安香蓮, 金洞愛)가 신상비관으로, 그리고 중병으로 30대에 요절했음을 달래는 씻김굿 자리였다. 그 무형문화재 박병천(朴秉千, 1932~2007) 주관의 연희였다.

"이승에서 못 산 세상/ 저승에 들어가서/ 편한 세상 살으시고/ 왕생 극락하옵소서…"라고 계속 읊조리는 가락 사이로 삶을 긍정하는 웃음소리도 함께 어우러졌다. 박녹주의 양자 조상현(趙相賢, 1939~) 명창은 연신 너털웃음이었다.

〈그림 80〉 젊은 날의 박녹주 명창

카페 테아트르 소극장에서 보았던 박녹주는 파란빛의 색안경을 끼고 있었다. 실내에서도 종종 색안경을 쓰는 멋쟁이들을 보았기에 멋으로 쓰는 줄 알았다. 6·25전쟁 통에 한쪽 눈을 실명했음은 나중에 글을 통해 알았다.

명창이 청년 김유정이 무작정 접근해오던 광경을 만년에 그녀가 받았던 편지로 말해준 적 있었다.

당신이 무슨 상감이나 된 듯이 그렇게 고고한 척하는 거요. 보료 위에 앉아서 나를 마치 어린애 취급하듯 한 것을 생각하면 지금도 분하오. 그러나 나는 끝까지 당신을 사랑할 것이오. 당신이 사랑을 버린다면 내 손에 죽을 줄 아시오.

<그림 81> P'ANSORI 음반자켓

당초 미국의 Nonesuch 음반회사에서 LP로 발매한 것을 나중에 국내에서 CD로도 발매했다. 표지 그림 가운데는 김소희를 모티프로 삼은 그래픽이다.

우리 활의 비밀을 풀다

전통시대의 활쏘기는 오늘의 골프처럼 사람들 어울림에 좋은 운동이었다. 활쏘기는 임진왜란을 고비로 무기적 소임이 퇴색하는 사이, 상무(尙武) 정신을 고취한다는 명분은 살려둔 채 단합대회성 놀이로 선비와 풍류객들이 두루 즐겼다. 숙종(肅宗, 1661~1720) 임금 때는 전주에서 대사습(大射習)을 열게 했고, 영조(英祖, 1694~1776) 임금 때는 청계천 준설을 기념해서 활 대회를 크게 배설했다.

민관(民官)에서 크고 작은 활쏘기를 열 때면 활량들이 몰려들었다. 한 손엔 궁대(弓袋)로 아름답게 묶은 시위를 올린 '얹은 활'을 들고, 한쪽 어깨엔 화살을 담은 화살통(箭筒)을 멘 채로였다.

화살통은 조선시대 목기였다. 나무 판재로 각(各)지게 짜 맞춘 것도 있고, 대나무 토막을 잘 다듬은 둥근 것도 있었다. 판재로 만든 것에는 어깨끈이 걸리는 고리 부분에 호랑이 모양 등의 조각장식을 덧붙여 한껏 멋을 냈다.

화살통 표면은 나전을 올린 것도 있지만, 대개는 옻칠로 마무리했다. 그리고 거기다 음각으로 상징성 있는 그림이나 글씨를 아름답게

새겼다. 다루기 어려운 대나무 표면에 모란꽃을 크게 새기고는 아래 위에 활쏘기의 대표적 상징어 '觀德(관덕)'과 '反求(반구)'를 아주 멋지게 새겨 넣은 화살통이 바로 그런 경우다(〈그림 82〉 참조).

두 상징어는 공맹(孔孟)에서 유래한 말이다. 그 시절, 활은 백성의 뜻을 하늘에 기원하는 장치이기도 했다. 하늘의 호응을 얻어야 하는 지상의 염원이라면 사람끼리 더불어 어질게 살아야 함인데, 그러자면 두루 '덕을 살필 줄 알아야' 한다 해서 관덕이고, 이 말이 마침내 활쏘기의 대명사가 되었다.

활쏘기는 상대가 있어야만 할 수 있는 놀이가 아니다. 과녁을 바라보며 자신과 싸우는 경기다. 본질적으로 맞고 안 맞고가 남 탓일 수가 없다. 그래서 "모두 내 탓으로 돌림(反求諸己)"의 원칙을 강조한 말이 '반구'였다.

오늘날의 국궁 애호가는 골프 인구의 백 분의 일 수준인 3만 명 내외에 불과하다. 하지만 일찍이 우리 민족은 '동쪽에 사는 큰 활'이란 뜻인 동이(東夷)로 이름났다. 올림픽 양궁시합 등에서 압도적인 우위를 보이고 있음은 세계가 안다. 역시 동이족의 빛나는 문화전통이 오늘에도 살아있음이다.

그 문화전통의 연원에 대한 풀이는 한민족의 유전적 우수성에 있다고들 다들 짐작은 했다. 본디 우리 민족이 부지런했고, 그 부지런함이 손놀림을 민감하게 만들었다는 추리였다. 미국이 기술노동 이민의 문호를 개방할 때 병아리 감별사 부분에선 단연 우리나라 사람을 많이 받아들였음도 그 때문이었다.

유전인자에 더해 어떤 것이 우리로 하여금 동이족일 수 있게 만들었을까. 오늘의 우리 활이 고구려 무덤벽화 수렵도(狩獵圖)에 등장하는 활과 그 모양이 놀랄 정도로 같다는 사실에 열쇠가 있을 법했다.

과연 그랬다. 우리 활은 다른 나라 활에 비해 길이가 짧아도 최장 사거리를 자랑하는 고성능이다. 그 비밀을 미국 브라운대학 김경석(金景碩, 1952~) 교수가 물체의 운동원리를 살피는 '역학(力學, Dynamics)'으로 규명했고, 그걸 1994년 이래 그곳 학부생 교육 기초교재로 활용해왔다.

우수성의 비밀은 우리 활이 영어 'M'자처럼 생긴 '다섯 굽이 활' 모양에 있었다. M자의 꼭지 두 부분 사이가, 밀려온 파도가 양쪽만 있고 중간 부분이 뚫린 방파제를 통과할 때 그 속도가 더 빨라지는 현상에 비유해서, 방파제의 뚫린 부분 구실을 하기 때문에 화살을 '두 번 밀어주는(double kick)' 효과를 낸다는 것이다(〈그림 83〉 참조).

김 교수는 그 사이 우리 문화유산의 우수성 규명에 관심이 많았다. 수 킬로미터 멀리까지 들릴 정도로 소리가 길게 전달되는 '한국 종(鍾)'의 우수성도 역학으로 풀었다.

이를테면 에밀레종을 "타종했을 때 높은 소리와 깊고 낮은 소리가 어울려 용틀임같이 중간쯤 올라갔다 내려오면 차츰 정상적 파형(波形)이 되어 규칙적으로 끝없이 흘러가는 것"은 진동이 다른 두 개의 소리가 서로 상승하며 강약을 반복하는 '맥놀이' 현상 때문인데, 이는 종 내부 두께가 위는 얇고 아래는 두터운 구조 덕분이라 규명했다. 우리 전통에 대한 과학적 풀이야말로 한류(韓流) 가운데서도 윗길 한류다.

〈그림 82〉 관덕·반구 명 화살통
19세기, 대나무와 유기
91×4.5cm, 김형국 소장

모란 및 기하학적 도형의 문양과 함께 상단에는 활쏘기의 대명사인 '觀
德(관덕)'이, 그리고 하단에는 "내 탓이오"의 뜻인 '反求(반구)'가 능숙한
도필(刀筆)로 양각되어 있다. 사진의 화살통은 화살 여섯 대를 담아둘
만한 굵기다. 활쏘기 대회에 나가자면 한 순 다섯 대와 부러질 경우를
대비한 여분 한 대를 넣기 위함이다.

<그림 83> 국궁과 장궁의 추력 대비

우리 국궁과 영국형 장궁(長弓, Long bow)의 화살 추력을 역학으로 확인한 결과, 후자는 발시(發矢) 순간 화살이 20cm 정도 나아갔을 때 최고추력을 보인 뒤 포물선으로 떨어지는 데 견주어, 전자는 10cm 나아갔을 때 최고추력을, 42~43cm 나아갔을 때 추력이 다시 높아졌다가 떨어지는 이중 추력임을 역학적으로 증명했다(Kyung-Suk Kim, *Introduction to Dynamics and Vibrations*: *An Engineering Freshmen Core Course*, *1994~2009*, Brown Univ., Bow and Arrow Dynamics Laboratory). 참고로 영국형 장궁은 활 길이가 1.5~1.8미터인데, 기실 '긴 활'이란 낱말에 더 부합하는 것은 2.2미터의 일본 활이다. 우리 활의 길이는 1.2미터 정도, 그래서 '짧은 활(短弓)'이다.

2011년 여름, 액션 사극영화 〈최종병기 활〉은 750만 관객을 끌어모았던 블록버스터였다. 흥행이 '대박'을 거둔 데는 영화 특유의 재미있는 스릴도 작용했겠지만, 짐작건대 병자호란 때 온 나라가 당했던 뼈저린 치욕에 대한 한민족의 역사적 보복심리에 '필'이 꽂혔기 때문이 아니었을까.

나라를 초토화시켰던 임진왜란(1592~1598)을 겪은 지 불과 40여 년 만에 또다시 휘몰아친 병자호란(1636)은 무엇보다 이 땅의 인심에 깊은 상처를 남겼던 참화였다. 어느 공동체이든 외부 충격을 받을 경우, 거기에 어떤 식으로든 반격해보지 못하면 충격파는 고스란히 공동체 안으로 향하기 마련. 충격은 내연(內燃)을 낳고, 마침내는 내분(內紛)을 일으킬 소지라 했다.

병자호란 당시의 조선사회가 꼭 그랬다. 내분은 먼저 왕조의 지배층 안에서 치열했다. 병자호란을 다룬 소설(《남한산성》, 2007) 서문에서 작가 김훈(金薰, 1948~)은 "밖으로 싸우기보다 안에서 싸우기가 더욱 모질어서 글 읽는 자들은 갇힌 성 안에서 싸우고 또 싸웠고…"라 적었다. 척화파와 주화파 사이의 의견대립이 그렇게 치열했다.

내분의 후유증은 최대 50만 명의 무고한 백성들이 나중에 청(淸)이 된 후금(後金) 수도 심양으로 끌려가면서 더욱 깊은 앙금을 남겼다(한명기, 《역사평설 병자호란 1·2권》, 푸른역사, 2013). 힘깨나 쓸 만한 남정네들은 노역 노예로, 5만 명으로 추정되는 젊은 여성들은 치마끈도 풀어야 하는 몸종으로 살아야 하는 치욕이었다. 대부분 거기서 한 많은 인생을 마쳤지만, 더러는 그 질곡에서 도망쳐서, 더러는 피붙이를 찾아

영화 〈최종병기 활〉 포스터

나선 가족들에 의해 노예시장에서 구출되어 고국으로 돌아왔다.

천운(天運)으로 돌아왔지만 그들을 기다린 것은 안타깝게도 이 땅에서 살아남았던 이들의 싸늘한 눈총이었다. 나라가 지켜주지 못했던 비극의 주인공들을 뒤늦게나마 감싸기는커녕, 약소민족의 비극이 으레 그렇듯, 오히려 그들을 국가적 수치의 속죄양으로 삼아 사회적 멸시를 공공연히 자행했다. 아낙네들을 '고향으로 돌아온 여인'이란 뜻의 '환향녀(還鄉女)'로, 사내들을 '오랑캐 포로'라는 뜻의 '호로(胡虜)'라 부르며 냉대했다. 수백 년이 흐른 지금도 남녀를 욕할 때 퍼붓는 '화냥

년', '호로 새끼'란 비어(卑語)로 그 말씨가 끈질기게 남았다.

후금 오랑캐에게 당했던 억울함을 되받아치지 못한 채 우리끼리 서로 네 탓이라 손가락질만 했던 지경에서도 뜻있는 식자가 문자로 울분을 삭혔음은 그나마 가상했다. 실학자 이중환(李重煥, 1690~1752)은 지리지(《택리지(擇里志)》, 1751)에서 "서융북적(西戎北狄) 동호여진(東胡女眞)이 중국의 한족을 밀어내고 다 한 번씩 황제가 되었는데 우리만 하지 못했다"고 통탄했다. 그렇지만 몇 사람이나 이 문서를 읽고 통분을 삭혔겠는가. 이 점에서 〈최종병기 활〉이 약소국 백성들의 가슴속 원한(怨恨)을 일거에 씻어준 해원(解冤) 씻김굿이 되었다.

조선 최고 활잡이의 누이가 혼인날 느닷없이 청나라 군대의 습격으로 신랑과 함께 포로로 잡혀간다. 활잡이가 아버지의 활을 갖고 청군을 처치해서 기어코 동생을 구출해내는 무용담이 영화의 줄거리다.

영화가 인기몰이를 한다는 소문은 서울 사직동 소재 활터 '황학정'에서도 자자했다. 마침 영화제작을 위해 기술자문을 해주었다는 동료 활꾼이 내가 2006년에 펴낸 활의 인문·사회사(《활을 쏘다》, 2006) 내용을 제작사에 귀띔해 주었다기에 서둘러 영화를 봤다.

영화는 재미를 더하려고 상상력을 마음껏 구사하고 있었다. 시위를 떠난 화살이 영어의 '에스(S)'자 모양으로 좌우로 미세하게 흔들며 날아가는 궤적을 현대 스포츠과학이 '궁사의 모순(archer's paradox)'이라고 밝혔지만, 영화는 이 점을 지나치게 과장했다. 주인공의 화살이 숲속 나무 사이를 미사일처럼 잘도 헤집고 날아가게 설정했다. 그러니까 영화가 아닌가!

평생에 한 번은 봐야 할 그림,
일기일회(一期一繪)

2012년, 일본 도쿄에 이어 고베에서 네덜란드 마우리츠하위스미술관 소장품 전시회가 열렸다. 전시장 입간판은 주제어로 '한평생 한 번이나 만날까' 한 그림이란 뜻으로 '일기일회(一期一繪)'라 크게 적었다. 글귀 풀이도 곁들였다.

 별처럼 많은 미술작품 가운데서 일생동안 대면할 수 있는 것은 한 움큼에 지나지 않는다. 그것은 어쩌면 사람과 사람의 만남보다 더 운명적일지도 모른다.

 미술관 간판작품 베르메르의 〈진주 귀걸이를 한 소녀〉, 일명 '북구의 모나리자'를 앞세운 말이었다.
 전시장은 이른 아침인데도 사람들이 줄을 이었다. 같은 제목 영화로 미술 애호층 너머로도 많이 알려진 덕분이었다. 미술비평은 습작용으로 불특정 인물의 얼굴 부분을 그린 트로니(tronie) 곧 가슴높이의 초상화라 했지만, 영화는 장모의 눈치를 보며 살았던 화가가 하녀와 나

눈 플라토닉 러브의 잉태로 그렸다(〈그림 84〉 참조).

한평생에 한 번은 봐야 할 그림이란 조어는 "일생에 단 한 번 만나는 인연"의 자리에 차를 나눈다는 "일기일회(一期一會)"를 패러디한 말이다. 두 어구가 "이치고 이치에"라고 일본말 발음도 같다.

일기일회 다회(茶會)는 특히 임진왜란 즈음 왜인들이 즐겼다. 세계 해전사에 빛나는 한산대첩에서 참패한 수군장 와키자카 야스하루(脇坂安治, 1554~1626)가 읊은 시에도 그런 말이 나온다.

내가 제일로 두려워하는 사람이 이순신이며/ 가장 미워하는 사람도 이순신이며/ 가장 좋아하는 사람도 이순신이며/ 가장 흠숭하는 사람도 이순신이며/ 가장 죽이고 싶은 사람 역시 이순신이며/ 가장 차를 함께 하고 싶은 이도 바로 이순신이다.

그렇다면 우리 그림은 어떤 것이 일기일회 감일까. 우선 미술사학자에게 물어볼 일이다. 이 시대에 크게 촉망받다 아쉽게 요절한 오주석(《옛그림 읽기의 즐거움 1》, 1999)은 "만약 하늘이 꿈속에서나마 소원하는 옛 그림 한 점을 가질 수 있는 복을 준다고 하면 나는 〈주상관매도(舟上觀梅圖)〉를 고르고 싶다"며 단원 한 점을 꼽았다(〈그림 85〉 참조).

김홍도에 관한 최고 안목은 분명했다. 화원 출신인데도 선비의 덕목이던 시서화의 높은 자질을 유감없이 보여준 작품이란 칭찬이었다. 당대 소문난 음악가인 데다 키가 큰 미남으로 성정 또한 따사로웠다는 말도 덧붙였다.

그림은 봄날에 늙은이가 동자를 데리고 쪽배에서 강 언덕에 피어난 매화를 올려다보는 구성이다. "늙은 나이에 보는 꽃은 안개 속을 들여 다보는 것 같다(老年花似霧中看)"는 화제는 환갑이 가까운 자신을 말함 이었다. 그가 지은 시조 두 수 가운데 한 수와 같은 뜻이라 했다.

짧은 안목일지라도 나도 감히 고른다면 추사의 〈부작란(不作蘭)〉을 꼽고 싶다(〈그림 86〉 참조). 예술정신의 정수를 보여주고 말해주기 때문 이다. 문서(文書)의 향기에 푹 젖은 연후라야 "문득 그려지는 것(偶然寫 出)"이 문인화, 특히 난초 그림이라던 작가정신의 극점이다.

추사는 이 시대 조형가에게도 찬탄의 대상이었다. 서양화가 장욱진 은 그림 속의 글귀 '부작란'이 '붓장난'으로 읽힌다면서 오로지 자신의 신명에 따라 그리는 거기에 스스로의 즐거움이 있다는 유희정신의 정 화로 보았다.

추사의 난초 그림이라면 나는 〈부작란〉을 으뜸으로, 흐늘거리는 잎 새 하나에 꽃 하나 달랑 그린 〈화론란(畵論蘭)〉을 버금으로 곁들이고 싶다. 버금에는 난초는 삽화인 채 오히려 화론 글이 압도한다. "난초를 침에 법은 있어서도 안 되고, 없어서도 안 된다(寫蘭 不可有法 亦不可無 法)" 했음은 창작정신의 만고진리가 아니던가.

그림에서도 인생을 배운다. 그렇다면 더욱 법정(法頂)의 '일기일회' 설법으로 돌아감이 마땅하다.

이 사람과 이 한때를 갖는 이것이 생애에서 단 한 번의 기회라고 생 각한다면 순간순간을 알차게 보내지 않을 수 없을 것이다.

〈그림 84〉베르메르
〈진주 귀걸이를 한 소녀〉(부분)
1665~1667년, 캔버스에 오일
44.5×39cm
네덜란드 마우리츠하위스미술관 소장

고베시립미술관 2층은 '북구의 모나리자' 그림 한 점만 전시해놓았다. 모두들 뚫어지게 사랑과 감동의 눈으로 바라보는 까닭에 관람객의 발걸음이 느려질 수밖에 없음을 감안했기 때문이었다. 나도 천천히 발걸음을 옮기면서 바라보니 그림 속의 소녀 눈길이 계속 내 동선(動線)을 따라오고 있었다. 그런데 피부과 전문의의 예리한 진찰에 따르면 모델이 '눈썹과 속눈썹이 없는 소녀의 얼굴'로 판명되었다 한다. 터번이 머리를 가리고 있음은 머리털도 없음을 말해줌이고, 그래서 '전신성 무모증(無毛症)' 환자라고 진단했다(이성낙, "무모증에 시달린 아름다운 소녀", 〈환경과 조경〉, 295권, 2011, 246~247쪽). 순진무구의 절대가인이 피부병 환자였다니, 도무지 믿기지 않았다.

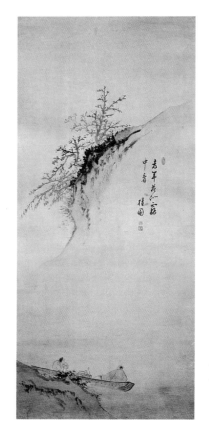

〈그림 85〉 김홍도
〈주상관매도(舟上觀梅圖)〉
18세기 말 이후, 종이에 수묵담채
164×76cm, 김용원 소장

김홍도는 음악적 재질은 물론이고 한시(漢詩)에 대한 소양도 도저했다. 그림의 화제는 그가 지은 시조 한 수("봄물에 배를 띄워 가는 대로 놓았으니/ 물 아래 하늘이요 하늘 위가 물이로다/ 이 중에 늙은 눈에 뵈는 꽃은 안개 속인가 하노라")와 뜻이 연결된다. 이 시조는 당나라 두보(杜甫, 712~770)의 시에서 전거를 찾을 수 있다(오주석,《단원 김홍도》, 1998). 그리고 화제(畵題)의 내용으로 보아 화가의 만년작으로 추정된다.

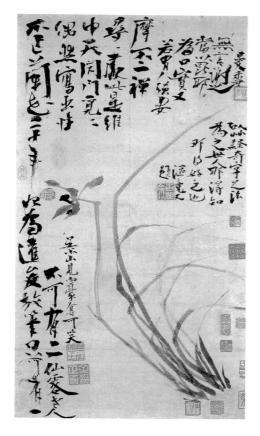

<그림 86> 김정희
<부작란(不作蘭)>
1850년경, 종이에 먹
55×31.1cm, 개인 소장

서화가 둘이 아니라 동원(同源)이요 일체(一體)라고 여긴 동양 쪽 서화
관(書畫觀)을 단적으로 보여주는 추사의 진정한 대표작이다. 글과 그
림 둘의 빼어난 아름다움도 동시에 보여주는 <세한도(歲寒圖)> 또한 그
의 대표작으로 우뚝 솟아 있지만, 후자의 그림에 등장하는 집 모양이
중국 주택 양식이라 했던 구안인사의 지적은 반박하기 어려운 대목이
라 싶었다.

해외에서 만난 한국 핏줄 그림

해외에서 좋은 미술관을 만나면 기분이 좋다. 어쩌다 '한반도발(發)'과 마주치면 감회는 특별해진다.

미국 동부에 있는 보스턴미술관은 아시아 고미술 소장이 좋은 곳이다. 중국이나 일본에 비해 한국발은 많지 않아도 명품들이다. 자개와 대모를 씌운 고려 대장경함도, 사명대사(惟政, 1544~1610)의 초상화도 감동적이다.

임진왜란 때 승병장이었고 전후 한일관계 복원을 위해 애썼던 고승답게 '온화하나 위엄'의 풍모였다. 한편, 우리 절에 있어야 할 게 어찌 이곳으로 흘러왔을까, 안타까웠다. 나중에야 '四溟堂大將(사명당대장)'이라 적힌 대구 동화사 소장품 등 여럿이 국내에 남았음을 알고 안도했다. 동화사 것은 얼굴을 왼쪽으로, 보스턴 것(〈그림 87〉 참조)은 오른쪽으로 조금 돌린 자세나 풍모는 같은 화공의 작품인 양 아주 비슷했다.

아주 옛적, 루벤스(Paul Rubens, 1577~1640)의 〈조선인 초상〉은 국제경매에 나왔음이, 그걸 미국 석유왕 게티(Paul Getty, 1892~1976)가

구득했음이 화제였다. 우리도 멀리서 모델의 정체를 두고 이야기가 분분했다. 임진왜란 때 포로로 끌려갔다가 유럽 상인에게 구출되어 이탈리아로 갔다던 '안토니오 코레아'라는 추정이었다(〈그림 88〉 참조).

마침내 그림이 미국 서부의 게티미술관에 상설전시된다는 소식을 듣고 나는 한때 유학했던 그곳을 찾았다. 나중에 국립중앙박물관 '초상화 비밀' 특별전(2011년 가을)에도 나들이했다. 혼백이나마 모델 인물의 귀향이었던 셈인데, 그즈음 새로 알려진 바로 인물의 정체는 포로 출신이 아니라 일본 땅 화란 상관(商館)에서 일했던 양반 핏줄이 모델이라 했다. 예수회 동양 선교에 나섰던 사비에르(St. Francisco Xavier, 1506~1552)의 기적을 조형하면서 교화된 이교도가 상류층이라며 루벤스가 밑그림 하나로도 그렸다는 추정이었다(Stephanie Schrader, ed., *Looking East*: *Rubens's Encounter with Asia*, 2013).

유럽 출장길에 짬을 내어 고흐 화력(畵歷)의 한 정점 프랑스 남부의 아를(Arles)을 찾았다. 아를은 함께 작업하려던 고갱을 위해 〈고갱의 의자〉도 그렸던 곳이다. 두 화가의 어울림이 귀를 자르는 고흐의 자해 소동으로 끝나고 만 그 현장이었다.

나는 〈아를의 밤의 카페〉 그림의 그 선술집에 잠시 앉았다가 발길을 '반고흐재단미술관'으로 옮겨 고흐 추모 그림들을 만났다. 고흐 사후 백 년이던 해 그리고 그 전후로 세계적 화가들에게 그이 이미지를, 시 짓기로 말하면 차운(次韻)해서, 제작하게 했던 것. 어떤 이는 자화상에 나타난 고흐 눈매만 그렸고, 영국의 호크니(David Hockney, 1937~)는 〈고흐의 의자〉를 임모했다. 소장 작품이 말하듯, 고흐와 고갱의 어울림

이 비록 파경을 맞았지만, 재단 활동은 고흐와 현대 작가 사이의 작품성 교차의 확인에 역점을 둔다 했다.

미술관 2층이던가, 나는 뜻밖에도 이우환(李禹煥, 1936~)을 만났다. 점 하나만 달랑 찍는 이른바 '점 시리즈' 그림이 어떻게 고흐를 연상시킬까 잠시 혼자 궁금하던 순간, 화면 아래쪽에 "집중력의 세계 반고흐를 생각한다"고 적은 일어(日語)가 눈에 들어왔다.

한국 국적이 웬 일어? 잠시 어리둥절했다. 나중에 한 비평가에게 보낸 편지(2000. 4. 23)를 읽자 궁금증이 풀렸다. 유명세로 말미암아 그가 우리 화단에서 뒷소리를 많이 들었던 탓도 있지 싶었다.

"나는 이미 70년대 중반부터 나의 주된 전쟁터는 유럽이었고 앞으로도 한국에서 자리 잡을 생각이 없음을 밝혀 둡니다. 거듭 얘기하지만 나는 국적이 한국이라도 한국 화단에 직접 침범하거나 평가받을 의향이 조금도 없고…"라 적었다(류병학·정민영,《일그러진 우리들의 영웅》, 2001).

이 연장으로 일어 표기는 예술가에겐 국경이 있지만 '예술에는 없다'에 방점을 둔 몸짓이리라. 그럼에도 단일민족 특유의 핏줄 친화성이 우리 정서인 탓인지 나는 어쩐지 착잡했다. 정서로 말하면, 아시아계 최초로 프랑스 정부 장관이 된 한국인 입양아가 업무차 2013년 봄 서울을 찾자, 자신은 프랑스 사람일 뿐이라고 말했음에도, 한국사회 분위기는 대체로 '우리 핏줄의 금의환향'이라고 반기는 식이었다.

이러나저러나 한국발 미술품이 해외 미술관에 많이 걸렸으면 좋겠다. 그게 세계화 속에서 더욱 뚜렷해질 한국의 가능성이니까.

〈그림 87〉 작자 미상
〈사명대사상〉
17세기, 비단에 먹과 당채
105×63cm, 보스턴미술관 소장

임진왜란 때 저 유명한 서산대사(休靜, 1520~1604)와 함께 승병을 일으켰고, 전쟁 뒤 일본으로 건너가서 도쿠가와 막부(德川幕府)를 연 도쿠가와 이에야스(德川家康, 1543~1616)와 담판해서 포로로 끌려갔던 조선인 3,500명을 되돌려오는 대공도 세웠다. 그 지경에서 "조정에 삼정승이 있다고 하지 마라. 나라의 안위는 한 승려에 달려 있노라!"고, 한 선비는 비감해했다(조영록,《사명당 평전》, 2009). 그런 고덕(高德)이었기에 그의 진영은 해인사 홍제암, 밀양 표충사, 묘향산 보현사, 계룡산 갑사, 팔공산 동화사, 안동 봉정사, 오대산 월정사, 영천 은해사, 동국대박물관 등에서도 전해온다.

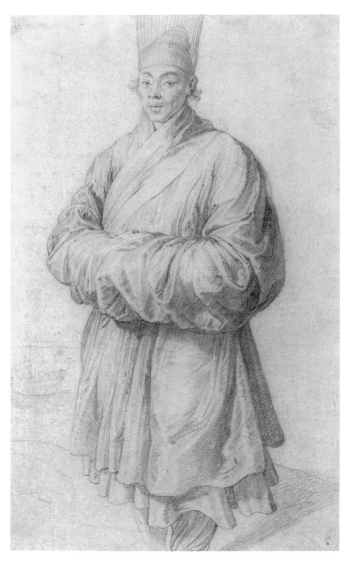

〈그림 88〉 루벤스, 〈조선인 초상〉

1617∼1618년경, 종이에 초크, 38.4×23.5cm, 게티미술관 소장

그림 모델이 전쟁 포로였을까? 기록이 전하는 임진왜란 때 일본으로 끌려간 조선인들에 대한 상세는 모두 단편적인 것뿐이다. 최소한 몇만은 헤아렸을 포로에는 농민이 많았고 도공, 자수 기술자인 봉관여(縫官女)를 포함, 유학자도 끌려갔다. 숫자를 밝힌 기록으론 나가사키에서 조선인 남녀 1,300명에게 세례를 주었다고 일본 체재 예수회 신부가 적었다. 그곳에서 포르투갈 상인들이 피로인(被虜人)들을 "싼 값에 사들여 마카오로 데려갔다"고도 적었다. 당시 세계 일주를 하던 이탈리아 상인 칼레티(Francesco Carletti, 1573~1636)가 일본에 기항하여 조선인 포로 5명을 사들인 뒤 오늘의 인도인 고아에서 4명을 자유의 몸으로 풀어주고 1명만을 이탈리아로 데리고 갔다. 이 어린 조선인이 '안토니오 코레아'란 이름으로 그곳에서 생애를 마쳤다[기타지마 만지(北島万次), 김유성·이민웅 옮김,《도요토미 히데요시의 조선침략》, 2008].

맹자에서 오늘을 읽는 부부 서예전

일요일, 평창동을 떠나 북한산을 오르는 등산길에서 대성문(大成門) 을 향해 길을 잡다 보면 종종 꽤 먼 곳에서도 곧잘 친근한 목소리가 식별되곤 했다. 심원 송복(心遠 宋復, 1937~) 교수의 경남 사투리가 유독 칼칼하기 때문이었다.

목소리를 향해 다가가려는데 문득 그 앞에서 마주친 친근한 몸짓은 심원의 아내 하경희(河慶姫, 1937~) 여사다. 느닷없이 "영감이 통 마음에 안 든다"는 말을 앞세웠다. 당신은 주검을 매장하자는데, 심원은 그럴 필요 없이 화장해서 그냥 뿌려버려야 한다고 우긴다는 것이었다.

산 자를 잘 봉양하고 죽음을 유감없이 장사지내는 것이 삶의 근본 도리 하나라 했던 공맹을 숭상하는 이들다운 말다툼이라 싶어 짐짓 못 들은 체했다. 대신, 나는 그즈음 읽은 당대의 문사(文士) 심원의 신문칼럼을 인상 깊게 읽었다고 치사했다. 그러자 아내는 그 글로 해서 더욱 집 전화에 "불이 났다"며, "왜 그리 독한 글을 적는지 모르겠다"는 하소연이었다.

나라 대통령은 적어도 대학 졸업은 해야 한다는 내용이 불을 질렀다

260

했다. 대학을 다님은 무엇보다 교수와 친구의 말을 듣고 배우는 시간인데 그런 훈련이 없는 최고 통치자는, 비록 독학으로 지식을 많이 쌓았다 해도, "혼자 공부하고 스승에게 배우지 않으면 위태롭기 마련"이라는 것. 그만큼 백성은 물론 주위 말을 귀담아들어야 하는 위정자의 덕목이 절대 함량미달이란 지적이었다.

심원은 천생(天生) 선비로 진작 소문났다. 잡지 편집자와 신문기자를 얼마간 거친 뒤 연세대 교수로 오래 일했고, 이전처럼 지금도 세상을 염려하는 글과 말에만 매달려 있다. 선비 치고 "나라에 도가 있으면 벼슬을 하고 도가 없으면 물러가 숨으라(邦有道則任 邦無道則 可卷而懷之)"했던 공자도 오불관언이다.

'폴리페서'가 사회적 관행이 되다시피 된 우리 사회에서 이후에 다시는 나올 법하지 않은 문사다. 같은 일터에 있었던 전직 총장이 두고두고 고향 후배 심원을 외경(畏敬)하는 경우임은 무엇보다 대학 수장이 되고서 대학 벼슬을 권했는데도 끝까지 고사한 유일 인물이었기 때문이었다. 강단에 섰을 때는 어김없이 수강자들에게 적어도 시 3백 수는 외워야 한다고 강조했던 인문주의자 심원이야말로 '글의 사람(the man of letter)'의 전형이다.

그 글의 사람이 아내와 함께 〈맹자(孟子) 글귀전〉(2013. 6. 19~2013. 6. 25)을 열었다. 3만 6천 언(言)에서 중요 줄거리를 가려서 160폭으로 나누어 쓴 대형 전시였다. 회갑 때인 1997년 《논어》를 썼던 바에 이은 두 번째 전시다.

전시는 글씨와 함께 단지 《맹자》 읽기를 권유하는 수준이 아니었다.

이를 훨씬 넘어 "세상 사람들아, 들으라!"는, 이 시대 상황에 대한 간명
직절(簡明直截)한 강성 발언이었다. 전시도록 머리에 붙인 "내일의 중
국을 보고 오늘의 북한을 생각한다"는 서문은, 도무지 서예전 도록에
일찍이 끼어든 적 없던 격문이었다.

우선 맹자를 읽으면 세계화 시대에 G2에 올랐다는 중국 안팎의 거
들거림을 경계할 수 있다 했다. 경제력으로는 19세기 전후에도 세계
최고였던 청(淸) 제국이 서구의 일격에 패망했음이 말해주듯, 오늘의
거대 경제력도 자칫 사상누각이 될 개연성은 중국문명에서 여전히 인
류 보편적 가치를 찾을 수 없기 때문이라 했다. 특히 프랑스혁명을 통
해 인류가 공유하거나 적어도 공감하는 '자유·평등·박애' 같은 보편적
가치를 중국이 시현(示現)해준 적이 없다는 말이었다.

북한의 장래도 맹자에서 분명히 읽을 수 있다는 것이 심원의 확신이
었다. 나뉜 나라는 통일되기 마련이라면서, 이 시대 우리가 가장 궁금
해하는 바로, 어느 나라로 통일되겠는가는 물음에 2천몇백 년 전 맹자
가 "사람 죽이기를 좋아하지 않는 사람에게로 나라는 통일된다(不嗜殺
人者 能一之)"고 이미 단언했다는 것(〈그림 89〉 참조).

칼날 같은 언설이 아닐 수 없다. 글씨체도 아내는 단정한데 견주어,
심원은 철사를 꾸부린 것처럼 강건하다. 이를 두고 개결한 선비들에게
어울리는 '말랐지만 쇠처럼 강직한' 수금체(瘦金體)라 했던가(〈그림 90〉
참조).

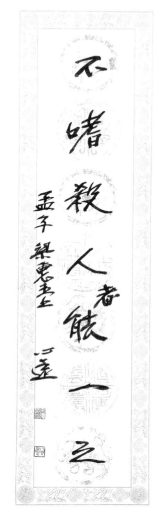

〈그림 89〉 송복
〈不嗜殺人者能一之(불기살인자능일지)〉
2013년, 종이에 먹, 118×35cm, 개인 소장

한반도 통일이 자유민주주의적으로 이행
되어야 할 당위에 대한 호소력으로 "사람
죽이기를 좋아하지 않는 사람에게로 나라
는 통일된다"는 이 구절보다 더 가슴에 닿
는 말이 없지 싶다.

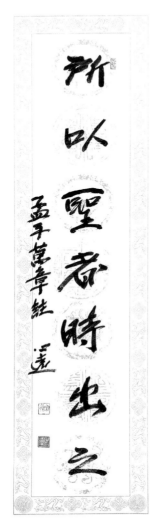

<그림 90> 송복
<所以聖者而時出之(소이성자이시출지)>
2013년, 종이에 먹, 135×35cm, 개인 소장

《위대한 만남: 서애 류성룡》(2007)은 임진왜란을 당해 영의정 류성룡(柳成龍, 1542~1607)이 발탁한 이순신이 있었기에 국파(國破)를 면할 수 있었다는 내용의 송복 교수 역저인데, "성자가 되는 것은 때맞추어 나오기 때문"이라는 맹자의 이 글귀처럼 충무공이야말로 그런 시대만이 낳을 수 있었던 성웅(聖雄)이었다. 1905년에 러시아 발트 함대를 격파한 일본제국의 자랑을 역사소설로 쓴 시바 료타로(司馬遼太郎, 1923~1996)는 이순신을 일컬어 "당시의 조선 문무(文武)관리에서 거의 유일하다고 할 만큼 청렴한 인물이었으며, 그 통어(統御)의 재주와 전술의 능력 혹은 그 충성심과 용기에 있어서도 실제로 존재했다는 것 자체가 기적이라 할 수 있을 만큼 이상적인 군인이었다"고 극찬했다.

탈근대를 사는 전근대인
윤주영 사백

화가에 대한 높임말이 화백(畫伯)이라면 당연히 사진으로 일가를 이룬 이는 사백(寫伯)이라 불러도 좋겠다. 2015년 가을, 이 나라 최초의 사진전문 화랑에서 회고전이 열린 망구(望九), 곧 구순을 앞둔 이야말로 사백이 아니고 누구겠는가. 편집국장, 장관, 대사, 국회의원 등에서 은퇴하고 카메라를 붙잡은 지 약 40년 행보의 기념전이었다.

처음 만났을 적엔 재직 대학원의 학부형이던 윤주영(尹冑榮, 1928~) 사백을 1970년대 말, 내가 다시 학위공부를 속개했던 미국 대학에서 재회했다. 사진작업을 여러모로 궁리하려고 미국에 나온 길이라 했다. 곁들여 장차 당신 영애가 유학할 미국 대학들의 생활여건이 어떠한지 참고하겠다며 내가 머물던 기숙사 방을 찬찬히 둘러보았다. 딸을 객지에 어렵사리 출타시키려고 마음먹던 전통시대 아버지의 원려(遠慮)가 진하게 느껴졌다.

이후 왕래가 이어지면서 독특한 라이프스타일도 체감했다. 그건 또 다른 전근대의 몸짓이었다. 이를테면 남자가 세상에 나왔다면 전심전력, 불철주야로 일에 매달려야 한다는 철학이었다. 좋게 말해 '여가는

노동생산성의 활력소'라는 현대식 논리는 오불관언(吾不關焉)이었다. 남이 듣는 줄 모르고 누군가에게 말하는 전화를 엿들었다. "난 골프 치는 그런 사람하고는 일 안 해!"라는 단호함이었다(〈그림 91〉 참조).

그런 전근대인이 현직(顯職)에서 물러나서는 탈근대를 앞서 살아왔다. 윤 사백이 사회 전면에서 활동했던 지난 세기말까지 우리의 생업은 일생일업(一生一業)이 통상이자 자랑이었다(〈그림 92〉 참조). 이 미덕도 노동시장의 유연성이 높아지자 그만 옛 유물이 되고 말았고, '인생이모작'도 불가피한 선택으로 부상했다. 농사이모작이야 더 많은 수확을 뜻하지만, 생업이모작은 성공을 보장하지 못한다. 그래서 장수시대의 도래는 사람에게 더 많은 업보를 안겨 준다는 한탄의 소리도 높아지고 있다.

업보의 인생이모작은 더욱 퍼져 나갈 탈근대 사회의 단면일 터. 윤 사백은 바로 탈근대도 선제적으로 대응한 삶과 마주했다. 약관에 남다른 출세의 길을 걷다가는 홀연히 물러난 그이 손엔 어느새 카메라가 잡혀 있었다. 그럼에도 미국에서 만났을 적에 카메라를 쥔 모습은 외국나들이 관광객의 행색으로만 보였다.

그게 아니었다. 한마디로 일로매진이요 점입가경이었다. 사진에 대한 눈썰미가 별로인 나는 그러려니 했는데, 불연 저명 국제사진상을 받았다는 소식이 들렸다. 초창기 사진평론가 이나 노부오(伊奈信男, 1898~1978)를 기려 당년(當年)에 일본에서 개최된 국내외 작가 사진전에서 가려 뽑는 '노부오상'이라 했다.

누가 사진을 찰나의 예술이라 했던가. 그 찰나는 '지금·여기'에 대

한 몰입이다. 몰입은 언론인 전직답게 당신이 목격했던 현대사의 기록을 겨냥했는데, 그 현대사는 당연히 사람 삶이 중심이었다. 별별 사람들의 삶을 두루 살아 본다는 배우처럼 사백은 중남미, 네팔 등지 지구촌 민초들의 간고한 민낯을 두루 투시했다. 이 작업들은 결국 내 나라 사람을 기록·증언하려는 예정된 순서였을 것이다. 우리의 절대가난을 이겨내는 데 애쓴 역군(役軍)은 물론, 파란만장한 우리 현대사에서 비바람을 정면으로 받았던, 밖으로는 사할린 동포에다 안으로는 막장 탄부(炭夫)들도 기억하려 했다.

한편, 국민도 국가도 밑바닥을 헤매다가 선진국 대열 문턱에 오른 저력이 어디에 있는지도 눈에 불을 켜고 찾아다녔다. 그사이 출간한 20권 사진첩에서 가려낸다면 단연 3권의 주제로 삼았던 '어머니'에게 그 공덕을 돌리고 있지 싶었다. 화순군인가 광주 교외 채마밭에서 가꾼 푸성귀를 완행열차로 남광주 역전으로 이고 나와선 좌판을 펼쳐 놓은 어머니들은 모두가 "못 배운 게 한이 되어 내 자식은…"이란 포한(抱恨)의 주인공들이 분명했다(〈그림 93〉 참조).

당신의 어머니에 대한 개인 이야기는 나는 들은 적도 읽은 적도 없다. 다만 사백을 지극으로 봉양하던 배필의 부덕(婦德)은 목격했다. 중늙은이 나이에 무거운 장비도 짊어져야 하는, "사실에서 진실을 찾겠다"는 예술이란 이름의 고역을 만류하지 않았던 산부인과 전문의이자 개성요리 일가(一家)의 혜안이 있었다.

<그림 91> 윤주영, <조각가 최종태>
(《50인: 우리 시대를 이끌어 온 사람들》
방일영문화재단, 2008, 99쪽)

인간성 탐구와 그 조형 구현에 열심인 조각가의 모습은 이 시대 작가
들이 두루 사진에 담고 싶어 했다. 윤주영도 그런 작가 중 한 사람이었
다. 인간성은 신성(神性)을 닮고 싶어 한다는 믿음의 행동화로 가톨릭
성상(聖像) 만들기에 열중했고, 그사이로 당대의 스님 법정의 초대로
서울 성북동의 길상사 보살상도 만들었다. 최종태가 만든 성상은 통일
신라시대의 반가사유상(국립중앙박물관 소장)을 닮았다는 말도 들었다.
　청장년기에 나라가 경제적으로 고도성장하던 시절 언론계에 이어
정계의 중진으로 활동했던 사진가는 나라 도약기에 열심히 일했던 인
사들을 초상사진에 담았다(《50인: 우리 시대를 이끌어온 사람들》, 2008;
《백인백상》, 2009). 조각가 최종태는 "그 사람에 그 조각"이라고 정평 나

면서 사진가들이 다투어 얼굴을 사진에 담았다. 윤주영도 그 한 작가였다(〈그림 91〉 참조).

〈그림 92〉 김녕만(金寧万, 1949~), 〈윤주영, 시골 아낙네와 환담중〉, 1992년

윤주영은 주변으로부터 '일중독자'라는 말을 내내 들어왔다. 〈조선일보〉 시절 후배들은 '활화산'이라 별명 붙였다. "찬물이 가득 담긴 목욕탕에 들어앉아도 그 자리에서 금방 더운 김을 모락모락 피어 올릴 열혈인사"란 뒷소리도 들렸다.

김녕만은 〈동아일보〉 사진기자 출신으로 청와대도 출입하면서 역대 대통령의 모습을 사진에 담았고, 그걸 모아 〈대통령이 된 사람들〉이란 사진전을 2022년 2월에 사진전문 갤러리에서 열었다(〈동아일보〉, 2022. 2. 16).

"선생이 50대 초반에 세상의 화려한 이력(〈조선일보〉 편집국장, 청와

대 대변인, 문공부 장관, 국회의원, 외국 주재 대사 등)을 버리고 카메라를 들었을 때 호사가의 취미 정도로 끝나리라 점쳤던 사람들이 많았다. 그러나 선생은 타고난 성품대로 이번에는 사진창작이라는 대상과 진지하게 정면승부를 벌였다. 처음에는 해외에서 문화유적을 중심으로 촬영했으나 곧 '인간'에게 초점을 맞추었다. 역시 선생이 말하고자 하는 이야기는 '인간'이었고, 인간이 살아내야 하는 삶이었다"(윤세영, "어머니, 우리 삶의 시작과 끝",《어머니: 윤주영 사진집》, 눈빛, 2007, 159쪽).

〈그림 93〉 윤주영
〈차표를 입에 문 아낙네〉
1994년, 광주

경전선과 전남 구간인 순천-송정역 사이는 광주 대도시 사람들을 먹이는 보급로였다. 철도편을 따라 휴대 이동한 푸성귀며 어물이 장터 좌판에서 직접 판매되거나 아니면 중간상에 넘김이 그곳의 점경(點景)이었다.

사진의 아낙네는 어느 보통사람의 어머니일 것이다. 가족에 대한 치열한 헌신은 한민족 어머니의 예사 모습이 분명하고(《어머니: 윤주영 사진집》, 눈빛, 2007, 159쪽), 차별받아온 재일교포 어머니도 같은 모습이고도 남았다. 이를테면 교포 자제로 도쿄대 교수까지 올랐고, 그러는 사이 일본 이름 대신 한국 이름 강상중(姜尙中, 1950~)으로 활동해온 논객은 일본 규슈 구마모토현에서 폐품수집상의 아들로 났다. 당신 어머니에 대한 사랑과 존경을 담아 펴낸 단행본(《어머니》, 사계절, 2010)은 외할머니와 어머니의 내력을 먼저 적었다. "술에 젖어 방탕상태에 빠져 살던 외할아버지는 아무런 대책도 마련하지 못하고 일가의 생활은 외할머니의 연약한 두 어깨에 의지하게 되었다. … 어시장에 면한 작은 길가에 노점을 열고 집에서 만든 김치며 부침개, 나물과 게장을 팔아 푼돈을 버는 게 고작이었다." 그 딸인 당신의 어머니는 "괴로울 때나 슬플 때, 또는 몸이 고단할 때는 항상 기도를 했던 것 같다. 자신을, 그리고 가족을 파멸시킬 듯한 사건이 일어날 때마다 어머니는 오로지 손을 모아 빌고 또 때로는 기도하면서 … "라 적었다.

전통 민예의 재발견

목기의 오리지널은 농기구?!

한 사람의 천재적 안목은 만인(萬人)의 눈을 대신한다 했다. 그 눈썰미로 고금의 미술품 수집에 나선 이도 있었다. 근대 사진의 비조이면서 아방가르드 회화와 조각에 지대한 영향을 끼쳤던 미국의 스티글리츠(A. Stieglitz, 1864~1946)의 미술수집도 진작 소문났다.

　민예품 사랑의 화신 김종학 서양화가의 오랜 수집 열기도 알아줘야한다. 옛것에서 현대 감각을 읽었던 안목에 따라 전통 목기를 많이 모았음도, 그리고 어느 날 3백여 점을 목기 소장이 태부족했던 국립중앙박물관에다 상설전시가 가능하도록 일괄 기증했음도 남달랐다(《김종학화백 수집 조선조 목공예》, 1989). 기념비적인 미국 미술품을 460점이나 모았다가 뉴욕메트로폴리탄미술관에 기증한 스티글리츠에 비유할 만했다.

　더불어 보자기, 베갯모 등 민수품(民繡品)도 많이도 모았다. 옛 목기에 서린 좋은 비례감을 통해 한민족의 조형감각을 익혔다면, 민수품의 화려한 색채감은 그대로 그의 작품으로 재탄생시킬 수 있던 직접적 배움이었다. 작업의 이런 내력을 애호가들에게 직접 말해주려 했음인지

그가 마음먹고 펼쳤던 개인전에는 목기와 민수품도 아울러 전시했다 (〈그림 94〉참조). 2004년 갤러리현대 전시에서는 도록(《김종학 소장품: 민예·목기》)도 냈고, 2007년 부산 조현화랑 개인전에서는 자신의 분신인 양 애장 민예품들을 출품작품 주변에다 깔았다.

일흔일곱 희수(喜壽)맞이 2013년의 회고전(2013. 6. 9~2013. 7. 6)에서는 모처럼의 축년(祝年)에 어울리게 갤러리현대의 구관, 신관 그리고 별관격인 두가헌에다 넓게 펼쳐놓았다. 그런데 전시의 얼굴인 대작을 걸게 마련인 신관의 알짜자리 1층 전시공간은 뜻밖에도 설악산 화실 주변에서 모았음직한 강원도 출처 농기구로 채웠다.

지렛대 원리를 이용해서 물을 퍼 올리던 '용두레'의 본체 나무토막, 날 사이에 볏단을 끼운 뒤 몸 쪽으로 당겨 나락을 훑어내는, 목재가 넉넉했던 강원도 농사용구답게 쇠붙이가 아닌 나무로 날을 만든 '홀태', 둥글게 깎은 원통형 돌 좌우에 구멍을 뚫고 나무 축에 끼워 잘 돌아가도록 해서 사람 힘으로 끌어당기며 흙덩이를 부수거나 씨를 뿌린 뒤 흙을 덮고 고르는 '돌태', 아니 통상의 돌 대신 나무로 원통을 만들었으니 '나무태'라 해야 할 전통 농기구들이 전시공간 바닥에 자리 잡았다. 한편, 벽면 쪽은 행사장을 빛내는 깃발처럼 물꼬를 트거나 막는 데 사용하던 '살포'들을 여럿 임립(林立)해 놓았다.

사주팔자에 나무귀신이 씌었단 말인가. 그의 이름 한 자가 배울 '학(學)'이다. 배움은 주로 학교에서 이뤄지기 마련이고, '학교 교(校)'자는 배움을 다그치는 '나무 몽둥이'란 뜻도 담고있다. 그렇게 화가 이름에 이미 나무 사랑이 깃들었던 것인가.

276

바로 직전 가나화랑 개관 30주년 기념 〈나의 벗, 나의 애장품〉 전시 (2013. 3. 9~2013. 4. 14)에 내놓은 출품작도 농기구 단 한 점이었다. 바람을 일으켜 곡물에 섞인 쭉정이나 먼지 등을 가려내는 풍구(風車)였던 것(〈그림 95〉 참조). "여느 조각가의 작품보다 더 조형성이 뛰어나다고 생각하여 소장하게 되었다. 형태면에서 영국 조각가 카로(Anthony Caro, 1924~2013)의 작품이 연상"된다고 적었다.

목기는 나무를 쓸모 있게 다듬은 생활편의품이다. 그런데 목기로 꾸며지기 훨씬 이전에 인류가 만 년 전쯤 정착농업을 꾸리면서 문명을 쌓기 시작했을 무렵, 무엇보다 목재는 먼저 먹거리 생산에 맞춤한 도구가 되어주었다. 이를테면 풍구가 목기와 다름없었듯, 나무 농기구는 바로 목기의 원전(原典)이었다. 고전음악 마니아들이 바흐, 모차르트 등의 고전음악을 작곡 당시의 악기로 듣기를 즐기는 원전음악처럼, 김종학의 나무 농기구 사랑은 목기의 그 오리지널에 더욱 다가가려 함이라 싶었다.

영어의 농업은 '땅(agri)의 경작(culture)'이란 뜻이다. '문화'라는 말도 여기서 생겼다. 반세기도 훌쩍 넘긴 화업(畵業)을 보여주는 자리에서 수집 농기구도 함께 보여주었음은 문화예술의 원초적 단초를 찾아나섰던 화가의 탐미행각 일단이었다고 나는 읽었다.

<그림 94> 김종학, 〈사랑방〉, 2011년, 캔버스에 아크릴, 12.2×16.5cm, 개인 소장

김 화백이 기증한 목기 일부는 국립중앙박물관 기증작품 코너에 상설 전시 중이다. 화가는 사랑방용 목기에 애착이 많다 했다. 그것들의 간결한 구조에서 현대적 미감을 엿볼 수 있기 때문이었다. 그러나 목기를 유화로 옮긴 경우는 아주 드물었다.

〈그림 95〉 풍구(風車), 19세기, 소나무와 무쇠, 154×65×123cm, 김종학 소장

화가가 풍구를 카로 조각 같다고 했음은 카로가 한때 조각이 건축일
수 있다며 '조각·건축(sculpitecture)'에 매달렸던 작품 경향을 염두에
둔 말이었다.

달항아리, 조선백자 리바이벌 기수

뉴욕에서 세상을 떠나기 한 해 전(1973), 수화 김환기는 피카소가 죽었다는 소식을 듣는다. 비감한 나머지 4월 8일 자 일기에 한마디 남겼다.

심심해서 어찌 살꼬!

희대의 천재 화가가 보여주었던 조형세계를 흥미진진하게 바라보았던 찬탄 불금이 몰고온 장탄식이었다.

그런 수화가 이 땅에서 살 때 가장 흥미진진하게 만났던 심심파적의 조형물은 단연 조선 영·정조 연간의 명품 백자 달항아리였다. 집에서 지기들과 어울린 자리에서 술이 거나해지면 백자 달항아리를 껴안고 "달이 뜬다. 달이 떠!"를 연발하며 덩실덩실 춤을 추었다. 당연히 그 벽(癖)은 글로도 남았다.

내 항아리 취미는 아편중독에 지지 않았다. 내 청춘기는 항아리 열(熱)에 바쳤던 것 같다(김환기,《그림에 부치는 시》, 1977).

달항아리는 큰 대접(鉢) 둘을 만들어 서로 맞붙이는 '몸체연결' 기법으로 성형했다. 연결부분을 중국 것처럼 흔적 없이 처리하지 않았다. 대신, 매끈하게 흘러내리던 항아리의 배 불룩 곡선이 중간 부분에서 작은 떨림 같은 흔적을 남겼다. 일본의 우리 도자 전문가는 항아리 그릇의 기형(器形)에 요구되는 정제성에다 약간 일탈한 비정제성(非整齊性)이 보태진 미학이라 풀이했다.

이를 두고 "지극히 교묘함은 졸박(拙朴)함을 닮았다(大巧若拙)"고 노자가 미리 말했던 것일까. 전체 조형에서 손길이 덜 간 듯 보이는 흔적으로 말미암아 언뜻 완벽하지 않다 싶다가도, 당당한 자태를 바라보면 그런 생각은 저 멀리 사라진다. 수더분한 느낌에다 인간미마저 풍긴다. 어느새 수화의 감동에 함께 빠져들지 않을 수 없다.

한아름 되는 백자 항아리를 보고 있으면 촉감이 통한다. 싸늘한 사기로되 따사로운 김이 오른다. 사람이 어떻게 흙에 체온을 넣었을까.

우리말은 물건 간수 그릇을 크기별로 가렸다. 작은놈은 단지, 큰놈은 독, 그 중간은 항아리. 달항아리가 대체로 40센티미터 전후 높이인 것은 물레 성형에서 한쪽 팔을 자유롭게 움직이자면 항아리 한쪽 대접 크기가 도공의 팔 겨드랑 밑까지로 한정될 수밖에 없기 때문이었다.

어제오늘 달항아리는 우리 도자미술 시장에서 효자 품목으로 떠올랐다. 이전에는 도자의 선호라 하면 단연 전통시대의 도자였다. 현대 도자는 끼어들 틈새가 없었다. "붕어빵에 붕어가 없다"는 말처럼 '도자

대국(大國)에 도자문화가 없다'가 바로 우리의 '불편한 진실'이었다.

오랜 가뭄을 뚫고 달항아리 시장이 생겨난 것은 달을 닮아 절대 미학을 뽐내는 그 모양새와 순백(純白)의 때깔이 돋보였기 때문이었겠다(〈그림 96〉 참조). 내림 도공에다 대졸 도예가도 합세한 선의의 경쟁에는 크기를 늘리려는 시도도 선보였다. 섭씨 90도에서 내린 '뜨거운' 커피를 40도 전후 체감온도를 말함인 '따뜻한' 것이라고 잘못 호칭함이 우리 카페 문화라지만, 본디 따뜻한 크기였던 달항아리를 독만큼 큰 '뜨거운' 놈으로 키우겠다는 의욕은 굳이 타박할 일이 아니었다.

아마 2000년대 들어 다수 도공이 특히 백자 달항아리를 다투어 제작하자 자연히 옥석도 드러나는 상황이 벌어진 듯하다. 무엇보다 백자 때깔이 "좀 아니다" 싶은 것이, 전통 순백자에서 느껴지던 맑고 깊은 맛이 나지 않는단 말도 나왔다. 표피적으로 해맑기만 해서 마치 고급 변기 색깔 같았다는 것. 전통 백자의 기품으로 말하자면 흰 태토 위를 바른 백자잿물[釉藥]층을 통해 흰빛깔이 맑고 그윽하게 솟아오르는데, 그것도 가마의 소성(燒成)방식에 따라 우유 빛의 유백(乳白) 또는 푸른 물빛이 감도는 청백(靑白)으로 비치는 심원(深遠)함인데도 말이다.

이런 시행착오에도 불구하고 달항아리가 이 시대의 안목에 들었음은 무척 고마운 일이다. 좋은 미감(美感)은 파급효과를 낳기 마련. 드디어 달항아리 실루엣이 미국 캘리포니아의 와이너리로 진출한 한국업체의 명품 포도주 레이블로도 등장했다(〈그림 97〉 참조). 세계적 와인 감정사가 최고점을 준 포도밭 생산품 이름 하나가 '항아리'란 라틴어에서 따왔고, 병 레이블은 달항아리 측선(側線)이 장식했다.

〈그림 96〉 권대섭, 백자 달항아리, 2020년, 57×55x54cm

조선백자 가운데 18세기 특히 경기도 광주시 남종면 금사리에서 제
작되었던 백자를 좋아한다는 권대섭(權大燮, 1952~)의 가마도 금사리
를 바라보는 남한강가에 자리해 있다. 금사리를 가장 많이 닮았다는
평가를 받는 달항아리 작가는 대학에선 서양화 전공이었다. 세계적인
경매회사에서 작품이 거래되고 있음은 물론 초대전이 국내외에서 잇
달아 연달아 열릴 정도다(Anne-Sophie Dusselier, ed., *Kwon Dae Sup*,
Antwerp Belgium: Axel Vervoordt Art & Antiques, 2019).

VASO

CABERNET SAUVIGNON
NAPA VALLEY 2008

〈그림 97〉 "달항아리로 포도주도 담근다?"

포도주 생산업체가 몰려있는 미국 캘리포니아 나파(Napa) 카운티에
자리한 한국 식품업체의 와이너리가 자사 포도주를 라틴어로 항아리
인 'Vaso(바소)'로 이름 지었음은 달항아리를 고급 포도주를 담그는 술
독으로 연상시킨 발상이다.

보자기, 한민족 아낙네들의 손재주 본때

한민족 아낙네들의 손재주는 이제 온 세상이 알아준다. 올림픽 양궁 대회를 진작부터 석권해 왔음에 이어 미국 등지의 여자프로골프 투어에서도 우리 낭자군이 발군의 기량을 자랑한다. 모두가 손가락 재간을 좌우하는 '가운뎃손가락 근육[長指筋]'의 발달 덕분이었다.

정확한 손놀림을 가능하게 하는 가운뎃손가락의 예민함은 특히 여성 쪽이었다. 이를테면 갓 이민 온 한국 소녀들을 만난 미국 학부형에게 깊이 각인된 인상은 손 그림자 놀이와 실뜨기 재주였다던데, "그 유별난 손재주도 손가락 재간의 유전자 때문"이라 했다(이규태, "한국인의 손가락", 〈조선일보〉, 2005. 3. 9). 옛 어머니들은 논밭갈이, 길쌈, 바느질, 빨래, 설거지 등 아버지보다 자주 손을 썼기로 이것이 유전적으로 쌓여 가운뎃손가락 근육 발달도가 남성이 80이라면 여성은 100에 이른다는 것.

손은 '신체 바깥으로 드러난 뇌'다. 그 민감성은 뇌와 손끝을 잇는 자율신경이 무심(無心)하게 연관되는 경지에서 높아진다. 이 무심의 지름길은 우뇌(右腦)의 몫인바, 사물을 논리적으로 파악하는 좌뇌(左

腦)가 발달한 서양 사람과는 달리, 한국 사람은 감성·감각적으로 파악하는 우뇌가 발달했다.

국제 경기를 통해 지구적으로 알려지기 이전에 한민족 아낙네들이 보여준 손재주의 경지는 무엇보다 옛 보자기가 그 물증이었다. 보자기는 무엇이든 싸거나 풀어낸다는 점은 일단 서양의 가방 같은 존재였다. 그러나 우린 훨씬 그 이상이었다. 보자기를 갖고 가리개로도 덮개로도 이용할 수 있었다.

궁궐 쪽에선 무척 호사스런 것도 만들었지만, 보자기라 하면 궁핍의 시대에 여염집마다 폐기 직전의 자투리 베를 세모로 네모로 다듬은 뒤 조각조각 기워 만들었다 해서 '조각보'라 이름 지은 것이 대수였다.

밥상보 등 그렇게 무상으로 쓰였던 보자기였지만, 뒤늦게 유심히 바라본즉 경탄스럽게도 기하학적 평면 구성과 역동적인 색감이 예사롭지 않았다. 베 조각들의 이음새 사이로 나타난 간결한 선이 꾸며낸 구성력은 추상미술이 따로 없었다. 현대 비구상 미술의 한 경지 몬드리안이 보여준 감각을 무색게 했다 해도 지나친 말이 아니었다.

규방 문화가 일궈낸 이 비상한 아름다움은 일찍이 복식연구가 석주선(石宙善, 1911~1996)이 눈여겨보고 수집했다. 복식의 전문성을 넘어 색감과 구성 그 자체의 보편적 아름다움에 주목해서 국립중앙박물관도 기획전(〈박영숙 수집 한국자수 특별전〉, 1978. 6. 6~1978. 7. 30)을 통해 그 조형미를 공인했다. 이를 계기로 자수 전문 박물관도 만들어졌고, 한국인의 미감(美感)을 대표하는 예술품으로 여겨져 뉴욕 등지로 해외 나들이도 빈번해졌다.

그 수집에 열심이던 김종학 화백 등이 권문세가에서 썼던 색채 찬란한 보자기를 물증으로 우리 전래 색감이 결코 단색조가 아니었음을 확신했다면, 고희 즈음에 살림에서 완전히 손을 놓고선 난생처음 마주친 옛 보자기를 거울삼아 심심파적(破寂)으로 붙잡았던 한미한 집안 출신으로 무학(無學)이던 내 어머니 경우가 보여주었듯, 보자기는 가정의 안녕과 번성을 일심으로 바라던 한국 어머니들의 지성(至誠)이 거둔 아름다움이었다.

책을 읽는 자식의 방을 밝히는 호롱불을 창 그림자로 엿보며 경(經)을 외거나, 그도 아니면 뜨개질로 시간을 같이하며 자식의 입지(立志)에 기를 불어넣던 어머니들의 정성이 다다른 또 다른 결정체 하나도 바로 보자기였다.

그런 아름다운 보자기를 만나면 감동의 글이 없을 수 없다. "아드님의 옷을 지으시듯 정성을 다하십니다. 정성을 다하시기에 아름다움이 솟구칩니다. 그저 심심파적의 소일거리로는 아름다운 작품이 나올 수가 없습니다"는 찬사와 함께 명문장 최명 서울대 정치학과 교수는 고사로 당(唐)나라 시인 맹교(孟郊, 743~806)의 〈길 떠날 아들을 노래함(遊子吟)〉도 인용했다.

어머님 손에 들린 실로 길 떠나는 아들의 옷을 지으신다(慈母手中線 遊子身上衣). 나그넷길에 해어지지 말라고 꼼꼼히 기우시며, 마음속으론 돌아옴이 늦어질까 걱정하신다(臨行密密縫 意恐遲遲歸). …

옛적 조선 아낙네들의 간절한 원력(願力)도 담겼던 보자기는 장차에도 진선미 넘치는 민예품으로 널리 사랑받을 것이다.

〈그림 98〉 전주 이씨(1921~2010) 조각보, 1997년, 명주, 규격 미상, 사진: 강운구

기하학적 구성의 이미지에서 사람 얼굴이 엿보인다.

〈그림 99〉 전주 이씨 조각보, 2009년, 면직·모직 혼성, 40×45cm, 사진: 김형국

2010년 4월 말, 국립현대미술관 서울 분관 근처의 조선갤러리에서 현대 디자이너가 주최한 〈조각보 입히기〉 전시회에 출품되었던 작품.

　미국 화가 로스코(Mark Rothko, 1903~1970), 우리 화가 장욱진에서 보듯, 죽음에 가까워질 무렵의 그림은 검은색이 짙어진다 했는데, 조각보를 만든 미감 역시 흑색조가 짙어져 있다.

제주소반

5·16 도로가 아직 닦이기 전이던 1963년 8월 3일, 한라산에서 하산해서 서귀포를 거쳐 해안도로를 따라 제주로 되돌아가던 도중에 지나쳤던 '애월(涯月)'.

비포장도로에서 먼지가 풀풀 날리고 도처에 절대 가난의 흔적만 자욱하다는 첫인상이 무색하게 '달 모양 물가'란 지형(地形)에서 따온 지명이 그렇게 시(詩)적일 수가 없었다. 척박함의 대명사 같던 그 시절 제주도인데도 그 땅 한 덩어리가 '물가에 어린 달'로 불렸음은 일본 민예연구가 야나기 무네요시가 한민족의 미학이라 말했던 '비애(悲哀)의 아름다움'으로 비쳤기 때문이었을까.

이후 나는 제주라 하면 어쩐지 달과 인연이 많은 땅이란 인상만 보태졌다. 이를테면 제주의 전래 특이풍속은 여자가 가계를 감당함인데, 굳이 음양오행의 이치를 빌리지 않더라도, 여다(女多)인 만큼 제주는 해와 대비되는 달 이미지가 가득하다는 그런 인상이었다.

본토와 제주를 잇는 교통이 활발해지고 새마을운동도 널리 퍼져나가던 1970년대 초, 제주발(發) 민속품도 대거 서울로 몰려들었다. 남방

애란 나무방아가 대표선수였다. 거기에 둥근 유리를 씌워 아파트 거실의 장식대 또는 귀중품 가게의 전시대로도 인기였다.

남방애는 서너 아름 되는 느티나무(槻木) 아래 둥치를 토막 내어 속을 파내 함지박처럼 만들고 복판에 돌확을 박은 것이다. 제주말로 '굴무기'인 느티나무가 화산 땅에서 잘 자란 덕분이었는데 그 둥근 모양 또한 보름달이었다.

그렇게 계속 눈여겨보아온 민속품 가운데 단연 수품은 제주소반이었다(〈그림 100〉 참조). 옛 소반은 일단 산지별로 통영반, 나주반, 그리고 해주반으로 대별함이 정설[아사카와 다쿠미(淺川巧),《조선의 소반》, 1929]. 그 가운데서 제주반은 해주반을 많이 닮았다. 네 다리를 천판(天板)에 끼우는 앞의 둘과 달리 좌우로 판각(板脚), 곧 널을 써서 다리를 끼운 것이 해주반이다. 이와는 조금 달리 널을 사방으로 돌렸고, 널 가운데에 반달모양 풍혈(風穴)이 빠짐없이 뚫려 있음이 제주반이다.

제주반을 어쩌다 만난 탓에 그게 차상(茶床) 등으로 쓰려던 옛적 어느 안목가의 한둘 주문품이 아니었나 싶기도 했다. 그러다가 제주말로 '사오기'인 산벚나무(樺)의 불그스름한 판재(板材)로 그곳 목물을 재현한 공예가의 서울 전시(양승필, 〈목공예전〉, 세종미술관, 1989. 10. 1~10)에서 구성이 꼭 같은 제주반을 만났다. 그제야 그게 제주 스타일임을 확신했다.

제주반의 풍혈을 보고 있노라면 "달도 기운 야삼경, 두 사람 마음은 두 사람만 알겠지(月沈沈夜三更 兩人心事兩人知)"란 화제(畵題)가 적힌 신윤복의 〈월하정인도(月下情人圖)〉에서 양갓집 청춘남녀 사랑을 몰래

지켜보던 그 조각달이 연상되곤 했다. 분명코 제주의 조각달 또는 반달은 18세기 그곳의 비련도 지켜보았을 것이다.

제주 여인 홍윤애(洪允愛, ?~1781)는 출셋길에 갓 접어들었다가 뜻밖에 정조임금 시해 음모에 연루되어 귀양왔던 조정철(趙貞喆, 1751~1831)의 정인(情人)이었다. 그 유배객을 더 족친다고 축첩 혐의를 뒤집어씌우고는 여인을 먼저 추달했다. 관아에 끌려가 심한 문초를 받자 혐의를 감추려고 갓 난 딸(1781~1863)을 남겨둔 채 그녀는 목을 매달았다.

〈월하정인도〉 화제는 임진왜란 때 팔도도원수였던 김명원(金命元, 1534~1602)의 시가 출처. 상(床)도 양반은 호족(虎足)반, '아랫것'들에겐 개다리소반이 주어지고 남존여비는 더욱 엄연했던 그 시절, 젊어서 권력자의 첩을 넘보려다가 자칫 당할 뻔했던 죽임에서 벗어난 김명원과는 달리, 제주의 비련은 여인을 죽음으로 내몰았다.

인생유전(人生流轉)의 극치인가, 기사회생(起死回生)이 이를 말함인가. 순조(純祖, 1790~1834) 임금에 이르러 무려 31년 유배생활에서 풀려난 뒤 형조판서 등에 올랐던 조정철은 벼슬길 초기에 제주목사 겸 전라방어사도 지냈다(이종묵·안대회,《절해고도에 위리안치하라》, 2011). 당연히 옛 정인의 무덤을 찾아 묘비도 세웠다. 그 '홍의녀의 묘(洪義女之墓)' 묘표가 지금도 '달의 땅' 애월읍에 애잔하게 남아있다.

〈그림 100〉 제주소반, 19세기, 소나무, 18.7×38.7×28.7cm, 개인 소장

"특히 (조선) 도자기는 일찍부터 중국과 일본에 그 명성이 알려졌고 오늘날에는 세계의 이목을 끌고 있지. 그렇지만 그보다도 더 아름다운 것은 목공품이라네. … 왜냐하면 작품에 조용함이 깃들어 있기 때문이라네. 생활을 온화하게 하고 마음을 끌어당기는 친근함이 있기 때문이라네." [《조선의 소반》 출간에 붙인 야나기(柳宗悅)의 발문 일부]

무쇠 등가, 단아한 현대감각

민예품이란 기능의 효용은 거의 또는 완전히 사라졌지만, 그 조형의 아름다움이 새삼 돋보이는 옛적 생활용품을 말함이다. 반닫이가 수납 기능 대신 훌륭한 받침대도 되었음은 전자의 경우일 터고, 방안을 밝히던 등가(燈架)처럼 본디 기능은 진작 사라진 채 그 껍데기 형해(形骸)만으로도 현대적 조형미가 돋보임은 후자의 경우다.

인류문명이 가스 가로등으로 도시의 밤을 밝히는 도정을 통해 근대화로 진입했다는 거창한 이야기는 접어두더라도, 어둠을 밝히는 장치는 사람살이에서 참으로 요긴했다. 등잔받침, 등잔걸이, 호롱받침, 호롱걸이, 등경(燈檠), 유경(鍮檠), 촛대로도 불리던 등가는 그렇게 우리네 삶에서 절대 필수였다. 재료는 오지, 사기, 나무, 놋쇠, 무쇠, 구리, 옥돌 등 갖가지였고, 만든 솜씨 역시 천층만층이었다.

그 불빛 둘레에서 선비는 글을 읽었고, 아낙네들은 길쌈을 했다. 가까이 식구들이 모여 도란도란 정담을 나누던 불빛은 그렇게 밤의 시간을 하나로 모아주던 구심점이었다.

그 불빛 구심 구실은 이미 사라졌지만, 여기 한 등가는 곡진했던 사

람들 인연을 되새겨주는 아름다운 징표로 남았다. 화가 장욱진에게 타고난 '박물관 사람' 최순우가 선물했다던 무쇠 등가가 바로 그랬다(〈그림 101〉,〈그림 102〉 참조).

해방 직후 두 사람은 박물관 동료였다. 입에 풀칠한다고 잠시 일자리를 얻었던 화가는 곧잘 '무능한 술주정뱅이'로 비쳤지만, 최순우("장욱진. 분명한 신심과 맑은 시심",《나는 내 것이 아름답다》, 2002)에겐 자나깨나 앉으나 서나 그림만을 생각하고 "그것만을 위해서 한눈팔 수 없는 외로운 길을 심신을 불사르듯 살아가는" 장욱진이 남달랐다. 그렇게 "티 없는 삶을 촛불 닳듯 소모해가는" 화가에게 이 등가만큼 어울릴 상징도 없다고 보았던가.

임시 생계였을지언정 일제가 남긴 유물의 정리작업을 엿보던 사이, 전통 문물에 대한 안목을 키웠다며 장욱진은 그 시절을 고맙게 되돌아보곤 했다. 이 연장으로 화구(畵具) 말고 달리 두지 않았던 수도승 거처 같은 화실인데도 한둘 민예품은 자리를 지켰다. 무쇠 등가도 그 하나.

모처럼 화실을 찾았던 최정호 당대 인문주의자가 절품(絶品)을 놓칠 리 없었다.

명륜동 한옥에서 장 화백이 화실로 쓴다는 유치장처럼 좁은 방, 공간조차 생략하고 있는 듯한 그 공간에는 처음부터 나의 눈길을 잡아끈 한 '오브제'가 있었다. 조선시대의 철물 촛대이다. 아무런 장식도 없는 단순한 그 무쇠 촛대는 그 날씬한 키와 크고 작은 받침 원반의 너비의 균형이 그처럼 우람하고 당당할 수가 없다. 나는 보고, 보고,

또 보고, 나중에는 눈시울이 뜨거워질 때까지 그 촛대를 보았다. …
내 눈시울이 뜨거워진 것도 타이베이에서의 '차이니즈 바로크' 체험
때문이었는지 모른다(최정호, "생략의 예술, 생략의 인생",《장욱진 이야
기》, 1981).

중국 조형예술이 세상에 그렇게 큰 것도, 반대로 그렇게 작은 것도
모두 아우르는 지경의 '차이니즈 바로크'임에 오히려 식상(食傷)했다
는 뒷이야기였다. 모든 것을 다 만들어냈던 중국대륙의 한 변방, 이 작
은 한반도 땅에서 어찌 그리 개성적인 것을 만들어냈던가에 대한 찬탄
의 반어법이기도 했다.

이 지적대로 우리 것은 단아하다. "비록 크기는 작지만 구수하게 큰
맛이 나는 모순을 가진다" 했다. 모순의 미학은 권문세가 소용이던 유
기나 백동의 고가 금속 대신 무쇠로, 그것도 안빈낙도의 선비 서안(書
案)을 밝힐 등가라 싶어 제풀에 신명이 돋아 만든 것에서 생생했다.

둥근 바탕이 밑에 있고, 가운데 가느다란 토막 기둥을 세우고 그 위
에 등잔과 호롱을 얹힐 만한 받침을 만드는데, 장식이라곤 토막 기둥
에 새긴 대나무 매듭 정도였다. 아주 드물게는 등잔의 높이를 조정
할 수 있도록 톱니 모양으로 기둥을 조형한 것은 브란쿠시(Constantin
Brancusi, 1876~1957) 조각을 연상시킨다(〈그림 103〉 참조). 이런 아름
다움을 만들어낸 내력을 따져 물어도 옛 두석장(豆錫匠)의 반응은 무
척이나 덤덤했겠다(〈그림 104〉 참조). "어디 손으로 만듭니까, 마음으로
만드는 거지요!"라고.

〈그림 101〉 등가, 19세기, 무쇠
40.5(높이)×23.5(윗지름)×8(아래지름)cm
김수지 소장, 사진: 안홍범

아래와 위의 둥근 판이
해와 달을 연상시킨다.
장욱진 애장과 판박이다.

〈그림 102〉 장욱진
〈사랑방 풍경〉, 1977년
갱지에 붓펜, 규격 미상, 개인 소장

필통과 연상(硯箱)과 함께
무쇠 등가가 그려져 있다.

〈그림 103〉 등가, 고려시대?, 무쇠
22(아랫지름)×57.3(높이)cm, 개인 소장, 사진: 안홍범

한 안목가가 고려시대까지 제작연대가 올라갈 수 있다던 이 등가처럼 등잔만 올리는 것, 초만 꽂는 것, 부품 장착에 따라 초도 꽂고 등잔도 올릴 수 있는 겸용 등가도 있었다. 불을 밝히던 명씨기름 등이 여기저기로 떨어졌던 덕분에 무쇠인데도 거의 녹이 슬지 않았다.

〈그림 104〉 등가, 19세기, 무쇠
46.9(높이)×9.2(윗지름)×20.9(아랫변)cm, 개인 소장, 사진: 안홍범

아래가 정사각형이고 위가 원형인 모양새는 "하늘은 둥글고 땅은 네모
지다(天圓地方)"는 동양 쪽 우주관을 연상시킨다. 위판에 초를 꽂을 수
있는 뾰족 못이 있고, 고깔처럼 생긴 부속장치를 곁들이면 종지도 올
려놓을 수 있다.

불두(佛頭), 그 고졸함이란

고미술 거리를 오가는 탐미행각의 종착역은 돌이라 했다. 대체로 수석(壽石)을 말함이나 나에겐 여느 돌이 아닌 석조(石造)불상 파편(破片) 쪽이었다.

불상은 절에 모셔져야 함이 마땅하나 호신불(護身佛)은 개인적으로 지님도 오래 용인되었다. 이런 관행에도 불구하고 불자들이 석조불상의 머리, 곧 불두(佛頭)를 가까이 두는 법은 없다 했다. 불두로 말하자면 경주 남산 삼릉곡 입구에 들어서자마자 대뜸 만나는 '석조여래좌상'이 암시하듯 풍마우세(風磨雨洗)가 되도록 불상이 노지(露地)에 오래 방치되었던 탓에 몸체에서 떨어져 나갔거나, 아니면 불경(不敬)스럽게 척불(斥佛)되고 만 상징으로 보았기 때문이었다.

견주어, 서양의 유수 박물관에서 다반사로 만나는 그리스-로마시대의 황제나 영웅들의 돌 두상 또한 같은 전철로 생겨났다. 이를테면 미국 게티미술관이 자랑스럽게 전시 중인 알렉산더(Alexandros Ⅲ, BC356~BC323) 대왕상은 석질이 여린 대리석이어서, 그리고 칼리굴라(Caligula, 12~41) 황제상처럼 황음(荒淫)했던 폭정에 시달렸던 백성

들이 앙갚음으로 암살되고 나자 생전에 세웠던 전신상을 마구 파괴했던 탓에 얼굴 부위만 달랑 남은 흔적이었다.

이래저래 돌조각 두상은 온전치 못했다. 더구나 화강석 석질은 입자가 굵은 탓에 우리 불두에서 대리석 새김과 같은 정치(精緻)한 모습은 태생적으로 기대할 수 없었다. 전생에 공덕을 많이 쌓았기 때문에 나타났다던 부처의 서른두 가지 좋은 얼굴상이나 몸매를 말해주던 여든 가지 특징, 곧 종호(種好)와는 거리가 있었다는 말이었다. 그럼에도 우리 불두는 믿음의 대상을 넘어 예술적으로 고졸(古拙)한 아름다움이 가득 넘친다.

고미술품 거리 순례 10년 차이던 1980년대 초 내가 잡동사니가 잔뜩 쌓인 서울 장한평의 어느 허름한 골동가게에서 우연히 만났던 불두는 진흙탕에서 마주친 옥이었다(〈그림 105〉 참조). 그날 행차는 한창기 사장과 함께였다. 이 방면 최고 구안인사 매눈에 뜨이지 않고 어설픈 내 눈에 들었으니 이를 일러 인연이라 했던가.

척불의 회오리에 휘둘려 흙 속에 묻힌 지 오래였음이었던지 표면은 삭아있었다. 부처상의 정석(定石)으로 들먹여지는 특징 가운데서 정수리에 상투 모양의 살덩이 육계(肉髻)만 뚜렷할 뿐, 눈이 길고 귓바퀴가 처진 모습은 겨우 식별될 정도였다.

가까이 두고 바라보는 사이, 사랑의 마음이 날로 더해져 유래에 대해 좀더 확신을 갖고 싶었다. 마침 최종태 조각가가 내 집에 들렀다가 불두를 그윽이 바라보고는, 눈을 감고 있음은 사유상(思惟像)이란 말이고, 양식은 백제가 틀림없다 했다. 옛 돌쪼시[石手]들도 모델을 앞에

두고 불상을 조성했던바, 저 유명한 국보 83호 '금동삼산관사유상'이 '나이 어린 소년상'이듯, 아기 부처 사유상의 모델은 숫처녀라 단정했다. 부처는 성별도 나이도 없다 했으니 그럴 법도 했다.

최 교수가 지기 윤형근 화백에게 불두를 본 소감을 말했던 모양. 모처럼 마주친 화백은 나에게 "극품을 가졌다는데 정말 알고 좋아서 구했던가!?"하고 시샘성 물음을 던졌다. 돌이켜 생각하니 불두는 한창기 사장을 비롯해서 문화가에서 어울렸던 인연들을 상기시켜주는 교유록(交遊錄) 하나로 남았다.

남산에 흩어진 불적 가운데서 몸체만 남은 불상, 또는 경주박물관에서 몸체가 사라진 불두들을 만나면 불자가 아닐지라도 공연히 죄송한 마음이 앞선다. 하지만 불두만이라도 남아 부처의 자비심을 상징해줌은 그나마 고마운 일(〈그림 106〉 참조).

내 경우, 고미술 순례가 자칫 "물건을 지나치게 좋아하면 뜻을 잃게 될(玩物喪志)" 개연성이고, 그래서 성현의 말씀대로 "그칠 줄 알아야 만족할 줄 안다(知止知足)"란 깨달음을 안겨주었다. 이 사사로운 감화를 훨씬 넘어 현대조각의 큰 별 권진규 같은 조각가로 하여금 나무, 시멘트, 테라코타 등으로 불두를 닮은 청정심 가득한 비구니상이나 자소상(自塑像)을 다수 제작하게 영감을 주었으니, 이 또한 우리 미술계에 대한 부처의 축복이 아닌가 싶었다(〈그림 107〉 참조).

〈그림 105〉 사유상 불두, 백제시대, 화강석, 26(높이)×12(넓이)×12(깊이)cm, 김해진 소장

백제 쪽 사유상(강우방,《원융과 조화》, 1990)으로 국내외로 크게 사랑받
는 불상은 금동삼산관사유상(국보 83호)이다. 영국 시인이 노래했다던
"진리는 미요, 미는 진리"라는 시구(詩句)의 현신(現身)을 보는 듯하다
했다.

〈그림 106〉 보살 머리, 조선시대, 차돌
16.8(높이)×14(넓이)×9.8(깊이)cm, 개인 소장, 사진: 안홍범

돌로 만든 부처님 머리만 떨어진 것이 아니라 절에 안치했던 석조보살
상 머리도 떨어지곤 했다. 간결한 음각선(陰刻線)이 원시미술을 연상
시킨다.

〈그림 107〉 권진규, 〈자소상〉, 1967년, 테라코타, 23.5×17.3×16cm
무사시노미술대학 소장(자료출처: 《권진규전》
도쿄국립근대미술관·무사시노미술대학미술 자료도서관·한국국립현대미술관, 2009)

조각가는 불두를 닮은 자소상(自塑像)을 주로 테라코타로 만들었다.
종전 뒤 무사시노(武藏野)미술대학을 다녔던 권진규의 스승은 프랑스
에서 부르델(Emile Antoine Bourdelle, 1861~1929)에게 사사했던 시미
즈 다카시(淸水多嘉示, 1897~1973)였다. 전전(戰前)에 제국미술학교라
고 불리던 같은 대학을 다녔던 서양화가 장욱진이 존경해서 따랐던 스
승이기도 했다.

목안값 고공비상
기러기의 명예회복?

괴롭지만 내가 택한 기러기 삶!

이 넋두리는 한 '기러기 아빠'의 비감한 신세타령을 큰 활자로 옮긴 신문기사 제목이었다. 자녀교육 때문에 부부가 국내외로 떨어져 살 수밖에 없는 신세를 서러워한 말이었다.

가족 재회가 시베리아와 한반도를 오가는 철새 기러기처럼 어쩌다 이뤄질 뿐임을 빗대서 이 시대에 새로 생겨난 조어가 바로 '기러기 가족'이다. 기러기의 이런 식 비유는 이전에 우리 전통문화가 떠받들던 그 '명예'에 먹칠한 꼴이었다.

오늘날 '기러기 삶'이 서로 떨어짐의 아픔을 빗댄다면, 전통시대의 기러기는 서로 이어줌의 선행이었다. 중국발(發) 고사에서 사람 사이에 소식을 전해주는 전령사가 바로 기러기였다. 그래서 편지를 '기러기 통신'이란 뜻으로 안신(雁信)이라 했고, 그런 기러기를 '소식을 전하는 새'라 해서 신조(信鳥)라 불렀다.

신라 고승 혜초(慧超, 704~787)가 인도를 순례하던 도중 기러기를

아쉬워했음도 바로 그 때문이었다.

달밤에 고향 길을 바라다보니/ 뜬구름만 쓸쓸하게 돌아가누나./ 가는 편에 편지를 부치렸더니/ 바람이 빨라서 듣지도 않네/ 내 나라는 하늘가 북쪽이건만/ 이 나라는 땅 끝의 서쪽/ 더운 남쪽에는 기러기도 없으니/ 어느 새가 계림을 향해 날아가려나.

무엇보다 기러기 가족이란 현대판 조어는 옛적에 기러기가 부부 금슬의 상징이던 위상과 정면으로 배반한다. 전통혼례 때 신랑이 신부 집으로 나무로 만든 기러기, 곧 목안(木雁)을 갖고 가서 절하던 전안례(奠雁禮)가 말해주듯, 기러기는 "부부 사이가 만복(萬福)의 근원"임을 확인하던 상징이었다.

신통하게도 기러기 생태는 암수가 한 번 짝을 맺으면 봄여름은 북방에서 새끼를 낳아 의좋게 키우다가 겨울 한(寒)철이 다가오면 갈색 털이 채 가시지 않은 새끼를 데리고 '따뜻한 남쪽 나라'로 날아온다.

일부일처로 살아가는 기러기와 마찬가지로, 조상 전래로 가정화목의 상징이던 두루미를 우리 순천만이나 일본 규슈 이즈미(出水)에서 가까이 볼라 치면 새끼를 정성으로 키우는 모습은 '사람, 못지않다'는 생각을 절로 들게 한다.

뿐만이 아니었다. 전통 동양화의 단골 화제가 기러기가 갈대밭에 내려앉는 광경이었다. 노안도(蘆雁圖)가 사랑방 벽면의 사랑을 받았음은 장수의 또 다른 상징인 노후 편안, 곧 '노안'(老安)의 독음(讀音)이 '갈

대 기러기'와 같기 때문이었다.

떨어진 사이를 이어주던 기러기, 부부 해로는 물론 노후 강녕을 점지(點指)하던 기러기가 가족 생이별의 상징으로 전락하고 만 어제오늘, 뜻밖에도 우리 목기시장에서 목안이 상한가를 치고 있다. 전통 목기 가운데서 반닫이라든지 부엌탁자 등은 현대적 쓰임새도 더없이 빼어나기 때문에 그렇다 치더라도, 목안은 순전히 조형적 아름다움 때문에 안목가의 각별한 사랑을 받고 있다는 것이다.

목안의 조형적 아름다움은 해방 한 세대를 맞아, 분명 국격(國格) 현창의 한 시도였을 것으로, 국립중앙박물관이 우리 민예품의 빼어남을 종합·전시할 때도 당당히 일당(一堂)을 차지했다(〈한국민예미술〉, 1975. 6. 23~1975. 7. 22).

그때 열두 수가 나왔다. 손때로 반질거리는 놈에다, 곱게 당채(唐彩)를 올린 놈도 있었다. 출품자 과반이 이대원, 권옥연, 김종학 같은 당대의 눈 밝은 화가들이었다(〈그림 108〉, 〈그림 109〉 참조).

그 사이 목기시장에서 가격이 폭등한 품목 하나도 목안이다. 높은 호가(呼價)에 담긴 진한 사랑을 방증하듯, 서울 강남의 한 화랑은 2012년 말, 약 일흔 수 목안만으로 한자리를 꾸몄다. 이 거사는 우리 민예품 시장의 길라잡이가 역시 일흔여 수 목안을 갖고 〈기러기전〉(통인가게, 1975. 2. 28~1975. 3. 5)을 연 지 거의 40년 만에 '돌아온' 장관이었다.

지난날 인륜(人倫)대사의 혼례신 노릇이 사라진 목안. 그 목안이 조형감 하나로 새삼 각광받고 있음인데, 그만큼 우리 눈썰미가 넉넉해졌다는 말이 아닌가.

〈그림 108〉 나무기러기
조선시대, 소나무, 40×10×12cm(좌), 33×12×12cm(우), 김종학 소장

국립중앙박물관이 처음으로 민예품을 망라해서 보여준 〈한국민예미
술전〉(1975)에는 화가 이대원, 권옥연 제씨도 나무기러기를 출품했다.
이처럼 나무기러기는 특히 화가들의 사랑을 많이 받았다.

〈그림 109〉 김종학, 〈나무기러기〉, 2013년, 기름종이에 아크릴, 30.5×40.5cm, 개인 소장

화가의 유별난 목안 사랑이 옛것 수장에 그치지 않고 요즘 만들어진 관광기념품 목안에다 화가 특유의 채색을 시도하는가 하면, 평면에다 그려보기도 했다.

위원·남포석 벼루,
또 하나 한국미학 재발견

발견도 어렵지만 재발견도 못지않다. 대뜸 말하지만 한국미학은 재발견·재평가 역정(歷程)의 곡절을 거쳤던 장르가 적지 않았다. 청자의 아름다움은 안타깝게도 강점기 일본식민주의자의 눈을 거쳐 우리 앞에 나타났던 것이 이 역정의 시발이었다면 시발이었다.

〈해와 달이 부르는 벼루의 용비어천가〉 제하의 위원석(渭原石)과 남포석(藍浦石) 벼루 전시회(가나화랑, 2021. 6. 11~27) 또한 한국미학 재발견의 추가 장르로 기록될 만하다. 위원석 벼루는 조선 전기에 평안북도(오늘의 북한 행정구역으로 자강도) 위원군의 위원강 강돌에서(〈그림 110〉 참조), 남포석 벼루는 19세기 이래 충청남도 남포군 남포면(오늘의 보령시 남포면) 성주산에서 주로 채취한 벼룻돌로 만들었다.

벼루로 말하자면 전통시대는 생필품이었다. 짧은 글이었을망정 먹물에 붓을 찍을 적에 그걸 얻던 장치, 하드웨어였다. 글쓰기 직업의 선비가 '일생일연(一生一硯)의 호사'를 말하기 훨씬 이전이었다.

우리의 대표 전통문화였던 선비문화는 그 행세로 문방사우(文房四友)와 더불어 '놀았다'. 가운데서 종이[紙]·붓[筆]·먹[墨]은 소모품이었

음에 견주어 벼루[硯]는 돌·도기·토기·나무, 심지어 쇠 등으로 만든 인프라스트럭처였다. 해서 시절의 급변으로 모필(毛筆)이 펜촉, 연필 등으로 대체돼 버린 현대에 이르러 옛 선비문화의 물적 기반은 오직 벼루 하나만 남았다. 옛 선비·서화문화를 떠받치던 기간(基幹) 하드웨어였기 때문이었다.

그래도 실용이 빠지고 나면 벼루 하드웨어 존재가 장차 사라지지 않고 어쩔 것인가. 가까이 끼고 살았던 글 문화의 필수품도 용도가 사라져 버리자 폐기 직전의 고물로 전락할 신세였다. 그렇게 버려져 가던 벼루가 실용성 대신 조형예술성으로 평가받고부터 일약 귀물로 대접받을 변신이 기다리고 있었다. 실용성은 사라졌지만 천만다행으로 거기서 아름다움을 찾았고, 감격했고, 사 모아야 직성이 풀렸던 집념의 밝은 눈이 있었던 한, 그건 벼루로선 일전(一轉)이요 일신(一新)할 운명이었다.

역시 사람이었다. "가난한 집에 효자 나듯", 옥이 흙에 묻혀 버리는 이 난맥상에 걸출한 우리 안목이 등장했음은 천만다행이었다. 민화 하면 건축가 조자용(趙子庸, 1926~2000), 목기 하면 서양화가 김종학(金宗學, 1937~), 민예품 하면 잡지 발행인 한창기(韓彰璂, 1936~1997) 등 그 자생적 구안과 사천(沙泉) 이근배(李根培, 1940~) 시인도 그 한길이었다(〈그림 111〉, 〈그림 112〉 참조).

근배 시인으로 말하자면 2021년 시력(詩歷) 60년의 '금강경축'을 맞았던 이 나라 '계관시인'이다. 국가 대사를 노래하는 영국의 공식 직책을 일컫는 그 공칭(公稱) 제도는 우린 갖지 못한 줄 내 모르는 바 아니

나, 당신의 나라사랑 시 모음(《백두대간에 바친다》, 2019) 출간이 물증해주듯 애칭(愛稱) 수준이나마 당당한 계관시인이다. 더구나 어제오늘 우리 예단(藝檀)을 상징하는 대한민국예술원 회장에 오른 시인 정도나 누릴 만한 애칭인 것.

당신 말대로 붓으로 밭을 갈아온 시인에게 '필묵(筆墨)갈이' 옛 벼루를 만나자마자 그 당장에 사랑에 빠진 것은 어쩌면 예정된 운명이었다. 1973년 문화재관리국(오늘의 문화재청)에서 개최한 창덕궁 벼루전시회에서 만난 전래 벼루에 마음이 온통 뺏기고 말았다. 그 마음을 담아 '벼루밭'이란 뜻의 '연전'(硯田)이라 자호(自號)하고도 남았다.

다음 행보는 인사동 거리 헤매기였다. 아름다움을 찾아 나선 그 걸음에 노래 한 마디가 없을쏘냐. 〈인사동 산책 ― 벼루 읽기〉의 제2연 한 구절이다.

오늘은 인사동이 궁금하다/ 며칠 안 나가는 동안/ 눈이 번쩍 뜨이는 벼루가 나왔다가/ 눈 밝은 사람에게 끌려가지 않았을까 하고/ 그래서 틈만 나면/ 인사동 거리를 기웃거리지만 …

이들 모두 "(나라)박물관이 못 한 것을 안목가들이 좋은 일, 했다"고 혜곡 최순우 전 국립중앙박물관장의 찬사를 듣고도 남았다. 과연 조자용 민화는 이건희 컬렉션으로 안착했고, 허동화 보자기는 신설 서울시립공예박물관 주요 전시품목으로 자리 잡았다. 김종학 목기는 일괄 국립중앙박물관의 중요 구색이 되도록 진작 기증되었고, 한창기가 수집

한 다양한 민예품으로 순천시는 '뿌리깊은나무 박물관'을 꾸밀 수 있었다.

연장으로 사천의 수집도 벼루의 문화재적 위상을 확인, 확보할 수 있는 중요 근거 중 하나로 부상했다. 그사이 우리 벼루에 대한 대접은 지극히 제한적이었음을 기억한다면 더욱 그런 생각이 든다. 듣자 하니 국립중앙박물관이 보여 주는 벼루는 오직 한 점이라 했다. 추사 김정희의 서예를 보여 주는 자리에 당신의 붓을 적셨던 벼루라며 짐짓 '부수적'으로 전시할 뿐이라 했다.

사천이 주력해서 수집한 위원석 벼루를 만나면 그 문화재적 위상을 그런 부수적인 자리에 방치함이 절대로 온당치 않음을 직감한다(〈그림 113〉 참조). 녹두색층과 팥색층이 교차하는 위원석의 석질(石質)을 교묘하게 활용한 조선조 초기의 조형성은 참으로 특출했다. 여기서 시인의 시 한 수를 들어 봐야 한다. 〈달은 해를 물고 ― 벼루 읽기〉에 읊기로, "돌로 태어나려면/ 꽃도 되고 풀도 되는// 압록 물을 먹고 자란/ 위원화초석 닮아야지// 붓농사 기름진 텃밭/ 일월연으로 뽑혀 살게// 달은 왜 해를 물고 있어/ 아니 해가 달을 물었나// 하늘이 내린 솜씨/ 천지창조가 여기 있구나 …".

〈그림 110〉 〈니가완은대원일월연〉(訓民正音日月硯)
15세기 초엽, 위원화초석, 7.4×14.0×1.3cm, 이근배 소장

사천 이근배 시인이 소장한 위원석 벼루의 희한한 특품 한 점은 연명
(硯銘)을 세종대왕의 한글로, 그것도 전면에 새기고 있음이었다. 연명
을 갓 '맹근' 한글로 새겼다니 참으로 기념비적인 벼루가 아닐 수 없었
다. 이에 대한 수집가의 높은 자부심이 당신의 벼루 전시를 〈해와 달이
부르는 벼루의 용비어천가〉라고 이름 짓게 했다. '은대원' 그리고 '니가
완' 글줄을 윗면 좌우에 꽃잎 네 점과 함께 돋을문으로 새겼다. 사천은
한자 음독(音讀)의 한글 '은대원'은 고려조 때의 조선조 승정원 해당기
관으로, 니가완(李家玩)은 '이씨 집안 완상품'으로 해독했다.

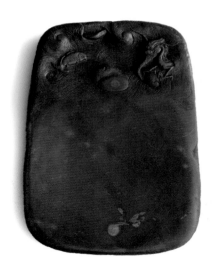

〈그림 111〉
〈정조대왕사은연〉(正祖大王謝恩硯, 앞면)
중국 단계연, 20.2×27.7×3.5cm
김종학 구장, 이근배 소장

〈그림 112〉
〈정조대왕사은연〉(正祖大王賜恩硯, 뒷면)

벼루의 출신은 중국 단계(端溪)이나 이를 두고 우리의 임금과 신하가
서로 나눴던 정의(情誼)는 세상에 둘도 없는 감동 드라마로 남았다. '사
은'(賜恩)이란 "임금이 신하에게 내려 주던 은총"인데, 그래서 밑바닥
귀퉁이에 행서로 새기길 아호가 '만천명월주인'(萬川明月主人)인 정조
임금이 당신의 어린 날 보양관이던 신하에게 이 벼루를 '봉증'(奉贈),
곧 "받들어 바친다"고 적자, '신하 남유용'(臣南有容)이 '지수진장'(祗受
珍藏), 곧 "임금으로부터 받아서 보배로 간직한다"고 전서로 새겼다.
세종조 다음에 맞은 르네상스 300년 주기설이 그럴싸함을 말해 주는
영·정조 시대의 물증으로 이만할 수 없다.

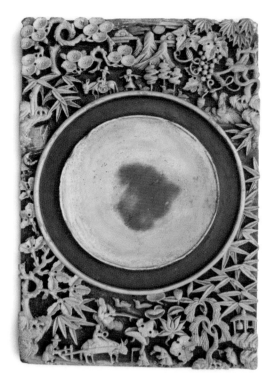

〈그림 113〉〈대국농경투각출수일월연〉(對局農耕透刻出水日月硯)
16세기 초엽, 위원화초석, 17.5×26.2×2.0cm, 이근배 소장

해와 달, 새와 나무, 뱃놀이, 밭갈이 등의 농경사회 풍경이 마치 세필화로 그린 듯 전개되어 있다. 조선조 개국 이래 우리 문예 르네상스 300년 주기설의 시발인 세종조 영화의 물증에 위원석 벼루도 당당히 한자리하고도 남을 것이었다.

세계 속의 우리 문화예술 자부심, 분청

우리 분청을 2020년 봄에 유럽 도자의 발상지 독일 마이센(Meissen)에서 먼저 전시하려던 누년의 야심적 시도는 바야흐로 팬데믹으로 치닫는 코로나(covid-19) 사태의 발발로 기어코 불발되고 말았다. 오래 준비했던 해외전시가 무산되자 당초 재정지원을 약속했던 국제교류재단이 온라인 전시라도 돕겠다 했다.

그런데 아쉬움은 아쉬움으로 끝나지 않을 공산이다. 사안의 중요성을 국가기관이 공감하고 나섰고, 전시 개최를 오래 열망해 온 마이센의 독일국립도자원이 다시 호응해 왔기 때문이다. 국가기관이란 국립광주박물관을 말함인데, 분청의 옛 가마터 다수가 충효동에 산재해 있었던 역사지리적 연고를 감안했기 때문이었던가.

그사이 우리 분청의 독일 전시를 발의했고 그 실행을 주도했던 이는 분청을 다수 소장한 공사립 박물관이 아니었다. 민간 독지인사들이었는데, 거기엔 1950년대 말 독일의 의과대학으로 진학했던 이가 중심이었다. 유학 때 통감했던 개인 체험이 이끈 행보였다. 베토벤을 배출했던 나라, 라인강의 기적이 현재진행형이던 나라의 이모저모는 전대미

문의 나치즘이라는 패륜 전력에도 불구하고 '조용한 아침의 나라' 출신을 여러모로 주눅 들게 만들었다.

그즈음이던 1961~1962년에 국보 유럽순회전시 일환이었던 서독 프랑크푸르트 전시회를 찾았다. 거기서 한국 측 주관자 최순우 미술과장(훗날 국립중앙박물관장)도 직접 만났다. 직전의 파리 전시 땐 소설가 말로(André Malraux, 1901~1976) 프랑스 문화부 장관이 찾아와서 우리 문화재를 찬탄했던 소식도, 한편으로 파리 전시장에 나타났던 한국 유학생이 분청을 보곤, 약소국 출신의 체질적 자기비하였던가, 볼품없는 항아리들을 들고 나타났다면서 삐죽거렸다는 말도 곁들였다(이성낙, "멋모르고 만난 그분", 김홍남 외, 《그가 있었기에: 최순우를 그리며》, 진인진, 2017, 50~58쪽).

파리의 우리 유학생은 몰라도 너무 몰랐다. 특히 분청에 대한 프랑스 평단의 반응은 듣지도 읽지도 못했음이 분명했다. "500년 전에 한국에 피카소가 있었다!"는 그 반응을. 분청의 참신한 조형감을 추상주의 등 온갖 화풍을 보여 주었던 현대미술의 극점(極點) 피카소에 비유했음이 현지 분위기였다(〈그림 114〉 참조).

반세기 뒤 2011년 우리 분청의 뉴욕 메트로폴리탄 전시를 보곤 권위 있는 언론 〈뉴욕타임스〉(2011. 4. 7)가 "수세기 전에 이미 한반도에 (세계미술) 모더니티가 있었다!"고 압축했음도 같은 가락이었다.

다시 그 시절 이야기로 '3등 국가' 출신의 유학생활은 유태인 학살 나라의 인종주의 여진이 분명했던 독일 학생의 편견성 냉대와도 마주쳤다. 그러던 어느 휴일, 축음기로 혼자 베토벤을 듣고 있었던 한국 유

학생과 마주치자 그 당장에 안면을 바꾸었다. "당신들도 베토벤을 듣는가?!" 경탄 불금이었고 이후 전인격적 관계로 발전했다. 독일 문화 현창을 위해 유학생들에게 음악회 표도 제공하던 학교 당국의 문화적 선의에 많은 감화를 받았음을 잊을 수 없었다.

화제의 유학생은 독일 의과대학 교수에 이를 정도로 입신했다. 남에게서 받은 은혜는 돌에 새겨둘 정도로 잊지 않아야 한다는 유풍(儒風)의 가르침을 실천하려던 보은(報恩)의 몸짓이지 싶었다. 귀국해서 우리 대학에서 총장도 지낸 이성낙(李成洛, 1938~) 피부과 의사의 거동을 말함이었다. 분청의 마이센 전시 선봉에 서자 가나문화재단은 소장 중인 분청의 출품으로 호응하려 했던 것. 이제 다시 보은의 몸짓으로 연전에 중단된 행사를 2020년대 중반 광주박물관 주관의 마이센 전시 계획·추진에 도움을 자청하고 나섰다.

왜 마이센에서 분청을 전시하려는가는 한국 전통 도자사의 권위자인 도쿄예술대학 교수가 잘 정리했다(카타야마 마비, "한국 도자기에서 낙원을 본다: 분청사기, 히젠 자기, 그리고 마이센 자기",《한국 미학의 정수 고금분청사기》(e-book), 국제교류재단·가나문화재단, 2021). 왜란 때 끌려갔던 우리 도공들의 작업이 마침내 유럽 본산에 지대한 영향을 미쳤다는 요지였다.

조선 도자에 대한 높은 평가는 임진왜란과 정유재란을 전후하여 조선 옹기장이나 사기장 연행으로 이어지고 그들은 큐슈 등에서 요업을 시작했다. 특히 히젠[肥前: 규슈 사가현(佐賀縣)의 옛 지명]에서는 일

본에서 처음으로 백자를 만들기 시작했다. 초창기 히젠은 고려청자 혹은 분청사기의 이미지를 모방한 다기를 생산하기도 하였다. 도기의 전통이 강한 만큼 상감은 바탕색과 뚜렷한 대칭을 이루는 장식문이 선호되어 한국에서 소멸된 상감청자나 분청사기의 명맥은 일본에서 다시 태어났다.

한편, 유럽은 17세기에 네덜란드가 동인도회사를 창립하면서 중국 도자기 무역을 장악했다. 17세기 중반, 명·청 교대기에 발발된 내란으로 중국 도자 수입이 멈추자 그들은 히젠 자기를 수입하기 시작하였다. 히젠 중 카키에몬[상회(上廻)기법의 도자기로 화려한 색채가 특징]을 선호했고, 거기에 그려진 한·중·일 동양 세 나라에서 공유된 낙원의 이미지는 그대로 유럽 도자기의 발상지 마이센으로 옮겨졌다.

우리 도자기는 대단히 양식적인 중국·일본 도자에 비해 종잡을 수 없을 정도로 비(非)양식적인 것이 특징이다. 분청이야말로 고려자기의 양식성이 무너졌지만 아직 조선백자적 양식이 생겨나지 않았을 때 이루어진 '틈새(in-between)의 예술'이라 했다.

분청의 틈새 예술성은 그 빼어남으로 해서 인접 분야에 그 미감(美感)이 파생(spin-off)될 것을 예감했다(〈그림 115〉 참조). 아니나 다를까. 무엇보다 현대미술에 끼친 영향이 컸다. 추상화로 세계화단에 먼저 다가갔던 김환기(金煥基, 1913~1974)의 점화(點畵)는 인화문(印畵紋, 〈그림 116〉 참조)의 현대화이지 싶고, 박수근(朴壽根, 1914~1965)의 바닥 화면 처리는 분청 특유의 흙맛을 닮았다.

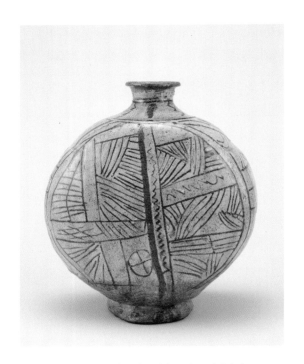

〈그림 114〉 분청사기조화기하문편병, 조선 15세기 후반, 20×13×23.5cm, 개인 소장

1930년대 이래 일본인 소유였다가 2018년 뉴욕 크리스티 경매에 나왔
다. 시작가의 20배가 넘는 낙찰가 33억 원을 기록하곤 작품의 고국으
로 돌아왔다. 편병 측면을 간결한 선으로 먼저 처리한 뒤 예와 같이 정
면을 정색으로 조형 처리하려던 차 일순 생각을 바꾸었다. 그 간결한
기하학선을 끌어다 무심히 처리하자 절묘한 추상문양으로 영글었다.
중국과 일본의 도자예술이 보여 주는 한결같은 완벽성, 그래서 냉기마
저 감도는 고매(高邁)함과는 거리가 먼 장인의 숨소리와 손길이 숨김
없이 전해오는 순박한 정감의 아름다움이라 했다.

〈그림 115〉〈분청과 그 미학의 그림〉, 2020년, 가나아트센터 전시

한자의 서법을 현대화했다는 평가를 받는 서양화가 오수환(吳受桓, 1946~)의 특출한 선묘(線描)는 귀얄로 그린 분청작품을 연상시킨다.

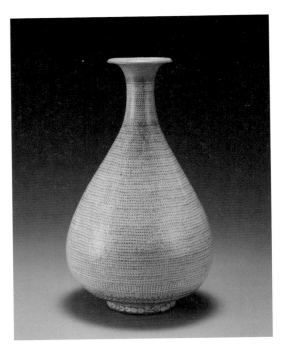

〈그림 116〉 분청사기인화문병, 조선 15세기 전반, 16.5×30(h)cm, 가나문화재단 소장

목부터 바닥까지 빼곡하게 인화문(印花紋)을 새겼다. 점 모양 등의 문양을 도장에 새겨 그걸 사기 표면에 찍음이 인화문이다. 분청사기의 미학은 단지 도자세계에 한정될 일이 아님은 서양화단의 최고령 원로이자 한때 우리 미술평단의 고수였던 김병기(金秉騏, 1916~2022) 화백의 지론이었다.

"예술에서 비슷함을 일컬어 스타일이라 한다. 하지만 그림 등 예술이 스타일에 머물 수는 없다. 거듭되면 도안처럼 양식화(樣式化)될 수 있기 때문이다. 좋은 예술은 양식성에 있지 않고 정신성에 있다."

앞
날
을

기
약
하
려
면

"홧김에 그린다"던 서양화가 윤형근

서양화가 윤형근(尹亨根, 1928~2007)의 화실은 홍익대 바로 앞이었다. 1963년에 도미한 당신 장인 김환기 화백이 물려준 집이었다. 작업실은 여느 2층 여염집이면 거실로 쓰였을 직사각형 1층 마루. 바닥에 틀에 매지 않은 직사각형 캔버스가 길게 펼쳐져 그 위로 필선(筆線), 아니 '면선'(面線)이라 불러야 좋을 넓적한 선이 주욱 그어져 그림으로 태어나던 중이었다.

물감을 먹인 롤러(roller)를 캔버스 위로 문지르는 방식이었다. 무릇 창작은 힘들기 마련이라, 물으나마나 한 말이었다. 그래도 인사말은 건네야 했다. "묵직한 롤러를 움직이는 작업이 힘들겠다!"고 하자, 반응은 그 면선(面線)처럼 담담·간결했다.

"나야 뭐 힘들 게 있겠어. 그냥 주욱 밀고는 담배 한 대 피우고, 그러다가 주욱 밀고 그러는 거지!"

굵은 선이 한둘 그어진 그의 조형을 보면 대단한 자기 확신 끝에 도달한 경지가 분명했다. 모더니즘 사조가 도래하기 전의 그림이란 형상(形象)을 그리는 노릇이 아니었던가. 뒤이어 그림이라면 무릇 형상이

드러나는 구상(具象, figurative arts) 대 드러나지 않는, 흔히 추상이라 말하는 비구상(non-figurative arts)으로 일단 나눠지고, 거기서 한 발 더 나아가면 제백석(齊白石, 1860~1957)의 말대로 형상을 '닮으면서도 닮지 않은 그 사이'(似之不似之間), 다시 말해 구상과 비구상 사이에 그림의 묘미가 있다고 윤형근도 그렇게 배웠을 것이다.

그럼에도 선묘와 색채가 극도로 절제되어 상식으로 이것도 그림인가 싶은 비구상 화풍에 이르기까지 윤형근은 열등감도 수반된 '비교의 고민'에 오래 빠졌을 것이다. 와중에도 장인의 그림은 "잔소리가 많고 하늘에서 노는 그림"이라며 탐탁하게 여기지 않았다. 대신, 그림이란 형상보다 심상(心象)을, 유유자적의 풍류 대신에 현실에 대한 발언을 담아야 한다는 확신을 굳혀 갔다. 사회의식이 모티브가 돼야 한다는 확신의 일환으로, 특히 권력의 부조리에 대한 비판의 목소리가 눌변 속에서 묻어났다. 내가 그의 화실을 처음 찾았던 1980년대 초, 한두마디 말 속에서도 광주사태에 대한 분노가 충천했다.

이게 바로 그의 화론이 되었다(〈그림 117〉 참조).

"홧김에 예술 하는 거예요. 견딜 수 없어 부글부글 끓어올라서 … . 그 왜, 비행기가 음속을 돌파할 때 꽝 하는 소리를 내잖아요? 예술이란 것도 꼭 그런 것 같아요."

내가 그의 독백을 미리 읽은 것도 5공이 감행한 언론 학살 즈음이었다. 그 불의의 화살을 맞아 강제폐간에 앞서 〈뿌리깊은나무〉가 고별호(1980년 6·7월호)에 실었던 연재물 "그는 이렇게 산다"를 통해서였다.

윤형근은 서양미술이론으로 보면 미니멀리즘이다. 이 관점에서 미

국의 알버스(Josef Albers, 1888~1976)와 좀 닮았다(〈그림 118〉참조). 상징성은 배제하고 단순·반복의 기하학 형태를 택하고, 색채가 상호작용하는 상대성 속에서 이끌림이나 내침 같은 환영(幻影)을 자아낸다.

단순 형태 또는 단색조(mono-chrome)의 미니멀리즘은 우리의 전통미감과도 닮았다. 이를테면 김환기의 지극한 사랑이던 달항아리처럼 우리의 순백자는, 형태가 복잡다단한 중국백자와는 달리, 그냥 단순하면서 비어 있다. 그러고도 따뜻하면서도 가득 찬 느낌이다(윤형근 외,《윤형근의 기록》, PKM Books, 2021).

이런 국내외 감화 속에서 미니멀리즘이 어느새 이 시대 우리의 '집단미학'이 되었고, 2000년대에 들어 특히 아시아 미술시장에서 주목받기 시작했다. '단색화'라는 영어표기 우리말도 생겨났다.

집단미학 속에서도 그림은 어디까지나 개성인 것. 짙은 묵선(墨線)의 윤형근 그림은 먹물이 묘하게 번져나간 느낌을 주는 개성이다. 바라보는 감상으로 외국 신부 한 분은 "그림 속에 종교가 있다" 했고, 한 일본인은 원폭이 폭발한 뒤 하늘에서 쏟아졌던 방사능 물질의 '검은 비'[黑雨] 같다 했다. 모두들 평화에 대한 열망을 느꼈다는 말이 아니겠는가(〈그림 118〉참조).

그림은 사람을 닮기 마련(〈그림 119〉참조). "꼭 질그릇 깨진 거 철사줄로 엮어 놓은 사람"같이 보여 마음에 들었다던 아내의 말대로, 윤형근은 옹기처럼 무덤덤한 그림으로 초지일관했다.

〈그림 117〉 윤형근, 〈자화상〉, 1962년, 종이에 색잉크, 규격미상

추상화가는 소묘능력이 부족한 사람이라는 오해를 곧잘 받아왔다. 그럴 개연성도 없지 않았겠지만 윤형근의 자화상은 그게 아님을 스스로 말해준다. 윤형근의 개결(介潔)했던 언행이 젊은 시절의 자화상에도 그대로 비친다.

〈그림 118〉 윤형근, 〈무제〉, 1994년, 린넨에 유채, 27.3×22.2cm, 김형국 구장

작업광경을 직접 엿본 적도 있었지만, 그는 큰 캔버스를 바닥에 깔고 물감을 묻힌 롤러로 칠하는 작업방식이었다. 거기에 직사각형 조형이 기조였다. 그 다갈(茶褐)색조의 그림을 본 일본 안목은 원폭이 투하된 뒤에 히로시마에 내렸던, 죽음과 비탄의 검은 비 '흑우'(黑雨)를 연상한다 했다. 그런 사회적 무게의 느낌이기도 한 직사각형이 묘한 여운을 안겨 주는 것은 직사각형을 만드는 기하학 선(線) 가장자리에 색조 번짐인 선염(渲染)으로 '풀어지는' 느낌과 함께하기 때문이다. 단호한 직선에 느긋한 번짐이 어우러지는 사이로 윤형근의 그림 미학이 있다는 말이다. 김병기 화백의 코멘트다.

〈그림 119〉 윤형근·윤광조, 〈도화(陶畵) 필통〉
2003년경, 덤벙에 선조, 높이 12×지름 13cm, 윤광조 소장

도공의 개인전 때마다 찾아와서 안면을 익혔던 화가가 드디어 경주 안
강의 윤광조 작업장을 방문하였다. 선조(線彫)한 것을 보고 도공이 "빌
딩 같다!"고 하자 "어리숙한 것이 큰 맛이 난다"는 것이 화가의 대답이
었다.

달항아리, 한반도 백색미학의 백미

"달덩이 같다."

이 말은 젊은 여인의 둥그스름한 얼굴에 대한 전래의 찬사다. 후덕함도 깃든 양이 참 예쁘다는 말이다. 우리 미감도 세월 따라 변하기 마련으로 요즘은 이 말이 좀 부정적으로 들릴지도 모르겠다. '달덩이 얼굴'(moon face) 서양말이 얼굴이 부어오른 병색을 지칭해서다.

한데 특히 음력으로 세시풍속을 가늠하는 동양사람 통념에서 달이 그 자체로 아름다움임은 변함없다. 보름달이 두둥실 떠오르면 사람들은 갖가지 상념에 젖는다. 마음에 품은 사랑도 저 달을 보겠지 하고.

조선백자에 바로 달덩이를 닮았다는 항아리가 있다. 18세기 영·정조 연간에 만들어졌는데, 국사학자들의 중론대로, 이 연간은 바로 세종연간에 이어 300년 만에 꽃핀 문화 르네상스 시기였다.

본디 그릇인 달항아리가 비상한 미학임을 우리가 감득(感得)하기까진 시간이 좀 걸렸다. 문방구 백자소품 수집가였던 박병래(朴秉來, 1903~1974)의 회고록(《도자여적》, 1974)에 그냥 '이조백자 항아리'라고 적었을 뿐이다. 그저 백자대호(大壺)나 '물항아리'라 불렀다. 모양새가

옆에서 바라보면 높이와 지름이 거의 같아 보름달처럼 보인다고 '달항
아리'라 처음 이름 붙인 이는 '항아리 중독자' 수화 김환기 화백이었다
는 게 그 바닥의 유명 거간의 증언이다(홍기대,《우당 홍기대 조선백자와
80년》, 가나문화재단·컬처북스, 2014). 이를 널리 퍼뜨린 이는 수화의 지
음(知音) 최순우 전 국립중앙박물관장이었다(〈그림 121〉 참조).

달항아리는 밖으로 드러난 외형의 아름다움 못지않게 내면의 철학
이 심오하다는 말도 보태졌다. '만병'(滿甁)이라 불러야 마땅하다 했는
데, 산스크리트어로 Purna-ghata인 만병은 만물생성의 근원인 물이
가득 차 있거나 보이지 않는 생명의 기운으로 가득 찬 용기를 말함이
다(강우방,《수월관음의 탄생》, 2013).

2000년대에 들어 달항아리에 대한 사랑이 생겨난 것은 도자기 시
장이 취약한 우리 사회에서 오랜 가뭄을 적시는 단비였다. 내림 도공
에다 대졸 도예가도 합세한 선의의 경쟁도 벌어졌다. 애호가들은 어느
가마가 본디 미학에 근접한가를 살핀다. 역시 빼어난 안목가의 취향을
곁눈질하기 일쑤인데, 한 안목가로 단색화로 세계적 명성을 얻은 박서
보(朴栖甫, 1932~) 화백도 중요 잣대로 여겨졌다(〈그림 120〉 참조).

그가 눈여겨보아온 현대 도공은 작금에 전시회를 연거푸 열었던 이
용순(李龍淳, 1955~)이다. 화백은 그의 달항아리에서 자신의 단색화
작품정신을 느낀다 했다. 말하길 단색화의 요체는 반복인데 그 무한반
복의 몰입 또는 무아지경에서 오는 무목적성의 경지, 다시 말해 붓질
을 하면서도 아무것도 애써 이루려 하지 않는 노장(老莊)적 무위(無爲)
가 거기에 있단다. 입선(入禪)의 이 경지 덕분에 작가생활을 시작한 지

무려 40년 동안 단 한 점의 작품을 팔지 못했음에도 그림에 줄곧 매달릴 수 있었다.

화백은 자신이 심취했던 예술세계를 이용순 작품에서도 엿보았다. 아무 문양도 없는 단순 형태를 태토(흙)와 유약만으로 달항아리를 일궈냈음에서 단색화의 전형으로 보이고, 제작과정이 오로지 흙·불·물레와 합일된 도공의 열중과 몰입에서 목적마저 비워냈음이 아름답게 보였단다.

다시 최순우의 감상이다. "휘영청 맑고 개운하고 또 가슴이 후련한 이 아름다움, 이것은 장차 우리 한국 사람들만의 세계일 수는 없는 일"이라 했다. 이 말이 틀리지 않아 대영박물관이 소장한 달항아리가 그곳 한국관을 빛내는 문화사절이라는 입소문은 진작부터 자자하다.

한편, 한국 왕래가 많은 프랑스 문명비평가 소르망(Guy Sorman, 1944~)은 달항아리를 일러 "어떤 문명에서도 찾아볼 수 없었던 한국만의 미적·기술적 결정체"라며 "한국의 브랜드 이미지를 정하라 한다면 난 달항아리를 심벌로 삼을 것"이라 했다(〈중앙일보〉, 2015. 6. 4).

돌이켜보면 한민족이 백의민족이라며 일제로부터 엄청난 수모를 당했다. 색깔을 만들 줄 몰랐다거나, 아니면 당쟁으로 계속 사람이 죽어 나가는 상황에서 상복만을 입다 보니 그 지경이 되었다고 비꼬았다. 실상은, 그때 왜인들을 무색하게 만들 듯, 그게 아니었다. 흰빛이야말로 무지개 빛깔의 총화라 했던 한 선각자의 찬탄대로 국내외에서 이제 백자 달항아리로 말미암아 한반도 백색 미학의 백미(白眉)로 돋보이고 있다.

〈그림 120〉 박서보 화백의 달항아리 사랑, 2017년

서울 인사동의 〈이용순전〉(통인화랑, 2017. 5. 17~6. 6)에 출품된 달항아리를 단색화가가 안고 있다. "흰빛의 세계와 형언하기 힘든 부정형의 원이 그려 주는 무심한 아름다움"이라 했던 최순우의 말에 화백은 십분 공감하는 모습이다.

〈그림 121〉 최순우의 달항아리 꽃꽂이 재현, 2017년

일본만의 고유문화가 아니라 우리도 전래 꽃꽂이가 있었다며 그걸 살려보자는 뜻으로 1963년 정초 국립중앙박물관 미술과장 최순우가 앞장서고 화가, 건축가 등 각계 예인들이 참여한 꽃꽂이 전시회가 열렸다. 그때 최순우는 달항아리 주입구(注入口)에 매화 꽃가지 하나를 가로놓았다(〈동아일보〉, 1963. 1. 12). 원과 선의 병치(竝置)가 아름다웠던 그 연출을 재현하려고 이용순 달항아리 위에 올려놓은 여름철 꽃가지 하나가 멋을 뽐내고 있다.

고개 숙인 우리 동양화, 어디로?

1974년 초여름, 인사동 현대화랑의 소정 변관식(小亭 卞寬植, 1899∼
1976) 초대전은 문전성시였다(〈그림 122〉 참조). 옥색 두루마기가 단정
한 주인공은 온갖 풍상을 이겨온 이답게 무표정에 가까운 의연함이었
다. 부잣집 사랑방을 동가식서가숙했던 오랜 연찬이 드디어 세상의 따
뜻한 반응을 받게 되었음에 만감이 교차하는 그런 얼굴이었다.

더불어 문화진흥도 언론의 사명이라 여겼던 신문사, 특히 〈동아
일보〉의 노장 초대전도 잇따랐다. 수준급 화집(《의재 허백련 회고전》,
1973;《심산 노수현 화집》, 1974)도 출간해서 미술 사랑 중흥에 앞장섰다.

노장이란 '6대가(大家)'를 말함이었다. 네 분이 특히 각광받았다. 봄
그림은 심산(心汕)이라고 '심춘(心春)', 여름 그림은 의재 허백련(毅齋
許百鍊, 1891∼1977)이어서 '의하(毅夏)', 가을 그림은 소정(小亭)이 좋
아 '소추(小秋)', 그리고 설경의 고수 청전 이상범은 '청설(靑雪)'로 애
칭되었다.

나라 경제 도약기에 생겨난 미술 특수는 먼저 동양화단 차지였다.
덩달아 중진들의 거래도 활발했다. 살 만한 동네는 그림을 구하는 친

목계도 생겼다. 참새가 나는 영모화(翎毛畫)를 함께 구하는데, 처음 받은 '오야'가 나중 순번에 마리 수가 더 많다고 투덜대자 가져오라 해서 몇 마리 더 그려주었다는 일화도 그 시절의 농담 아닌 진담이었다.

10여 년 호황을 누리던 동양화는 어느새 급전직하였다. 도시사람이 몰려 사는 아파트는 수묵(水墨) 동양화보다 강렬 색채의 유화물감 서양화가 사람이 본디 갖고 있다는 흰 벽면 공포증 극복에 제격이라 말하는 미술심리학도 취향의 변화를 정당화했다.

급변은 엄연한 현실이었다. 이를테면 청와대 벽면을 장식하는 역대 대통령 초상화가 서양화로 도배되었다. 문화재 복원 때 논개, 춘향 등의 인물화가 동양화로 장식되었던 관행의 파기였다. 제작 수주를 놓고 사제 간에 다퉜던 이전투구의 역작용이었던가.

동양화의 쇠퇴는 우리만의 문제가 아니었다. 중국 그림이 갖고 있던 철학이 붕괴되면서 "(한중일) 동양화가 묘하게 기술적으로만 남아버렸기 때문"이라 했다. 그림 소재가 "생활의 현실과는 떨어진, 과거의 생활에서 소재를 받음"인데, 한마디로 현대 회화에서 기대되는 리얼리티의 부재가 결정적 흠결이었다(이동주, "옛 그림을 보는 눈", 《우리나라의 옛그림》, 1995).

유통 비행(非行)도 발목을 잡았다. 아들 박병래(《도자여적》, 1974)의 도자 탐닉을 걱정하며 아버지가 "골동을 하면 망한다고 하는데 어떻소?", 알 만한 이에게 묻자 "그야 서화를 하면 망한다지만 골동은 안 그래요!"라 했던 일화처럼, 위조품이 오래 줄곧 범람했다.

인사동 순례 초행길에 좋다 했더니 일단 가져가라던 해강(海岡 金圭

鎭, 1868~1933) 대 그림이 가짜였음은 내가 왕초보라서 그때 그랬다손 쳐도, 고수(고유섭, "고서화에 대하여", 《수상, 기행, 일기, 시》, 2013)의 질타대로 무(無)낙관이라 논란(論難)거리인데도 가(假)낙관을 찍는다든지, 표구사에서 곧잘 화선지 진적을 제일·제이·제삼겹 등 여러 쪽으로 나누곤 했다는 것.

동양화가 나락에 떨어지자 작가들의 자존심이 흔들렸음도 우려할 만했다. 한때 서울대 대 홍익대의 양분 진영에서 선봉장이던 이가 펴낸 회고성 도록에는 호구지책이던 구상(具象)의 '달력그림'은 빼버리고 비구상 전위 모더니즘이 전부인 양 후자 일색으로 꾸몄다. 애호가에 대한 기만을 넘어 동양화단에 대한 기만이 그 아니었던가.

우리 동양화는 어디로 갈 것인가. 중국의 쑤웨이(徐渭, 1521~1593)나 바다산런(八大山人)은 물론이고, 우리의 겸재나 단원 같은 '기운생동'의 아름다움은 예나 지금이나 감동 덩어리다.

다만 그것이 예전과 달리 장차 대안적으로 동·서양화 구별 없는 구도 속에서 진행될지가 궁금하다. 동양화에서는 본디 오채(五彩, 파랑·노랑·빨강·하양·검정), 오색(五色, 乾濕濃淡焦)의 묵 맛을 귀하게 여겼는데(〈그림 96〉 참조), 일부 동양화가가 산야에 꽃 피고 새 우는 전통 소재를 서양화풍으로 출구를 찾는 몸부림이 올바른 노릇인지도 두고 볼 일이다.

〈그림 122〉 계간 〈화랑〉
1974년 여름호 표지

변관식 그림이 잡지 표지를 장식한 것은 현대화랑의 소정(小亭) 개인
전을 앞두고서였다. 해가 바뀌고 얼마 뒤 소정의 와병이 소문났다. 후
배 우현 송영방이 문병차 소정을 찾았다. 병석 옆에 그리다 만 화선지
를 엿보고는 "편찮다는 소식이었는데 웬 그림이냐?" 묻자, 주변의 성
화로 붓을 잡지 않을 수 없다는 대답이었다. 이를 전해 들었던 이들은
하나같이 "화가가 유명해지면 편히 죽을 수 없다!"고 한탄했다.

수묵동양화의 그런 유명세도 이제 흘러간 옛이야기가 되고 말았다.
이 지경에서 돌파구 찾기에 부심하는 시도(손수호, "전통의 맥을 잇는 화
가들",《문화의 풍경》, 2010)는 눈여겨볼 만하다.

<그림 123> 송영방
<완당선생 적거도(謫居圖)>
2009년, 장지에 수묵
66×48cm, 박철상 소장

따뜻한 수묵 필치가 김정희의 득의 모습을 은은하게 그려 보여 주었다. 우리 회화전통에서 초상화가 도달했던 높디높은 경지를 현대화할 경우에 기대할 수 있는 한 가능성을 보는 기분이다. 그건 그렇고 우리 조형예술사에서 왜 김정희인가?

완당의 글씨의 예술성은 리듬의 미보다 구조의 미에 있다. … 내가 완당을 세잔에 비교한 것은 그의 글씨를 대할 때마다 큐비즘을 연상하기 때문이다(김종영, "완당과 세잔",《초월과 창조를 향하여》, 2005, 130~134쪽).

최북, 〈공산무인도(空山無人圖)〉
조선 영조 연간, 종이에 수묵담채, 33.5×38.5cm, 개인 소장

화제로 적은 "빈산에 사람 없고, 물이 흐르고 꽃이 피네"라는 뜻의 "空山無人(공산무인) 水流花開(수류화개)"는 송나라 대문장 소동파(蘇東坡)의 명구다. 우리 회화사에서 최북(崔北, ?~?, 조선후기) 하면 우선 기인화가로 으뜸이었다. 아호를 이름 자 '북(北)'을 파자해서 '七七(칠칠)'이라 했던가 하면, 붓으로 먹고사는 사람이란 뜻으로 '毫生館(호생관)'이라 자호하기도 했다. "산수를 구하는 사람이 있으면 흔히 산은 그리되 물을 그리지 아니하니 그 연고를 물으매, 종이 밖에는 모두 물이 아닌가 하고 해학(諧謔)하는 것이었다"(김용준, 《최북과 임희지(林熙之)》, 1948).

이런 일화가 최근까지 널리 오래 전해졌음인지 자수성가한, 그러나 서당 3개월 수학이 고작인 내 가친에게 최북의 서화를 권하는 이가 있었다. 내가 어지간히 세상을 바라보기 시작할 무렵의 20대 중반에 이르자 한양의 권문세족들이 누리던 이른바 경화(京華) 문화와 한참 떨어진 갯땅까지 흘러온 그림 정체가 궁금했다.

우리 옛 그림에 대해 선구적인 안목을 갖고 저술도 활발했던 서울대 외교학과 동주 이용희 교수와 선이 닿았다. 미리 최북의 병풍을 펴놓고 거실에서 기다리는데, 집주인은 들어서자마자 먼눈에도 고개를 가로저었다. 위작의 범람도 우리 동양화에 대한 전래의 사랑에 찬물을 끼얹었다는 것이 세간의 중론이었다.

수묵에서 모더니즘을 구현한 박대성

"옛것을 본받아 새로운 것을 창조한다."

'법고창신'(法古創新)의 말뜻인데, 말하긴 쉬워도 여간 오르기 힘든 고개가 아니다. 초일류만 살아남는다는 예술분야라면 더욱 가마득한 경지가 아닌가. 오랜 서울생활을 접고 경북 청도 고향 가까운 '신라 수도' 경주에 자리 잡은 지 20년, 동양화 입문 반세기 소산 박대성(小山 朴大成, 1945~)의 화업에 이처럼 적합한 말도 없지 싶다.

2018년 이른 봄, 가나문화재단이 주최한 개인전은 나름으로 그 뜻이 자별하다. 1984년 이래 가나화랑 발족과 함께 해온 전속화가 소산의 초대전을 조만간 영예롭게도 미국 서부 유수 화랑에서 개최한다는 전문(傳聞)은 수묵화가 소산의 개인적인 영예임은 물론, 빈사상태인 동북아 수묵화단에 던지는 의미가 참으로 예사롭지 않기 때문이다.[*]

소산의 장르인 수묵화는 종주국 중국은 말할 것 없고 '압록강 동쪽'

[*] 대작 8점을 보여주는 개인전(Park Dae Sung, Virtous Ink and Contemporary Brush, 2022. 7. 17~12. 11)이 LACMA, 곧 로스앤젤레스카운티 미술관의 초대로 열렸다.

에 그만한 경지가 없다고 소문났던 한반도 또한 현대의 도시·산업시대에 들어 그 정당성과 존재감은 나락으로 떨어져 버렸다. 당연히 미술시장도 빈사상태다.

내력인즉, 1989년 6월 천안문사태로 분위기가 일시에 경직되긴 했지만, 나라성장정책과 함께 미술도 특히 1970년대 말·1980년대 초 즈음 백화제방(百花齊放)의 자유 분위기가 요란했다. 이 여파로 중국의 기성 화풍(畫風)은, 권위 있는 영국 주간지(*The Economist*)가 적절히 지적했듯, "서예나 수묵 등 전통적 예술형식은 너무 차분하게 가라앉은 끝에 무척 협량(狹量)해지고 말아 물밀 듯 다가오는 격변의 새로운 리얼리티를 포착·감당할 수 없음"이란 냉엄한 현실에 직면했다. 이 점은 이 나라 중진 수묵화가도 전적으로 동감이었다. "소위 동양화는 농경시대와 함께했던 화목인데 어느새 전 세계가 도시화되고 말았으니 전통의 화제(畫題)로는 도무지 리얼리티를 감당할 수 없었기 때문"이라 했다.

태산 같은 바위가 앞을 가로 막는 전례 없던 화법(畫法)의 궁지에 정녕 정면 돌파구는 없단 말인가. 아무리 도시시대가 전방위로 확산되었다지만, 생존을 넘어 생활을 영위하게 되면 자연스럽게 생락(生樂)의 하나로 산자수명 이 나라에서 아름다운 산수로 감흥을 즐기려는 눈요기도 중요 행복지수 중 하나가 아닐 수 없지 않은가. 바로 여기에 소산 그림의 매력이 있다(〈그림 124〉 참조).

그의 산수는 웅혼(雄渾)하고, 대조적으로 화조(花鳥)는 정취(靜趣)하다. 필력의 비범함인데 그것은 비록 전통 수묵과 담채를 구사하되 현

대화단의 세계적 조류, 곧 모더니즘을 자유자재로 넘나든다(〈그림 125〉 참조).

미국 쪽으로 건너가선 추상표현주의라는 말을 얻었던 모더니즘은, 낱말 그 자체는 간단하지만, 그 추상표현에서 다시 비형상(non-figurative) 대 형상(figurative)의 분화 등으로 복잡다단해졌다. 전자로 드쿠닝(Willem de Kooning, 1904~1997), 후자론 로스코(Mark Rothko, 1903~1970)를 손꼽는다면, 형상성의 극단은 팝 아티스트 워홀(Andy Warhol, 1928~1987)을 거쳐 극사실주의로도 발전했다.

소산의 경주 솔가(率家)는 해방 이후 한국 학교교육 미술공부의 출발점이었던 솔거(率居)의 현장에 다가가려 함이었다. 신라 진흥왕 때 사람이라는 이 땅 최초의 화성(畵聖) 솔거의 대표작은 황룡사의 〈노송도〉(老松圖). 늙은 솔을 어찌나 실감나게 그려냈던지 새들이 잘못 날아들어 벽화에 부딪치는, 요즘 말로 버드 스트라이크(bird strike) 일쑤였단다.

본시 대상을 닮으려는 그림의 본성에 충실했던 솜씨였다는 점에서 요즘 용어로 솔거는 극사실주의의 성공사례였다. 그런데 그림이 대상을 닮으려는 본성 못지않게 역설적으로 그 대치(對峙), 그 대척(對蹠)도 넘보기 마련이다. "닮음(寫之, likeness)과 닮지 않음(不寫之, unlikeness) 사이에 그림의 묘미가 있다" 했던 제백석의 화론은 바로 그걸 짚어낸 명언이었다(Yi Ming Ben She, 1989).

소산의 화업이 닮으면서도 동시에 닮지 않으려는 몸짓이 느껴지는 그림은 단연 산수화다. 언뜻 동양화기법 가운데 특히 조감법(鳥瞰法)

의 과감한 도입이라고도 말할 수 있겠지만, 내 보기론 기암괴석의 봉우리가 하늘에 닿을수록 더 거대해지고 짙게 검은 빛깔을 뿜어냄은 큐비즘의 극치이거니와, 어안(魚眼)으로 구도의 중심을 잡은 내·외금강 한쪽에 해금강이 떠억 하니 자리 잡은 것은 모더니즘의 한 축인 초현실주의의 구현이다. 한편, 화조도는 닮음이 고조된 극사실주의의 한 경지이면서도 특유의 서예를 보태서 동양의 서화일치의 한 경지를 환기시켜 주고 있다.

소산 박대성은 타고난 화가다. 그 타고남도 열심히 붓질하고 또 붓질해낸, 이윽고 '필노'(筆奴)가 분명한 지성(至誠)의 결실임이 그 또한 아름다움이다(〈그림 126〉 참조).

〈그림 124〉 박대성, 〈금강전도〉, 2000년, 종이에 수묵담채, 134×169cm

1998년에 북한으로 화문기행을 할 수 있었다. 고기가 사물을 보는 시선, 곧 어안(魚眼) 또는 새가 하늘에서 내려다보는 이른바 조감(鳥瞰)을 혼용해서 나름으로 금강산 사랑을 보여 주었다. 금강산의 경우, "천하명산은 천하명품 산수화를 만든다" 함이 분명 참말인 것이, 겸재의 금강산 그림은 말할 것 없고, 금강전도를 그린 무명들의 민화 병풍(데이비드 록펠러 구장)들도 하나같이 천하일품이었다.

〈그림 125〉 박대성, 〈뉴욕 센트럴 파크〉
1994년, 종이에 먹, 61×23cm

모더니즘 화풍을 직접 체감하려고 뉴욕에 머문 적이 있었다. 불구라고 놀림을 받은 끝에 중학과정도 제대로 못 마친 그에게 그곳 미국 사람과 어떻게 소통했느냐 물었다. "그곳에도 벙어리가 살더라고!" 이를 두고 우문에 현답이라 할 것이다.

〈그림 126〉 박대성, 〈베토벤 라이브마스크〉, 2019년, 종이에 수묵, 38×30cm

국제적인 규모의 〈서울 스프링페스티벌 실내악축제〉(Seoul Spring Festival of Chamber Music) 제14회(2020. 5)는 베토벤 탄생 250년 (1770~1827)이 주제였다. 포스터용으로 소산이 그려 준 밑그림은 베토벤의 위대함 현창에 더할 나위 없는 안성맞춤이었다. 악성은 20대 중반부터 소리를 못 듣는 난청(難聽)에 시달리면서도 음악소리로 인류를 감동시켰고, 소산은 아주 어린 날 동족상잔의 테러를 당했던 한 손의 불편을 안고 대성(大成)한 화업이었던 것. 서로에게 위로가 되는 짝으

로 그만할 수가 없었다. '불편당'(不便堂)이란 아호의 대극(對極)을 찾아 나섰던 그의 행보는 한마디로 의연함이었고, 그의 언행 또한 그러했다.

이를테면 경주 솔거미술관 벽면에서 바닥까지 늘어선 작품을 부모 따라 전시장을 찾았던 아이가 무심코 밟았고, 밟다 보니 미끄럼틀 놀이로도 밟았다. 어른들 눈엔 그림 훼손이었다. 소동 끝에 복구·보상 같은 말이 어른들 사이에 오가자 불편당이 대뜸 한마디, "불문(不問)에 붙여라!" 무엇보다 '예방 전시'를 못한 어른들 탓이라 했던 대인은 아이를 위한 말도 보탰다. 소동과 불문의 전말을 눈치챈 아이는 필시 장차 그림사랑이 될 거라고("왼손 없는 무학의 화가 박대성", 〈조선일보〉, 2021. 6. 12). 스스로를 위해서도 한마디. "그놈 소동이 오히려 봉황의 발자국이 되었네."

이 해프닝이 뉴스를 타자 사람들이 줄을 서서 그림을 보러 왔다.

광화문 현판 유감

제주시 한림읍 저지(楮旨)리의 제주현대미술관에는 예술인촌도 함께 있다. 그 한구석에 콘크리트 광화문의 뒤쪽 주심포(柱心包)가 전시되었음은 뜻밖이었다. 2005년에 목재 원형으로 고쳐 세울 때 헐려나간 1968년 중건의 일부였다(〈그림 127〉 참조).

그건 나라의 압축 근대화에 발맞추어 현대 건축물이 도시 경관을 뒤덮기 시작할 즈음, '콘크리트 한옥 기술'로도 문화재를 복원할 수 있다고 여겼던 한 시절에 대한 기록이었다. 그렇게 건축계가 그 콘크리트 광화문을 '콘크리트 건축문화의 발전과정의 한 단면을 엿볼 수 있는 자료'로 여겼다면, 나 같은 육지사람에겐 한반도 남쪽 섬 땅도 이 나라 정체성을 새삼 확인하고 있음으로 보였다.

예술인촌에서 멀지 않은 강정마을은 해군기지 건설반대 데모가 오래였다. 현지의 일부 불이익에도 불구하고 대국(大局)은 기지가 남쪽 바다 방어능력의 제고에 국가적 절대 요구임은 분명했다. 1910년 한일합방 직전, 조선반도 병탄이야말로 실패했던 도요토미 히데요시(豊臣秀吉, 1536~1598)의 꿈을 이뤘다며 일본 사회가 잔뜩 들떠 있었을 때

도 그의 전기작가 야마지 아이잔(山路愛山, 1864~1917)은 단호했다.

(도요토미의) 조선정벌 전쟁은 실로 군국(軍國)의 일대 귀감이다. 해권(海權)을 갖지 않은 나라는 결국 반드시 실패한다.

이 말처럼, 시대 대세가 아무리 세계화일지라도, 그건 '국민국가(nation-state)'의 존재를 전제한다. 국민국가란 영토는 말할 것 없고 영해를 지킬 수 있어야만 비로소 지속가능한 것.

왜군의 천적 이순신과 '광화(光化)' 곧 "왕의 큰 덕(德)이 온 나라를 비춘다"는 뜻으로 조선왕조 정궁의 정문 이름을 고쳐지었던 세종의 동상을 함께 앞세운 광화문이야말로 이 나라 국혼(國魂)의 으뜸 상징이다. "우리 역사에서 세종대왕과 이순신이 없었더라면 심심할 뻔했다"는, 한때 사극작가로 이름이 드높았던 이의 술회가 사람들의 심금에 닿았음도 그 때문이었다.

그 광화문이 이 땅의 영욕도 고스란히 한 몸에 받아왔음이 우리 역사였다. 광화문은 임진왜란의 병화로 소실되었다가 대원군이 어렵사리 복원했다. 하지만 일제 식민통치는 총독부 앞을 가린다고 철거를 서둘렀다. "만약 일본이 조선에 나라를 빼앗겨 궁성이 헐린다면 우리 일인들의 심경이 어떻겠는가?!" 했던 민예학자 야나기 무네요시의 격문(檄文) 덕분에 본디 자리 옆 이건(移建)에 그쳤지만, 동족상잔의 참화로 기어코 불탔던 파란만장이었다.

하여 2000년대에 원형대로 복원한 것은 고맙지만 현판(懸板)이 문

제였다. "그 시대에 한글 현판이라니, 얼마나 신선한 파격인가. 그것만으로도 직전 현판의 역사적 가치가 충분하다"며 '門化光' 대신 '광화문' 현판을 걸어야 한다고 나중에 국회의장에 오른 김형오(金炯旿, 1947~) 중진 국회의원을 중심으로 당시 야당 의원들이 목소리를 높였다.

글씨 자체로도 "누가 봐도 기세가 대단하다.… 그건 분명 대통령 한 개인의 에너지가 아니라 당시 국민 전체의 에너지일 것"이라 했던 당대의 선비(송복, "광화문", 2005. 3. 4)는 서예전도 열었던 구안인사였다.

하지만 그즈음의 문화재 행정가는 1968년 중건 당시 최고권력이 못마땅했다(〈그림 128〉 참조). 이 저의가 굳이 대원군 시절 중건으로 돌아가 희미하게 남은 사진 글씨로 현판을 만들었다. 민주화 과정의 유보라는 흠결에도 불구하고 역사적 절대가난을 벗게 해준 대공을 교량(較量)해봄과 함께 "어린 백성을 불쌍히 여겨" 만들었던 '언문'으로 과감하게 적었음은 내팽개치고, 궁성의 현판은 무관들이 많이 적었던 관례에 따라 글씨를 썼던 대원군 당시의 훈련대장이 천주교도 박해에 가담했다는 사실에는 눈감았다.

박정희 글씨가 싫었다면, 새로 한글현판을 만들기 위해 명망 서가를 찾았거나, 아니면 온 국민을 상대로 자유공모를 했어도 좋았겠다. 단, 훈민정음 해례본 등 세종 당시 한글체로 쓴다는 기준을 제시한 채로.

이래저래 4백여 년 만의 복원이라지만 국한문 혼용주의자도 '시시하게' 딴지걸지 않았을 나라의 고유문자 문패는 불발이 되었다. 불멸의 한글 창제자 동상을 코앞에 두고 벌어진 이 시대의 코미디였다.

〈그림 127〉 저지리 광화문 공포 조각, 사진: 김형국

제주도 한림읍 저지리에 제주현대미술관이 자리해 있고, 그 주변으로
이른바 예술인촌(artist colony)이 조성된 것은 예술인들의 유명세를 통
해 고장을 빛내겠다는 '지방판촉'의 교과서적 방편이다. 그 경내 한구
석에 시멘트로 만들었던 광화문의 해체된 주심포 조각이 기념물처럼
세워져있다.

〈그림 128〉 1968년 중건 당시의 광화문 현판 글씨, 사진: 문화재청

조국 근대화에서 정치적 정당성을 찾았던 3공 대통령 박정희의 친필
이다.

서가(書家) 원중식 이야기

고미술 거리 인사동의 최성기는 1970년 즈음 그리고 이후 20년이었다. 그때 현대적 미술시장인 화랑이 한둘 나타났고, 초가집 등 농촌주택이 헐리면서 반닫이, 부엌탁자 등이 그 거리에 즐비한 골동가게로 모여들었다. 자연히 민예품에 눈독을 들인 이들이 횡보했고, 거기에 화가들이 적지 않았음은 각종 전시회 개막이 다반사였기 때문이었다.

그즈음 내가 마주친 인사동 점경(點景) 하나는 일대의 화방인지 화랑인지를 둘러보러 나온 흰 수염 날리던 노장, 그리고 휠체어를 미는 젊은이였다. 우연히 보호자와 눈이 마주쳤다. 바라보니 대학시절 옛 친구 남전 원중식(南田 元仲植, 1941~2013)이었다.

그 남전이 서울대 농대에서 농학, 곧 땅농사 공부를 하는 사이로 벼루농사 연농(硯農)에도 빠져들었다는 소문은 진작 자자했다. 그가 정성스럽게 모시고 나온 이가 불각(不刻) 중에 오른손이 마비된 절망의 상황을 이기며 왼손으로 붓을 잡고는 마침내 좌수서(左手書)의 신경지를 열었다는 당대의 서가 검여 유희강(劍如 柳熙綱, 1911~1976)이었다. 휠체어를 타고 그곳 고서점 통문관(通文館) 앞을 지나던 모습은 누구

말처럼 한 폭 그림이었다. 가게 돌 간판이 바로 검여의 글씨였기 때문이다.

　스승을 모시는 남전의 모습은 마치 갓난아이를 다루듯 자상하면서도 의연했다. 기실, 서울농대를 다녔던 고향친구를 통해 알게 된 남전은 처음 만났을 때 느꼈던 인상 그대로였다. 4·19 혁명이 일어나던 그해 대학에 들었던 남전은 얼굴은 햇볕에 약간 그을린 채로 어깨는 떡 벌어진 양이 그 시절의 전형적인 '수원농대생'이었다. 절대빈곤 나라의 기사회생은 농업이 감당할 수 있다는, 19세기 중엽 그룬트비가 앞장섰던 덴마크의 농촌부흥운동, 뒤이어 19세기 말 "인민 속으로"라는 러시아 '브나로드' 운동을 재현하겠다는 그런 기색이었다.

　특히 독일과 맞붙었던 전쟁의 참패로 국토가 크게 절단 났지만 농림(農林)의 부흥으로 일류국가가 되었다는 덴마크의 성공스토리는 그 시절 농대생의 꿈이었다. 무궁화 품종 개량이 나라의 정체성 정립에 도움이 된다고 믿기도 했던 성천 유달영(星泉 柳達永, 1911~2004) 교수가 농학 의식화의 목소리를 높였을 때 남전이 바로 그 감화권에 있었다.

　대학 은사와 더불어 남전이 평생의 스승으로 삼았던 이가 바로 현대 한국서단의 큰 별 검여였다(원중식, "나의 학창시절 두 분의 큰 스승", 《아름다운 손: 경동대학교 소식지》, 2007). 한 분은 '키운다'는 의미의 컬처(culture) 곧 문화 분야의, 다른 한 분은 '땅(agri)에서 키움' 곧 농학(agriculture) 분야의 대가였으니 그가 땅 일을 하면서도 글씨에 파묻힌 것은 예정 조화였다. 서예도 도저했던 한국 현대조각의 비조 김종영이 "부지런히 일하고 정직한 것은 예술가와 농부의 미덕"이라 했던 그 기

율로 '남녘의 밭'이란 아호의 뜻대로 살았던 삶이었다.

글씨는 그 사람 인격이라 했다. 조선왕실의 사자관(寫字官) 한석봉이 당대의 명필로 소문났듯, 을사오적 한 사람 이완용도 바로 그 직책 출신이었다. 지금도 서화 경매시장에서 종종 이완용의 글씨가 출시되지만 한마디로 똥값이다. 반면, 망국의 상황에서 한민족의 기개를 드높였던 안중근의 필적은 나라 지정 보물인 데다 어쩌다 출시되면 그건 '별도문의' 대상인 초고가다.

남전도 서단이 알아주던 아주 드문 인격이었다. "나는 절대 글씨로는 밥을 먹지 않는다"는 개결(介潔)이었다. 생업으로 서울시청에서 일할 적에 남산공원 등에 정자 따위를 복원하면 현판 이름짓기와 글쓰기는 남전이 도맡았다.

20년 공무원 생활을 홀연히 청산하고 강원도 인제의 깊은 산골로 들어가서 10년을 글씨 공부에 매달렸다. 인맥이 얽히고설킨 서단에서 직계가 아닌데도 김충현(金忠顯, 1921~2006)을 기리는 제 1회 일중(一中)상을 받고는 그 상금 2천만 원을 개인 시재도 보태서 어린 서예가를 키우는 장학금으로 주었다.

인품이 그리워 내가 글씨 배움을 핑계로 그가 후학을 지도하던 서원에 출입하던 때 중병에 걸렸다는 말을 들었다. 평가가 낮은 대학병원에서 맹장염인 줄 알고 수술받고 보니 큰 병이었던 것. 입원할 때 왜 병원 랭킹을 참작하지 않았느냐 했더니, 자신이 잘 이겨내면 그만 아니냐며 시침이었다. 너무 의연했던 점이 화근이었나? 그런 아쉬움이 서예박물관 유작전(2016. 11. 17~27)을 둘러보는 나를 내내 괴롭혔다.

〈그림 129〉 원중식, 〈大道無門〉(대도무문), 2013년, 종이에 먹, 66×32cm

전직 대통령 한 분이 즐겨 쓰고 말하던 '대도무문'의 원전은 송나라 선
승 혜개(慧開, 1183~1260) 스님의 게송(偈頌)이다. "대도에는 문이 없으
나(大道無門) / 갈래 길이 천이로다(千差有路) / 이 빗장을 뚫고 나가면
(透得此關) / 하늘과 땅을 홀로 걸으리(乾坤獨步)." 사람마다 모두 명심
해야 할 천하명언인데, 필자 또한 명심 또 명심이다.

<그림 130> 원중식, 〈愛日堂〉(애일당), 2013년, 서각(書刻), 66×32cm

세상에 통용되는 큰 덕담 하나는 살아가는 하루의 시간이 중요하다는 말이다. "영원 속에서 하루가 왔고, 그 하루가 영원 속으로 사라지는 시차원에서 우리가 살아간다", "하루만 열심히 잘 살면 된다" 해서 '애일론'(愛日論)이니 '일일시호일'(日日是好日)이니 하는 어구가 생겼다. 뒷말은 중국 선불교 운문(雲門, ?~949) 선사의 말이다.

하루 시간에 대한 사랑은 영국의 문필가 칼라일(Thomas Carlyle, 1795~1881)도 감동의 〈오늘〉(Today) 시구로 설파했다. "보라 푸르른 새날이 밝아오누나/ 그대 생각하여라/ 이 하루를 헛되이 보낼 것인가// 영원에서부터/ 이 새날은 태어나서/ 영원 속으로/ 밤이 되면 다시 돌아가리니// 아무도 미리 보지 못한/ 이 새날은/ 너무나 빠르게/ 모든 이의 시야에서 영원히 사라지나니// 보라 푸르른 새날이 밝아오누나/ 그대 생각하여라/ 이 하루를 헛되이 보낼 것인가."

문화재 행정이 삼갈 일

국새(國璽) 또는 국인(國印)은 나라의 인감도장이다. 국사의 권위적 상징이다. 이전 것의 균열로 2005년에 제작에 착수해서 2008년부터 사용하고 있음이 이른바 '제 4대 국새'.

하지만 그 제작과정은 입에 담기 어려운 문화행정의 난맥상 '균열'로 얼룩졌다. 마침내 제작 총책임자가 사기 등 혐의로 법적 처리되고만 균열이었다.

"끝까지 속이려 들면 당할 재간이 없다"는 세간 말대로 사건이 한 사기성 개인에 의해 저질러졌고, 그것도 이제 지난 일이라 치부하고 덮고 넘어가기란 그건 절대로 경우가 아닌 듯싶다. 심각성으로 말하면 공사(公私) 간에 문화인식이 꽤 높아졌다는 이 시대인데도 정부기관의 문화감각은 여전히 무정견인 채로임을 단적으로 보여주었기 때문이었다. 마땅히 훗날을 위해 경계해야 할 사안이다.

사태의 발단은 국새 관리기관인 행안부가 무엇보다 국새를 귀금속을 사용해서 '전통기법'으로 만들겠다고 결정한 모양이었다. 뽑힌 제작단장이 "전통적 방식에 의한 진흙 거푸집으로 제작하겠다"고 했음은

그 때문이었다.

전통방식이라 하면 필시 왕조시대를 참고함이겠고(〈그림 131〉 참조), 거푸집 운운은 합금방식도 말함이겠다. 그게 과학기술적으로 본받을 만하다면 옛 전통을 따라야 한다. 그런데 오늘의 과학기술은 예전과 천양지차다. 유명 과학발달사(J. 브로노우스키,《인간등정의 발자취》, 2009)가 적었듯, 근대 화학은 새로운 성질의 탁월한 합금제작에서 빼어난 성과를 거뒀다고 했다. 이 상황에서 전통방식을 따른다 함은 도대체 어불성설이다.

그렇다면 국새는 어떤 합금이 좋단 말인가. 기준이라 한다면 글자 새기기가 쉬우면서 내구성을 갖추면 될 것이다. 팔만대장경 등을 새기는 목판이 새기기 쉽도록 부드럽고, 오래 사용할 수 있도록 질겨야 함과 같은 기준이다.

귀한 물건이라 해서 금을 주조로 삼겠다면 상식적으로 생각해도 그럴듯한 합금방식은 가까이에서 얼마든지 만날 수 있다. 치아 보철방식도 그 하나다. 내구성 확보에 더해 치아 표면을 섬세하게 재현할 수 있도록 기공사들은 예로부터 조각도 공부했다. 치과 기공은, 봉황이 되었든 거북이가 되었든, 국새 손잡이 인뉴(印紐)도 아름답게 만들 합금 얻기에 좋은 준거가 되었을 것이다.

한마디로 행안부의 국새행정이 망발이었음은 제작과정을 총괄한 백서(《제 4대 국새백서》, 2009)에서 치부를 그대로 드러냈다. 국새의 핵심은 인면(印面) 디자인인 것. 그걸 누가 디자인했는지 명시하지 않았다. 대신, 보조물에 불과한 국새 담을 상자, 놓을 자리, 쌀 보자기 등을

누가 어떻게 만들었는지 그 공정은 사진까지 붙여 소개했다. 이것이야 말로 본말전도의 기록 행정이 아닐 수 없다.

파행의 핵심은 결국 사람 선정의 잘못이었다. 서화예술이 가미되면서 인장을 전각(篆刻)이라 부르게 되었으니(김양동, "한국의 인장·전각의 역사",《조선왕실의 인장》, 2006), 마땅히 명망 서예가를 책임자로 모셔야 했다. 서예가는 전각제작의 도필(刀筆)에도 능숙하다. 한때 그 이름이 드높았던 이기우는 '철농(鐵農)'이란 아호로 아예 전각에 매달리고 있음을 공언한 서예가였다.

관청 일은 공모절차를 거치기 마련. 그럴 경우라도 행안부가 자체 조직 자문회의에 부칠 게 아니라 예술원이나 국립중앙박물관에다 위촉했으면 간단했다. "한 사람 천재의 눈은 만인의 눈을 대신한다" 함이 진실인데, 그 식별과 확인에 그만한 권위의 공공기관도 없지 않은가.

필시 그런 쪽 제안을 받아 3공은〈대통령〉,〈靑瓦臺〉같은 관인, 그리고 박정희의 성명 도장에다〈興國一念(흥국일념)〉,〈中樹(중수)〉등 아호 도장의 제작도 철농에게 맡겼을 것이다(〈그림 132〉참조).

나라의 큰일을 정하는 일에 금도장이 정관계 인사들에게 뇌물로 전해졌다 했다. 이 지경에서 어찌 제대로 사람을 골랐겠는가. 나라는 국민정서 순화라는 막중한 책임도 짊어지고 있다. 그러해야 할 나라가, 특히 담당 정부기관이 제구실을 못했음에서 파행이 발단되었음은 두고두고 '삼가고 경계해야 할' 징비(懲毖)감이다.

<그림 131> 고종황제 어새
대한제국시대, 금은 합금, 4.8×5.3×5.3cm
국립고궁박물관 소장

인면에 '皇帝御璽(황제어새)'로 새겨져 있다.

<그림 132> 이기우, 〈대통령〉
(《철농인보(鐵農印譜) 상권》, 1972, 101쪽)

전각이라 하면 한자 일색이던 전통에 비추어 제3공 최고권력자의 도
장에 한글로 새겨진 것도 들어 있음에서 위정자의 우리 문화 주체의식
이 읽힌다. 내가 철농에게 장서인(藏書印)을 청했을 때는 손 떨림에다
인지증이 시작되어 환담을 나눌 처지는 아니었다. 다행스럽게도 도필
을 붙잡으면 손 떨림이 그치는 증세라 작품은 계속한다 했다.

우리 공공미술의 가벼움

내 집은 지하철 경복궁역 역세권이다. 시내를 오갈 때 경복궁역을 무상으로 출입한다. 역은 통로를 통해 이 시대의 권부 중앙정부 서울청사와 조선조 왕권의 출발지 경복궁으로 바로 이어진다. '끗발 높은' 입지 덕분에 수많은 역사(驛舍) 가운데서 꽤 돈을 들여 미화했다는 인상도 받는다. 우선 넓적한 통로에 큼직한 전시장이 마련되어 있다. 거기서 공공성 미술전시도 곧잘 열린다.

게다가 내부 미화는 모두 석조(石彫)다. 벽면은 임금 행차인 반차도(班次圖)를 본뜬 리리프(돌을새김)이다. 청와대와 가까이 있다는 뜻인가. 그리고 통로 쪽에는 디귿 모양의 돌문으로 이곳을 출입하면 늙지 않는다고 믿었던 '불로문(不老門)'은 실물크기로, 그리고 '기마인물토기'는 소형 자동차 크기 돌로 부풀려 복제해 놓았다.

그런데 요지(要地) 지하철 역사치고는 조형물의 제작 열의가 무척 안이했다는 인상이 앞선다. 우선 조형물 하나인 불로문이 창덕궁 연경당을 꾸며온 전래 조형물의 복제에 불과하기 때문이었다. 유물복제란 스스로 '짝퉁' 조형물임을 자복(自服)하고 있음이 아니던가. 이에 견준

367

다면 기마인물토기 복제품은 좀 낫다. 실물을 확대한 노릇일망정 창의적 변용을 시도했다고 봐줄 수 있기 때문이다.

기마인물상은 승강장 통로 가운데 자리해 있다. 그만큼 지하철 탑승객 시선의 중심에 자리한다. 미루어 짐작건대, 조형물을 기마상 복제품으로 정했음은 출입구에 나라 역사의 고금(古今) 정체성을 대표하는 기관들이 자리했음을 감안해서 작품방향을 전통을 살리는 쪽으로 가닥을 잡았기 때문이었을 것이다. 그리고 지하철이 '쇠말(鐵馬)'이라 했던 철도의 일종이므로 그 상징을 말로, 그것도 우리 역사의 황금기였던 신라시대의 조형물로 정했지 싶었다.

결과물은 신라 때 말 탄 사람 모습의 토기를 모형으로 삼은 조형물이었다. 현장 안내문은 '기마인물토기'(신라 5~6세기)란 제목 아래에 "하인으로 보이는 기마인물토기로서 신라시대의 복식과 기마 풍습, 마구의 격식 등을 알 수 있으며, 동시대의 양반으로 보이는 기마인물상과 한 쌍으로 출토되었음"이라 적었다.

복제를 따왔던 토기는 1924년, 경주 금령총(金鈴塚)에서 쌍으로 출토되었다. 무사와 시종이 말을 탄 모습이었다. 무사상은 여러모로 뛰어나서 국보(275호)로 지정되었다. 하지만 시종상은 "전체적으로 정교함에서 크게 떨어지고, 말 탄 사람은 무사이기는 하지만 성장한 모습이 아니"라 했다(《한국민족문화대백과》, 1991). 그럼에도 국보인 무사상 대신, 하인상 또는 시종상을 모델로 삼은 것은 덜 정교하기 때문에 재현이 수월했기 때문이었을까.

옛 유물의 확대복제 조형방식은 이 시대 팝아트(pop art)의 한 유형

이다. 단언컨대, 현대인들이 평소에 즐겨 쓰는 공구, 스푼, 빨래집게, 고무지우개, 스위스 나이프 등 일상의 오브제를 과감하게 키워서 관객들에게 충격적 감각을 던진 스웨덴 출신 미국 작가 올덴버그(Claes Oldenburg, 1929~)를 크게 참고했을 것이다.

조형방식이 시대적 조류에 편승했음은 그럴 수 있다 치자. 하지만 배우려면 제대로 배웠어야 했다. 올덴버그의 미학도 그렇지만, 동서고금 미학의 높은 가치기준 하나가 간명(簡明)함이다. 이 기준에서 볼 때 경복궁역 기마상은 한마디로 너덜너덜하게 복잡하다. 그래서 생각인데, 이를테면 우리의 옛 말 유물 가운데서 간결한, 그것도 쇠말의 상징에 적합한 잡철로 만든 명기(冥器) 말을 모델로 삼았다면 한결 선명한 인상의 조형물을 만들 수 있지 않았을까(〈그림 132〉 참조).

착잡한 생각에 빠진 채로 거기서 가까운 인사동 들머리에 이윽고 발길이 닿으면 아주 인상적인 공공조형물을 만난다. 인사동이 서화골동의 거리임을 간결하게 그리고 단박에 말해주듯, 거대한 청동으로 만든 붓을 설치해 놓았다(〈그림 134〉 참조). '칠하는(paint)' 서양화 붓과는 달리, '긋고 쓰고 그리는' 동양화 붓은 문방사우의 하나로 높임과 기림을 받아왔다. 서화를 숭상한 우리의 문화정서도 잘 표출하고 있음이 매력이다.

〈그림 133〉 말 명기(冥器), 고려시대, 무쇠, 10×12.6×4cm, 개인 소장, 사진: 안홍범

적어도 고려시대까지 소급될 만한 철제 말 조형물이다. 우리 미학에 어울리게 고졸(古拙)함이 특징이다.

〈그림 134〉 윤영석, 〈일획을 긋다〉, 2007년, 청동, 7×7m, 사진: 권태균

서울 인사동 북측 교통섬에 서 있다. "한국 전통문화예술의 중심 표현"
이라는 게 조각가 윤영석(尹永錫, 1958~)의 명명(命名)이다.

김운성·김서경, 〈평화의 소녀상〉
2011년, 청동, 사진: 권태균

일제 군국주의에 의해 성 노예로 끌려갔던 정신대 위안부들을 기억하자는 기념조각이다. 서울 중학동 소재 주한 일본대사관 코앞에 2011년 연말에 세워진 뒤로 조형물로는 아주 드물게 시민들의 극진한 사랑을 받고 있다. 쌀쌀한 날씨엔 담요를 덮어주고, 비가 오면 우산을 받쳐주는가 하면, 세뱃돈도 주었다 한다. "동상이 아닌 하나의 인격체로 다가선 느낌"이란 세간의 감동처럼, 우리 공공조각이 이처럼 따뜻한 사랑을 받았던 적은 일찍이 없었다.

히로시마와 나가사키의 피폭(被暴)기념관이 보여주듯, 원폭이 안겨준 상상을 초월하는 피해상으로 말미암아 오히려 태평양전쟁의 가해자라는 죄의식을 잊어버렸거나 떨쳐버렸던 것이 현대 일본이 아닌가 싶다. 하필 원폭 투하가 독일은 빠지고 일본이 그 대상이 되었는가는, 물론 원폭이 1945년 초여름에야 개발완료된 사실도 작용했겠지만, 인류학자 베네딕트(Ruth Benedict, 1887~1948)가 미국의 전시정보국을 위해 일본 국민성을 연구한 내용으로, 서구 쪽과는 달리 일본 군인

에겐 '무항복주의'가 깊이 체질화되었음을 간파했고, 이 맥락에서 전쟁 막바지에 일본 본토 턱밑인 오키나와를 빼앗기고도 항복의 기미를 보이자 않자, 갓 개발된 원폭을 투하해야겠다는 정책결정에 영향을 미쳤을 것이었다. 인류학자의 연구결과는 종전 뒤에 단행본(*Chrysanthemum and the Sword*, 1946:《국화와 칼》, 박규태 옮김, 2008)으로 나왔고 오늘에도 일본문화를 이해하는 데 가장 결정적인 '20세기 고전'으로 사랑받고 있다.

내 나름으로 일본을 이해하기 위해 피폭의 두 도시를 일부러 가본 적 있었는데, 그 처참상은 필설로 다할 수 없었다. 일본 군국주의에게 엄청나게 당했던 한민족의 일원인 나도 연민의 마음을 금할 수 없었던 형편에서 일본인들은 스스로가 피해자라는 인식이 그만 국민적으로 체질화되었지 싶었고, 그만큼 제 2차 세계대전 때 유태인 말살을 자행했던 나치독일의 만행을 철저하게 사죄해온 현대 독일과 극명한 대조를 이루게 되었다.

패망 진전, 완전 무방비 상태였던, 우리의 신라 경주처럼 옛 문화가 찬란했던 고도(古都) 드레스덴(Dresden)을 향해 영국 공군사령관의 주도로 연합공군 폭격기가 연사흘에 걸쳐 융단폭격을 가해 무려 3만 5천 명에서 최대 25만 명의 무고한 민간인들을 몰살시켰던 사실(史實)을 놓고 공습 60년이 되던 2005년, 독일 나치당이 "독일에 저지른 홀로코스트"라고 목소리를 높이자 당시의 독일 총리 슈뢰더(Gerhard Schrödoer, 1944~)는 "원인과 결과를 뒤바꿔 역사를 곡해하려는 어떤 시도도 용납하지 않을 것"이라며 일소에 부쳤다.

견주어, 일본은 원인과 결과를 뒤바꿔 역사를 줄기차게 왜곡하는 양상이다. 이처럼 정신대 위안부에 대한 일제 군부의 반인륜적 개입을 부정하는 정치 노선을 현대 일본사회가 지속하는 한 전쟁의 군수품으로 전락시켰던 위안부들의 포한(抱恨)을 위로하고 또한 기억하자는 기념조형물이 비슷한 모습으로 국내외 여러 곳에 이미 세워졌고 또 세워질 것이다.

장차 전 세계에 산재한 나치의 유대인 학살을 기억하는 홀로코스트 기념관 안팎에 일제의 성 노예를 기억하는 기념물도 덧붙여진다면 서울에서 시작된 김운성(金運成, 1964~)·김서경(金曙炅, 1965~) 부부 조각가의 〈소녀상〉이란 구상조각 작품도 그 시리즈가 지난날 세계 순회공연에서 사랑받았던 리틀엔젤스 소녀 가무단의 부채춤처럼 한국 조형예술의 세계적 문화 아이콘으로 높게 나래를 펼 것이다.

〈평화의 소녀상〉과 〈그림 134〉의 사진 촬영은 1980년대 초반, 나도 편집위원으로 참여하면서 알게 된 월간지 〈샘이깊은물〉의 권태균(權泰均, 1955~2015) 사진기자에게 이 책을 위해 특청했다. 2014년 12월 8일에 사진을 보내왔다. 그리고 간밤에 예와 같이 잠자리에 들었지만 2015년 1월 2일 아침에 깨어나지 않았음을 막바지 교정을 끝낸 직후 전해 들었다. 거동이 '양반스러웠던', 이명박 정부 시절 대통령 기록사진 작가를 거쳐 신구대 사진영상미디어과 교수가 된 작가의 갑작스런 타계가 본인에겐 더할 수 없는 선종이었을지 몰라도 주변 지인들에게 큰 안타까움을 안겨주었고, 책 편집을 끝내는 순간에 이 사실을 덧붙이게 되었음이 내 마음도 자못 비감했다.

이을 만한 과거, 어디 없소?

어제 없는 오늘이 없다. 어제는 오늘에 그냥 흔적만으로 남아 있기도 하고, 오늘에도 생명력으로 살아 움직이기도 한다. 흔히들 전자를 유산(遺産), 후자를 전통(傳統)이라 한다.

전통은 친숙하다. 친숙은 아름다움의 감흥을 유발하는 조건의 하나다. 일설(一說)로, 오래 그리고 자주 접하면서 거기서 질서와 조화를 느끼는 사이에 아름다움이 감지(感知)된다 했다.

전통은 과거를 바탕으로 진화한 '전승(傳承)'이다. 오래 묵은 것에다 당대의 보편적 미감이나 이념 등이 녹아들고 보태진 경우다. 반대로 당대의 가치체계를 외면·간과한 채 과거의 묵수(墨守)에 그친다면, 그건 유물의 복제일 뿐이다.

사회적 정체의 경계(境界)가 있는 나라마다 제가끔 문화전통을 갖고 있다. 문화전통은 고유한 것이기에, 학계 정설대로 서로 우열을 가릴 성질이 아니다. 문화상대주의가 정당한 것이다. 그리고 나라마다 특색 있는 문화전통은 대비해보면 그 정체가 보다 선명해진다.

이를테면 쇠머리를 조형한 두 조각이 좋은 보기다. 세발자전거의 안

장과 손잡이로 만든 피카소, 그리고 엿장수 가위를 붙여 만든 우리 조각가 이영학(李榮鶴, 1949~)의 작품이 그것이다.

조형예술의 추상작업은 대체로 20세기 개막과 함께 세계에 널리 퍼졌다. 여기 두 조각도 추상인 점에서 이 시대의 조형작업이 분명하다. 그리고 둘 다 무기물인 쇠붙이가 의젓한 쇠머리로 변신한 데서 마치 불교의 믿음인 연기(緣起)와 윤회(輪廻)를 눈으로 보는 듯하다. 쇳덩이를 생명체인 소로 환생시킨 예술가의 창조는 생명체인 소에서 역시 생명체인 사람으로 윤회하기도 한다는 불교의 믿음보다 훨씬 극적이다.

둘 다 쇠토막으로 만든 점은 같지만, 만든 예술가의 문화 배경에 따라 조형이 서로 다름도 눈여겨봄 직하다. 쇠머리에 뿔을 강조한 피카소(〈그림 135〉 참조)는 그의 조국 스페인의 투우를 연상시키고, 쇠귀를 강조한 이영학(〈그림 136〉 참조)에서는 "쇠귀에 경 읽기" 같은 속담을 낳은 우리 정서가 느껴진다. "쇠귀에 경 읽기"는 소의 우직함을 비유하지만, 거꾸로 "쇠귀를 삶아 먹으면 정직해진다"는 속담도 그리하여 '우이(牛耳)'가 지명으로도 선호되었음도 우리 문화전통이다.

쇠뿔이 강조된 피카소의 스페인 싸움소는 피의 비참함을 암시한다. 역시 스페인이 무대인 오페라 〈카르멘〉에는 변덕스런 정열의 여인 카르멘을 죽이는 돈 호세의 막무가내 사랑이 투우사 에스카미요의 칼에 죽어가는 싸움소의 처절한 몸부림과 중첩한다.

사람과 소의 싸움인 스페인의 투우에 견준다면, 우리 남도(南道)의 전통놀이 소싸움이 훨씬 자연스럽고 해학적이다. 소와 소끼리의 싸움인 만큼 사람과 소가 대결하는 투우보다 자연스럽고, 우리 소싸움에는

싸움판에 등장한 수소가 더러 상대방을 암소로 오인하는 짓거리로 관객의 웃음을 자아낸다. 따라서 이영학의 쇠머리가 뿔 대신에 우직함과 함께 정직을 상징하는 쇠귀로 조형되었음은 필연이라 하겠다.

두 조각은 동서양의 서로 다른 종교미술과도 연관된다. 피카소에 나타난 소의 막다른 운명은 사람의 손에 죽어간 피 흘리는 예수상과 일맥상통하고, 이영학이 강조한 쇠귀는 그 죽음이 자연스런 열반의 부처상과 같이 부드러운 선을 갖고 있다.

그동안 우리 사회는 올림픽 같은 국제행사 준비 때나 해외관광객 유치에 열을 올릴 즈음이면 주체적 문화의 전승방식 찾기에 부산했다. 하지만 그게 삼청동 총리공관과 바로 이웃한 청와대 춘추관처럼 콘크리트 구조물에 기와지붕을 달랑 올리는 짧은 생각에 그친다면, 구체적으로 20세기 초엽 강화도 온수면에 세운 한옥 양식의 아름답기 그지없는 성공회 안드레성당(〈그림 137〉 참조)에 견주면, 참으로 민망해진다.

조상의 유산을 그대로 팔아먹어서도 안 될 일이고, 무작정 복제하기도 삼갈 일이다. 대신, 우리 독자·전래의 문화유산을 바탕으로 새로 꾸며진 것이었으면 좋겠다. 피카소나 이영학의 조각에 나타난 것처럼 나라마다의 개성은 단단히 간직한 채, 세계가 두루 공감할 만한 설득력을 갖춘 것이었으면 좋겠다.

〈그림 135〉 피카소, 〈황소 머리〉
1943년, 어린이 자전거 폐품, 33.5×43.5×19cm, 파리 피카소미술관 소장
ⓒ 2014 - Succession Pablo Picasso - SACK (Korea)

현대미술의 주역 피카소는 회화뿐만 아니라 스페인의 곤잘레스(Julio Gonzales, 1876~1942), 스위스의 자코메티(Alberto Giacometti, 1901~ 1966), 그리고 미국의 칼더(Alexander Calder, 1898~1976)와 스미스 (David Smith, 1906~1965)와 더불어 쇠, 청동 등의 금속으로 만든 비구 상 조각에서도 한 시대를 개창했던 주역이었다(*Picasso and the Age of Iron*, 1993).

〈그림 136〉이영학, 〈쇠머리〉, 1980년대, 무쇠, 28×16.3×1.5cm, 김형국 소장

이 작품에서 엿장수 가위를 재활용했듯, 작가는 호미·낫·삽 등 쇠붙이 농기구를 이용해서 새를 닮은 작품을 많이도 만들었다. 작가 이름에 두루미 '학(鶴)'이 들어갔기 때문이었을까.

<그림 137> 성공회 안드레성당 한옥 종탑, 1906년, 강화도 소재

강화도 전등사가 있는 정족산 아래 길상면 온수리에 자리한 대한성공회의 한옥 성당은 그 입구에 솟을대문이 있다. 이 외삼문(外三門)의 가운데칸을 높이 올려 종루(鐘樓)로 삼아 종을 매달았다.

참고문헌

Beyeler, Ernst, *A Passion for Art*, Interview by Christophe Mory,
 Scheidegger and Spiess, 2011

Dusselier, Anne-Sophie(ed.), *Kwon Dae Sup*, Antwerp Belgium:
 Axel Vervoordt Art & Antiques, 2019

Giménez, Carmen(curate), *Picasso and the Age of Iron*,
 Guggenheim Museum, 1993

Jung-Kwang, *The Mad Monk: Paintings of Unlimited Action*,
 Lancaster-Miller, 1979

Kim Kyung-Suk, *Introduction to Dynamics and Vibrations*:
 An Engineering Freshmen Core Course, 1994~2009, Brown Univ.,
 Bow and Arrow Dynamics Laboratory

Loebl, S., *America's Medici: The Rockefellers and Their Astonishing Cultural
 Legacy*, Harper, 2010

Messinger, Lisa(ed.), *Stieglitz and His Artists: Matisse to O'keeffe*,
 The Metropolitan Museum of Art, New York, 2001

Nagata Seiji, *Katsushika Hokusai*, Tokyo: Godansha, 1996

Schrader, Stephanie(ed.), *Looking East: Rubens's Encounter with Asia*,
 Getty Museum, 2013

Stourton, James, *Great Collectors of Our Time*, Scala Arts & Heritage, 2007

Yi Ming Ben She(ed.), *Likeness and Unlikeness: Selected Paintings of
 Qi Baishi*, Foreign Language Service China, 1989

가나문화재단,《조선공예의 아름다움》, 2016
강우방,《원융과 조화》, 열화당, 1990
_____《한국미술의 탄생》, 솔, 2007
_____《수월관음의 탄생》, 글항아리, 2013
강운구,《강운구 마을 삼부작》, 열화당, 2001
_____《시간의 빛》, 문학동네, 2004
_____《자연기행》, 까치, 2008
강운구 사진, 김원룡·강우방 글,《경주남산, 신라정토의 불상》, 열화당, 1987
강운구 외,《특집! 한창기》, 창비, 2008
경주시,《경주남산고적순례》, 1979
고유섭,《우리의 미술과 공예》, 열화당, 1977
고 은,《이중섭평전》, 청하, 1992
곽지윤·김형국 편,《풀 바르며 산 세월》, 가나문화재단, 2016
국립중앙박물관,《한국민예미술대전》, 1975
국제교류재단·가나문화재단,
 《한국 미학의 정수 고금분청사기》(e-book), 2021
권도홍,《문방청완文房淸玩》, 대원사, 2006
기타지마 만지北島万次, 김유성·이민웅 옮김,
 《도요토미 히데요시의 조선침략》, 경인문화사, 2008
김 구,《백범일지白凡逸志》, 국사원, 1947
김상옥,《삼행시육십오편》, 아자방, 1973
_____《시와 도자》, 아자방, 1975
김양동, "한국의 인장·전각의 역사",
 국립고궁박물관,《조선왕실의 인장》, 그라픽네트, 2006
김용준,《근원수필》, 을유문화사, 1948
_____《조선미술대요》, 을유문화사, 1949
김원용,《한국 미술사》, 범문사, 1980
김원일,《마당깊은 집》, 문학과지성사, 1988,

_____〈그림 속 나의 인생〉, 열림원, 2000,

_____〈피카소〉, 이룸, 2004

_____〈아들의 아버지〉, 문학과지성사, 2013,

김정준, 〈마태 김의 메모아: 내가 사랑한 한국의 근현대예술가들〉,
　　　　지와사랑, 2012

김종영, "완당과 세잔", 〈초월과 창조를 향하여〉, 열화당, 2005

김종영미술관, 〈최종태, 구순을 사는 이야기〉, 2021

김철순, 〈한국민화논고〉, 예경, 1991

김철호 엮음, 〈김병기 3권〉, 삼성문화재단구술사, 2009

김형국, 〈그 사람 장욱진〉, 김영사, 1993

_____〈활을 쏘다〉, 효형출판, 2006

_____〈김종학 그림읽기〉, 도요새, 2011

김환기, 〈그림에 부치는 시〉, 지식산업사, 1977

김홍남 외, 〈그가 있었기에: 최순우를 그리면서〉, 진인진, 2017

김　훈, 〈남한산성〉, 학고재, 2007

다나카 도요타로田中豊太郎,
　　　　〈이조도자보李朝陶瓷譜: 자기편〉, 동경: 취락사, 1942

류병학·정민영, 〈일그러진 우리들의 영웅〉, 아침미디어, 2001

류성룡, 〈징비록懲毖錄〉, 1633, 김시덕 옮김, 아카넷, 2013

린다 박, 〈사금파리 한 조각〉, 서울문화사, 2002

박경리, 〈김약국의 딸들〉. 을유문화사, 1963

_____〈토지〉, 나남, 2002

박병래, 〈도자여적陶瓷餘滴〉, 중앙일보사, 1974

법　정, 〈텅 빈 충만〉, 샘터사, 2001

사카모토 고로阪本五郎, 박성원 옮김,
　　　　〈미술시장: 치열한 감동의 승부〉, 고호출판사, 2007

소로, 헨리 데이빗, 〈월든〉, 강승영 옮김, 은행나무, 2011

손수호, "전통의 맥을 잇는 화가들", 〈문화의 풍경〉, 열화당, 2010

송　복,《위대한 만남: 서애 류성룡》, 지식마당, 2007

아사카와 다쿠미淺川巧,《조선의 소반》, 학고재, 1996(원저 출판: 1929),

_____《조선도자명고朝鮮陶瓷名考》, 초풍관, 1931

아사카와 노리타카淺川伯敎,《이조李朝》, 동경: 평범사, 1965

안광석,《법계인유法界印留》, 보림사, 1977

_____《원효대사법어인수元曉大師法語印藪》, 불이, 1993

연세대학교 박물관,《전각, 판각, 서법 청사 안광석》, 1997

예용해,《인간문화재》, 어문각, 1963

_____《한국의 인간국보》, 동경 펠리칸사, 1976

오세창,《근역서화징槿域書畵徵》, 계명구락부, 1928

오주석,《단원 김홍도》, 열화당, 1998

_____《옛그림 읽기의 즐거움 1》, 솔, 1999

_____《오주석의 옛 그림 읽기의 즐거움 2》, 솔, 2006

유홍준,《완당평전 2》, 학고재, 2002

윤경렬,《신라의 아름다움》, 동국출판사, 1985

_____《겨레의 땅 부처님땅》, 불지사, 1993

윤주영,《어머니: 윤주영 사진집》, 눈빛, 2007

_____《50인: 우리 시대를 이끌어온 사람들》, 방일영문화재단, 2008

윤형근 외,《윤형근의 기록》, PKM Books, 2021

이근배,《백두대간에 바친다》, 시인생각, 2019

이기웅,《내친구 강운구》, 열화당, 2010

전충진,《단순하게 소박하게: 문명을 거부한 어느 수행자의 일상》, 나남, 2021

조자용,《우리 문화의 모태를 찾아서》, 안그라픽스, 2001

최경한 외,《장욱진이야기》, 김영사, 1992

최종태,《먹빛의 자코메티》, 열화당, 2007

호림박물관,《호림, 문화재의 숲을 거닐다》, 눌와, 2012

홍기대,《우당 홍기대 조선백자와 80년》, 가나문화재단·컬쳐북스, 2014

《김종학 소장품: 민예·목기》, 갤러리현대, 2004
《심산 노수현 화집》, 동아일보, 1974
《의재 허백련 회고전》, 동아일보, 1973

주요 등장인물

가네코 가즈시게(金子量重, 1925~2017), 동아시아 민예품 수집가

강우방(姜友邦, 1941~), 국립경주박물관장 역임

　　　　미술사학자. 아호는 일향一鄕

강운구(姜運求, 1941~), 프로 사진작가

고유섭(高裕燮, 1905~1944), 개성박물관장 역임

　　　　미술사학자. 아호는 급월당汲月堂

고흐(Vincent van Gogh, 1853~1890), 불멸의 서양화가

공옥진(孔玉振, 1931~2012), 판소리 창극가

곽소진(郭少晋, 1927~2021), 서울주재 미국 문정관실 자문역 역임

괴테(Wolfgang von Goethe, 1749~1832), 독일 문호

권대섭(權大燮, 1952~), 도예가. 세계적인 달항아리 작가

권옥연(權玉淵, 1923~2011), 서양화가. 아호는 무의자無衣子

권진규(權鎭圭, 1922~1973), 자살로 생을 마감한 비운의 조각가

김경석(金景碩, 1952~), 재미 과학자. 호암상 수상

김광섭(金珖燮, 1906~1977), 시인. 아호는 이산怡山

김기창(金基昶, 1913~2001), 동양화가. 아호는 운보雲甫

김병기(金秉騏, 1916~2022), 비구상 서양화가·미술이론가. 아호는 태경台徑

김서경(金曙炅, 1965~), 조각가

김소희(金素姬, 1917~1995), 판소리 인간문화재·국창. 아호는 만정晩汀

김수근(金壽根, 1931~1986), 현대 한국 건축계를 주름잡았던 건축가

김완규(金完奎, 1952~), 통인가게 2대 당주

김용준(金瑢俊, 1904~1967), 미술사학자·동양화가. 아호는 근원 近園. 월북

김운성(金運成, 1964~), 조각가

김원용(金元龍, 1922~1993), 미술사학자·국립중앙박물관장 역임
 아호는 삼불 三佛

김원일(金源一, 1942~), 소설가·미술저술가

김정한(金廷漢, 1908~1996), '낙동강 파수꾼'이던 소설가. 아호는 요산 樂山

김정희(金正喜, 1786~1856), 한국 전통서화의 이정표
 아호는 추사 秋史, 완당 阮堂 등

김종영(金鍾瑛, 1915~1982), 한국추상조각의 비조. 아호는 우성 又誠

김종학(金宗學, 1937~), 설악산 화가. 아호는 별악산인 別嶽山人

김철순(金哲淳, 1931~2004), 언론인·민화연구가. 아호는 소호 小好

김형윤(金熒允, 1946~), 월간지 〈뿌리깊은나무〉 편집장 역임

김홍도(金弘道, 1745~1806?), 전통서화의 자부심. 대표 아호는 단원 檀園

김환기(金煥基, 1913~1974), 한국 현대미술의 한 경지. 아호는 수화 樹話

노수현(盧壽鉉, 1899~1978), 서울대 미대교수 역임. 동양화가
 아호는 심산 心汕

린다 박(Lynda Park, 1960~), 재미 아동문학가

몬드리안(Piet Mondrian, 1872~1944), 화란의 비구상화가

바다산런(八大山人, 1626~1705), 기운생동 그림의 정수를 보여준
 청초 淸初 화가

박경리(朴景利, 1926~2008), 한국 소설문학의 이정표

박고석(朴古石, 1917~2002), 산 그림의 고수

박녹주(朴錄珠, 1905~1979), 판소리 인간문화재. 본명은 명이 命伊

박대성(朴大成, 1945~), 현대수묵화의 대가. 수묵에서 모더니즘을 구현했음.
 아호는 소산 小山

박래현(朴崍賢, 1920~1976), 동양화 현대화를 위해 고심했음

아호는 우향雨鄕

박병래(朴秉來, 1903~1974), 조선백자 문방구류 수집에서 일가를 이루었던

　　　　의사. 아호는 과천에 사는 농부라는 뜻으로 과농果農

박서보(朴栖甫, 1932~), 세계적 단색화가. 달항아리에서 단색화의

　　　　미학을 발견함.

박수근(朴壽根, 1914~1965), 한국의 서정을 유화로 옮긴 화가

　　　　아호는 미석美石

박승구(朴勝龜, 1915~1990?), 조각에서 일가를 이루다가 월북

백남준(白南準, 1932~2006), 비디오아트의 세계적 창시자

법정(法頂, 1932~2010), 수필이 물처럼 맑았던 학승學僧

베르메르(Jan Vermeer, 1632~1675), 화란 미술의 절대 경지를 말해준 사람

변관식(卞寬植, 1899~1976), 전통수묵화의 대가. 아호는 소정小亭

사명대사(1544~1610), 임진왜란 때 승병장. 법명은 유정惟政

세잔(Paul Cézanne, 1839~1906), 서양 현대미술의 비조

송복(宋復, 1937~), 벼슬하지 않음이 귀貴의 극상極相임을

　　　　몸으로 보여준 사회과학자. 아호는 심원心遠

송석하(宋錫夏, 1904~1948), 민속학·박물관 분야의 선구자. 호는 석남石南

송영방(宋榮邦, 1936~2021), 동양화가. 아호는 우현牛玄

신윤복(申潤福, 1758~?), 조선후기의 풍속화가, 아호는 혜원蕙園

아사카와 다쿠미(淺川巧, 1891~1931), 조선민예품에 대한 안목이

　　　　탁월했던 일본인. 서울에 묻혔음

아타카 에이이치(安宅英一, 1901~1994), 한반도 도자기를 집중

　　　　수장했던 일본인

안광석(安光碩, 1917~2004), 전각가. 아호는 청사晴斯

야나기 무네요시(柳宗悅, 1889~1961), 조선 전통공예를 깊이

　　　　사랑했던 일본 민예학자

예용해(芮庸海, 1929~1995), 전승문화재 보호를 위해 진력했던 언론인

오경석(吳慶錫, 1831~1879), 역관. 추사 제자로 개화사상가

아호는 역매 亦梅

오세창(吳世昌, 1864~1953), 서예가. 3·1 독립선언 33인 가운데 한 사람
전통서화에 대한 감식안이 빼어났음. 호는 위창 葦滄

오수환(吳受桓, 1946~), 비구상 서양화가

오주석(吳柱錫, 1956~2005), 촉망받던 미술사학자

원효(元曉, 617~686), 신라 고승

육잠(六岑, 1958~), 경북 두곡산방에서 서화의 고수가 된 유승 儒僧

윤경렬(尹京烈, 1916~1999), 신라문화 사랑에 빠졌던 토기작가.
호는 고청 孤靑

윤광조(尹光照, 1946~), 분청작가. 경암학술상 수상

윤영석(尹永錫, 1958~) '일획을 긋다'를 제작한 조각가·경원대 교수

윤주영(尹胄榮, 1928~), 장관과 국회의원을 거쳐 사진으로도 일가를 이룬
사백(寫伯)

윤형근(尹亨根, 1928~2007), 한국의 정신과 색을 탐구한 단색화의 거장

의상(義湘, 625~702), 신라고승

이구열(李龜烈, 1932~2020), 언론인으로 미술, 문화재를 깊이 탐구했음

이근배(李根培, 1940~), 문화재급 벼루 수집가이자 시인. 아호는 사천 沙泉

이기우(李基雨, 1921~1993), 전각가. 아호는 철농 鐵農

이기웅(李起雄, 1939~), 출판인. 선교장 족친 族親

이대원(李大源, 1921~2005), 색채미를 즐겼던 서양화가

이성낙(李成洛, 1938~), 초상화에서도 피부병을 읽었던 전문의

이순신(李舜臣, 1545~1598), 한국역사 근세 "천년의 인물"

이양하(李敭河, 1904~1962), 영문학자·수필가

이영학(李榮鶴, 1949~), 조각가

이용순(李龍淳, 1955~), 도예가. 단순함의 미학을 구현한 달항아리 작가

이용희(李用熙, 1917~1997), 국제정치학자·전통미술 감식안.
아호는 동주 東洲

이중섭(李仲燮, 1916~1956), 비운의 그러나 불멸의 화가. 아호는 대향 大鄕

이채(李采, 1745~1820), 조선시대 선비

이태준(李泰俊, 1904~?), 천하문장이자 소설가. 아호는 상허尙虛. 월북

이효우(李孝雨, 1941~2020), 인사동 표구사를 대표하는 표구의 장인

장우성(張遇聖, 1912~2005), 동양화가. 아호는 월전 月田

장욱진(張旭鎭, 1917~1990), 기인 서양화가. 아호는 비공 非空

전형필(全鎣弼, 1906~1962), 우리문화재 대수집가. 아호는 간송 澗松

정선(鄭敾, 1676~1759), 우리 산하의 참맛을 그려 보여준 화성 畵聖
 아호는 겸재 謙齋

정약용(丁若鏞, 1762~1836), 유배지에서 쌓았던 조선지성의 보고
 아호는 다산 茶山, 여유당 與猶堂

정조(正祖, 1752~1800), 조선왕조 제 2기 르네상스를 이끈 22대 임금
 아호는 홍재 弘齋, 만천명월주인 萬川明月主人

조상현(趙相賢, 1939~), 판소리 명창

조자용(趙子庸, 1926~2000), 건축가·민화수집가. 아호는 대갈 大葛

중광(重光, 1935~2002), 제주 출신의 화승 畵僧. 속명 고창율 高昌律
 아호는 걸레, Mad Monk

진홍섭(秦弘燮, 1918~2010), 이화여대 박물관장 역임. 미술사학자
 아호는 수묵 樹默

채제공(蔡濟恭, 1720~1799), 정조임금의 총신 영의정. 아호는 번암 樊巖

천경자(千鏡子, 1924~2015), 채색과 소묘도 빼어났던 발군의 여류.
 본명은 옥자 玉子

최명(崔明, 1940~), 서울대 정치학과 명예교수

최북(崔北, ?~?), 조선조 숙종 연간의 시대 기인 화가
 아호는 칠칠 七七, 호생관 毫生館

최순우(崔淳雨, 1916~1984), 타고난 박물관 사람. 아호는 혜곡 兮谷
 우이 牛耳, 오수당 午睡堂, 오수노인 午睡老人 등

최정호(崔禎鎬, 1933~), 언론인. "글의 사람(The man of letter)"
 아호는 노송정 老松亭

최종태(崔鍾泰, 1932~), 입체와 평면의 경계를 허문 구순의 조각가.
 세례명은 요셉
치바이스(齊白石, 1860~1957), 화조 등 수묵의 경지를 더한 중국화와
 전각의 고수. 아호는 백석白石, 삼백석인부옹 三百石印富翁 등
카로(Anthony Caro, 1924~2013), 영국 조각가
피카소(Pablo Picasso, 1876~1973), 절세絶世의 현대미술가
한용진(韓鏞進, 1934~2019), 재미 비구상조각가. 아호는 막돌
한창기(韓彰琪, 1936~1997), 월간지 〈뿌리깊은나무〉 발행인
 민예품의 현대적 안목·수집가. 아호는 앵보, 솔솔
호크니(David Hockney, 1937~), 영국 작가. "20세기 피카소"
홍기대(洪起大, 1921~2019), 한국 골동계의 산증인이라 불리는 고미술상.
 아호는 우당又堂

찾아보기

인명

박경리 이야기

김형국 (서울대 명예교수) 지음

"인생이 온통 슬픔이라더니!"
파란만장한 삶을 예술로 승화시킨 작가 박경리의 삶과 문학

《토지》작가 박경리와 30여 년간 특별한 인연을 맺어온
김형국 서울대 명예교수가 엮은 박경리의 삶과 문학.
지극히 불운하고 서러운 자신의 삶을 위대한 문학으로
승화시킨 '큰글' 박경리를 다시 만난다.

신국판 | 32,000원

나남
nanam Tel. 031-955-4601
 www.nanam.net